雕塑与触摸

至少在文艺复兴时期，雕塑的媒介就清晰地与触摸的感觉连接起来。雕塑家、哲学家和艺术史学家经常用完全不同的方式将二者连接起来。除了对触摸和触感持续的兴趣外，最近几十年实际上是视野和可视性在主导着这一艺术史的研究。

本书通过在艺术史学家和从事艺术史研究以外工作并有着独特见解的个人之间建立起对话机制的形式，试图为触摸和雕塑之间关系的讨论引入一种新的元素。这样的结合引出了一系列丰富多样的方式，论文的主题从史前的小雕像到当代艺术家的作品，从关于触摸生理学的前现代性观点到博物馆环境的触觉方面的交流，以及从最近哲学领域关于触摸的现象学解释到科学研究中的实验发现。在这个主题上，这是第一次范围如此广阔的研究，以及为未来此领域的研究和合作设立议程的尝试。

<div style="text-align:right">

彼得·登特

英国布里斯托大学艺术史系讲师

</div>

雕塑与触摸

［英］彼得·登特 编

徐升 译

广西美术出版社

图书在版编目（CIP）数据

雕塑与触摸 /（英）彼得·登特编；徐升译. — 南宁：广西美术出版社，
2021.4

书名原文：Sculpture and Touch

ISBN 978-7-5494-2352-1

Ⅰ. ①雕… Ⅱ. ①彼… ②徐… Ⅲ. ①雕塑—艺术—研究 Ⅳ. ①J3

中国版本图书馆CIP数据核字（2021）第049414号

Sculpture and Touch 1st Edition / Edited by Peter Dent / ISBN: 978-1-4094-1231-1

雕塑与触摸
Diaosu Yu Chumo

编　　者：[英]彼得·登特	地　　址：南宁市望园路9号（邮编：530023）		
译　　者：徐　升	网　　址：www.gxfinearts.com		
图书策划：韦丽华	市 场 部：（0771）5701356		
责任编辑：韦丽华	印　　刷：当纳利（广东）印务有限公司		
助理编辑：苏昕童	版　　次：2021年4月第1版第1次印刷		
装帧设计：陈　凌	开　　本：787 mm×1092 mm 1/16		
排版制作：李　冰	字　　数：250千字		
校　　对：张瑞瑶　韦晴媛　李桂云	印　　张：15.5		
审　　读：陈小英	书　　号：ISBN 978-7-5494-2352-1		
出 版 人：陈　明	定　　价：78.00元		
出版发行：广西美术出版社			

关于作者

弗朗西斯卡·巴吉是特伦托大学心智与脑科学中心的大学研究员，特伦托和罗韦雷托现代和当代艺术博物馆特别项目策展人。

道格·贝利是旧金山州立大学人类学系教授。

塞巴斯蒂亚诺·巴拉西是亨利·摩尔基金会佩里·格林美术馆策展人。

安德鲁·本杰明是墨尔本莫纳什大学哲学与犹太思想教授，金斯顿大学哲学与人文学系特聘周年教授。

菲欧娜·坎德林是伦敦大学伯贝克学院艺术史系博物馆研究高级讲师。

朱丽亚·卡西姆是京都理工学院京都设计实验室教授。

彼得·登特是布里斯托大学艺术史系的讲师。

罗莎琳·德里斯科尔是一位艺术家、雕塑家和作家，也是Sensory Sites，一家伦敦国际艺术团体的成员。（http://rosalyndriscoll.com/）

阿尔贝托·加莱士是米兰比可卡大学心理学系的大学研究员。

詹姆斯·霍尔是一位艺术评论家、历史学家、讲师和节目主持人。

克劳德·希思是一位伦敦的艺术家。（http://www.claudeheath.com/）

杰拉尔丁·A.约翰逊是牛津大学艺术史系副教授。

哈吉·坎南是特拉维夫大学哲学系副教授。

迈克尔·帕拉斯克斯是塞浦路斯艺术学院的课程主任。

查尔斯·斯彭斯是牛津大学实验心理学系教授和交叉模式研究实验室主任。

主体 / 客体：雕塑学领域的新研究

　　雕塑形成于特殊的历史缝隙，与人类试图通过物体感知周围世界的制造和启迪方式息息相关。一件雕塑坐落于空间之中，是为了实现其自身的目的，即拉扯或推动周围可视的一切。雕塑抵抗重力法则，定义着它自身和它的感知者之间的空间。它是一件需要不断环视和思考与承载其空间之关系的作品。

　　"主体/客体：雕塑学领域的新研究"这一研究的开端，是试图从其他学科审视雕塑的尝试，如理论、图像、艺术历史或者材料等与雕塑息息相关的领域。这一系列研究从2003年开始，以亨利·摩尔学院的新研究作为起点，佩尼洛普·柯蒂斯担任系列文章的编辑，并与阿什盖特（Ashgate）出版社进行合作。学院是雕塑研究的中心，位于利兹的核心地带。它是亨利·摩尔基金会的一部分，由亨利·摩尔在1977年建立，目的在于鼓励对视觉艺术的欣赏，特别是雕塑。作为一个展览馆、研究中心、图书馆和雕塑资料馆，学院组织一年一度的展览、会议和讲座等项目去拓展人们关于过去及当代雕塑的理解和认识，并设立了奖学金。我们全部活动的起点都是艺术作品，以及我们所背负着的是让雕塑理解方式多元化的任务。

　　"主体/客体：雕塑学领域的新研究"从阿尔伯特·贾科梅蒂、亨利·摩尔和奥古斯特·罗丹的批评文章合集开始，经由对雕塑的心理学分析，对触摸、电影和考古学的研究，突破了雕塑研究的几个主导模式，包括反传统、抽象化和比喻，以及雕塑影响及被雕塑展台、纪念馆和博物馆等影响的方式。每本书都是由该研究领域的一位专家编辑，并将雕塑理解、布展、产生和呈现方面的学术贡献综合起来。本书重点关注了雕塑作为一门独立学科的争论，试图产生分歧而非达成一致意见，目的是开拓一种理解、制作并与雕塑客体构筑联系的可能性。

莉莎·勒·菲弗

英国亨利·摩尔学院雕塑研究负责人

致 谢

我想要感谢亨利·摩尔基金会和学院对于出版有关"主体/客体"系列研究的支持。这本书的源头是始于"雕塑与触摸"这一最初的会议,会议是由科陶德艺术学院举办的研究论坛和Welcome Trust基金资助的。基金同样资助了名为"雕塑与触摸"的小型艺术作品展览,展览作品由罗莎琳·德里斯科尔、克劳德·希思和迈克尔·佩特里创作,并于2008年下半年在科陶德艺术学院展出。这次展览目录的副本应本书编辑的要求得以在此呈现。比起现在出版的,原始的会议实际上包括了更多出色的研究,我要特别向那些没有收录在本书中的作者表示感谢,他们是:托比·朱利弗、卡门·温莎、艾利·哈托格、罗伯特·霍普金斯、琳达·安·诺兰、凯瑟琳·Y. 皮埃尔、艾莉森·怀特、石·阿洛尼和安·克朗尼·弗朗西斯。我尝试在参考书目中引用他们曾经在别处出版过的作品。非常感谢喜利·拉斐尔在本项目最初给予的热情帮助。在编辑本书时我同时在好几个学院任职,包括科陶德艺术学院、华威大学和布里斯托大学,我非常感谢在编辑每个案例时获得的帮助。最后,我想感谢所有为本书出版付出努力和耐心的人们。

彼得·登特

目 录

序言

彼得·登特

荷兰作家塞斯·诺特博姆关于西班牙文化和历史的游记和冥想《绕道去圣地亚哥》的开头段落，讲述了许多人都熟悉的经历：

> 在圣地亚哥·德·孔波斯特拉大教堂的入口处，有个大理石柱，上面有很深的指痕，它由数以百万计的手，动情抚摸而成，其中包括我自己的。但说"包括我自己的"是有偏颇的，因为在握住那根支柱时，我感受不到跋涉一年有余才能抵达的那份情感，因为我不是中世纪的人，我不是什么信徒，我是开车来的。如果不把我放在大理石上的手算在内，即便我从未到过那里，手指的痕迹还是会留在那里，因为所有已过世的人们的指痕已蚀入了坚硬的大理石。然而，我把手放上去等于参加了一项艺术的共同创作：一个理念在物质中变得可见，这总是那么神奇。[1]［译注：引文翻译参考荷兰塞斯·诺特博姆：《绕道去圣地亚哥》，刘林军译，花城出版社，2007］

诺特博姆对与雕塑的身体交互的精彩描述，和我们想到雕塑物体的触觉被欣赏时脑子里浮现的图像完全不同——一只手包围着一个小型雕塑。手与雕塑的交互在本书中不断出现，对史前观赏者和黏土小雕像的交互的假设（第1章），文艺复兴时期常见的收藏家与自己的青铜雕像一起出场的画面（第5章），对布朗库西爱抚膝盖上自己作品的想象（第9

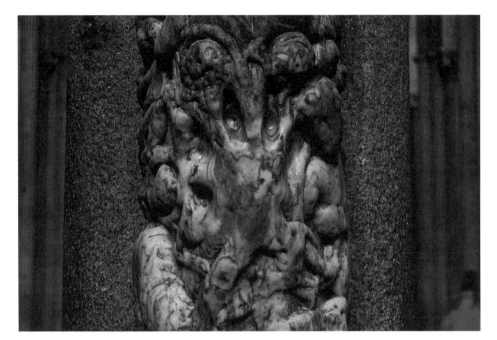

图I.1 在圣地亚哥·德·孔波斯特拉荣耀之门中央立柱上刻下的手印。[©彼得·登特]

章）。[2]这其实也是古老的雕塑崇拜神话中触觉接触的本质——奥维德的皮格马利翁（皮格马利翁的故事在奥维德《变形记》的第十卷，243至297节，皮格马利翁是一位生活在塞浦路斯岛上的天才雕塑家），这个故事由哈吉·坎南和迈克尔·帕拉斯克斯两位作者进行了详细探讨。虽然对皮格马利翁和伽拉忒亚的艺术描绘几乎总是将她描绘成一个真人大小的大理石雕像，但在《变形记》中，她其实是由象牙雕刻出来，然后变成血肉之躯的。这种材质的限制，暗示她其实是年轻罗马女性所拥有的那种小型关节玩偶——芭比娃娃的前身，但具有仪式般的意义。[3]

在这个系列的开篇章节中，道格·贝利给出了对雕塑形式小型化的心理影响的一些有趣说法。想象皮格马利翁在他的手掌中操纵它的痴迷样子，为故事引入了另一层更黑暗的趣味。

考虑到这一点，圣地亚哥的石柱似乎不太像正确的出发点，但选择在序言中讲述圣地亚哥的手印（图I.1和图I.2），是因为它的独到之处奇妙地

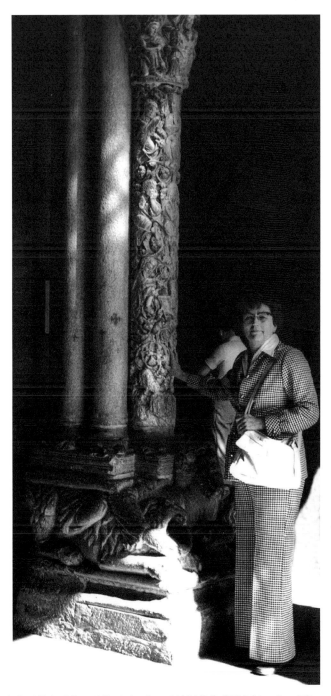

图I.2　朝圣者将手放入手印，圣地亚哥·德·孔波斯特拉荣耀之门。［©威廉·J. 史密瑟/
《游历》（Peregrinations）］

突显了与雕塑物件的接触过程中可能存在的一系列联系。围绕圣地亚哥手印的观念，展示说明了贯穿这本文集的许多线索，正是这些线索将不同的文章聚合成了一个整体。

* * *

荣耀之门（图I.3和图I.4）首先吸引人们的感官，并通过感官抵达情感和心智。[4]启示录中的长老像在基督上方的拱上展开，敲响天国的圣歌。大卫王的柱形雕像展现在观者面前，他的脸上充满着一种早期的哥特式微笑。但是大理石上的手印才是那个把众多朝圣者聚集为一个信徒群体的物件，同时也让他们与上帝的救赎计划这种程序性阐述建立起个人及亲密的关系。朝圣者的身份随着她的前行而同时被普遍化和特殊化——一个手印，许多手，进入审判之地，在启示的基督的正下方。[5]

在诺特博姆的叙述中，他将他的手放在其他手曾处的位置，这使他与其他不在场的人——那些他之前的朝圣者——建立了内在联系。大理石立柱上斑驳的凹痕用眼睛不能立即辨认出来，但是随着光，恍然意识到爪子的痕迹是几个世纪以来不断重复的虔诚行为的累积之作，一个人手的标记立即一清二楚，它充斥着社会行为习惯，饱含着文化意义。看看手印，就像追踪刻蚀在旧石板上的身体重量和行动，许多脚步途经于此，标志出行动路径和后续者认同的追随。[6]

然而，必须强调，这里的沟通性主要建立在触摸或触摸的想法之上。很难以相同的方式考虑视觉。一种隐藏之物的豁然可见——也许是一个史前手印从洞穴的深黑色意外跳入火炬的光束中——让有幸得见的观者产生好奇，见到此景的是何人，但是眼睛不会留下任何痕迹。[7]在第6章中，阿尔贝托·加莱士和查尔斯·斯彭斯探索了触觉作为艺术交流媒介的科学证据，阐述了在这种框架下思考触觉的一些复杂性。在整篇文章中，这种沟通渠道的出现，是具有文化特殊性的，而态度有的被动——允许触摸，有的权威——你必须触摸，但只能在此处，以这种方式，要么就不能触摸。

作为一种沟通渠道，触摸有一种诱人的即时性，有时可能会致使批判

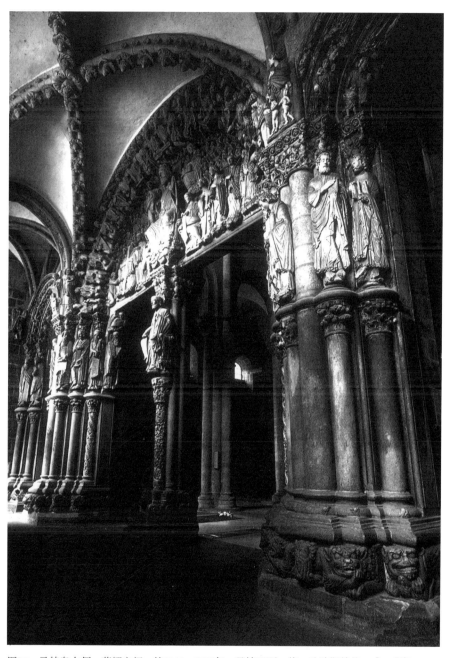

图I.3　马特奥大师，荣耀之门，约1166—1188年，圣地亚哥·德·孔波斯特拉。[©威廉·J.
史密瑟/《游历》]

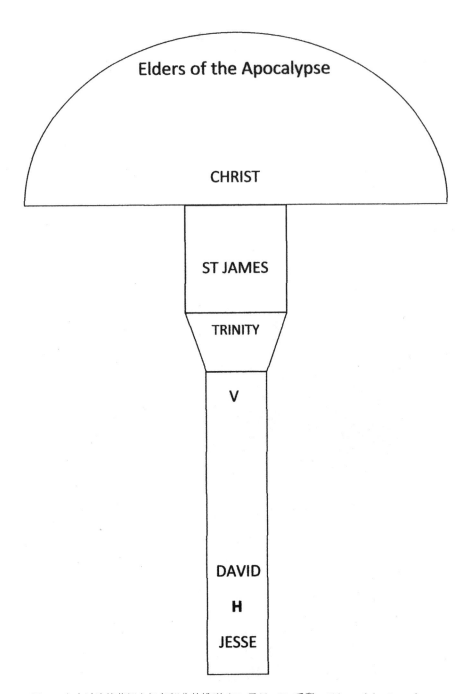

图I.4　文中讨论的荣耀之门各部分的排列（V=圣母，H=手印，Elders of the Apocalypse =
启示录的长老，Christ = 基督，St James = 圣雅各，Trinity = 三一，David = 大卫，Jesse = 杰
西）。［©彼得·登特］

性反思的能力变得迟钝。在第10章中，菲欧娜·坎德林分析了雕塑与触觉之间的关系，确定这种关系有一种质朴性。触觉的理论化研究不足，部分来自将视觉与智力联系起来，而触觉与粗糙的体感联系起来的传统。[8]然而，这种身体接触的即时感是（字面上）可触及的，形成其基本特征之一。其他一些文章作者探讨的观点在于，触摸以一种经常被视觉感知抑制或隐藏的方式，使我们对自己的身体更有知觉。特别是坎南在第2章中通过梅洛-庞蒂的具体表达之眼，对那喀索斯（那喀索斯，意为水仙，是古希腊神话中极度自恋的少年，是河神刻菲索斯与水泽神女利里俄珀之子）进行阐释。同样，触觉接触的证据通常是世界因另一个身体的行为而改变的更有效的痕迹。例如，想想找到烧制陶瓷上制作者的一个指纹带来的单纯兴奋感。[9]

但还有更极端的一种观点，正如诺特博姆好像在暗示的那样，通过将我们的手放在别人曾放置他们的手的地方，我们也将我们的身体交与他们支配。我们让那些过世的人在这个世界，在此处与当前，显现出一种存在，它具有闭合的空间、时间和文化差异的巨大分隔的迷人力量。如果这种情况以具有内在耐久性和纪念性的"纪念碑式"雕塑艺术为媒介发生，个体存在的短暂脆弱性与雕塑形式的永恒性的并置，可能会判若鸿沟。[10]

当然，这其中存在错觉，诺特博姆也很快提到这一点。他与其他朝圣者有所不同，他是开车来的。在这种情境下不只是小细节。正如许多文章的作者注意到，触觉和动作密切相关，这对感知雕塑会产生影响。例如，加莱士和斯彭斯提出了科学文献中观察到的这种相互关系的一些矛盾效应，而第4章中安德鲁·本杰明遵循赫尔德的形而上学推测，将其应用到手对雕塑形式永无止境的探索运动中，手追求并产生了自己的特殊认知。从另一个方向看，这成为触摸、转变雕塑的幻想，帕拉斯克斯和坎南在第一部分进行了讨论。

圣地亚哥的立柱将这种关系夸张化了。那些走到此处门槛的躯体历经漫漫长路，旅程的极端体力要求曾经能够突显具体化的人性本质，它更具有旦夕性。[11]接触的瞬间是有意识行为的戏剧性高潮，同时带入了实

质和象征性。然而，这仍然只是一个门槛，并不是最终的目的地，不管我们是将圣雅各在大教堂内的圣物（以及雕塑形象）视为终点，还是如上方弧形顶饰所暗示的那样，终点是末世论概念里万事终结后与造物主重聚。[12]换句话说，联系被建立，但也被再次延迟。或者说，初步接触是暂时的，它能够进一步发展。赫尔德有效区分了手的创造性工作，它具有无限期的触感，以及俯瞰的贫瘠（见第4章本杰明所述）。在这方面，应该提到，雕塑是标记门槛的一种古老手段，就好像它的特质增强了边界状态的存在感，既有助于维持边界，也帮助躯体通过它。[13]想想维吉尔在《埃涅阿斯纪》中对库迈阿波罗神庙的门的描述，或罗丹的《地狱之门》。坎南在第2章中对那喀索斯神话进行了分析，指出绘画用隐性框架限定了在观看者空间中无画框的雕塑。从框架促成当前空间内的某物过渡为超出当前空间之物（例如绘制的图像）的角度来说，也可以认为雕塑完全就是框架，对观赏者而言，它是在本能层面成为可接触的，但通常也会将这种体验提升到本能之上的境界。事实上，保罗·克劳斯最近试图通过超越性的质量来定义雕塑的美学本质。[14]紧随序言的章节中，贝利对史前小雕像的讨论认为，这些物件的共同特征，除它们都可以被触摸外，还可以引发观赏者心理状态的重大变化。

　　最好暂停片刻，进一步思考圣地亚哥的观赏者、朝圣者怀着对西入口雕塑群的期待到达。参观这座神殿的目的是体验圣雅各通过他的圣物所体现和赋予的祈祷力量。毫无疑问，正如在其他神殿一样，这吸引了残疾人和患病者，对他们来说通往圣地亚哥的道路尤为艰苦。虽然后来的中世纪文化出现了向视觉的转变，但是用身体接触神圣之物的渴望仍然根深蒂固。[15]一些文集作者在这里讨论了触摸的治疗能力。事实上，对于第3章里的帕拉斯克斯来说，皮格马利翁和他的雕像的神话其实等同于对触觉交互的生与死的论证。更相关的可能是朱丽亚·卡西姆在第8章中讨论的展览实践中采用的策略，这些策略确保视障参观者不仅可以通过身体接触，还可以通过感知接触雕塑收藏品。邀请观赏者触摸立柱上的手印，让每一个观赏者对大教堂的内容和基督教信仰的一些基本奥秘有了认知。卡西姆的观点很重要，在这种情况下需要进一步展开。

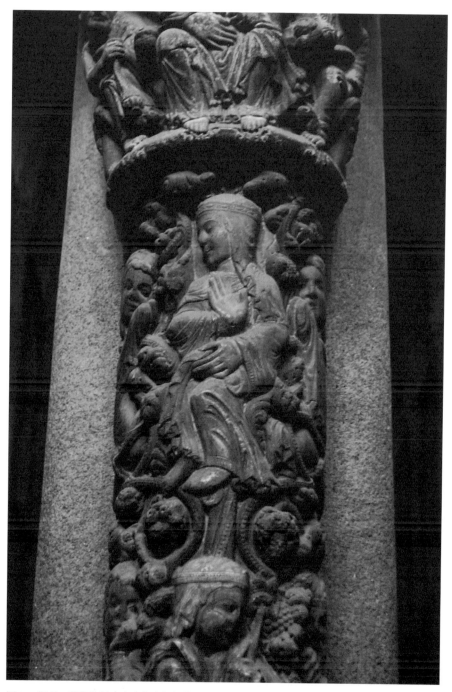

图I.5　圣母，荣耀之门中央立柱顶部细节。［©彼得·登特］

当一个朝圣者将他的手伸进印痕中时，他伸手触摸的是一棵杰西之树的下层叶子，这是一个血统的谱系再现，卷绕着立柱，从基座上杰西斜倚的身体，经过大卫王，然后到达坐在树冠上的圣母（图I.5）。在第一个分析中，此处有一个向上的轨迹，描述了人类肉体提升而与神性产生形而上学的相遇。换句话说，希望是存在的。从某种意义上说，在触摸柱子时，朝圣者将他的身体作为堕落的人类不完美状态的例证（想象一个舟车劳顿的旅行者），同时也明确地将这个身体定位于神圣历史中救赎和荣耀的道路上。立柱顶部发生的情形加强了这一点。玛利亚以报喜圣母的形象出现。她上方柱顶是圣三位一体。道成肉身，基督徒救赎信息的中心一幕中，上帝降临成为肉身。这第二个向下的轨迹描绘了神性与人性之间神秘的接触时刻，这是信徒必须接受的一个基本悖论，既可信又奇妙。事实上，接触本身的神秘性更显而易见（无论是灵魂与身体，物质与精神，思想与世界，或者——从细节上不失神秘——身体与身体接触）。

将手置于这个特殊的接触场景之下的手印中，更显示了这个奇迹。这一次朝圣者用自己的身体强调了悖论。肉身成道不是抽象的，无所不能、置身于空间和时间之外的神在弧形顶饰中以纪念物的形式呈现，在时间和空间上被限制为玛利亚的肉体的一部分。它是真实的，就像观者自己的身体一样充满细节。这一点其实还可以进一步发展。立柱本身可以看作基督象征，这是一种传统的联想。值得注意的是，荣耀之门只有这一部分用大理石来雕刻，而不是用其他雕塑使用的加利西亚花岗岩。[16] 不同材料在雕塑的触觉欣赏中扮演的角色是这篇文章不显著的主题之一，但在大多数章节中都有出现。也许大理石是此前门廊的遗留物，或是某个被掠夺建筑的一大块，不同的材料使其成为特别仪式的关注对象（杰拉尔丁·A.约翰逊在第5章中提出的触摸类型系统的一种），但如果是这样，其关键意义可能早就无人记得。然而，如果立柱的大理石被用来象征基督道成肉身，那么来此地的朝圣者会与他的道成肉身救世主——为了他的罪，救世主的身体被牺牲在十字架上——产生接触。

毫无疑问，手印与玛利亚之间精心安排的相对位置鼓励观赏者的想象，把对全景的所有阐释都挪用至此。正如大多数的天使报喜的设想一

样，圣母看向右边，头部显示为侧向，聆听着重要信息。但是，她的坐姿是四分之三侧视，好像是转身到一半就停了下来。作为她接受上帝旨意的标志，她抬起手臂，手掌朝外放在心前。张开的手掌是与神性发生生理转变性质的接触时，表示接受的姿态。正如詹姆斯·霍尔在本书最后一章中所揭示的那样，左手被认为更乐于接受爱人的靠近，因为它靠近心脏。依据天使报喜的常规造像，圣母举起右手，但手势的含义大致相同。源自亚里士多德的一种观点，认为触摸的功能其实位于心脏附近，肉体只是媒介。[17]手和心的并置揭示了圣母玛利亚转变的深度。这样，根据性别区分了触摸类型。接触发生在造物主——一个主动的男性和他的（理想）创造物——一个被动的女性之间。虽然通常强调触摸的对等性（书中也有几位作者正确地论证了这一点），但这种对等总是依据文化不同而出现巨大转折。性别和性的要素在文章的很多不同位置出现。皮格马利翁神话当然可以用这样的思路来阅读，而在第10章中，菲欧娜·坎德林在20世纪雕塑家的形象中发现了一种复杂、有时令人不安的触摸性别化在两种性别中都存在，是由他们的材料展示出来。

在圣地亚哥，性别化的触摸对观赏者来说显然是规范化的。圣母张开手掌的姿势直接面向进入教堂的朝圣者，在垂直轴上，它与下面柱上磨损的手印排在一列，好像一个对另一个做出了反应。朝圣者，此时是几乎走到旅程终点的主动请愿者，必须将圣母作为服从那位兼具复仇心和同情心的上帝的模范。在将手放在手印上时，他被鼓励模仿玛利亚。

手印这条垂直轴上还有一个要考虑的元素。在其柱顶和上面的弧形顶饰之间，有一个纪念性的圣雅各坐姿像。这是他的大教堂，这一形象也宣称了这一点。从主题角度来说，圣雅各作为一位使徒，也代表了教会的宣教。教会整体工作，包括此处圣地亚哥圣雅各教堂的工作，以及他在祭坛上的圣物，都是介于下面的柱子上基督的道成肉身第一次出现，和他在高耸在整个部件之上的启示录中第二次出现这二者之间。这一形式让圣雅各具有说教的合法性，将他的力量牢牢地置于上帝的安排之内。它向朝圣者预先解释了他们这之后与圣物会进行的接触。门廊上框出了所有面临这些圣物的经历。事实上，圣地亚哥拟定框架的程度，是对于触摸经常受到严

密控制的一个有效衡量，就好像触摸的特征太片面、太临时、太开放、太延伸、太对等和太偶然，绝对不能不加以限制。在圣地亚哥，对触摸哪一个特定的点有明确的指示，连带着宽泛的道德说教。这也证明了雕塑可以在建立和维持触觉行为的管制规则中发挥很大的作用。[18]

在跟踪雕塑和触摸的相互关系方面，这篇文章在创作和感受之间摇摆。两者并不总是很容易区分。皮格马利翁的故事在这个意义上又是一个典型，但每个部分都有章节涉及两个方面。正如之前所述，创造性和感受性触觉的结合是圣地亚哥雕塑所围绕的关键，但由于手印的模糊地位，问题比表面看起来更复杂。开篇引用中诺特博姆写"参加了一项艺术的共同创作：一个理念在物质中变得可见，这总是那么神奇"时，开始捕捉到这种模糊性。它假定了手印是对感受本身的创造。但是，有理由重新考虑这一假设，至少是一部分假设。手印最早的记录出现在17世纪晚期，但在最早的资料中没有任何迹象表明手印来自朝圣者。[19]相反，手印被归于完全不同的来源。根据传说，手印是上帝重新安置大教堂时留下的。如果我们接受故事的表面意义，就会改变上面提到的解读，那种解读只适用于感受的后期阶段。对玛利亚在立柱顶部被动和承受的手掌的描绘，现在与上帝主动留下的手印的表现力联系到一起。这种相关性同样显著且双向。玛利亚和教会在基督教思想中经常被故意混为一谈。如果上帝能够道成肉身，上帝就可以移动教堂。但是道成肉身本身却因此变得更加可信，因为在我们的眼前出现了变形触觉的物理证据。

不过此处就不再依据这种手印的说法对整个朝圣过程给出替代说明了。事实上，17世纪的资料很可能属于反宗教改革教会的宣传资料，和他们在其他地方所做的一样，他们希望将图像和物件提升到"非人手所绘的（acheiropoieta）"地位，其中有很多与各种形式接触相关的知名圣物。[20]在某些情况下，如果没有这类故事，他们就会造一个故事。如果我们接受这一传统，也就是不考虑手印奇迹出现的讲述，那么手的标记必然是人为的，最初刻在这个地方，来表现上帝的介入。换句话说，这是一种针对视觉消费的伪造，一种用来看而不是用来感受的触摸。[21]可以对比杰拉尔丁·A.约翰逊在第5章中确定的其中一个触摸类型，所谓艺术家

的触摸。作为艺术性的标记，有意识地在作品表面展现创造之手的标记，其经典案例是米开朗基罗的"未完成"（non-finito）。坎德林对第三部分"一号组"艺术家社团（Unit One Group）照片中雕塑家触摸其材料的照片的分析，揭示了以不同方式捕获的类似创意主张。

　　无论手印的起源是什么，从某个时刻起，圣地亚哥的朝圣者确实开始触摸这个石柱。最近有人认为，这种做法可能起源于20世纪初期，作为另一个触觉接触的替代品，即触摸大教堂内的一个柱状圣物箱，据说包含圣雅各手杖的遗物。[22]到19世纪晚期，朝圣者的行程中还有此项仪式，但很快终止，而与此同时，朝圣者触摸荣耀之门石柱的确切证据正好出现。如果存在替代行为，原因可能与教会内异教活动的重组有关，之后转为了更加戏剧化的视觉遭遇。我们可以把这种替代想成博物馆现在提供的可触摸替代品，提供对特定物体的触觉接触。当然，这里的不同之处在于，门廊柱已经作为一个独特的作品存在，并且在西入口整个雕塑图像中产生了自己的预设含义。无论触摸门廊柱的仪式是在此时还是更早开始，这一活动（及其痕迹）都引入了遭遇和理解整个雕塑项目的重要方式，正如上文所述。然而，与此同时，其他更早的意义被覆盖。如果这里曾经有一个雕出来的上帝之手，那么在事实上和在仪式记忆中都已经看不到了，它被后来的行为消除。在许多不同文化中，与雕塑的物理接触有时被视为负面的，会给物件和观察者带来绝非正面的影响。对偶像崇拜的过度恐惧往往与偶像破坏者的破坏性关注相伴相生。而文保人员的保护恐惧常常导致对观察者身体体验自由的限制。但触摸雕塑不仅带来物质上的威胁，还能够破坏作品的审美和语义意义。在第7章中，弗朗西斯卡·巴吉探索了一种雕塑——负浮雕，其美学品质取决于针对眼睛的幻觉，而非手部。实际上，幻觉在身体接触下会崩塌。在圣地亚哥，通过一个更慢的过程，随着触摸石柱的举动，神圣手印的想法（以及印记）被稳步但不可逆转地侵蚀。

　　不论如何，手印本身现在已经获得了类似圣物本身的地位。当我在2007年参观大教堂时，石柱前加了一道屏障，朝圣者和游客都无法再将手放在大理石上。毫无疑问，肯定是出于保护才限制了接触，门间柱现在和博物馆中的许多雕塑艺术作品一样，被隔离在这样那样的障碍之后。上面

提到，也有好几篇文章的作者提出的一个解决方案，是提供复制品或替代品。[23]卡西姆在第8章中详细探讨了这个问题，他提出了一些规避问题本身的方法，或者从根本上重新思考解决问题的策略。也许在适当的时候，大教堂管理者将提供某种替代方案来满足虔诚和好奇人士。事实上，对整个门廊的完整复制品至少存在一个。维多利亚和阿尔伯特博物馆（V & A）拥有由迪多梅尼科·布鲁恰尼（Domenico Brucciani）于1886年制作的完整复刻品，复刻品忠实地捕捉了手印的轮廓。[24]这无疑为摄影复制提供了卓越的体验，甚至可以在"数字"空间中实现旋转的虚拟雕塑。然而，虽然复刻可以将三维尺寸传达出来——这是对雕塑物体的基本体验，但很少能够捕捉到那些手部最能感受到的品质，如质地、温度和精细细节（无论是在表面还是在内里）。好几位文章作者都引用了文艺复兴时期雕塑家吉贝尔蒂（Ghiberti）的观点，他评价对于表面细节的感知时，两次将手置于双眼之上（尤其可参见约翰逊和霍尔，在第5章和第11章）。同样的观点另一位大师也表达过，温克尔曼描写贝尔维德尔的阿波罗，声称它的肌肉"摸起来比看起来更明显"。[25]正如巴拉西在第9章中所述，布朗库西作品"为盲人制作的雕塑"的复杂性常被低估，它存在于简单但意蕴深厚的形式中，与表面只能用指尖才能感受到的细微调制相结合。这种细节很少被复刻品捕捉。事实上，像V & A里那样的复刻品反映了对雕塑的一种特殊审美态度，这种态度认为雕塑本质在三维形式，而不是表面效果。好像是为了确认其价值的本质，V & A的复刻品加了"别碰！"标志。

　　这个引言故意绕过了一种论述，将雕塑定义为触觉艺术，而绘画为视觉艺术。这种论述出现于文艺复兴时期，是将不同艺术相互对立的"比较论"（paragone）辩论的一部分（参见约翰逊，第5章）。延续至赫尔德（参见本杰明，第4章）和赫伯特·里德（见第3章帕拉斯克斯和第10章坎德林）。它到现在仍然能引发激烈争论。[26]然而，这种论述本身就来自一种更广泛的传统，其中雕塑和触觉以多种多样的方式相关联。在圣地亚哥的朝圣项目中发挥作用的形而上学的元素，并没有在后来的审美话语对雕塑的去神圣化过程中消失。事实上，正如本杰明指出的那样，赫尔德对

雕塑美学的看法，部分是对这一事实的重新判断。在这方面，值得一提的是，作为转化性接触的一般性隐喻尤其是物质和非物质元素之间的转化，贯穿西方传统的最重要的形象本身就是雕塑性的：玺模及其蜡印。[27]

此处和整本文集的目的，就是提出，雕塑和触摸之间的关系所引发的问题远远超出单一关注审美话语能够提出的那些。应该记住的是，最早的依据感官形态对介质相关特质的阐述，对雕塑美学有一种相当实际的看法。它发生在彼特拉克《幸运与背运的救治》的一个对话中，理性与快乐就雕塑所带来的乐趣进行辩论。当快乐宣布"雕塑使我愉快"时，理性回答："雕塑比绘画更接近自然。图像吸引眼球，但雕塑可以触摸，感觉充实和坚固，并且具有持久的躯体。"[28] 乍一看来，这像是关于真理和幻觉的争论。雕塑更接近真正的模仿，因为它更容易拥有第三维度，以及它在这个世界中的存在。但是理性更强调关于耐久性的一点："这就是为什么古代没有画作能够存活下来，而有无数的雕像留存。"此话一出，雕塑和触摸之间的联系就变成了关于保护的问题！可以看出，雕塑可以被触摸，因为它可以承受触摸。

*　*　*

以下内容分为三个部分。第一部分"起源"探索了神话和考古记录中的雕塑触觉的深刻历史。在第1章《触摸和史前小雕像"上手"的解读》中，道格·贝利勾画了关于触摸的思考方式，其中许多观点在本书的其他地方进行了深入阐述。他指出，通过系统地解决在史前小雕像被感受的过程中，触摸可能发挥的作用，考古学家会有很大收获。他论证说，这些小雕像与异教活动和宗教信仰有联系的证据很少或根本不存在。在没有这样的证据的情况下，他采取了广撒网的方式，参考对具有相似特征的同时期物质文化元素的分析。他确定了对此类新石器时代作品至关重要的三个特征，即小雕像尺寸小、拟人化、三维性。贝利在其他地方已经探讨过前两个特征的社会和心理影响，此处只做概述。小型化产生控制和专注状态；拟人化强调了人体是一种身份认同寄托，虽然存在争议。贝利继续论证，第三个特征——三维性——与前两个相结合可以使手持雕像成为一种非常

重要的体验。正如他所指出的那样，从长远来看，触摸雕塑的历史也是手本身的历史。这一点所蕴含的含义应该成为任何批判研究的核心，他也勾勒出了关注这种触觉交互的分析可能需要考虑的一些路径。

接下来两章的作者是哈吉·坎南和迈克尔·帕拉斯克斯，他们都转向雕塑遭遇的一个基本神话，即奥维德《变形记》中的皮格马利翁。两位作者都以那喀索斯为对比，以不同的方式解读这个故事。在《触摸雕塑》中，坎南将这两位主角视为早期作家笔下分别与雕塑和绘画艺术相关的原型。他在基于梅洛-庞蒂现象学的密切讨论中，利用两种艺术的比较来探索雕塑与触觉，以及绘画与视觉的还原相关性。他的分析表明，触摸对那喀索斯在水上的倒影的破坏，揭示了那个承载图像错觉的水平面。但更重要的是，他强调这位青年在水边，相对显像面的物理位置。这让我们注意到，观察者作为视觉的一个条件根植在视觉中，但采用标准的阿尔伯蒂之窗的形象化隐喻时，这种相融性经常被遗忘。他继而将这种洞察转向雕塑的媒介，以说明雕塑可以从幻想艺术而不是幻觉艺术的层面上与绘画区别开来。这种艺术因其在我们身处的世界中有行动能力而具有活力，鼓励人们积极交互，而不选择那喀索斯式的回避。

在这两章的下一章《使之形成：通过触摸激活雕塑》中，迈克尔·帕拉斯克斯从那喀索斯的失败出发来理解触觉的相互性，从制造和观赏对象这两个角度辩证地考虑艺术作品的非实物化。那喀索斯对宁芙厄科的拒绝——拒绝触摸另一个人——最终具有自我毁灭性，每当他在池边试图触摸倒影时，就生动地传达了这一点。相比之下，皮格马利翁不仅仅与他者——他的雕像——保持身体接触的开放性，而且坚持身体接触。他指出奥维德将无生命躯体（雕塑）作为全诗中商讨生与死之间界限的隐喻。当皮格马利翁终于从他的创作中劝诱出了生命时，这一结果通过触摸的形式发生；当伽拉忒亚生下一个儿子时，雕塑家与雕塑之间的关系成为一种双重创造——这是奥维德故事中罕见的快乐结局。在帕拉斯克斯看来，这一快乐的结局是一个基本特征，他在概念艺术批判中加以讨论，论证思想和身份只有置于手的掌控之下时才能获得必要的稳定性。

本书的第二部分"方法"汇集了一组从完全不同的方向来看雕塑和

触觉之间关系的章节，包括哲学（安德鲁·本杰明）、科学（查尔斯·斯彭斯和阿尔贝托·加莱士）和历史（杰拉尔丁·A. 约翰逊）。弗朗西斯卡·巴吉在最后一章结合了这些不同话语的元素。在《触摸：赫尔德与雕塑》中，本杰明再次从第一部分论文中已经提出的几个思路进行展开，特别是触摸行为中的物质变化以及触摸雕塑可能带来的知识类型。帕拉斯克斯选择用神话术语解读与可动雕像的联系，而本杰明基于狄德罗和赫尔德的思想仔细审视了形式与精神的相互关系。这种联结绝非偶然。赫尔德的《雕塑论》将皮格马利翁的神话作为副标题。本杰明认为，至关重要的是对物质本身的重新思考。但是这里的问题与对美的审美观念密切相关，因为美被触觉所理解是通过与特定雕塑形体循序和无尽的相遇。事实上，赫尔德断言，形体只能通过触觉来识别，而视觉只能接触被照亮的表面。"照亮"很重要，因为触摸可以在没有照明时继续。然而，这也提出了一个问题，即触摸的如果不是表面，那是什么。本杰明梳理了这一思想转变对于雕塑作为艺术形式的一些启示。

在《触觉的分类：意大利文艺复兴时期的触觉体验》中，杰拉尔丁·A. 约翰逊对文艺复兴时期触觉在感受和制作雕塑物品中所起的作用进行了细致的历史分析，作为对其他背景下雕塑和触摸的关系解读经常过于抽象化的矫正。她提供了三种触觉欣赏的类型：宗教祈祷的触摸、鉴赏家的触摸和艺术家的触摸。她的分析将这些经历嵌入一系列具有文化和历史特殊性的环境中。正如她所展示的那样，触觉受到了一系列内在价值观的影响，这些价值观在近代早期之前已有很长的历史，从对现实和道德的本质的基本哲学和神学态度，到艺术家作为工匠的地位。她提出以触觉方式对雕塑的审美欣赏正逐渐兴起，同时对艺术家塑造之手的追踪也越来越敏感，这与中世纪宗教祈祷活动的传统相对立。在这个过程中，她不仅展示了这三个类别有多少重叠，而且还表明雕塑本身在这一时期就成了一个流行的新兴类型。

在约翰逊的历史分析之后是对雕塑与触觉之间关系的科学研究：《被忽视的触摸力量：认知神经科学能告诉我们触摸在艺术交流中的重要性》。两位作者查尔斯·斯彭斯和阿尔贝托·加莱士主要关注的是，在当

代语境中观者与不同时期雕塑的遭遇方式，而在这些雕塑所处的时期，以触觉方式与物件互动的机会受到了限制，不管是出于保护的实际考虑，还是对这种行为存在社会文化规范。在回顾了从史前小雕像到布朗库西的作品（参见贝利和巴拉西的章节）等各种情况下触觉的潜在重要性后，他们调查了以一系列科学方式研究触觉，揭示的很多针对触觉的心理影响的启发性见解，特别是与愉悦和动作有关的影响。他们认为在适当的时候可以利用这些理解，对触摸在雕塑遭遇中扮演的独特角色产生更细微的认识。正如他们所说，这反过来也可能对公共展示和感受一般的雕塑艺术作品产生重大影响。

本部分的最后一章旨在超越与雕塑的触觉欣赏有关的各种话语的界限。在《当触摸消解意义：以仅供观赏雕塑为例》中，弗朗西斯卡·巴吉展示了对触觉的哲学和科学描述，特别是与视觉相关的跨感官问题，如何塑造对雕塑作为一种艺术形式的态度。巴吉的分析基于两类作品，一类产生和利用来自不同感官的不相容感官资料，一类故意限制为单感官形式。她特别考虑了"空心面具"错觉，即凹陷浮雕被看成正向突出，并检验了许多故意产生这种效果的案例。巴吉对近期的一些艺术家，如雷切尔·怀特雷德的作品的解读，指出其目的是反过来干扰雕塑美学中体量和空隙之间的基本关系。通过关注感知行为中的感官输入，无论是实际的还是记忆的相互关系，她揭示了我们对雕塑物的视觉感知在不同程度上受到我们对整个世界的触觉理解的制约。

在本书的最后部分"身份"中，文集作者通过对触摸雕塑引发身份探讨的不同方式提出质疑，展开了很多话题。范围从艺术家本身延伸到视障的博物馆参观者，从典型的文艺复兴时期雕塑家到现代日本观众，从性别化的手到经常备受歧视的左手的敏感性。第一章带我们超越西方文化传统，已经对其中雕塑和触觉的论述进行过明确的讨论，并转向另一种文化，它有自己的历史和社会背景下对雕塑遭遇的期待。在《超越触摸之旅》中，朱丽亚·卡西姆回顾了她为日本视障人士设立展览的经历。她简要介绍了英美语境中采用的方法，作为比较，并对某些显示策略的局限性提出了有力批评，如有些展览骄傲地加入操作环节，此外没有任何别的举

措，有的把视觉正常者和视障参观者隔绝开。正如她所说，博物馆面临的真正挑战不是提供与藏品的身体接触，而是为最多样化的受众提供认知的渠道。她在日本的经历也包括与视障艺术家合作。由此诞生的展览和其他类似的展览，不仅展出了可以操纵的作品，还包括故意设计为一触摸就被破坏掉的物体，要求全身心沉浸的环境，以及完全无法触摸的作品。她认为，这些实验方法的创新可能性远远超出博物馆这一种应用背景。

在《雕塑家是一位盲人：康斯坦丁·布朗库西为盲人制作的雕塑》中，塞巴斯蒂亚诺·巴拉西专注于布朗库西一个作品的几个版本，从不同的方向探讨触觉接触和视觉抑制的问题。巴拉西将"为盲人制作的雕塑"小心地置于20世纪初的艺术实践中，认为蛋形大理石作品应该被视为更广的几种刺激感官的艺术运动的一部分。在探索了布朗库西与杜尚之间的关系，以及关于雕塑早期展览方式是放在袋里、开了几个可以伸进去触碰的口的虚构故事之后，巴拉西严谨地揭开了布朗库西其他类似作品的一些潜在联系。他还着眼于布朗库西有将其作品列为有意义序列的倾向，因此雕塑《波加尼小姐的手》《一号杯》和一幅素描作品《波加尼小姐》是相关联的。这些不同的联系将我们带入睡眠的领域，关于梦境和隐藏在眼睛之外、表面之下的意义——也许能够以某种方式被手感知的意义。实际上，这可能会以微妙的方式与作品的整体形式和表面纹理联系起来。不过正如巴拉西承认的那样，布朗库西希望通过这项作品实现的目的仍然不甚明朗。事实上，它的整个概念似乎被设计为与模糊性和神秘特质相关，这本身就是雕塑力量的一部分。

在《拥抱石头，手握画笔："一号组"照片中的不同触摸》中，菲欧娜·坎德林将注意力从感受转移到创作，并引入了性别问题。本章为一些以积极且毫无疑虑的方式解读触摸问题，而且通常会贬低视觉的非反思性分析提供了有效修正。在上一章中，巴拉西描述了布朗库西将他的雕塑放在膝盖上的习惯，这一雕塑家和雕塑之间关系的概念在本章得到了深入分析。基于对"一号组"团体雕塑家和画家，包括保罗·纳什（Paul Nash）、芭芭拉·赫普沃斯（Barbara Hepworth）、亨利·摩尔（Henry Moore）和本·尼科尔森（Ben Nicholson）的摄影作品，坎德林在艺术和

艺术家的形象中确定了一系列模式：画家握着他们的行业工具，雕塑家拿着他们的材料。她认为，如果想探讨艺术活动中涉及的知识和手工技能，这种模式策略是在自问自答。特别是对于雕塑家来说，在没有工具作为中介的情况下直接接触他们的材料，无疑将他们推入当代关于严格徒手雕刻才是雕塑理想的辩论之中。坎德林还继续展示了对摩尔和赫普沃斯的形象塑造还关乎创作行为的性别化论证。她仔细研究了一种范式，主动的男性雕塑家对被动女性群体的追求，并诞生雕塑后代。正如她所表明的那样，这种刻画从某种意义上来说与皮格马利翁的神话一样古老，在展示赫普沃斯时遇到各种各样的压力，"一个畸形人，一个女性雕刻家"。无一例外，触摸的细微差别建立或加强了支配性的隐喻。这使得她的结束语特别有力："触觉的理论家们可能需要在视觉研究中更大程度地与他们的同事竞争，然后更具策略性和更具体地来描述触摸。"

在最后一章《洛伦佐·吉贝尔蒂和米开朗基罗，追寻那只感知之手》中，詹姆斯·霍尔提出了一个显而易见却出乎意料的问题，哪一只手？如他所述，从历史的角度来看，触摸的文化多种多样。意大利文艺复兴时期，对左手和右手的触摸进行了敏感性、性道德、权力和地位的细致区分。对邪恶的左面的这类评价可能同时具有消极和意料之外的积极内涵，特别考虑到左侧接近心脏。经过对文艺复兴社会及其他社会中触觉重要性的广泛讨论，霍尔展示了这种左手文化如何催生了吉贝尔蒂和米开朗基罗的一些作品。这种分析还表明，在没有指定哪只手的情况下，如果我们提出这个问题，仍然能有所收获。把这一章与杰拉尔丁·A. 约翰逊在本书前面的章节放在一起，会更清楚地显示这一点。两个作者选择了相同的历史和地理背景，甚至是一些相同的例子，但霍尔通过将注意力转到另一方向，就揭示了一组完全不同的关联。这表明如果我们对触摸雕塑的物理行为本身缺乏了解，那么我们就忽视了与雕塑创作、欣赏和使用相关的触摸历史和文化的很多方面。科学研究在揭示触觉的敏感性和复杂性方面正不断向前发展，而哲学话语继续梳理着触觉概念世界的惊人和重要意义，但对触摸的社会层面的历史（和史前）分析，才刚刚开始展示触觉能够提供的极其丰富的可能性。

在前两个部分的后面，本书给出了艺术家的两篇图像随笔，他们以截然不同的方式探索雕塑与触摸之间的关系。在"起源"结尾处的第一篇随笔来自克劳德·希思，他以各种方式实验绘制他触摸过但从未见过的雕塑物品。他介绍了在本项目进行过程中与道格·贝利进行的一次精彩合作的成果。希思被委托制作一系列图形作品，捕捉和翻译手中所感知的史前材料的特性。有时对象本身也被用作绘画工具。

"方法"结尾处的第二篇随笔来自罗莎琳·德里斯科尔，她是一位雕塑家，专门创作用于触觉互动的作品。作为第二部分其他作者所用方法的补充，她将自己对触摸重要性的冥想交织在作品中，连带着一连串有幸体验这些作品的人记录下的反馈。选择"有幸"这个词，因为很多经历似乎是启示性或超验性的。如果雕塑可以作为门槛或框架，那么这里关于感受的证据证实，与雕塑物体的触觉交互可以以意想不到的方式拓宽我们的体验，这一点，本书其他作者也在各种情境和案例里表示了认同。

虽然我在序言中已经花了很多精力来描述整本书的一些共有的关注点，但本书绝不是对这一主题的全面探讨。如果试图列出读者不可避免会遇到的许多空白和省略，这个序言就得成倍加长，更不用说整本文集的长度了。空白和省略是对进一步工作的号召。本文集希望实现的，是表明这个领域的丰富性、合理性和真正的深度，各种不同的学科在这里都有其位置，而借助这一领域，它们可以进行有针对性的对话，无论结果是冲突还是共识（文集里两种都很明显）。如果荣耀之门的雕塑群成功地履行了文集门槛的作用，那么文集本身应该成为进一步参与这一主题的门槛。毕竟，还有很多很多书可以写。

注释

1. Cees Nootebaum, *Roads to Santiago: Detours and Riddles in the Lands and History of Spain*, trans. Ina Rilke, London: The Harvill Press, 1998, p.3.
2. 在序言的最后部分可以找到构成本书三个部分的章节的概要。
3. Victor Stoichita, *The Pygmalion Effect: From Ovid to Hitchcock,* Chicago, IL: University of Chicago

Press, 2008, pp.10−14 and George L. Hersey, *Falling in Love with Statues: Artificial Humans from Pygmalion to the Present*, Chicago, IL: University of Chicago Press, 2009, pp.32−4.

4. 有关最近修复后的最新图像和项目的详细信息，参见http://www.porticodelagloria.com/el-portico-de-la-gloria.html（访问时间: 2012年6月26日）。简介参见 Ángel Sicart Giménez, 'The Pórtico de la Gloria of the Cathedral of Santiago de Compostela', in *Making Medieval Art*, Philip Lindley, ed., Donington: Tyas, 2003, pp.120−29.

5. 对这一行为最早的摄影作品是卡萨多（Ksado）在1920年拍摄的。它展示了一位年长的男性朝圣者。复制品见José Manuel García Iglesias, 'La Mano del Parteluz del Pórtico de la Gloria, Santiago de Compostela: de la leygenda a la historia', in *Boletín del Seminario de Estudios de Arte y Arqueología*, 75, 2009, pp.31−42 (fig.6)。触摸的性别化是一个重要因素，下面着重讨论。

6. 有关这个超越历史和时间限制的朝圣群体的进一步讨论，参见 Paul Genoni, 'The Pilgrim's Progress across Time: Medievalism and Modernity on the Road to Santiago', *Studies in Travel Writing*, 15 (2), 2011, pp.157−75.

7. 当然，只能从一种单纯的角度做此断言。我们周围的视觉文化中到处都是凝视留下的痕迹，它们同样也塑造了观者和被观看者的社会和心理身份。对象的（被感知的）真实性，是触摸力量消解过去和现在之间区别的关键因素，参见Carolyn Korsmeyer, 'Touch and the Experience of the Genuine', *British Journal of Aesthetics*, 52 (4), 2012, pp.367−77.

8. 现在受到越来越多的关注。参见最近的许多著作，比如Constance Classen, ed., *The Book of Touch*, Oxford and New York: Berg, 2005; Mark Paterson, *The Senses of Touch: Haptics, Affects and Technologies*, Oxford and New York: Berg, 2005; Fiona Macpherson, ed., *The Senses: Classic and Contemporary Philosophical Perspectives*, Oxford: Oxford University Press, 2011; 以及Francesca Bacci and David Melcher, eds, *Art and the Senses*, Oxford: Oxford University Press, 2011.

9. 我想到的是所谓的维斯特尼采维纳斯，来自公元前29000—公元前25000年，其上有幼儿指纹（位于布尔诺摩拉维亚博物馆）。

10. 这种情绪展示了彼特拉克基于触觉对雕塑的识别，这是同类型中最早的尝试之一（见本序言后面的内容）。

11. 有关朝圣以及朝圣路上遇到的建筑物和物件的概述，参见Kathleen Ashley and Marilyn Deegan, *Being a Pilgrim: Art and Ritual on the Medieval Routes to Santiago*, Farnham and Burlington, VT: Lund Humphries, 2009.

12. 有关到达大教堂后，朝圣者以这样或那样的方式与神性的媒介感知接触（包括与祭坛上方圣雅各真人大小雕塑的物理互动）的精彩讨论，参见Kathleen M. Ashley, 'Hugging the Saint: Improvising Ritual on the Pilgrimage to Santiago de Compostela', in *Push Me, Pull You: vol. 2. Physical and Spatial Interaction in Late Medieval and Renaissance Art*, Sarah Blick and Laura D. Gelfand, eds, Leiden: Brill, 2011, pp.3−20. 阿什利指出，一些仪式性遭遇（例如与雕像的）似乎已经起到了替代直接接触圣物的作用，后者似乎从中世纪晚期开始就不被允许了。对于雕像的图片，参见Ashley and Deegan, *Being a Pilgrim*, chapter 9。

13. 一些观点参见Øystein Hjort, '"Except on Doors": Reflections on a Curious Passage in the Letter from Hypatios of Ephesus to Julian of Atramyttion', in *Byzantine East, Latin West: Art-Historical Studies in Honor of Kurt Weitzmann*, Christopher Moss and Katherine Kiefer, eds, Princeton, NJ: Princeton University Press, 1995, pp.615−22.

14. Paul Crowther, *Phenomenology of the Visual Arts (Even the Frame)*, Stanford, CA: Stanford

University Press, 2009, chapter 5 ('Sculpture and Transcendence').

15. 有关中世纪晚期触摸、视觉和雕塑之间关系的批判性讨论，参见Jacqueline Jung, 'The Tactile and the Visionary: Notes on the Place of Sculpture in the Medieval Religious Imagination', in *Looking Beyond: Visions, Dreams, and Insights in Medieval Art and History*, Colum Hourihane, ed., Princeton, NJ: Index of Christian Art, Princeton University, 2010, pp.203–40.

16. García Iglesias, 'La Mano', p.32.

17. 有关这一点在中世纪背景下的衍生，参见Heather Webb, *The Medieval Heart*, New Haven, CT and London: Yale University Press, 2010.

18. 关于神职人员试图控制大教堂内朝圣者的身体经验，参见Ashley, 'Hugging the Saint'。

19. 手印最早被提到是在A. Jouvin, 'El viaje de Espana y Portugal' (1672), in J. García Mercadal, ed., *Viajes de extranjeros por España y Portuagal desde los tiempos más remotos hasta comienzos del siglo XX*, Junta de Castilla y León, 1999, vol. III, p.615. 参见 García Iglesias, 'La Mano', pp.32–3.

20. 一个同样涉及大理石柱上的神圣行为的"非人手所绘的"行动，其构思与道成肉身有关，参见Herbert Kessler, *Seeing Medieval Art*, Toronto: University of Toronto Press, 2011 (2004), p.24 and fig.3.

21. 这里的范例是基督在橄榄山上升天教堂留下的脚印。来朝拜这个地方的人似乎不太可能站在基督曾站立的地方。参见Andrea Worm, 'Steine and Fußspuren Christi auf dem Ölberg: Zu zwei ungewöhnlichen Motiven bei Darstellungen der Himmelfahrt Christi', *Zeitschrift für Kunstgeschichte*, 66 (3), 2003, pp.297–320（感谢露西·唐金提供这一参考）。

22. García Iglesias, 'La Mano', pp.33–5, and Ashley, 'Hugging the Saint'.

23. 对于这类涉及触摸经历的复制品所带来的基本问题，参见Korsmeyer, 'Touch and the Experience'.

24. 参见http://collections.vam.ac.uk/item/040955/puerta-de-la-gloria-plaster-cast-the-master-matteo/（访问时间：2012年6月26日）。

25. Johann Joachim Winckelmann, *History of the Art of Antiquity*, trans. H.F. Mallgrave, Los Angeles, CA: Getty Publications, 2006, X.iii. § 18.

26. 参见，例如 Robert Hopkins, 'Touching Pictures', *British Journal of Aesthetics* (BJA), 40 (1), 2000, pp.149–67; 'Painting, Sculpture, Sight and Touch', *BJA*, 44 (2), 2004, pp.149–66; 'Sculpture and Perspective', *BJA*, 50 (3), 2010, pp.1–17.

27. 参见Georges Didi-Huberman, *La resemblance par contact: archéologie, anchronisme et modernité de l'empreinté*, Paris: Ed. de Minuit, 2008.

28. Conrad H. Rawski, *Petrarch's Remedies for Fortune Fair and Foul: A Modern English Translation of De Remediis Utriusque Fortunae*, Bloomington, IN: Indiana University Press, 1991, vol.1, p.130.

参考书目

Ashley, Kathleen M., 'Hugging the Saint: Improvising Ritual on the Pilgrimage to Santiago de Compostela', in *Push Me, Pull You: vol. 2. Physical and Spatial Interaction in Late Medieval and Renaissance Art*, Sarah Blick and Laura D. Gelfand, eds, Leiden: Brill, 2011, pp.3–20.

Ashley, Kathleen and Marilyn Deegan, *Being a Pilgrim: Art and Ritual on the Medieval Routes to Santiago*, Farnham and Burlington, VT: Lund Humphries, 2009.

Bacci, Francesca and David Melcher, eds, *Art and the Senses*, Oxford: Oxford University Press, 2011.

Classen, Constance, ed., *The Book of Touch*, Oxford and New York: Berg, 2005.

Crowther, Paul, *Phenomenology of the Visual Arts (Even the Frame)*, Stanford, CA: Stanford University Press, 2009.

Didi–Huberman, Georges, *La resemblance par contact: archéologie, anchronisme et modernité de l'empreinte*, Paris: Ed. de Minuit, 2008.

García Iglesias, José Manuel, 'La Mano del Parteluz del Pórtico de la Gloria, Santiago de Compostela: de la leygenda a la historia', *Boletín del Seminario de Estudios de Arte y Arqueología*, 75, 2009, pp.31–42.

García Mercadal, J., ed., *Viajes de extranjeros por España y Portuagal desde los tiempos más remotos hasta comienzos del siglo XX*, Junta de Castilla y León, 1999.

Genoni, Paul, 'The Pilgrim's Progress across Time: Medievalism and Modernity on the Road to Santiago', *Studies in Travel Writing*, 15 (2), 2011, pp.157–75.

Hersey, George L., *Falling in Love with Statues: Artificial Humans from Pygmalion to the Present*, Chicago, IL: University of Chicago Press, 2009.

Hjort, Øystein, ' "Except on Doors" : Reflections on a Curious Passage in the Letter from Hypatios of Ephesus to Julian of Atramyttion', in *Byzantine East, Latin West: Art-Historical Studies in Honor of Kurt Weitzmann*, Christopher Moss and Katherine Kiefer, eds, Princeton, NJ: Princeton University Press, 1995, pp.615–22.

Hopkins, Robert, 'Touching Pictures', *British Journal of Aesthetics*, 40 (1), 2000, pp.149–67.

——, 'Painting, Sculpture, Sight and Touch', *British Journal of Aesthetics*, 44 (2), 2004, pp.149–66.

——, 'Sculpture and Perspective', *British Journal of Aesthetics*, 50 (3), 2010, pp.1–17.

Jung, Jacqueline, 'The Tactile and the Visionary: Notes on the Place of Sculpture in the Medieval Religious Imagination', in *Looking Beyond: Visions, Dreams, and Insights in Medieval Art and History*, Colum Hourihane, ed., Princeton, NJ: Index of Christian Art, Princeton University, 2010, pp.203–40.

Kessler, Herbert, *Seeing Medieval Art*, Toronto: University of Toronto Press, 2011 (2004).

Korsmeyer, Carolyn, 'Touch and the Experience of the Genuine', *British Journal of Aesthetics*, 52 (4), 2012, pp.367–77.

Macpherson, Fiona, ed., *The Senses: Classic and Contemporary Philosophical Perspectives*, Oxford: Oxford University Press, 2011.

Nootebaum, Cees, *Roads to Santiago: Detours and Riddles in the Lands and History of Spain*, trans. Ina Rilke, London: The Harvill Press, 1998.

Paterson, Mark, *The Senses of Touch: Haptics, Affects and Technologies*, Oxford and New York: Berg, 2005.

Rawski, Conrad H., *Petrarch's Remedies for Fortune Fair and Foul: A Modern English Translation of De Remediis Utriusque Fortunae*, Bloomington, IN: Indiana University Press, 1991.

Sicart Giménez, Ángel, 'The Pórtico de la Gloria of the Cathedral of Santiago de Compostela', in *Making Medieval Art*, Philip Lindley, ed., Donington: Tyas, 2003, pp.120–29.

Squire, Michael, *The Art of the Body: Antiquity and Its Legacy*, London: I.B. Tauris, 2011.

Stoichita, Victor, *The Pygmalion Effect: From Ovid to Hitchcock*, trans. Alison Anderson, Chicago, IL: University of Chicago Press, 2008.

Webb, Heather, *The Medieval Heart*, New Haven, CT and London: Yale University Press, 2010.

Winckelmann, Johann Joachim, *History of the Art of Antiquity*, trans. H.F. Mallgrave, Los Angeles, CA: Getty Publications, 2006.

Worm, Andrea, 'Steine and Fußspuren Christi auf dem Ölberg: Zu zwei ungewöhnlichen Motiven bei Darstellungen der Himmelfahrt Christi', *Zeitschrift für Kunstgeschichte*, 66 (3), 2003, pp.297–320.

第一部分
起源

第1章

触摸和史前小雕像"上手"的解读

道格·贝利

引言

对史前拟人雕像的标准研究已经从纯视觉的角度展开分析，关注表面装饰的图案和材料。我提议用一种"上手"的方法来获得对这些人工制品更丰富、更细致的理解，认识到借由触觉来与一个物体建立联系，将提供一种特别的、近端的认知方式，比传统的分析和解释更深刻——传统的分析和解释限制了对具象性知识的洞察力。用"上手"的方法，审视被手包裹的物体的状况和重量，使触摸的行为和后果发挥作用。触摸作为一种行为和感觉，是跨主体和超验的；它涉及手的哲学和心理学、人手至上主义和触感的特权。让手参与对史前雕像的分析，可以从单一视觉分析得出的预设的、简化的固定描述和解释类别中脱离出来；结果是，理解的流动和不确定的构件逐渐浮出水面，以兼具挑战与真诚的小雕像的真实面貌显现出来。

史前小雕像

来自史前欧洲的拟人小雕像数量繁多，有成千上万的例子，尤其是在欧洲中部和东南部的新石器时代（公元前6500年—公元前3500年）遗址中多有发现。[1]新石器时代标志着欧洲人史前生活方式的一个重要变化。从依赖狩猎捕捞野生资源的维持生计模式（成功延续数万年），逐渐转向依赖高能植物（如小麦和大麦）种植，以及动物（如绵羊、山羊、猪和

牛）的繁育。伴随着这种转变的是建筑环境的出现（即房屋和村庄），同时陶瓷高温技术改进到能够制造容器（逐渐能大批量制造）和许多其他日常用品。小雕像就是这些新物件的一个例子。

新石器时代的小雕像很小，由烧制的黏土制成（动物骨也被使用，但不常见），几乎全部出土自家居环境（古梅尼察文化除外，在墓葬中发现了小雕像）。除了古梅尼察案例（独一无二）之外，没有确定无疑的证据证明小雕像与任何单一场景有关，例如公认的神庙或靠近壁炉和取火地等的场景。[2]在挖掘过程中，大多数小雕像都是在垃圾中发现的破损品或者散落的碎片。[3]解读一般基于对母亲女神或生育崇拜和仪式的重构；这种解读因为已故的玛莉亚·金布塔斯而传播开来，被许多地区性专家广泛但不加批判地挪用。[4]最近的研究质疑女神解读的假设，注意到这一时期发现的男性及性别认同不明确（指很多最好被定义为泛性或性别模糊的人类）的人俑的数量，而将研究推向新方向。[5]

在最近的一项研究中，我认为考虑新石器时代小雕像的最佳方式是超越关于雕像功能或意义的特定阐释。[6]我的提议是超越以前的学者提出的假定，即小雕像是女神或供品，或者是儿童玩具、祖先的肖像，或者是教学工具。我认为这些功能假定只不过是趣味性解释：这些都是基于对历史或民族志的不确凿比较，不可证，亦不可反证，也就是说，我们永远不会知道这些小雕像的真正用途，或新石器时代的某个个体为其赋予的确切含义。平心而论，任何一个新石器时代的小雕像都会有几种不同的功能和含义，每种功能和含义在人工制品的生命周期中（从创作、使用到最终丢弃）都会发生变化，并且每种都将因制造、持有、使用、目睹、处理、破坏和丢弃雕像的个体的年龄、性别、经历、意图、背景、需求、欲望和担忧等而异。至关重要的是，任何一个小雕像可能引发的各种感知、用途和含义都同样有效，关键在于，现代考古学家的总结性评估都无法获知。

我的提议是，我们不把注意力放在来自一个记录良好的发掘点的特定发掘环境的一个特定小雕像的任何特定（不可获知的）功能或意义上（更不用说广泛过度概括的跨地区和文化阶段的"新石器时代小雕像"类型）。相反，我建议我们花费精力考虑小雕像所具有的特定物理状态，以

及这些状态可能对8000年前每天看和触碰这些物体的人产生的影响。我得出结论，三个状态是主要的：小雕像是微型的；小雕像是拟人的；小雕像是三维的。这三个状态相结合，使新石器时代的小雕像与此时期的所有其他物质文化截然不同。[7]三维的状态是本章的出发点（它反过来激发我们考虑"上手"欣赏的意义和后果），因此将在下面进一步详细讨论。在讨论之前，我需要对小雕像的另外两个基本状态进行简要评论：小型化和拟人化。

小型化和拟人化

制作物体或人物的小型版本，然后对那个微缩体进行体验（玩耍、思考、想象、操纵、持有、隐藏、展示、破坏、丢弃），对体验了小物体的人能产生不同寻常的影响。在物理层面上，处理微缩物的人获得微妙的赋权和强化：相对于小型化了的物件，人们会感到自己体型更大，层级更高，随之而来的是安抚的幸福感。玩具制造商知道这一点，制造商和业余爱好者都致力于制造复杂的模型船、汽车和火车。不过最广为人知的案例是沃尔特·迪士尼，他完全挖掘了将人们置于缩小尺寸环境的潜力。迪士尼在迪士尼乐园以5/8的比例建造了大街，特意让人们放松、平静、感受抚慰（这是他创造迪士尼乐园的目标之一——让人们有机会摆脱严酷和令人不快的现实世界）。[8]游客受到了抚慰，进而可以参观另一个世界——一个强烈暗示逃避和平静的世界。

比迪士尼在大街上使用缩小尺寸更显而易见的，是田纳西大学心理学家奥尔顿·德隆在研究小尺寸环境对人类感知的影响时，在实验对象上识别的模式。[9]德隆两项著名研究中的第一项显示，一直在小屏幕电视上玩电脑游戏"Pong"的受试者相比在更大的屏幕上玩游戏的受试者赢得更多，并且他们的游戏体验更开心；脑电图记录证实，小屏幕游戏玩家的大脑活动与大屏幕玩家明显不同。在第二个实验中，德隆证明，人们想象自己所处的环境越小，他们的大脑似乎工作得越快。德隆要求受试者想象自己身处1/6、1/12和1/24比例尺建造的微型房间，估计待了多长时间；时间长短都被低估，并且出现了清晰的模式，每次估计的时间长度与缩放的

大小直接相关（规模越小，时间估计越短）。德隆总结说，当人们把自己置于小规模的环境中时，他们的大脑时钟会慢下来。对于德隆的受试者来说，在小规模中运转，使他们进入了另一个时间维度。

在这些和其他实验——小尺寸的树木栽培，以及对小型世界对观众的影响感兴趣的艺术家的作品（例如，参见迈克尔·阿什金的桌面景观、任何盆景树，或安东尼·葛姆雷的原野系列）中出现了这个显著结论的不同变种：当人们想象自己处于微型环境中时，他们进入了其他世界，被扩大、安抚并能够根据时间尺度的扭曲更有效地执行一些心理任务。[10]

当微型化的物品是人体时，小型化的后果在另一个层面上具有重要意义。有一些关于在治疗和心理学、警察工作和其他领域使用玩偶的学术研究探讨了小型化的身体对人们产生强大影响的方式。[11]最广泛讨论的案例之一是芭比娃娃影响年轻女孩对职业潜力和身体形态的看法。[12]针对芭比娃娃对女孩的影响的讨论最终归结为两个对立阵营：一些将她视为年轻女孩的光辉偶像，启发她们看到职业和社会发展的无限机会（你可以做任何工作，取得任何职位）；另一些认为她是对年轻女孩危险、潜意识的洗脑，决定了她们对理想体形的看法。[13]我选择提出芭比和这些关于小型化身体的辩论的关键性，不在于表明立场或解决分歧（两个阵营可能都不完全正确）。重要的是，一个小型的女性形状的物体（购买和使用都出于一个原因——作为儿童玩具）有可能对女孩产生强烈的、潜意识的影响（奇怪的是，成年人面对这些影响，甚至不惜打文化战争）。

小雕像、小身体和新石器时代

小雕像有力量将人们带入其他世界，小型化的身体可以影响人们对身体（男性或女性）正确外观的看法，从这个角度看，对于小雕像在欧洲中部和东南部的新石器时代的可能地位会有更细微的理解。如上所述，新石器时代是技术、经济和人们生活的方方面面发生显著变化的时期。伴随着人们生活方式更明显可见的变化（例如，如何获得食物），人们彼此相关的方式也发生了根本转型——个人的，人对人的，以及群体对群体的。这种社会转型中有一些（可能）是适应新经济和活动的意外后果。例如，小

规模农业的信任、劳动力和资源的合作和共享（或囤积），塑造了这些小社区之间的社会和政治关系。类似于此，意外的影响也可能来自出现房屋（以及代表的家庭概念）和特定房屋集合（代表村庄社区）之后，引入了一片环境中新的人口安排方式。简而言之，这是一个个人和群体身份发现新形式、新媒介和新潜力的时期。

人体成为社会身份认同核心，接下来一直主导了欧洲的原史时期和历史时期，这种强大地位正开始于新石器时代。[14] 新石器时代的身体开始作为个人身份的主要容器或画布，逐渐取代其他、早期的生活方式和对人际关系的思考。之前的老方法曾经在未严格划分的社区，例如猎人、采集者、渔民中，以更加流畅和灵活的一系列计算和谈判成功分配了身份。而身体升高到其卓越位置的最清晰记录之一，是这些社区对待死者的精心设计的方式。例如，在欧洲东南部的新石器时代末期，包含数百个土葬个体的大型墓地揭示了不同威望和稀有程度的物品的明显不平等堆积模式：欧洲最早的金属——金和铜，以及软体动物，例如海菊蛤等属种的贝壳，在一个地区具有突出个人身份、或许还包括社会和政治地位的意义。

新石器时代在个体死亡时对其身体的关注是个体身体开始作为人类社会认同的关键单位的一个很好的例子，不过，较少人关注人形小雕像在同样过程中起到的强大作用。我曾在其他地方论证过，似乎很出人意料的一点——其实是成千上万的小雕像作为人格的基础，对人体价值的升高做出了最大的贡献。[15] 简言之，小人体的存在，即小雕像在整个地区的房屋和村庄中以各种形状和装饰，被制造、使用、观察和在生活中共存，为深层和潜意识过程提供动力，通过这个过程，人类形态成为欧洲史前（和历史）时期身份的基础货币。

第三个维度，触觉和"上手"

我在小型化和拟人化方面对新石器时代小雕像的理解，以及我对人的身体被拔高作为身份认同的论证，本身是可行的。然而，不考虑这些论点的优点，我现在都意识到我的工作仍然处于视觉方法的限制之内，说实话，虽然我仍然相信论证的核心，但我已经不太相信我提供了对欧洲新石

器时代人日常生活体验中，身体逐渐成为和占据人的身份和社区意识的支配地位的机制的真正见解。简而言之，我忽略并避免了思考日常的身体行为和小雕像如何产生我所提示的效果的过程。我未能审视我提出的小雕像的第三个关键条件；我没有考虑通过触觉进行了解的重要性和强大影响。

触觉

当小型化物体是三维的时候，假如我们通过触觉思考，假如我们采取了一种"上手"的方法，我们的理解将会被大大丰富。小雕像的三维物理条件加上它们的小尺寸，产生了与人的特殊互动：小雕像可以触摸和握在手中。[16]触觉是人文科学和社会科学中具有广泛而深刻的谱系的讨论话题，但这个话题还没有得到考古学家的密切关注［除了最近的一些尝试，尤其是林恩·梅斯凯尔（lynn Meskell）和卡罗琳·中村（Carolyn Nakamura）对加泰土丘［译注：位于土耳其恰塔霍裕克（Çatalhöyük）］的小雕像的研究。这使得对比显得更明显］。[17]对于亚里士多德来说，触觉、感觉和被触及是人类存在的基本方面（《灵魂论》，卷（B）二，423a–b）。对于伊曼纽尔·列维纳斯而言，触觉与其他感官的区别非常重要：一个人触摸他者的行为，通过一种丰富而复杂的交互（即时且无中介），推动接触超越单纯的物理联系，脱离其他物质干预，在此境中"亲密亲近"被触发，而屈从于抚摸或爱抚的行为，就是承认，由于一个人不确切了解所寻求的是什么，所以必须承认预先知晓是缺席的。[18]

对于莫里斯·梅洛-庞蒂而言，触觉带来了超越其他诠释或解释——其中经验和知识被简化和泛化的——一种关系即时性。[19]在提到这种即时性时，梅洛-庞蒂说服我们拒绝认为一个对象（或者身体）终于其表面（或其皮肤）。通过触摸，身体和世界之间的界限崩溃，结果是一种缠绕，一种交叉和跨越，达到潜意识和形而上学的触觉。[20]触觉是跨主体的。而雅克·德里达从类似角度写道，触觉具有超验地位。[21]列维纳斯、梅洛-庞蒂和德里达的思想使我困惑和不安。我如何区别于其他人？我的存在终结于哪里？它的表面，表面与其他表面之间的划分是什么？如果一个物体（或我的身体）不终结于其表面（或我的皮肤），那么我是否

区别于他者？实际上，实体"人"是否有任何智力或身体的确实性？我们假定存在将物和人、人和人、物和物分离的界限，通过质疑其安全性和稳定性，我们以兴奋和不安并存的方式开放了对我们世界的理解。

因此，动作和触觉可以被认为与表面、界限和边界有关。詹姆斯·吉布森告诉我们，表面就是动作所在，尽管只是在认知中，表面可能会在触觉条件下消失。[22]凯文·赫瑟林顿令人信服地指出，触觉将主体去中心化了。[23]他与一个眼盲的博物馆参观者莎拉的合作，揭示了莎拉通过触觉的理解，这是一种与视觉（和其他感官）不同的理解方式。触觉作为一种认知方式，让莎拉不再位于假定的独自、代表性客体位置。赫瑟林顿和大卫·阿佩尔鲍姆让我们思考触觉的产出性和表演性。[24]阿佩尔鲍姆认为，虽然视觉知识的积累是一个消费过程，但手的探索是一个制造和生产的过程：触觉"与具有动作和物质成就的知识相关，其后才与表述相关"，如果表述真的在触觉范畴内的话。[25]

与罗伯特·科珀和约翰·劳，以及加布里埃尔·乔西波维奇（Gabriel Josipovici）一脉相承，赫瑟林顿提出了一个重要观点，即通过触觉获得的知识是近端知识（与远端知识不同）。[26]远端知识基于远距离的知识或考虑大背景，提供广泛而超然的理解。远端知识的实现是通过表述，关注了解在静态和完整状态下的物件（或人）；它依赖于先见，以及通过说明边界和分离、区别和清晰度、等级和秩序而已知的东西。[27]近端知识是一种非常不同的造物。近端知识是针对具体情况的、零碎的、世俗的和表演性的；允许流动性、不确定性、不完整性，并且总是片面和不稳定的。近端知识对阐述开放，它否定了西方（社会）科学所要求的终极性。

史前雕像的标准解读（以及更广泛看到的考古学里的解释）都在努力产出远端知识，用简单的术语寻求清晰的理解：这个雕像是一个供品，那一个是玩具，另一个是祖先的肖像。如果我们用列维纳斯、梅洛-庞蒂、阿佩尔鲍姆和赫瑟林顿提出的观点来思考触摸，如果我们接受寻求近端知识的挑战，那么现代知识分子（和史前新石器时代）与小雕像的接触就是一个超越对8000年前制造的微型拟人物体的简单解读的机会。接受这一挑战需要我们提出有关这些小雕像的新问题。当人们（过去和现在）把这些

小物品拿在手中时会发生什么？尝试做出回答的一种方法是审视握住和抓住一个物体（特制一个小物体）的过程和后果。

上手和手

在研究触摸时，一种上手（cheirotics）[译注：cheirotics一词意为"与手有关的"，此处用法大致相当于中文的"把玩、把赏"，后文有具体释义。考虑到海德格尔哲学中有"在手"（present-at-hand）与"上手"（ready-to-hand）两种状态，译为"上手"]的方法让我们的探索集中到手上：cheirotics指的是物体被包裹在手中的特性，或者东西被包裹在手中的过程；cheir来自希腊语的手或操纵（例如，cheiropod这个词指有手的动物）。小雕像是可"上手"的对象；它们的大小和三维性使得它们能够被手握（图1.1、图1.2和图1.3）。[28] 那么从"上手"的角度来说，当我们考虑小雕像时，我们应当思考手，以及经由手而与世界发生的特别的交互。

对于德里达来说，手使我们成为人类，因为它使得获取、接受、理解、分析和认识成为可能。对于18世纪的法国哲学家曼恩·德·比朗来说，手是真正人类的东西。比朗论述了关于"人手至上论"（hu-manualism），以及与外部世界的物理联系在人类意识经验中的重要作用。[29] 埃德蒙德·胡塞尔论证了手为人类提供的触觉特权。[30] 手的心理学揭示了我们在世界上物理评估物体的方式。认知心理学家苏珊·莱德曼和罗伯塔·克拉茨基叙述了触觉解析，研究人类手动评估和理解物体属性的方式。[31] 莱德曼团队提出，在对物体进行触觉解析时，一个人评估了物体不同的属性，以及这些属性如何结合形成整体。他们将这种解析过程与识别或分类过程进行了对比。通过触摸，我们以特定的方式了解对象。当手包围一个物体时，会尽可能多地接触物体的表面。置入和围绕是非专门性的行为，仅获取关于物体的足够的一般信息。他们希望进一步研究针对一个物体的特定部位或区域的更特殊的性质，在这种探索过程中可能需要用手指进行更精确的评估并加深特定的解析。

人类是否一直拥有像我们今天一样在手中与物体交互的生理能力？我

图1.1　哈曼几亚文化小雕像（5200年前—4500年前*）。　[◎道格·贝利]
*译注：碳14测年法的cal BC指相对于1950年的若干年前。

们对手的演化的了解哪些属于解剖学，哪些又属于认知能力？对于我们古老的人类祖先在大约385万年前转变为双足运动的结果（或者可能是一个原因吗？）都是些老生常谈；手被解放并可以做其他事情，例如制作和使用石头工具等物品。这种发展的结果（虽然也很可能是转变的原因）最关

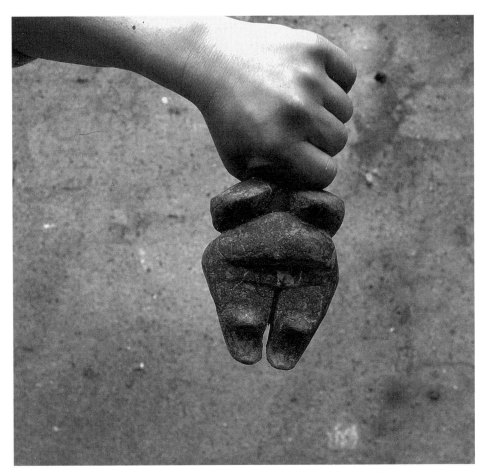

图1.2 哈曼几亚文化小雕像（5200年前—4500年前）。［©道格·贝利］

键之处可能在非功能性方面，例如手势对于交流和表达在象征意义上的重要性。在人类演化的漫长时间范围内，人类掌握和理解一个对象的能力发展可能不仅在功能方面（制作和使用工具），而且在行为、意识发展和人类对我们周围世界的感知方面都具有重要意义。

约翰·纳皮尔的工作指出，人类用手抓握东西的方式经历了两个重要的发展［也参见玛丽·马兹克（Mary Marzke）团队的工作］。[32]纳皮尔写道，力性抓握的演变，指手持工具或猛力挥动它，就像我们用锤子，这是在能人（最早的工具制造者）和直立人（第一批迁移出非洲的人类）

（分别在240万年前和190万年前）中发现的能力。因此，纳皮尔叙述，尼安德特人（最早前溯至20万年前）的抓握力，主要是适应于获得更大的抓握力而具有力性抓握设计（即用拇指钳住手掌中的物体）。与此对比，智人（解剖学上的现代人类，也就是我们）在20万到15万年前出现，精确抓握也出现了。

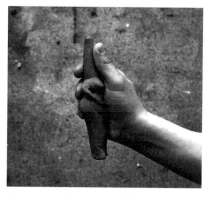

图1.3　哈曼几亚文化小雕像（5200年前—4500年前）。[ⓒ道格·贝利]

　　随着解剖学上的现代人类的出现，人类通过更精细的手指运动和斜向抓握，可以实现更精确的操纵（以及对物体的理解）。精确的握持让现代人得以在手指中移动物体。早期的人类抓住物体，现代人（像我们一样）处理和操纵它们。这种区别很重要，特别是考虑到上文关于操纵一个物体让人得以从近端理解对象的评述。现代人对物体的处理、控制和手动调动，与能人和直立人的早期力性抓握有根本区别。虽然区别可能建立在骨骼和肌肉组织发育的基础上（或至少通过这种发育得以实现），但也许在人类认知能力方面具有最重要的意义。如果果然如此，那么现代人拥有精确操纵能力的影响，以及对物体（以及人和动物或者世界其他任何地方）的更细微、更丰富和更深刻的触觉解析的影响，相比新的工具技术或用途这种层面，更深的影响还在于我们思考和理解周围世界的智力。

　　毫无疑问，手动能力的这一重要发展伴随着物质文化中技术和表现形式的发展（例如所生产的工具类型——具有许多部件的复合工具），以及工具的使用方式的发展（例如，使用尖细的燧石物体，如凿刀状打火刀和锥子，在象牙和木头上刻上标记，并在生皮和较软的材料上打洞）。然而，更为关键的是，我们认识到正是在演化历史的这个时期——也就是解剖学上现代人类的出现——我们的祖先创造了最初的艺术：具象和抽象艺术，包括西欧的洞穴壁画和欧洲西部、中部和东北部最早的（旧石器时代晚期）人形小雕像。在试图揭开现代人类及其特定能力的出现的秘密时，

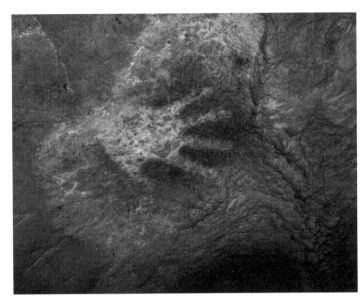

图1.4　西班牙北部坎塔布里亚卡斯蒂略洞穴（El Castillo Cave）壁画上的旧石器时代手印（约公元前35000年）。［梅格·康基版权所有］

我们不仅应该关注他们的经济——拾荒、觅食、狩猎，或者是他们的沟通硬件——喉的开发和说一种语言的能力，也应该同等关注他们的能力和行动。此外，人们已经花了大量精力对现代人类最初的艺术（洞穴壁画和旧石器时代晚期小雕像）进行测年和分析，注意到洞穴墙壁上一些最神秘的图像是数百个手部轮廓（图1.4），这至少同样重要。

回到新石器时代和小雕像的"上手"

我最初关于新石器时代小雕像的一种更丰富的思考方法的建议是，把欧洲史前时期的个人、政治和社会认同沉淀到人体身上。在论述了手、持有和操纵处理的后果后，这一建议得到了加强：小雕像的三维状态使其成为一个能够通过触觉（当然也通过视觉）将人类身体带入人类理解的对象。然而，通过思考他们的基于手的特征，我们现在可以更清楚地看到，新石器时代小雕像在人类思维中（可能在潜意识层面）推进人个体的物理框架作为人类精神的安身之所这个角色的力量。

我设想小雕像占据的角色并不偏离坑具或女神供品的角色。然而，不同于这些削减其意义和阐述的结论的关键步骤是，要了解到，触摸和持有一个小型化躯体，会对新石器时代人们概念化世界的方式产生非常强大的影响。这种影响是复杂且高度细微的，并且会引发更深层次的、最初无法回答的问题，关于一个人的身份和意图，以及人之间的适当关系。[33] 这些属于形而上学性质的问题，它们挑战存在的界限，超越人们通常和惯常过着的生活。从对自我和与他人的关系的近端知识的意义上来说，这些小雕像呈现给新石器时代的人（由他们制造、触摸、操纵、打破并将它们扔到垃圾堆）关于人体在社会中的角色的公开和无休止的谈判。从那以后，我们一直生活在他们的反应的影响之中。

注释

1. 最早的小雕像出现在西欧、中欧和俄罗斯欧洲部分的旧石器时代，数量很少（例如，最近在德国菲尔斯洞发现了一个雕像，可追溯到35000年前；参见N.J. Conrad, 'A Female Figurine from the Basal Augrignacian of Hohle Fels Cave in Southwestern Germany', *Nature*, 459, 2009, pp.248–52），虽然可以把应用于新石器时代小雕像的"上手"方法同样用于旧石器时代小雕像，但我在此将讨论限制在我最熟悉的领域。

2. 人们普遍认为新石器时代的小雕像的使用和存放地点都在新石器时代的神庙，这其实基于错误的循环论证：小雕像的存在首先被用来将建筑物确定为神庙；然后小雕像被赋予宗教或仪式功能，因为它们是在神庙中发现的。

3. 约翰·查普曼和其他人强烈主张，小雕像和小雕像碎片在坑中的堆积（以及散布在各个地点）是基于碎片化和匹配连接原则的仪式行为。参见John C. Chapman, *Fragmentation in Archaeology: People, Places and Broken Objects in the Prehistory of South Eastern Europe*, London: Routledge, 2000和John C. Chapman and B. Gaydarska, *Parts and Whole: Fragmentation in Prehistoric Context*, Oxford: Owbow Books, 2007.

4. M. Gimbutas, *The Goddesses and Gods of Old Europe, 6500–3500 BC, Myths and Cult Images*, Berkeley, CA: University of California press, 1982; M. Gimbutas, *The Language of the Goddess*, San Francisco, CA: Harper Collins, 1989; M. Gimbutas, *The Civilization of the Goddess: The World of Old Europe*, San Francisco, CA: Harper Collins, 1991.

5. D.W. Bailey, 'Representing Gender: Homology or propaganda', *Journal of European Archaeology*, 2 (2), 1994, pp.193–202; D.W. Bailey, *Prehistoric Figurines: Representation and Corporeality in the Neolithic*, London: Routledge, 2005; D.W. Bailey, 'The Figurines of Old Europe', *in The Lost World of Old Europe: The Danube Valley, 5000–3500 BC*, D.W. Anthony and J.Y. Chi, eds, Princeton, NJ: Princeton University press, 2010, pp.113–27; D.W. Bailey, A. Cochrane and J. Zambelli,

Unearthed: A Comparative Study of Jōmon Dogū and Neolithic Figurines, Norwich: Sainsbury Centre for the Visual Arts, 2010; D.W. Bailey, 'Figurines, Corporeality and the Origins of Gender', in *A Companion to Gender Prehistory*, D. Bolger, ed., London: Wiley, 2012, pp.244–64; P. Biehl, 'Symbolic Communication Systems: Symbols on Anthropomorphic Figurines of the Neolithic and Chalcolithic from South−eastern Europe', *Journal of European Archaeology*, 4, 1996, pp.153–76; P. Biehl, *Studien zum symbolgut des Neolithikums und der Kupferzeit in Südosteuropa* (欧洲东南部新石器时代与青铜时代的象征物质文化研究) (Saarbrücker Beiträge zur Altertumskunde, Bd. 64), Bonn: Dr. Rudolt Habelt Verlag, 2003; P. Biehl, 'Figurines in Action: Methods and Theories in Figurine Research', in *Festschrift Peter Ucko: A Future for Archaeology – the Past as the Present*, R. Layton, S. Shennan and P. Stone, eds, London: UCL press, 2006, pp.199–215; M. Conkey and R. Tringham, 'Archaeology and the Goddess: Exploring the Contours of Feminist Archaeology', in *Feminism in the Academy*, D.C. Stanton and A.J. Stewart, eds, Ann Arbor, MI: The University of Michigan Press, 1995, pp.199–247; R. Hardie, 'Gender Tensions in Figurines in SE Europe', in *Cult in Context: Reconsidering Ritual in Archaeology*, D.A. Barrowclough and C. Malone, eds, Oxford: Oxbow Books, 2007, pp.82–9; L.M. Meskell, 'Goddesses, Gimbutas, and "New Age" Archaeology', *Antiquity*, 69, 1995, pp.74–86; L.M. Meskell, 'Oh My Goddess: Ecofeminism, Sexuality and Archaeology', *Archaeological Dialogues*, 5 (2), 1998, pp.126–42; L.M. Meskell, 'Divine Things', in *Rethinking Materiality: The Engagement of Mind with the Material World*, E. DeMarrais, C. Gosden and C. Renfrew, eds, Cambridge: McDonald Institute for Archaeological Research, 2004, pp.249–59; L.M. Meskell, 'Refiguring the Corpus at Çatalhöyük', in *Image and Imagination: A Global Prehistory of Figurative Representation*, C. Renfrew and I. Morley, eds, Cambridge: McDonald Institute Monographs, 2007, pp.137–49; L.M. Meskell, C. Nakamura, R. King and S. Farid, 'Figured Lifeworlds and Depositional Practices at Çatalhöyük', *Cambridge Archaeological Journal*, 18, 2008, pp.139–61.

6. Bailey, *Prehistoric Figurines*.

7. 与之相关的还有其他微型物体，例如小型房屋和家具模型以及动物雕像，尽管这三种类型的人工制品似乎比人形雕像出现的频率低得多。

8. E. Doss, 'Making Imaginations Age in the 1950s: Disneyland's Fantasy Art and Architecture', in *Designing Disney's Theme Parks: The Architecture of Reassurance*, K.A. Marling, ed., New York: Flammarion, 1977, pp.179–89; R. Schickel, *The Disney Version: The Life, Times, Art and Commerce of Walt Disney*, New York: Ivan R. Dee, 1993.

9. A.J. Delong, 'Phenomenological Space−Time: Towards an Experimental Relativity', *Science* (7 August), 1981, pp.681–2; A.J. Delong, 'Spatial Scale, Temporal Experience and Information processing: An Empirical Examination of Experimental Reality', *Man-Environment Systems*, 13, 1983, pp.77–86.

10. Bailey, *Prehistoric Figurines*.

11. I.A. James, L. Mackenize and E. Mukaetova−Ladinska, 'Doll Use in Care Homes for People with Dementia', *International Journal of Geriatric Psychiatry*, 21 (11), 2006, pp.1093–8; M. Morgan, *How to Interview Sex Abuse Victims: Including the Use of Anatomical Dolls*, London: Sage, 1995.

12. M.G. Lord, *Forever Barbie: The Unauthorized Biography of a Real Doll*, New York: William Morrow and Company, 1994.

13. K.D. Brownell, M.A. Napolitano, 'Distorting Reality for Children: Body Size Proportions of Barbie and Ken Dolls', *International Journal of Eating Disorders*, 18 (3), 2006, pp.295–8.

14. D.W. Bailey, 'The Corporeal Politics of Being in the Neolithic', in *Past Bodies: Centred Research in Archaeology*, J. Robb and D. Borić, eds, Oxford: Oxbow Books, 2008, pp.9–18.

15. D.W. Bailey, 'Figurines, Corporeality and the Origins of Gender', in *A Companion to Gender Prehistory*, D. Bolger, ed., London: Wiley, 2012, pp.244–64.

16. 我指的是J.J. 吉布森的可支配感，J.J. Gibson, *The Ecological Approach to Visual Perception*, Boston, MA: Houghton Mifflin, 1979.

17. C. Nakamura and L. Meskell, 'Articulate Bodies: Forms and Figures at Çatalhöyük', *Journal of Archaeological Method and Theory*, 16, 2009, pp.205–30.

18. E. Levinas, *Time and the Other*, Pittsburgh, PA: Duquesne University Press, 1990; E. Levinas, *Totality and Infinity: An Essay on Exteriority*, Pittsburgh, PA: Duquesne University Press, 1969, p.257; E. Levinas, *Existence and Existents*, trans. A. Lingis, The Hague: Nijhoff, 1978.

19. M. Merleau–Ponty, *The Visible and the Invisible, Followed by Working Notes*, trans. Alphonso Lingis, Evanston, IL: Northwestern University press, 1968.

20. Merleau–Ponty, *The Visible*, p.138.

21. J. Derrida, *On Touching: Jean-Luc Nancy*, Palo Alto, CA: Stanford University Press, 2005, pp.146–7.

22. Gibson, *Ecological Approach*, p.23.

23. K. Hetherington, 'Spatial Textures: Making Place through Touch', *Environment and Planning A*, 35 (11), 2003, pp.1933–44.

24. D. Appelbaum, *The Stop, Albany*, NY: State University of New York, 1995.

25. Appelbaum, *The Stop*.

26. R. Cooper and J. Law, 'Organisation: Distal and Proximal Views', in *The Sociology of Organizations*, S. Bacharach, ed., Greenwich, CT: JAI, 1994, pp.123–45 and G. Josipovici, *Touch: An Essay*, New Haven, CT: Yale University press, 1996.

27. Heatherington, 'Spatial Textures', p.239.

28. 当然新石器时代的小雕像也有更大一些的，不能完全握在手中。不过欧洲中部和东南部新石器时代的绝大多数小雕像都能被握在手中。

29. F–P. de Biran, *Oeuvres Philosophiques de Maine de Biran, Paris: Librairie de Ladrange, 1841*; A. Kühtmann, *Maine de Biran: Ein Beitrag zur Geschichte der Metaphysik under der Psychologie des Willens*, Bremen: Max Nössler, 1901; A. Lang, *Maine de Biran und die Neuere Philosophie*, Cologne, 1901; M. Couailhac, *Maine de Biran*, Paris: Félix Alcan, 1905.

30. E. Husserl, *Ideas Pertaining to a Pure Phenomenology and to a Phenomenological Philosophy: Second Book: Studies in the Phenomenology of Constitution*, London: Springer, 1990.

31. S.J. Lederman and R.L. Klatzky, 'Hand Movements: A Window into Haptic Object Recognition', *Cognitive Psychology*, 19, 1987, pp.342–68; S.J. Lederman and R. Klatzky, 'Haptic Explanation and Object Representation', in *Vision and Action: The Control Grasping*, M.A. Goodale, ed., Norwood, NJ: Ablex, 1990, pp.98–110.

32. J.R. Napier, 'The Evolution of the Hand', *Scientific American*, 207, 1962, pp.56–62; J.R. Napier and R. Tuttle, *Hands*, Princeton, NJ: Princeton University Press, 1993; M.W. Marzke, K.L. Wullstein and S.F. Viegas, 'Evolution of the Power ("Squeeze") Grip and Its Morphological Correlates in Hominids', *American Journal of Physical Anthropology*, 89 (3), 1992, pp.283–98; M.W. Marzke,

'Precision Grips, Hand Morphology, and Tools', *American Journal of Physical Anthropology*, 102 (1), 1997, pp.91–110.

33. 在最近的一篇文章中，我提到了史前欧洲小雕像是现代西方性别概念发展和身体性别认同沉淀的关键机制之一；Bailey, 'Figurines, Corporeality, and the Origins of Gender'。

参考书目

Appelbaum, D., *The Stop*, Albany, NY: State University of New York, 1995.

Bailey, D.W., 'Representing Gender: Homology or Propaganda', *Journal of European Archaeology*, 2 (2), 1994, pp.193–202.

——, *Prehistoric Figurines: Representation and Corporeality in the Neolithic*, London: Routledge, 2005.

——, 'The Anti-rhetorical Power of Representational Absence: Faceless Figurines in the Balkan Neolithic', in *Material Beginnings: A Global Prehistory of Figurative Representation*, C. Renfrew and I. Morley, eds, Cambridge: McDonald Institute, 2007, pp.117–26.

——, 'The Corporeal Politics of Being in the Neolithic', in *Past Bodies: Centred Research in Archaeology*, J. Robb and D. Borić, eds, Oxford: Oxbow Books, 2008, pp.9–18.

——, 'The Figurines of Old Europe', in *The Lost World of Old Europe: The Danube Valley, 5000–3500 BC*, D.W. Anthony and J.Y. Chi, eds, Princeton, NJ: Princeton University Press, 2010, pp.113–27.

——, 'Figurines, Corporeality and the Origins of Gender', in *A Companion to Gender Prehistory*, D. Bolger, ed., London: Wiley, 2012, pp.244–64.

Bailey, D.W., A. Cochrane and J. Zambelli, *Unearthed: A Comparative Study of Jōmon Dogū and Neolithic Figurines*, Norwich: Sainsbury Centre for the Visual Arts, 2010.

Biehl, P., 'Symbolic Communication Systems: Symbols on Anthropomorphic Figurines of the Neolithic and Chalcolithic from South-eastern Europe', *Journal of European Archaeology*, 4, 1996, pp.153–76.

——, *Studien zum symbolgut des Neolithikums und der Kupferzeit in Südosteuropa* [Studies of the Symbolic Material Culture of the Neolithic and the Copper Age in Southeast Europe] (Saarbrücker Beiträge zur Altertumskunde, Bd. 64), Bonn: Dr. Rudolt Habelt Verlag, 2003.

——, 'Figurines in Action: Methods and Theories in Figurine Research', in *Festschrift Peter Ucko: A Future for Archaeology – the Past as the Present*, R. Layton, S. Shennan and P. Stone, eds, London: UCL Press, 2006, pp.199–215.

Brownell, K.D. and M.A. Napolitano, 'Distorting Reality for Children: Body Size Proportions of Barbie and Ken Dolls', *International Journal of Eating Disorders*, 18 (3), 2006, pp.295–8.

Chapman, John C., *Fragmentation in Archaeology: People, Places and Broken Objects in the Prehistory of South Eastern Europe*, London: Routledge, 2000.

Chapman, John C., and B. Gaydarska, *Parts and Whole: Fragmentation in Prehistoric Context*, Oxford: Owbow Books, 2007.

Conkey, M. and R. Tringham, 'Archaeology and the Goddess: Exploring the Contours of Feminist Archaeology', in *Feminism in the Academy*, D.C. Stanton and A.J. Stewart, eds, Ann Arbor, MI: The University of Michigan Press, 1995, pp.199–247.

Conrad, N.J., 'A Female Figurine from the Basal Augrignacian of Hohle Fels Cave in Southwestern Germany', *Nature*, 459, 2009, pp.248–52.

Cooper, R. and J. Law, 'Organisation: Distal and Proximal Views', in *The Sociology of Organizations*, S. Bacharach, ed., Greenwich, CT: JAI, 1994, pp.123–45.

Couailhac, M., *Maine de Biran*, Paris: Félix Alcan, 1905.

de Biran, F-P., *Oeuvres philosophiques de Maine de Biran*, Paris: Librairie de Ladrange, 1841.

Delong, A.J., 'Phenomenological Space–Time: Towards an Experimental Relativity', *Science* (7 August), 1981, pp.681–2.

——, 'Spatial Scale, Temporal Experience and Information Processing: An Empirical Examination of Experimental Reality', *Man-Environment Systems*, 13, 1983, pp.77–86.

Derrida, J., *On Touching: Jean-Luc Nancy*, Palo Alto, CA: Stanford University Press, 2005, pp.146–7.

Doss, E., 'Making Imaginations Age in the 1950s: Disneyland's Fantasy Art and Architecture', in *Designing Disney's Theme Parks: The Architecture of Reassurance*, K.A. Marling, ed., New York: Flammarion, 1977, pp.179–89.

Gibson, J.J., *The Ecological Approach to Visual Perception*, Boston, MA: Houghton Mifflin, 1979.

Gimbutas, M., *The Goddesses and Gods of Old Europe, 6500-3500 BC, Myths and Cult Images*, Berkeley, CA: University of California Press, 1982.

——, *The Language of the Goddess*, San Francisco, CA: Harper Collins, 1989.

——, *The Civilization of the Goddess: The World of Old Europe*, San Francisco, CA: Harper Collins, 1991.

Hardie, R., 'Gender Tensions in Figurines in SE Europe', in *Cult in Context: Reconsidering Ritual in Archaeology*, D.A. Barrowclough and C. Malone, eds, Oxford: Oxbow Books, 2007, pp.82–9.

Hetherington, K., 'Spatial Textures: Making Place through Touch', *Environment and Planning A*, 35 (11), 2003, pp.1933–44.

Husserl, E., *Ideas Pertaining to a Pure Phenomenology and to a Phenomenological Philosophy: Second Book: Studies in the Phenomenology of Constitution*, London: Springer, 1990.

James, I.A., L. Mackenize and E. Mukaetova-Ladinska, 'Doll Use in Care Homes for People with Dementia', *International Journal of Geriatric Psychiatry*, 21 (11), 2006, pp.1093–8.

Josipovici, G., *Touch: An Essay*, New Haven, CT: Yale University Press, 1996.

Kühtmann, A., *Maine de Biran: Ein Beitrag zur Geschichte der Metaphysik under der Psychologie des Willens*, Bremen: Max Nössler, 1901.

Lang, A., *Maine de Biran und die Neuere Philosophie*, Cologne, 1901.

Lederman, S.J. and R.L. Klatzky, 'Hand Movements: A Window into Haptic Object Recognition', *Cognitive Psychology*, 19, 1987, pp.342–68.

——, 'Haptic Explanation and Object Representation', in *Vision and Action: The Control Grasping*, M.A. Goodale, ed., Norwood, NJ: Ablex, 1990, pp.98–110.

Levinas, E., *Totality and Infinity: An Essay on Exteriority*, Pittsburgh, PA: Duquesne University Press, 1969.

——, *Existence and Existents*, trans. A. Lingis, The Hague: Nijhoff, 1978.

——, *Time and the Other*, Pittsburgh, PA: Duquesne University Press, 1990.

Lord, M.G., *Forever Barbie: The Unauthorized Biography of a Real Doll*, New York: William Morrow and Company, 1994.

Marzke, M.W., 'Precision Grips, Hand Morphology, and Tools', *American Journal of Physical Anthropology*, 102 (1), 1997, pp.91–110.

Marzke, M.W., K.L. Wullstein and S.F. Viegas, 'Evolution of the Power ("Squeeze") Grip and Its Morphological Correlates in Hominids', *American Journal of Physical Anthropology*, 89 (3), 1992, pp.283–98.

Merleau–Ponty, M., *The Visible and the Invisible, Followed by Working Notes*, trans. Alphonso Lingis, Evanston, IL: Northwestern University Press, 1968.

Meskell, L.M., 'Goddesses, Gimbutas, and "New Age" Archaeology', *Antiquity*, 69, 1995, pp.74–86.

——, 'Oh My Goddess: Ecofeminism, Sexuality and Archaeology', *Archaeological Dialogues*, 5 (2), 1998, pp.126–42.

——, 'Divine Things', in *Rethinking Materiality: The Engagement of Mind with the Material World*, E. DeMarrais, C. Gosden and C. Renfrew, eds, Cambridge:

McDonald Institute for Archaeological Research, 2004, pp.249–59.

——, 'Refiguring the Corpus at Çatalhöyük', in *Image and Imagination: A Global Prehistory of Figurative Representation*, C. Renfrew and I. Morley, eds, Cambridge:

McDonald Institute Monographs, 2007, pp.137–49.

Meskell, L.M., C. Nakamura, R. King and S. Farid, 'Figured Lifeworlds and Depositional Practices at Çatalhöyük', *Cambridge Archaeological Journal*, 18, 2008, pp.139–61.

Morgan, M., *How to Interview Sex Abuse Victims: Including the Use of Anatomical Dolls*, London: Sage, 1995.

Nakamura, C. and L. Meskell, 'Articulate Bodies: Forms and Figures at Çatalhöyük', *Journal of Archaeological Method and Theory*, 16, 2009, pp.205–30.

Napier, J.R., 'The Evolution of the Hand', *Scientific American*, 207, 1962, pp.56–62.

Napier, J.R. and R. Tuttle, *Hands*, Princeton, NJ: Princeton University Press, 1993.

Schickel, R., *The Disney Version: The Life, Times, Art and Commerce of Walt Disney*, New York: Ivan R. Dee, 1993.

第 2 章

触摸雕塑

哈吉·坎南

雕塑，视野，触摸

想要触摸物体的渴望是我们与雕塑邂逅的主要原因之一。但是，这种日常经验的重要性在哪里？它是否能够为深入理解雕塑的本质提供某种指引？虽然对这些问题的回复可能迥然不同，但尽管如此，雕塑获取经验的主要方式与"触摸"这一问题最初出现的方式之间有着确定无疑的相似性，这是非常有趣的一个发现。无论是接受还是反对"雕塑与触摸通过独特方式对话"这一观点，实际上对雕塑的描述将我们想要"触摸看到的雕塑"这一普通的体验整合成一种全面的概念框架，其中初步的体验仅仅作为雕塑整体上更加基础的部分的特征而产生作用。

此外，尽管雕塑和触摸之间的关系确实成为一个明晰的主题，但并不是它们的亲密关系（或者说我们的经验）的本质吸引了关注。这些案例中有价值的部分实际上是，这样一种联结为理解雕塑在造型艺术，特别是面对面绘画（一种对比的回响）领域的地位，提供了一种更为全面的理解方式。因此，正如赫伯特·里德在解释其将雕塑视作"一种触诊的艺术"这一极具影响力的理解时，他写道：

一种艺术形式的独特性体现在其对任一种感觉器官给予的强调或者偏好。正如造型艺术偏向触觉而非视觉体验，如果雕塑具备任一种使其与绘画艺术相区分的特性，那么当这种偏好清楚地传达出来的时

候，雕塑就达到了它的顶峰，并获得了独特的美学价值。[1]

对于里德而言，雕塑和触摸之间的相伴相生是根植于感觉的基本分类，这种分类又与艺术的类似分类相呼应：触觉和视觉之间的清晰分界在雕塑和绘画的区别里也得到了印证。里德关于触摸和雕塑之间存在必然联系的直觉认知也因此成为将雕塑视作面对面绘画的基础，但是这种联系的特征仍然是未经检验的，实际上只要人们仍然认为雕塑和绘画之间有着如同触觉和视觉的清晰分界，那么该种联系的特征必然持续保持未经检验的状态。将这种区别作为思考雕塑的基础不仅仅模糊了依赖不同感觉持续混合的感知的方式，更重要的是，它也掩盖了雕塑在视觉方面的独特根基。雕塑与触摸的关系并非反对其存在的视觉呈现方式，而是更接近胡塞尔提出的"填充"或者"勾勒轮廓"。换句话说，雕塑并未使我们的触觉感知力独立于视觉，恰恰相反，触觉通过眼睛展现给我们的边界使它自身清晰地展现出来。因此，除了讨论雕塑是更靠近触觉还是视觉，真正应该提出问题的是那个能让我们去探索一个交叉点、一种双重靠近、一种共鸣的可视化的触觉以及一种内动力是渴望触摸的可视化感受。

在观察雕塑时，眼睛不能忘记，并且不得不见证其实体化的条件。雕塑仅在视觉和实体交错的时候与眼睛发生联系，即梅洛-庞蒂所称的"交错法"。实际上，从罗莎琳德·克劳斯的《现代建筑文集》到亚历克斯·波特的《雕塑的想象力》，再到梅洛-庞蒂的身体的现象学，雕塑方面的文学作品已经成为重新彻底评估视觉条件与雕塑视觉化之间相关性的重要参考，或者说新的起点。[2]梅洛-庞蒂将活着的形体作为视觉领域的引力中心，并且接纳视觉形体的真实存在，这些观点与我想要推进的方向不谋而合。但是与此同时，除了对于雕塑引出的实体化视觉效果的全面考量，我想要研究的问题实际上更加具体，即触摸是通过何种方式在雕塑的可视性中予以体现。换句话说，在雕塑向我们的触觉敞开自身时，它需要什么样的观众或者什么样的视觉观察呢？

那喀索斯的触摸

为了回答这个问题，我最终要回到梅洛-庞蒂的观点，但是我会首先引用一个尽管不成熟，但是更加具体的经验的概念，这个概念在他后来的写作中得到了进一步完善。这就是他提到的"自恋"，在许多层面，这都是想要将那喀索斯从满是问题的弗洛伊德学说控制之下解救出来的哲学尝试。但是，因为梅洛-庞蒂从未讲过那喀索斯谜一样的故事，所以我应当首先提供一些阅读材料，我认为这些材料在思索那喀索斯故事的过程中提供了一些重点线索。

尽管他们的故事在有意思的地方重合，但那喀索斯并不是皮格马利翁。并不像神秘的国王成功地将雕塑和触摸的组合发展出成果那样，那喀索斯与触摸的关系并不是那么明显，也不那么开心。他不是雕塑家，但是因为他一动不动，他遭到了自认深爱的人的"极美的形体的沉重打击"，奥维德颇具趣味地将他描述为"一具从帕罗斯岛大理石雕刻而来的雕像"。[3]奥维德将那喀索斯和雕像联系起来的重要性是什么？以及触摸在那喀索斯关于自恋和幻象的故事中扮演了怎样的角色？

触摸并不是那喀索斯故事的一部分。在他短暂的一生中，他并没有触摸过任何人，也没有被任何人触摸。但是这种触摸的缺位在那喀索斯的故事中被戏剧化地呈现。触摸作为一种主题反复出现，这种中心性可能暗示了奥维德将那喀索斯视为一个拒绝触摸及最终触摸失败的神话的解读。奥维德版本的那喀索斯包括两个主要部分：首先是那喀索斯与仙女厄科之间的故事，然后是他和他自己倒影之间的故事。尽管故事的第一部分是与声音的诉求相关，第二部分是与视觉呈现的问题相关，但是触摸实际上贯穿了这两部分故事。故事从那喀索斯拒绝或者反对他人的触摸开始。"许多青年和少女都想要得到他的爱，但是在那具优美的躯壳下隐藏的骄傲是如此冷酷，以至于没有青年和少女能够触摸到他的心"。[4]在回应仙女厄科的示爱时，那喀索斯反驳道："手拿开！不要抱我！我在允许你凌驾在我之上的时候就会死掉！"[5]那喀索斯无法承受被触摸的想法。他是害怕吗？还是觉得恶心？他为什么将被触摸的体验同臣服于他人权力的状态联系起来？他只能把别人的触摸理解为一种权力的象征或者暴力的形式？

那喀索斯对触摸的悲剧似的狭隘理解是否可能与他自己来到这个世界是他母亲被强奸的结果联系起来?

但是当那喀索斯遇到了他自己的倒影,他对被触摸的反感让位于一种全新的想要触摸他所看到的东西的渴望,即成为那个触摸的人。那喀索斯仿佛是被另一个人的美所征服。那喀索斯"沉默地注视着自己,充满惊讶",正好对应了奥维德把他比作"一具从帕罗斯岛大理石雕刻而来的雕像"的比喻。因此,

> "不知不觉中他渴望得到自己……他点燃了爱,又在爱中毁灭。多少次他向充满幻象的水池给出了徒劳的吻呢? 多少次他将双手伸入水中想要抓住他看到的脖子,但是并没有在其中抓到自己?"[6]

那喀索斯想要触摸他所爱的人,但却做不到。在他全新的想要触摸的渴望中,他实际上发生了变化,但这是否意味着他获得了一种新的或者更广阔的关于触摸可能是什么样的理解呢? 奥维德似乎暗示那喀索斯仍然坚持最初的想法,认为触摸是一种控制的行为。他持续不断地想要触摸的尝试都是一种自我挫败。并且,正如那喀索斯描述的他的窘境,无法触摸的痛苦愈发成为他面临的清晰的问题。

> "我知道我很有魅力,但是我找不到我看见的和吸引我的"爱人的欺骗是如此严重,"并且使我更加痛苦的是,没有浩瀚的海洋横亘在我们之间,也没有漫长的道路,没有山脉,也没有紧闭大门的城墙,仅仅因为一汪浅浅的水面让我们分隔开来。他也非常渴望被拥抱。因为每当我用嘴唇靠近透明的水面的时候,他也试图仰起头将嘴唇靠向我。你会觉得他可以摸得到,区区这件小事让我们两个相爱的心分隔开。"[7]

根据那喀索斯的说法,"这件小事"将他和爱人分开,阻挡他拥抱他渴望的物体的,是一个镜像表面即"一汪浅浅的水面",这事实上是视觉

幻象可能带来的结果之一。

那喀索斯和视觉的基础

实际上，对于视觉艺术折射出的传统而言，那喀索斯已经成为视觉展示的必要性持续比喻，一种镜像原则的比喻。回溯第二智者的观点，比如贾斯·厄尔斯那就展示了那喀索斯的形象是如何在自然主义的历史概念中成为常规主题的。那喀索斯代表了一种对视觉的沉迷和一种忘我，这是视觉幻象成为可能的必要条件。厄尔斯那曾说：

> 那喀索斯无法看出他自己就是水池中反射出来的物体，对于自然主义发挥作用的骗局来说，人们必须自我蒙蔽，实现与这些骗局的共谋，实际上这是非常有说服力的例子。通过这种自我蒙蔽，那喀索斯成为自然主义模式下艺术作品的杰出欣赏者。[8]

那喀索斯在视觉艺术理论中的不同形象是非常复杂而又有趣的故事。这种故事中的一个重要章节，对于文艺复兴艺术理论的基础文本中那喀索斯的出现有着很大影响。阿尔伯蒂的《论绘画》，将那喀索斯加冕为"绘画的发明者"。[9]

在《论绘画》的第二本书中，阿尔伯蒂讨论了他的绘画题材的起源和重要性，他这样写道：

> 我跟朋友们说，根据诗人的描绘，变成一种花的那喀索斯，实际上是绘画的发明者。因为绘画已经是每种艺术的花朵，那喀索斯的故事正中核心。除了将山泉水面展现的图像类似于接受为艺术之外，还有什么可以称之为绘画呢？[10]

阿尔伯蒂将那喀索斯颂扬为绘画的发明者并不完全是显而易见的。比如斯蒂芬·班所展示的，以及卡斯坦·哈里斯所呈现的不同方式，那喀索斯神话的消极内涵使得阿尔伯蒂的选择不仅令人惊讶，而且在许多方

面都是颠覆性的。[11]但是，阿尔伯蒂转向那喀索斯的视觉含义究竟是什么？或者更靠近我们最初的问题一些，那喀索斯的形象究竟引起了什么样的光学原理，什么样的凝视呢？对于阿尔伯蒂来说，"那喀索斯……是绘画的发明者"，是因为绘画是一种"对山泉水面展现的图像这一艺术的接受"。尽管如此，阿尔伯蒂并不关注水面本身，他关注的是控制器透视结构中心的类似的表面。对于阿尔伯蒂来说，这是一块窗户控制面板的透明表面，可以作为理解图像表面的控制模型。窗户表面并不仅仅是一种有框的透明的东西，它能够允许光线在物体上反射并进入我们的眼睛，它自己本身也是一种表现的形式。非常有趣的是视觉的金字塔，它展现了视觉领域的全部地带，创建了一个外观的屏幕，它的双重虚拟部分是图像表面。由于缺乏真实的深度，图像表面敞开着，像是一个真实的视觉领域，就如同窗户一样。但是，为了呈现事物"本来的样子"，画家必须与这无限薄的表面的独特呈现方式达成一致，这一表面使得他的外形成为可能，另一方面他自身必须被隐藏起来，使得眼睛能够进入绘画的虚拟视觉空间。换句话说，画家需要学会如何"拥抱"外观的底层。

这就是那喀索斯的形象开始产生联系的地方。那喀索斯被自己的水中倒影影响并且与之相爱。实际上，那喀索斯使得一条反射原则实体化，但是关于那喀索斯的通常理解和就镜子而言的自恋可能隐去了这个故事的一个重要维度。在作为观看者和被观看者的那喀索斯之间实际隐藏了某种东西：水面。尽管这是一层无限薄的平面，但它自身却包含了反射的可能性和透明度。最初产生视觉盛宴的这一表面本身是很难引起人们注意的东西。但是那喀索斯的注意力使其忽略了这两者之间的领域。因此，那喀索斯不仅屈服于这种视觉的幻象，不仅与实际上是一张图像的物体相爱，而且他也停止了探索存在于物体和其反射图像之间的隐藏地带。因为那喀索斯，一种全新的人类表情产生了，那是一种饱含哀伤的自由的凝视，能够看到物体表象之外的东西。"他的眼泪在水面荡出波纹，图像从波动的水池中模糊地显现。"[12]那喀索斯看见的是视觉外观的内在层次的第一次发现，这种发现实际上开拓了绘画的无限可能。

那喀索斯的凝视揭示了隐藏在表现可能性之下的层面的存在，一个

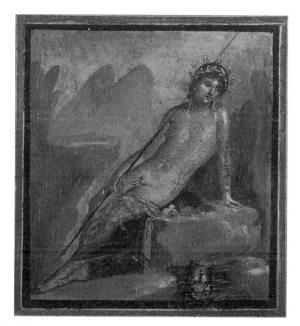

图2.1　《那喀索斯》，壁画，公元3世纪第三季，马库斯·路克西留斯·弗朗东之家，意大利庞贝。［©Mimmo Jodice/Corbis］

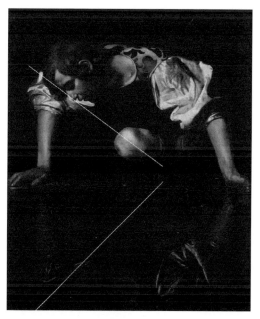

图2.2　卡拉瓦乔，《那喀索斯》，布面油画，1597—1599年，国立绘画馆，意大利罗马（附有作者说明）。［©Araldo de Luca/Corbis］

通常被外表真实性所掩盖的表面。但是，那喀索斯发现的并不仅仅是阿尔伯蒂式窗户的图像版本。实际上，那喀索斯揭示的表现的媒介是通过与阿尔伯蒂式窗户不同的方式建立起来，认识到这一点是非常重要的。通过阅读阿尔伯蒂之外的那喀索斯，我们可能会注意到令他困扰的视觉表面并不是位于他的面前，而是在他眼睛和身体交界的水平的视觉平面。在凝视水面的时候，他"全身舒展在阴影中的草坪上"。我认为很重要的是，那喀索斯在凝视他的倒影时，是"俯卧在地面上的"。[13]那喀索斯与地面的关系在绘画传统中很好地被展现出来，从庞贝古城的马库斯·路克西留斯·弗朗东之家的《那喀索斯》壁画（图2.1），到著名的卡拉瓦乔绘画（图2.2），都折射出那喀索斯倒影的水面是他必须弯腰才看得到的。他位于作为一个视觉领域的相同平面并且被其所支撑。这种可视性被地面以及地面上方所打开并与观看者的凝视保持着一种特殊的联系。尽管与凝视的视线相交汇，但是水池的表面从未直面观看者，即从未处于观看者的正前方。因此，那喀索斯式的凝视从来不是正面的。观看者从未与图像的表面平行或与之分离，而是常常已经深深根植其中。尽管我们面前的墙壁上挂着的画作的图像框架是依赖于画作同观看者之间的距离和分离感，但地面使得这种视觉效果成为可能是因为观看者直接地在身体上与之产生联结。

　　那喀索斯倾斜的凝视因此揭示了视觉的一个重要维度，这个维度在基本面是水平和垂直的标准空间内很容易就被忘记。在这样的空间中，"那喀索斯式的"视野通常会被普通视野掩盖，普通视野会从正面占据视觉材料。例如，这就是阿尔伯蒂在建造过程中发生的事情，对角凝视的独特可能性被眼睛和地面之间的联系（x_1x_2）和它与表面垂直平面的关系（比如倒影出地面的窗户，y_1y_2）之间已经形成的同类化映像完全地抹掉（图2.3）。

　　因此，我认为那喀索斯使得我们能够想起视觉的一个维度，这个维度虽然经常能见到但是在任何直接或正面的方式中都无法被框住或者捕捉到。正如我所理解的，那喀索斯是一种依赖我们与所站立的地面之间联系的视觉形象，这种联系使得凝视能够记住我们身体的重量，我们步伐的节奏，以及我们之前讨论的，想要触摸的渴望。正是从这里，雕塑的经验开始产生关联。

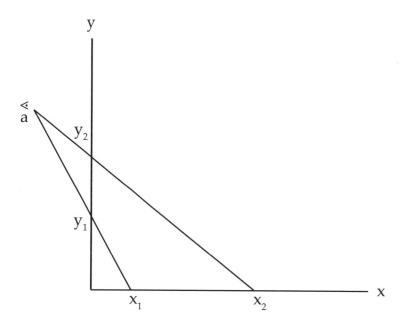

图2.3　阿尔伯蒂的窗户：正面和斜面。［©哈吉·坎南］

幻象和／或幻想

那喀索斯的凝视是如何与雕塑可视性相联系的呢？作为一种三维的物体，雕塑通常是空间的一部分，它们也属于人类空间，在这个空间里，身体是视觉存在的条件之一。换句话说，因为雕塑与观看者共享了相同的三维空间，所以雕塑通常位于我们身体移动的潜在的地图之上，正如之前提到的，此处梅洛－庞蒂的思考对于艺术史而言影响非常大，他清楚地揭示了实体化是视觉和可视性的基础条件这样一种方式。

对于梅洛－庞蒂来说，实体化是"陷入世界结构中"的条件。实体化的物体自身是被世界的物质性吸引。"凝聚力是指物品的……物品作为其自身的附属或者延长。他们覆盖着肉身，是整体概念的一部分。世界是由如同身体一样的物质构成的。"[14]但是这意味着人类的视野从来不是"来自外部的观察，一种与世界的单纯的物理—光学上的联系"。对于梅洛－庞蒂来说，看见并不是一件可以在独立或者虚拟的头脑中发生的事件，它不是理想的观察者和一幅图片之间的关系，而是我们真实地在这个

世界中走动的状态。视觉领域并不是一台照相机暗盒的后窗，而是通过他所称的"交互"产生的在眼睛和身体可能的活动路径之间的一个活生生的世界。他这么描述，"这种超乎寻常的交叠追着我们将视觉看作一种思维的实施，即在眼前设置一幅图画或者世界的影像……沉浸在他的身体带来的视觉效应之中，它本身也是可见的，观者并没有隐藏他看到的东西。他仅仅通过看来接近它。"[15]实际上，通过看来接触和通过接触来看对于我们体验雕塑的方式而言是非常重要的。

当我们面对一座雕塑时，我们的身体常常是一个关键的部分。不仅仅是雕塑不同面的展开方式依赖于我们身体的运动，而且雕塑的密度和型号、大小——巨大的或微小的——都变得富有意义。从古希腊裸体男性青年雕像（Kouros）到唐娜提拉、贾科梅蒂、大卫·史密斯、理查德·塞拉或者安东尼·卡普尔，仅仅是与观看者身体的实际情况相关。绘画也与我们的身体密切联系，不仅仅是在它们被搬动或者运输的时候，而且在它们被悬挂在墙面上面对我们的时候。从这一方面来说，站在委拉斯开兹的《宫娥》面前与站在相对小一点的苏巴朗作品面前感受是不一样的。就像欣赏委罗内塞的巨幅作品《迦南的婚礼》与他的小型作品《强掳欧罗巴》感受会截然不同一样。尽管我们的身体确实在接触作为客体的有结构的画作时是非常重要的，但我们必须质疑的是，身体在体验图画展现的图像的世界时是否也是如此的重要。面对一幅图像时，看起来似乎属于图像世界的测量方法并不能直接地传达给身体，而是仅仅在语境中通过与那个世界的内在联系的媒介产生意义。[16]至于触摸，在很多方面与绘画相似：与雕塑不同的是，观看者的身体和雕塑共享一个世界，绘画世界可能会容纳眼睛，但是并未提供通向观看者身体的路径。尽管我们通过进入雕塑的空间来观察它们，比如一栋大楼、一座花园或者城市广场，但我们永远不能进入一幅绘画的空间。此外，至少在传统意义上，观察者身体和眼睛轨迹的分离是观看绘画的必要条件。这就是说，绘画的可视性向观看者敞开，比如三维的绘画，只在眼睛忘记了身体的诉求时才有可能成就。典型的观看者的身体就是从不移动也从不触摸的。它假定一种既定的视角，采用一种固定点观察的形式。另一种解释方式是，在面对一幅绘画时，观看者

必须了解绘画结构的规则。在这个意义上，结构并不是绘画的一个组成部分，而是构成绘画可视性的条件。它通过分离和突出绘画中的世界，使得幻象成为可能。结果使得我们的眼睛能够穿透并进入绘画世界的深处。但是，它也设置了一道我们的身体永远无法跨越的界线。从这个角度来说，我们关于雕塑的经验则非常不同，因为我们通常已经处于一座雕塑的参照框架之中，原则上雕塑是无法被加上框架的。

我们来到了有关触摸的问题的部分。尽管我们在与雕塑相处时，触摸是持续不断的，画中的人物却不是我们可以触摸的。当然，我们可以触摸作为客体的绘画，就是用手指去触摸布面的特定区域，或者用我们的手去感受壁画的寒冷或潮湿，但是我们永远不可能摸到在凡·高画的卧室中的床，或者飞过他的玉米地的乌鸦。不仅我们的手对于绘画世界而言是一个外来者，而且触摸绘画的姿势对于其内在联结，即幻象来说也是一种威胁。用手的触摸来试图接近绘画是众所周知的会让幻象消失的方式。在绘画中，触摸会杀死幻象。从这个角度看，我认为雕塑与绘画不同，它与幻象无关。

但如果不是幻象，是否存在另一种雕塑可以与之对话的想象的形式？实际上，雕塑运用了一种与绘画不同的处理想象的方式。我认为此处处于险境的是"幻想"的顺序，它与幻象在几个重要的方面存在不同之处。一方面，幻象是一种迷惑的状态。面对一幅绘画，我们被虚构的世界所迷惑。我们的眼睛带领我们进入了构造我们现在环境的世界之中。通过观看绘画，我们暂时处于一种虚拟的现实状态之中。另一方面，幻想总是定位于未来。它主要是关于将要发生的和可能发生的。

幻象和幻想，绘画和雕塑，都游走在真实和非真实的边界之间。但是它们通过不同的方式实现。对于绘画来说，问题是如何呈现一个有深度的表面。二维的表面能够展现出一个三维的世界吗？能展现出一个让立体的物品和人物能够呈现自我并且让观看者去探索的地方吗？通过幻想的效果，雕塑的问题采用了一种不同的形式：雕像会活过来吗？它会对我的触摸产生回应或者移动吗？不同于幻象主义绘画在一个平面上尝试模仿深度或者物性的可能，雕塑探索了在固定的物质中寻找生命的可能。换句话

说，当绘画邀请我们进入它们的世界时，雕塑则在尝试它们进入和活跃在我们的世界的可能性。

绘画也有可能引发我们触摸的渴望。但是由于触感不同，摸到它们通常和摸到雕塑的感觉不同。触摸一幅绘画时，手常常想要知道眼睛看见的虚拟空间是如何成为现实的。但在触摸雕塑时，我们的手对于这种可能性的环境并不关注，而是关注其真实的环境，它潜在的生存方式。正因为如此，我们用手触摸一座雕塑的问题是开放式的，渴望着超出期待的部分，就像皮格马利翁一样，将自己放置于未来的开放性之中。

雕塑和那喀索斯

为了将叙述倒回那喀索斯这一人物形象，让我们考虑一下梅洛-庞蒂在他后来的著作中尝试发展的关于自恋的概念。至少从《知觉现象学》（1944年）出版以来，实体化已经成为梅洛-庞蒂哲学的主题。但是在他人生的最后几年，梅洛-庞蒂通过寻找一种新的允许他最终打破他感觉到的弥漫在他写作周围的深刻的哲学悖论，试图激化他早期关于身体重要性的哲学层面的表达。只要思考的根基仍然被主体—客体、内在—外在或者思维—躯体的对立所极化，将躯体视作主观性的基础就显得不那么充分。在这种语境下，"自恋"这个单词被作为一种新的哲学词汇引入，回响在"肉身"（椅子）这个概念周围，它拓展了并在某种程度上否认了身体的概念，就像在传统悖论之外去重新定义整个思维地形学。梅洛-庞蒂写道：

> 肉身是一种镜子现象，并且镜子是我和我身体之间关系的延伸……去触摸自己，去看见自己，就是去获得一种镜子似的自身的浓缩物，比如外貌的分裂和"形成"在触摸中已经发生的分裂，以及镜子仅仅作为一个意义更加深远的对自我的附着。[17]

对于梅洛-庞蒂来说，实体化比身体或者思想都更加重要。实体化的自身"陷入世界的结构中"这一事实，其自身暗示了一种超现实的条件，

它比自身或者世界都更为重要。或者换句话说，实体化的事实在概念上或者本体上都依赖于一个隐藏的格子，即一种接地的联系，世界和自身的区别可以从中发展。因此，鉴于"可逆性"和"反射"这些术语被梅洛-庞蒂用在解释最初阶层形成的关系结构中，"自恋"被他用作指代自我观念带来的相同现象：

> 谜团在于我的身体同时看和被看。那些看到其他事物的也可以看到自身，并且意识到它所看到的东西，这就是注视的力量的"另一维度"。它看到自己在看，它摸到自己在摸……这并不是一种自身的透明状态，就像想到只能通过同化、建造、将之变成思想的形式去思索它的客体。这是一种通过混淆、自恋，通过一个人看到他所看到的东西的内在性，并且通过感觉到被感受的自我，自我因此陷入事物之中，它有前、有后，有过去、有未来……[18]

自我的自恋结构是无法分解的结，而折射出的自己会通过思索自身及同世界的关系，持续不断地试图打破这种联结。对于梅洛-庞蒂而言，视觉和触摸是解除折射带来的运转方式和制造的可能性的关键因素，而折射在我们与世界接触时是最基础的形式。折射的重要作用之一就是活跃和被动之间的交缠：

> 因为观看者就是他所看到的东西，他看到的仍然是他自己：这是一种重要的全方位的自恋。因此基于同样的原因，他训练的幻想，他也同样从事物中经历这些，就像许多画家曾说的，我感觉到我自己就在旁边观看，我的活动都是被动的，这是自恋的第二层也是更加深刻的理解。[19]

对于梅洛-庞蒂来说，对"自恋的更加深刻的理解"，即"我的活动都是被动的"，它在视觉和触摸中展现出来，但是最终超越它们，到达更深的、更加一般的可逆性——一种自身和世界出现时交互的开始：打开的

方式是一种"镜像现象"。但是为了我们的目的，我们可能仍然要停留在触摸和视觉的层面上，并且此处触摸用一种比视觉更加直观的方式说明了活动即被动的观点。

一般情况下，当我们谈论触摸时，我们通常会想象出一种有意识的行为，即我们试图趋近特定的物体，这是一种有方向和有目的的行为（我们触摸"是为了……"）。但是用这种方式理解触摸很容易忽略一个消极的第一眼看上去难以发现的维度。在触摸中，我们通过两种不同的，有时甚至互相冲突的意识形态去面对世界：一种是目标为客体或者给定的内容，另一种是感觉或者影响。后者这种经验的特性通常在我们将触摸的出现视为一种行为时才显现出来。因此，简单地说，你无法在触摸时不被触碰。触摸的体验通常包含被触摸的体验。触摸是一种双向的现象，可逆性是它的组成部分。当然这一理解在触摸雕塑方面同样适用。

我们触摸一座雕像，也同时被雕像触摸。在参观博物馆时，我们常常悄悄地违反展览的规定，伸出手指去触摸一座斯芬克斯或者阿芙洛狄忒雕像，我们的感觉从两个方向的形式被构建起来：我们的手将阿芙洛狄忒雕像的大理石躯体作为触摸的对象，但是在触摸女神的姿势中，我们的手也受到了女神的触摸。因此我们可以说渴望触摸一座雕像，是无法与想要被它触摸的想法分开的。通常来说，当我们想要触摸一些人或者一些物品时，被他们触摸的可能是包含于这种渴望之中的，尽管我们关于被触摸的意识是不全面的。

从这个角度出发，我认为人们应当重新阅读奥维德的那喀索斯故事，它展示了在面对触摸的可逆性时一种拒绝或终止的形式。脱离时间来看，那喀索斯拒绝接受自身的状态，即梅洛-庞蒂定义的"自恋"。那喀索斯被一种无法触碰的视觉形式所控制。并且这种无法理解另一维度的触摸的原因，是他将触摸理解为单维度的行为。正如我们之前所讨论的，触摸对于他来说是一种被迫的行为，选择的可能性已经在两种方向上被事先决定：要么是"把手拿开！不要拥抱我！"，要么是他积极地想要"去抓住他看到的脖子"。那喀索斯无法理解触摸的另一层含义：一种在触摸过程中持续出现的被动行为。他确实意识到触摸常常也是被触摸，并且被触摸

的一方也可以是积极的。但是，那喀索斯未解决的不仅仅是理论上的问题。那喀索斯在很大程度上忽视了自身的深刻的被触摸的需求。实际上，那喀索斯的自恋更加靠近弗洛伊德而不是梅洛－庞蒂，那是一种自我满足的视觉上的迷恋状态。在我们的语境中，这意味着一种视觉，一种光学原理，它自己拒绝接受触摸的躯体的诉求，也因此拒绝触摸的双向性所带来的另一个人的他者性。他对于触摸的相互作用置若罔闻，并且忽略他的"肉体是一种反射现象"，是"混淆与自恋的自己"——那喀索斯保持着拒绝任何可能威胁到他主体性的触摸的信号的防卫状态。由于无法将触摸和视觉整合到一起，那喀索斯因此被一幅虚拟的图像所控制，这是他永远无法得到的图像。那喀索斯故事的悲剧性不仅仅在于他想要被触摸的需求从未被发现，也因此从未被满足，而且在于尽管从未被完全地作为事实，被触摸的可能性对于那喀索斯来说却一直存在，并且敞开怀抱在等待他。

　　因此，结论如下，我想要说明的是那喀索斯的形象提供了一个效果极好的用于说明雕塑和触摸之间亲密关系的媒介。此外，我想要说明雕塑的经验为我们理解自恋效果展示方式提供了一个特别有趣的角度。在触摸一座雕塑时，我们在触摸，游走在幻想的边界：雕塑是不是掩人耳目地活着？它会出乎意料地回应我的触摸，以及我想要被触摸的渴望吗？它会触摸我吗？在希望与怀疑之间，我们也因此发现了关于雕塑的一个更加基本的问题：我在世界上是孤独的吗？或者我拥有被触摸的能力或者运气吗？从这个角度来说，对触摸雕塑的渴望是一个重要的提示。

注释

1. Herbert Read, *The Art of Sculpture*, London: Faber & Faber, 1956, p.70.

2. 首先是战后极简主义雕塑。

3. Ovid, *Met.* 3.419: 'ut e Pario formatum marmore'. All translations from Ovid are from, Ovid, *Metamorphoses*, ed. and trans. F.J. Miller, Cambridge, MA: The Loeb Classical Library, Harvard University Press, 1984.

4. 'multi illum iuvenes, multae cupiere puellae. Sed fuit in tenera tam dura superba forma, nulli illum iuvenes, nullae tetigere puellae.' Ovid, *Met.* 3.353. My emphasis.

5. ' "manus conplexibus aufer! Ante" ait "emoriar, quam sit tibi copia nostri." ' Ovid, *Met.* 3.390–91.

6. 'se cupit inprudens ⋯ pariterque accendit et ardet. Inrita fallacy quotiens dedit oscula fonti, in mediis quotiens visum captantia collum brachia mersit aquis nec se deprendit in illis!' Ovid, *Met.* 3.425–9.

7. ' "⋯ et placet et video; sed quod videoque placetque, non tamen inventio" – tantus tenet error amantem – "quoque magis doleam, nec nos mare separate ingens nec via nec montes nec clausismoenia portis; exigua prohibemur aqua! Cupit ipse teneri: nam quotiens liquidis porreximus oscula lymphis, hic totiens ad me resupino nititur ore. Posse putes tangi: minimum est, quod amantibus obstat." ' Ovid, *Met.* 3.446–53.

8. Jas Elsner, *Roman Eyes: Visuality and Subjectivity in Art and Text*, Princeton, NJ: Princeton University Press, 2007, p.49.

9. 1989年，斯蒂芬·班在剑桥大学出版社出版了*The True Vine: On Visual Representation and the Western Tradition*，其中，第二部分"The Self"正是这样做的，并在艺术理论中，从Philosostratus到当代艺术，对那喀索斯的形象进行非常丰富和深刻的描述，分析了那喀索斯对阿尔伯蒂的作用。

10. Leon Battista Alberti, *On Painting*, trans. J.R. Spencer, New York and London: Yale University Press, 1966, p.64.

11. 哈里斯问道："阿尔伯蒂是说画家的艺术起源于与导致那喀索斯死亡的骄傲同样的骄傲，只是画家通过创作艺术作品来代替徒劳地拥抱自己以逃脱他先驱的命运？"参见Karsten Harries, *The Broken Frame*, Washington, DC: The Catholic University of America Press, 1989, p.15。哈里斯认为，阿尔伯蒂版本的那喀索斯是在一系列复杂的紧张局势下被解读的，它是阿尔伯蒂创作的核心，特别是与"阿尔伯蒂对绘画的原始尼采主义赞美"有关，后者将艺术家作为第二创作者，最终"威胁要篡夺上帝的地位"，参见'Alberti and Perspective Construction', *Infinity and Perspective*, Cambridge, MA: MIT Press, 2001, pp.64–9。

12. 'Et lacrimis turbavit aquas, obscuraque moto reddita forma lacu est.' Ovid, *Met.* 3.475–6.

13. Ovid, *Met.* 3.420.

14. Maurice Merleau–Ponty, 'Eye and Mind', *The Primacy of Perception*, trans. W. Cobb, Evanston, IL: Northwestern University Press, 1964, p.163.

15. Merleau–Ponty, 'Eye and Mind', p.162.

16. 当然，还有一些极端情况和例外情况，也许故事与非具象绘画完全不同。例如，巴尼特·纽曼的身材显然与身体有关，并影响着身体。从这个意义上看，我们可以说它具有雕塑感吗？

17. Maurice Merleau–Ponty, *The Visible and the Invisible*, trans. A. Lingis, Evanston, IL: Northwestern University Press, 1960, p.256.

18. Merleau–Ponty, 'Eye and Mind', pp.162–3.

19. Merleau–Ponty, *The Visible and the Invisible*, p.139.

参考书目

Alberti, Leon Battista, *On Painting*, trans. J.R. Spencer, New York and London: Yale University Press, 1966.

Bann, Stephen, *The True Vine: On Visual Representation and the Western Tradition*, Cambridge: Cambridge University Press, 1989.

Elsner, Jas, *Roman Eyes: Visuality and Subjectivity in Art and Text*, Princeton, NJ: Princeton University Press, 2007.

Harries, Karsten, *The Broken Frame*, Washington, DC: The Catholic University of America Press, 1989.

——, *Infinity and Perspective*, Cambridge, MA: MIT Press, 2001.

Merleau-Ponty, Maurice, *The Visible and the Invisible*, trans. A. Lingis, Evanston, IL: Northwestern University Press, 1960.

——, *The Primacy of Perception*, trans. W. Cobb, Evanston, IL: Northwestern University Press, 1964.

Ovid, *Metamorphoses*, ed. and trans. F.J. Miller, Cambridge, MA: The Loeb Classical Library, Harvard University Press, 1984.

Read, Herbert, *The Art of Sculpture*, London: Faber & Faber, 1956.

第3章

使之形成：通过触摸激活雕塑

迈克尔·帕拉斯克斯

任何了解希腊神话中的皮格马利翁和伽拉忒亚，特别是罗马作家奥维德在《变形记》中的讲述的人，都会意识到故事中有多少关于触摸的地方。事实上可以毫不夸张地说，奥维德的故事版本充满了摸索的手。这可以与奥维德的另一部故事"厄科和那喀索斯"中缺乏触觉形成鲜明对比。事实上，在"厄科和那喀索斯"这个故事中，男孩甚至对被触碰的想法都表示排斥。

这两个故事已经足够众所周知，不需要详细讲述，虽然很容易将它们视为美丽的童话故事，但可以认为，奥维德在利用它们教诲人与人接触的重要性，以及那些拒绝触觉的人的危险。不过值得注意的是，在这一篇文章中，着重点似乎在于雕塑作为触摸的表现形式，或者更准确地说，人类感官中的触觉的表现形式。在这里，我想首先讨论触摸与"皮格马利翁和伽拉忒亚"和"厄科和那喀索斯"两个故事的关系；然后看一下关于触觉在人类生活中的重要性的更一般性研究；最后将奥维德和英国艺术理论家赫伯特·里德作为我的向导，专注于雕塑作为触觉形式的具体问题。事实上，要理解我对奥维德的故事和雕塑本质的思考视角，里德是关键。

毫无疑问，在西方，我们生活在一种触摸被视为问题的文化中。艺术领域虽然曾经被视为物质性的代名词，在过去的半个世纪或更长的时间内，向非物质形式的视觉图像制作的飞速演变，无论是虚拟、数字还是摄影，都使得那些还与艺术创作保持物质联系的人显得如此"堂吉诃德"。

一些艺术理论加剧了这种趋势，不将艺术视为实体之物（艺术作品），而是艺术观念的意符（艺术对象）。就这样，许多人不再信仰艺术家必须以直接的物质方式创造他或她的艺术作品。可以说，这源于西方社会长期以来将非物质的大脑工作置于体力劳动之上，或者可以表述为，思想家高于实干家。这甚至可以上溯至我们当前美学理解的柏拉图起源，其中视觉和听觉优于触觉和味觉，因为前两者与原始刺激距离更远，从而得以保持沉思的超然。我们也可以看到，通过这种优先次序，不进行触摸的思想家和触摸的行动者之间产生了社会阶层分化。[1]其他作家也评论过传统美学对非触觉，特别是视觉的优先观点。最著名的是F. 大卫·马丁，他写了很多关于这一现象的文章，将其称为"眼睛的显赫"。[2]虽然眼睛的显赫可以用理性的语言来解释，但也有一种类似于害怕触摸的情感，影响了西方与艺术的关系。康斯坦斯·克拉森（Constance Classen）指出，对当代西方社会整体来说，不受限的触觉构成威胁，[3]我自己来自东正教基督教传统，有时也好奇西方来访者是被东方教会崇拜的触觉性所吸引，还是看到我们亲吻宗教符号时略有排斥。有一条是肯定的，他们肯定不能理解。我还记得有一年我带着一群利兹大学学雕塑研究的硕士生参观利兹的公共雕塑，我试图鼓励他们去触摸我们参观过的雕塑，但很难说服他们，即使亨利·摩尔（Henry Moore）肉感的曲线也如此，罗杰·伯内特（Roger Burnett）的现实主义雕塑就更不可能了。事实上，我建议触摸伯内特的其中一个人物，它甚至都不是超现实主义作品，却似乎引起了学生的恐惧。我相信，这种恐惧是根深蒂固的，最能体现这种恐惧的不是雕塑，而是由爱德华·C. 伯恩-琼斯（Edward C. Bume-Jones）绘制的一幅雕塑，名为《手的抑制》（*The Hand Refrains*），它构成了皮格马利翁和伽拉忒亚故事系列插图的一部分。[4]在这张图中，伯恩-琼斯展示了一个高度贞洁的皮格马利翁，他似乎太害怕，以至于无法触摸他自己的雕刻。这与奥维德的描述——皮格马利翁在雕塑成为人类之前与雕塑有高度物质的关系形成了鲜明的对比，后者更具有性意味：

> 他经常举手去抚摸它，看它究竟是血肉做的还是象牙雕的。他

简直不承认这是象牙雕的。他吻它，他对着它说话，握住它的手臂，只觉自己的手指陷进它的手臂，于是他又怕捏得太重，害怕捏出伤痕来。[5]［译注：原文翻译参考奥维德《变形记》，人民文学出版社，1984。以下同。］

虽然很容易把伯恩-琼斯的描绘归结于维多利亚时代的拘谨，但值得关注的是，克拉森的评论认为触觉"对当代西方社会和对维多利亚时代人有等同的威胁"。[6]

"皮格马利翁和伽拉忒亚"的这个段落与"厄科和那喀索斯"形成鲜明对比。在奥维德对故事的重述中，那喀索斯爱上了自己的倒影，但每当他试图触摸那个倒影时，它就消失了。奥维德告诉我们，"不知多少次他想去吻池中幻影。多少次他伸手到水里想去拥抱他所见的人儿，但是他想要拥抱自己的企图没有成功"。请你先记住这句话：他想要拥抱自己的企图没有成功。故事到这一步，重点并不在于那喀索斯爱上了他自己的倒影，他很愚蠢，事实上他被神诅咒了，具体原因在于他拒绝接受其他人的身体接触。根据奥维德的说法，那喀索斯是如此美丽，以至于"许多青年和姑娘都爱慕他，他虽然风度翩翩，但是非常傲慢执拗，任何青年和姑娘都不能打动他的心"。那喀索斯不能接受自己的触觉的后果，从名叫厄科的仙女爱上他时可以看出来。有一天，她试图拥抱那喀索斯，结果得到了这样的回绝："不要用手拥抱我！我宁可死，也不愿让你占有我。"奥维德说，正是因此，涅墨西斯——复仇女神，诅咒那喀索斯。他被复仇女神诅咒这一点也很重要，复仇女神更像"只剩荒漠"的化身，而不像类人的神的力量。"厄科和那喀索斯"这个故事暗示那喀索斯是自作自受。他缺乏身体上的接触是他自己的过错，导致个人不快乐、心理不健康以及最终的死亡。相反，在"皮格马利翁和伽拉忒亚"的故事中，幸福、精神福祉甚至生命本身都依赖于与世界的触觉交往。这是皮格马利翁必须学习的一课，因为他一开始对身体，特别是性、触觉的反应与那喀索斯非常相似。皮格马利翁开始是一个对普罗托斯的女儿们产生反感的人，这群人因侮辱阿芙洛狄忒而被罚，成为最早的妓女。通过决定拒绝身体的爱情，皮格马

利翁似乎和那喀索斯在同一条道路上，但是他通过雕刻艺术的肉体性得到了拯救。

奥维德在以上叙述中戏弄了他所在的罗马世界中对雕塑的普遍理解。雕塑在当时被概念化为既死又生的东西。在研究古代和古典对雕塑的态度时，德博拉·斯坦纳（Deborah Steiner）认为，虽然雕塑通常被认为是活物，并被以此相待，但在古代世界中，死者的不动和雕像的不动之间还存在着非常明确的概念联系。根据斯坦纳的说法，empedos这个词，意思是无法移动，在希腊诗歌和戏剧中同样适用于雕塑和死者，葬礼纪念碑上死者的石头代替物并不是表示他们活着时的角色，而是表示死去。换句话说，一旦一个人死了，他们就像石头一样，或者像葬礼纪念碑一样，古代世界中有许多地方描述冥府的死者犹如雕像般不动。[7]这意味着死者的灵魂死亡不是在不再存在的意义上，而是像雕塑一样变得不动，在那种不动中，他们失去了活人的一个决定性特征。因此，在"厄科和那喀索斯"中，奥维德描述仍然活着的那喀索斯时，就好像他已经死了一样，就像一尊雕像："他就这样目不转睛、分毫不动地谛视着影子，就像用帕洛斯的大理石雕刻的人像一样。"奥维德借此表明，到故事的这一步，即使那喀索斯的身躯还没有死，他的人性也已经死了，因为他不愿意或无法回应厄科的触觉怀抱。

然而，皮格马利翁的回应却截然不同，通过他的触摸，雕塑复生。造成这种情况的原因很简单，雕塑的死亡性就像那喀索斯的死亡性一样，植根于对其他众生的漠不关心。雕塑远不只是对我们世界现实的物理干预，而且可以视为总是顽固地存在于自己的现实中，在一个对我们的存在，甚至我们的触摸无动于衷的空间泡沫中。我们可以触摸它，但它从未真正触摸过我们。皮格马利翁只有通过他的持久的触摸（以及一些神圣干预），才能破解这种非人性和死的冷漠，并让雕塑活进他的生活现实。正如道格拉斯·F. 鲍尔（Douglas F. Bauer）所说的那样："象牙雕像在皮格马利翁的爱的触摸下融化为生，这肯定是他的故事中最重要的特征，也是他整个寓言所依赖的特征。"[8]最近，维克多·斯托伊奇塔（Victor Stoichita）做出了相同的评述，认为皮格马利翁实施了两个相关的行为——第一个将无

生命的原材料转变为模仿艺术，第二个将模仿艺术转化为肉体。第二个行为是"通过感觉、抚摸、爱抚实现的"，最终通过接吻。[9]

　　如果我们将"皮格马利翁和伽拉忒亚"与"厄科和那喀索斯"放在一起，那么我们会更加清楚，《变形记》的内在逻辑拒绝了光靠目视就能带来生命的想法。相反，光看是向死的，它逐渐使人类精神失去活力，直到不再有人的部分存在。这就是厄科和那喀索斯的命运，与皮格马利翁和伽拉忒亚的命运形成了鲜明的对比，皮格马利翁和伽拉忒亚的故事在文本中几乎是独一无二的快乐结局。这种幸福的衡量从奥维德重述的结尾，奥维德作为《变形记》的作者和他作为某些最色情的爱情诗的作者之间的联系变得清晰时，可能能获得最明显的窥测：

　　　　当皮格马利翁回到家中，他去看雕像，俯在榻边，吻她。她经他一触，好像有了热气。他又吻她一次，并用手抚摸她的胸口。手触到的地方，象牙化软，硬度消失，手指陷了下去，就像黄蜡在太阳光下变软一样，再用手指去捏，很容易变成各种形状，如此经过处理变成有用之物。这位多情人十分惊讶，又高兴又怀疑，生怕自己弄错了，再三地用手去试。不错，果然是真人的躯体！他的手指感到脉搏在跳动。

　　当然，这其中触摸对人类幸福的重要性可能不及爱，甚至是性。但它的确是一个触觉问题，此处鲍尔的观点至关重要，他认为贯穿《变形记》的重要主题是爱与死的力量之间的对比。在"皮格马利翁和伽拉忒亚"中，我们有这一主题下唯一的大团圆结局故事，大团圆结局通过触摸实现，不论是在雕塑获得生命之前（艺术家的触摸之下），还是之后（恋人的触摸之下）。皮格马利翁和伽拉忒亚都获得了生命，不仅在于他们都成了活物，而且在他们的故事中，在他们从此幸福地生活在一起的结局中，出现了生育，一个叫帕福斯的儿子的诞生。《变形记》中不再有类似的故事了，鲍尔通过一系列复杂的表格和图表，试图展示这个故事不仅仅是一连串虽然美丽却悲惨不已的系列故事中的一个快乐的插曲，而且成为《变

形记》过多相关悲剧的解答。《变形记》可以视作一系列逃避死亡雕像化——即"存在的状态"不像人类的失败尝试。这包括变成一种植物——那喀索斯、达佛涅和其他，或者变成动物——菲洛墨拉、普罗克涅和其他。换句话说，《变形记》有两个主题：关于成为人类，或未能成为人类，前者与生命同源，后者与死亡同源。从文本开头就可以看出这一点，奥维德讲述了希腊故事中诺亚和大灾变的对应体。在这里，洪水的两个幸存者，丢卡利翁和皮拉，没有像圣经版本那样通过生孩子来重建世界人口，而是向身后投掷石头，每个石头在落地时变成了人类。按《变形记》第一章的叙述，这个故事让人立即意识到所有人类都起源于死（即，石头）。正如鲍尔所述，这个主题旋律在《变形记》的每个后续章节中都会直接或间接再现。在《变形记》第四章中，美杜莎将任何看她的人变成石头，而那喀索斯则有类似石头的体格和特征。[10]这表明奥维德用《变形记》暗示，由丢卡利翁和皮拉开始，使石头成为人类而拥有生命的过程，是不完整的；或者至少由丢卡利翁和皮拉创造的人类永远处于恢复其起源、回到和石质雕像一样的非人类的死亡状态的边缘。

唯一的例外是"皮格马利翁和伽拉忒亚"的故事。因此，通过将这个故事与"厄科和那喀索斯"的故事联系起来，我们看到，逃离一个人的石头起源的方式并不是人类的目视，目视不能拯救厄科和那喀索斯，而是通过正当的人类触摸——通过触觉。说到这一点，我认为我们需要与另一位对奥维德故事展开漫长评论的作者大卫·弗里德伯格（David Freedberg）唱反调。不知为何，弗里德伯格倾向于淡化"皮格马利翁和伽拉忒亚"中触摸的重要性，尽管他的文章中引用了历史上许多其他人触摸雕塑的例子，包括与雕塑发生性关系的人。[11]在"皮格马利翁和伽拉忒亚"的案例中，弗里德伯格却倾向于把皮格马利翁与他的雕塑的关系放到纯粹的眼睛框架中。弗里德伯格说，皮格马利翁的雕塑由艺术变活，是因为"它通过观察而活了过来"。[12]这在"皮格马利翁和伽拉忒亚"中似乎不合理，因为关于触摸的部分实在太多了。的确，完成雕像之后，"皮格马利翁赞赏地凝视着"，但这种凝视的结果是，皮格马利翁对于一个物件，而非严格意义上的图像，产生了热烈的生理热爱。

除此之外，我们还可以摆出人类学家阿什利·蒙塔古（Ashley Montagu）的著作，他专门论述了触觉作为一种赋予活力的力量的重要性，虽然不是在艺术中，而是在生活中。蒙塔古在其1971年的作品《触摸：皮肤的重要性》中指出，缺乏接触会损害包括人类在内的许多动物的身体健康，以及心理健康。蒙塔古在这一点上一部分植根于精神分析著作，包括安娜·弗洛伊德（Anna Freud）的主张，即早期的触摸体验，如抚摸、拥抱和触觉安慰，有助于"建立健康的身体形象和身体自我"，增加其对自恋欲力的精神专注，同时促进通过巩固儿童与母亲之间的联系来发展客体的爱。[13]他另一方面也广泛基于人类学、动物学、生物学和社会学知识辩称，人类和其他哺乳动物需要身体接触，才能成为全面的生物，甚至生命早期存活也取决于此。对动物来说，受到温和方式触摸的个体生物（蒙塔古使用的词语是"温和化"）比那些被忽视的生物更健康，骨骼和身体生长更强。他们也表现出更强的情绪稳定性。蒙塔古称，在人类中，这些发现是相似的。[14]针对我的《变形记》解读的一种批评可能也因此得到解答，即，就算人类的触摸是一种善的力量，但在许多故事中所渴求的触摸经常是暴力和误用的。蒙塔古强调触摸的形式是"温柔"的，可能正好对应此批评。不过在此语境中，蒙塔古的研究最重要的方面是触摸与个人身份发展联系在了一起。蒙塔古引用亚历山大·勒温（Alexander Lowen）1967年出版的《身体的背叛》一书，指出"勒温表明认同感源于与身体接触的感觉"。在蒙塔古看来，人类没有实现这一点，会导致"失联"，不能将一个人对他或她自己的印象与他或她对自己的感觉联系起来。蒙塔古认为"失去与身体的接触会导致失去与现实的联系"。[15]

虽然蒙塔古没有在研究中直接讨论雕塑或艺术，但在让-雅克·卢梭1762年对皮格马利翁和伽拉忒亚故事的戏剧化重述中暗示了一些相近的观点。在卢梭的故事版本中，当伽拉忒亚复活时，她反复触摸自己，仿佛要赋予自己生命。"这就是我，"她说，并抚摸着自己的身体。然后，触摸大理石时她说，"这不是我"。每一次，都可视为她通过触摸创造一种自我认同感。

关于艺术的类似想法也被赫伯特·里德所触及，再次与奥维德的故事

有关。他1954年的梅隆讲座（Mellon Lectures）以《雕塑艺术》的书名出版，其中指出，那喀索斯的死亡是由于他无法赋予自己的倒影肉体性。换句话说，那喀索斯无法触摸他的倒影。里德认为，这代表的是"人必须将自身心理形象投到一个标志、一个物质对象上的根深蒂固的渴望"。[16]就像之前的威廉·沃林格（Wilhelm Worringer）一样，[17]里德用奥维德的故事来提出一个艺术的功能的假设：艺术使人得以逃避困顿和动荡的存在的真实性。艺术赋予人类一种相对稳固的虚构现实。但里德强调，在这个过程中，仅仅想象一个稳固的现实是没有用的，艺术的实体性至关重要，必须创造物体来具象化那个坚定而稳定的现实。只有这样，创造的现实才能通过被触摸获得某种程度的恒久性。这并不是一个难以理解的概念，可以联想睡觉时做梦。在醒来后的一瞬间，梦的现实仍然非常生动，很容易回忆。但很快，它似乎就消散了，我们经常根本不记得它，更不用说记得它的细节。从某种意义上说，艺术是一种给予"梦"某种程度的物理永久性的方式。

因此，在雕塑问题上，创造人形物体，是心智想创造自我的稳定形象的产物，物体的实体性是必要的，以防止自我形象像梦一样消散。正如里德所说，"只有通过构思身体的形象，我们才能将概念中的自己置于外部世界中"。然而，一旦这种自我形象成为现实，它又会从自我中获得某种程度的独立，因此我们可以像卢梭的伽拉忒亚一样，说它既是"我"又"不是我"。里德提出，"是我"和"不是我"之间的辩证关系是意识本身的基础。

我已经叙述过，里德认为，那喀索斯厄运当头，因为他无法触及自己的倒影，而奥维德的皮格马利翁则反复触摸伽拉忒亚。在里德的理论纲要中，这种触觉是至关重要的，因为是实体物的触摸给予它们现实，而不仅仅是视觉。正如里德所说：

> 为了实现令人满意的自我形象，我们必须……触摸我们的身体，并且用上我们所有的内在生理感觉，特别是与运动的肌肉紧张和疲劳，以及重力和体重相关的感觉。我们收集并比较所有这些不同的印

象和感觉，并获得我们构建身体形象的总证据。[18]

这里想表达的是，如果没有具象化和触觉的自我意识，没有具象化和触觉的非自我意识，我们就有可能不再有意识，好似我们会回归为丢卡利翁和皮拉扔到身后的无意识的石头，变得像帕洛斯的大理石的人像，甚至像死人一样。实体物凝固真实性，而与它们的触觉交互可以建立自我和非自我的感觉，从这之中诞生了辩证意识。奥维德的整本《变形记》表明，停止参与这个过程的风险，是恢复到无意识的、石头般的和行将灭亡的状态。

最后，我想提出的问题是，阅读奥维德是否对辨明今天艺术在社会中的位置有重要意义，特别是，是否能确定我们向学生传授艺术实践的方式，在我们的博物馆中展示艺术的方式，甚至如何遴选我们社会中有价值的艺术。我们的社会文化似乎正在变得越来越虚拟化，此时应该扪心自问，艺术在社会中应有的角色是否是抵消这一趋势？我说的"抵消"并不一定指反对虚拟现实和虚拟生活，而只是作为对不断增加的虚拟性的制衡，以保持健康的平衡。由此我们可能会建议，如果社会决心变得越来越虚拟，那么艺术应该变得越来越实体，以提供心理平衡，维持人类意识的健康。在这一问题上我并不是孤掌难鸣，马修·克劳福德最近的著作对此也有所述，[19]但还是只有少数人觉得，我们的注意力从与物质世界的触觉和身体交互，转向无形、终究不真实而无法满足我们的渴求的世界，这其中存在风险。我提出，这是奥维德《变形记》给出的真正的教训，警告我们如果不这样做，就会有严重的后果。

注释

1. 参见Arnold Berleant, 'The Sensuous and the Sensual in Aesthetics', *The Journal of Aesthetics and Art Criticism*, 23 (2), Winter 1964, pp.186ff.

2. F. David Martin, 'The Autonomy of Sculpture', *The Journal of Aesthetics and Art Criticism*, 34 (3), Spring 1976, pp.273-86, *passim*.

3. Constance Classen, *The Book of Touch*, Oxford: Berg, 2005, p.259 and *passim*.

4. 现在位于伯明翰市美术馆。

5. 奥维德的所有引用引自Ovid, *Metamorphoses*, Book III, trans. Mary Innes, London: Penguin Books, 1955.

6. Classen, *Book of Touch*, p.262.

7. Deborah Steiner, *Images in Mind*, Princeton, NJ: Princeton University Press, 2001, p.145f.

8. Douglas F. Bauer, 'The Function of Pygmalion in the Metamorphoses of Ovid', *Transactions and Proceedings of the American Philological Association*, 93,1962, p.16.

9. Victor Stoichita, *The Pygmalion Effect*, trans. Alison Anderson, Chicago, IL: University of Chicago Press, 2008, p.14.

10. Bauer, 'Function of Pygmalion', p.2f.

11. David Freedberg, *The Power of Images*, Chicago, IL: University of Chicago Press, 1991, p.326f.

12. Freedberg, *Power of Images*, p.344.

13. Quoted in Ashley Montagu, *Touching: The Human Significance of the Skin*, New York: Columbia University Press, 1971, p.163.

14. Montagu, *Touching*, p.85f., and *passim*.

15. Montagu, *Touching*, pp.205−6.

16. Herbert Read, *The Art of Sculpture*, New York: Bollingen Foundation, 1956, p.29.

17. Wilhelm Worringer, *Form in Gothic*, trans. Herbert Read, London: Putnams, 1927, *passim*.

18. Read, *Art of Sculpture*, p.29.

19. Matthew Crawford, *The Case for Working with Your Hands*, London: Penguin Books, 2009.

参考书目

Bauer, Douglas F., 'The Function of Pygmalion in the Metamorphoses of Ovid', *Transactions and Proceedings of the American Philological Association*, 93, 1962, pp.1−21.

Berleant, Arnold, 'The Sensuous and the Sensual in Aesthetics', *The Journal of Aesthetics and Art Criticism*, 23 (2), 1964, pp.185−92.

Classen, Constance, *The Book of Touch*, Oxford: Berg, 2005.

Crawford, Matthew, *The Case for Working with Your Hands*, London: Penguin Books, 2009.

Freedberg, David, *The Power of Images*, Chicago, IL: University of Chicago Press, 1991.

Martin, F. David, 'The Autonomy of Sculpture', *The Journal of Aesthetics and Art Criticism*, 34 (3), 1976, pp.273−86.

Montagu, Ashley, *Touching: The Human Significance of the Skin*, New York: Columbia University Press, 1971.

Ovid, *Metamorphoses*, trans. Mary Innes, London: Penguin Books, 1955.

Read, Herbert, *The Art of Sculpture*, New York: Bollingen Foundation, 1956.

Steiner, Deborah, *Images in Mind*, Princeton, NJ: Princeton University Press, 2001.

Stoichita, Victor, *The Pygmalion Effect*, trans. Alison Anderson, Chicago, IL: University of Chicago Press, 2008.

Worringer, Wilhelm, *Form in Gothic*, trans. Herbert Read, London: Putnams, 1927.

图像随笔A：视线之外，脑海之中

克劳德·希思

2008年，我在伦敦科陶德学院"雕塑与触摸"会议上做演讲，描述了我基于四英寸高的史前小雕像威伦道夫的维纳斯所绘的画作。这张画是戴着眼罩创作的，记录了我左手的感觉，是用右手将感觉转化为纸上的标记。绘制维纳斯时，顺着雕塑的轮廓，分阶段旋转180度，相当于小雕像的动画（图A.1是基于此描绘方式完成的绘画）。演讲结束后，考古学家道格·贝利过来自我介绍，经过一番讨论，我们一致同意，应该重新应用这种蒙眼方法，研究是不是能用"不看"的触摸方式重新构建我们对最近他在罗马尼亚挖掘中新发现的人工制品的看法。

图A.1　克劳德·希思，《威伦道夫的维纳斯》，150cm×339.5cm，醇酸树脂、滑石粉、丙烯酸、帆布，1997年，沃克美术馆，英国利物浦。［©克劳德·希思］

给我的第一个物件隐藏在纸板箱内。它在手中很沉，是一块巨大的岩石，边缘非常锋利，用一根磨损的绳子绑在木杆上。它显然是一个带有现代手柄的燧石斧头，也可能就是现代的燧石斧头——反正我是这么猜的。罗马尼亚亚历山大市博物馆的驻地考古团队，经严格的指示，没有告诉我任何关于提供给我的物件的信息。因此，为了避免意外地看到所选择的物件，我们设置了一个带帷幕的桌面区域，用悬挂布料的方式将其完全遮蔽起来，这样物件可以安全存放，而我可以在日间的高温下工作，既看不到它们也看不到图纸（图A.2）。随着时间的推移，对我来说这样明显比蒙着眼睛工作更好，我的双手在帐篷工作区内忙碌，看不见，有时把画拿出来看一看，或把画撤走。

燧石斧头引发了一个在这种情况下似乎算常识性的问题：我应该使用什么工具来绘制自身具有明确物理能力的装置？想到的答案是用斧头来绘制它自己，这样我可以一边触摸和握住它，一边绘制。我用燧石刃在纸张上切割和撕出痕迹（小心不以任何方式损坏物件），这样就可以从背面感觉到留在纸上的痕迹，因此形成一种触觉绘图。然后，以手柄为支点，以缓慢的磨削动作，用斧头略微弯曲的刃反复锤击纸张，令我惊讶的是，这样留下了一串微小的压痕和裂痕，将纸张变形成很多宽阔的沟槽（图A.3）。这些裂痕揭示了斧面上最微小的细节，来自从燧石块上敲下的大大小小的碎片最后形成刃的过程。纸上能揭示这种动作最细微的痕迹。这之后，从这种用燧石刮擦印入纸张表面的方法，衍生了用手术刀经触摸引导切割纸张的画法（图A.4和图A.5）。对于其他物件，还可以通过压凹和击凸的方式直到其形状与物体类似，如此进行创作。也绘制了水墨画，描绘燧石表面的图案，这些图案似乎隐含了关于这些作品的含义的线索，但也可能只是对编码的幻觉。

甄选出来的物件中既有史前器物，也有现代器物。有燧石工具和它们的残余部分，干燥的黏土制品，一个粗糙和易碎，另一个模制光滑，带有手指的痕迹。还有一个经过长期使用且非常坚固的木凳，后来被揭示为在当今该地区仍然流行的罗马设计，实际来源于史前时期。最后一个物件一摸就知道：尼古拉·齐奥塞斯库（Nicolae Ceauşescu）的半身像，底部

图A.2　克劳德·希思2010年在罗马尼亚特列奥尔曼博物馆的临时工作室。

图A.3　克劳德·希思，《石器时代燧石斧头》，29.4cm×42cm，纸刻，2010年，（置于罗马尼亚亚历山大特列奥尔曼博物馆，欧洲委员会艺术景观转换项目支持），德国柏林印刷和版画博物馆收藏，恩斯特·先灵基金会资助制作。［©克劳德·希思］

用粗糙的浮雕刻字清楚地把名字拼了出来。鹰钩鼻和下巴，肩上厚厚的斗篷像翅膀一样，他的手紧握着卷轴：这使我相信，从触觉来说，制作这个形象的人是想讽刺这位政治家。手上的证据表明，齐奥塞斯库被重新塑造成具有隐喻意义的猛禽，可能有致命的力量。在离开罗马尼亚之前，当我终于看到这个雕塑时，此前的层层解释立刻消失瓦解，很明显这是一个干巴巴、白色、标准化的现实主义罗马尼亚领导者半身像，是国家批准的形象，最终被世界各地的杂草覆盖。在我处理罗马尼亚的燧石斧头之后不久，我想起了福西永对石器时代刀的富有启发意义的描述："工具本身比工具的使用更值得注意。工具既有价值，本身也是一项成就。"[1]［译注：翻译参考福西永：《形式的生命》，北京大学出版社，2011］

注释

1. Henri Focillon, *The Life of Forms in Art*（《形式的生命》）, George Kubler, trans., New York: Zone Books, 1989, p.165.

图A.4　克劳德·希思，《石器时代燧石斧头》，60cm×45cm，纸刻，2010年，（置于罗马尼亚亚历山大特列奥尔曼博物馆，欧洲委员会艺术景观转换项目支持），德国柏林印刷和版画博物馆收藏，恩斯特·先灵基金会资助制作。[◎克劳德·希思]

图A.5　克劳德·希思，《石器时代燧石斧头》，60cm×45cm，纸刻，2010年，（置于罗马尼亚亚历山大特列奥尔曼博物馆，欧洲委员会艺术景观转换项目支持），德国柏林印刷和版画博物馆收藏，恩斯特·先灵基金会资助制作。［©克劳德·希思］

第二部分

方法

第4章

触摸：赫尔德与雕塑

安德鲁·本杰明

　　用手触摸脸庞，从鼻子开始，无论是鼻尖还是鼻翼，都没关系，最重要的是你的手在移动。手指滑动，这个动作像是一种探询，带来这样的问题：这是谁的脸？这个动作同时也是一种爱抚，所以它也是在触碰肌肤，肌肤需要抚摸所带来的愉悦。这只移动的手有其固有的模糊性。在继续往前探索之前，指尖在鼻子与脸颊之间来回移动，会延长面颊由平滑区域突然变成耳朵的过程。也许手指继续探索，会发现肌肤纹理变化，在纹理发生变化的地方前后摸索就会发现，有个口子，开始时摸起来是温暖的，而后变得湿润，当它在你的指尖之下张开后，就变成了嘴。狄德罗在写手的"连续存在"时描述了同样的情景。手不能停止触摸正是因为触摸不应该停止。因为它不仅为生来眼盲之人提供接触这个世界的途径，而且对狄德罗来说，它还是个"方向的概念"。同样，这里所说的方向不是从头到尾的那个方向，而是动作本身，这也是很清楚的。动作本身就是有方向性的。即使是鼻子发痒时抓痒的前后移动也是动作。它真的只是盲人的动作吗？也许真的只是狄德罗的模糊猜想，"肌肤"是美的？美现在既没有具象也没有具象表现。对狄德罗来说，记录美存在的方式，可能是那移动的手指，也就是触摸。[1]正如狄德罗在提到天生失明的人时所说："我能通过触摸来判断美丑。"[2]因此，如果夏尔丹用优雅的笔触捕捉到的女教师那精致粉肌在大家看来不过是一张表皮的话，那这里所谈的"肌肤"不是指那种肌肤，而是指在触摸时，那盲目指尖之下的肌肤。这当然也为

我们提供了另一种欣赏夏尔丹作品的方式。在狄德罗自己的文章中，就已经有一种欣赏夏尔丹画作的方法。在这篇文章中，有对"表皮"的颠覆性理解。"表皮"成了一块被激活的场地，充满了"活力"。正如上面这句话所暗示的，对于狄德罗来讲，美是被感觉到的。作为被感觉到的美，它不再是主体对客体呈现的反应，而是对客体本质的重新创造，对主客体关系内容的重新创造。

手指的问题是赫尔德经常关注的问题。赫尔德提出要有让"艺术学生"看来"不确定的"或者是"矛盾的"东西，这样他才会利用"他内心的手指，来发现他用别的方法无法发现的东西：外形内在的灵魂的形状"。[3] 在说到赫尔德的直接关注点之前，在这里需要注意本文所提到的两个重要时刻。第一个就是将手指与触摸从它们的字面意义脱离开来的时刻。由此文中后来才说到"他内心的手指"。第二个是"被当作物质存在的外形"与灵魂之间关系的定位。后者可以理解为一种理想主义形式的体现，也可以理解为一种非物质性存在的体现。大家在不断尝试将物质主义与经验主义分离时，后一种非物质性存在（在本篇中叫作灵魂）就出现了。换句话说，这种设想（如前文所提及）就是一旦物质的与经验的被分离，那么隐含在作品中作为客体物质存在的部分本质上是一种非物质的活跃属性。

狄德罗在作品中就有对这种可能性的重要呼应。有意思的是，尽管狄德罗专注于区分哲学意义上的物质主义形式，却为一旦专注物质主义形式，非物质形式就不可避免这一点留出了空间。更准确地说，非物质形式存在于将物质主义与经验主义等同关系中断后所提供的空间中。不管是狄德罗在《画作评论文章》中对画作的态度，还是在他写的关于某些画家的文章中，这一点都非常清楚。在他写的画家评论中，有一篇关于夏尔丹的，他是这样写的：

> 夏尔丹处在自然与艺术之间。他将其他模仿形式归为第三等。在他的作品里，你永远想不到主色调。那里有一种完美无缺的和谐，这种和谐不知不觉间贯穿他的构图，在整幅油画中，每一个部分都完全

呈现。这正是神学家们所说的灵魂，到处可辨，隐于每一个点。[4]

　　这段话重要的是对一种属性的认可，尽管它的语言表达不尽完善，它总是超越语言所能表达的，但是又在其要表达的意思中起着作用。这里提的"灵魂"，不是外在的，因此也就不是那种会对客体内在属性与身份有着决定性影响的外在。"灵魂"是客体的一种属性。这里重要的是不可能完全将客体"灵魂"同它的物质存在分离。它的存在是"可感知的"，但又是"神秘的"。换句话说，作为物质的一部分，它是一种非物质力量，因而让我们重新思考，物质是一个已经存在的活动场所。对于狄德罗来说，这种活动（赫尔德可以被定位的活动），是将"灵魂"从主体重置入客体的过程。不言而喻，这种重置，应该被理解为对美学的着重反思。这种反思中一个重要的因素是"客体"的出现，它是根据活动模式定义的实体。在狄德罗和赫尔德（后文将指出）看来，作为美学基础的客体"外形"（也就是说，客体的可直观性普遍条件）会向客体自身活动。[5]但是，它是一个新兴唯物主义的客体，因而不是单纯的感觉对象。

赫尔德

　　在狄德罗写了《书信》之后，赫尔德紧跟着写了《雕塑》（1778年），第一次尝试从哲学层面描述雕塑。与其说这是一个导言，不如说这是一个前奏，且很快就会发生。赫尔德的创举，或者说它的颠覆力，可以从他建立与希腊之间联系的方式中看出。在讨论阿克那里翁的《浴池》（一个从诗歌到绘画转变的诗意创举）时，赫尔德写道："希腊人从未设想过确定形式之外的美。"[6]这里提到已确定形式的本质并不是说赫尔德的文中完全没有任何理想主义的痕迹。在某种层面上，可以把这看作是保留了"精神"和"灵魂"（甚至是"美"）的术语，正是这些术语将赫尔德的项目定义为直接的唯心主义。然而，一旦人们认识到"灵魂"和"精神"保持着哲学上的影响力，那么它们将被激活并赋予物质存在的生命，这里灵魂的存在就由内在性而不是外在性来定义了，这就使得我们可以彻底重新诠释"精神"和"灵魂"本身。重点是它们所确定的哲学空

间。因此，根据已经提到的与狄德罗有关的内容，生命物质的让步给美学史上的另一种可能性提供了什么，在这一方面，它又能让什么成为可能？回归到这一点将是至关重要的。

唯心主义版本（一个可以根据物质存在和非物质存在之间关系而重塑的版本）的保留表明，在这种情况下，定义柏拉图对话中美之构成方式的视觉问题，对于赫尔德来说，不再适合作为欣赏理解希腊时期的绘画和雕塑的基础。在这个情境中发挥作用的另外的因素不只是形式，还有对形式的恰当感知，即触摸。对"已确定形式"的属性，赫尔德的颠覆性主张说明，对于他来说，美本身没有终点。更确切地说，也不可能从标志其存在的具体确定因素中分离出美，也就是说，相对于诗歌或绘画，雕塑的存在是确定的。这就好像柏拉图坚持认为需要追求的是绝对的美一样，因为它可以解释某个特定的物体是美的，但这种绝对的美本身就已经成为不可能的了。[7] 柏拉图派总是认为，当有确定美的事物存在时，它们会因美的活动而达到这种状态。它的作用是起因。这种自我参照的普遍原则后来成为哲学研究的最卓越目标。[8] 对于赫尔德而言，美是客体的属性。而且，这种属性是不依赖于美的外在性而存在的。

赫尔德在《雕塑》开篇就提到了狄德罗。从某种意义上说，继狄德罗之后，赫尔德文中手的形状更加复杂。（尽管只是顺便一说，但我们需要始终注意的是，不可能有手或触摸的历史，好像每次起作用的都是一样的东西。[9]）然而，需要记住的是，这里的手是有时间限定的。这里的说法是，赫尔德文章的整个计划是在一个开篇中宣布的。其开篇分几个阶段谈狄德罗，尤其谈及狄德罗专注于白内障手术对盲人的影响。因此，核心问题是：有了视力，曾经失明的人会看到什么？对于这个问题，赫尔德是这样开始的：

> 这些奇怪的经历教会了我们什么？我们自己每天都能体验到的东西，如果我们承认，视觉只能显示形状，而触摸能显示物体：所有有外形的东西都是通过触摸被认知的，而视觉只显示其可见的表面，而且，不是物体的所有表面，而仅仅是物体暴露于光线之下的表面。[10]

这种同眼睛相关的对表面的定位，限制了艺术哲学著作的一个重要发展方向（在这种定位中，需要注意的是"触摸"到的东西的表面不是字面意义上的"表面"）。[11]尽管康德和黑格尔考虑到要区别对待绘画和雕塑，但两位都没有将它们的特殊性与另一种不同感觉的作用联系起来。在某种程度上，这是赫尔德的原创，而且，他的这种方式更微妙，因为它只是触摸方面的，所以集中在手上，这种形式以及它与绘画中形式的关系都可以被理解到。因此，这里有一种手从字面意义上的手到手和触摸在任何有关艺术作品运作的叙述中起主要作用的转变。尽管就体验而言，这一点意义重大，但同样重要的是这里客体的变化。就其本体地位而言，被触摸的客体同被看到的客体是不一样的，这还需要进一步论证。

对于赫尔德来说，必须保持触摸，以确保看见。正因为视觉是由表面组成的，所以在赫尔德看来它和梦是联系起来的，因为梦既没有深度也没有内在联系："视觉给我们梦，触摸给我们真相。"[12]因此，赫尔德写道：

> 可怜那个从远处看他所爱之人的人，仿佛她是一个表面上的影像，这对他来说已经足够！可惜的是，阿波罗或大力神的雕刻家从未拥抱过阿波罗的身体，即使在梦中也从未触摸过大力神的胸部或背部。真正的从无中产生的只有无：光线，未触摸过任何东西，永远不能成为温暖、有创造力的手。[13]

赫尔德认为，正是由于他对雕塑的处理，才有可能回归到对艺术哲学更普遍的理解。雕塑是一种特殊的情况，但准确地说，由于特殊，它也提供了一种可以普遍化的方法。就赫尔德在《雕塑》中所采用的策略而言，这是起中心作用的"无限崇高"，与约伯（译者注：《圣经》中神眼里的义人）和伯克〔译者注：埃德蒙·伯克（1729年1月12日—1797年7月9日），爱尔兰政治家、作家、演说家、政治理论家和哲学家，著有《论崇高与美丽概念起源的哲学探究》〕及其他人关联密切，但既不可将其简化为简单的神学，也不可将其简化为简单的生理学。"巨像"既提供了雕塑的"起源"，也提供了雕塑的"本质"。[14]雕塑的呈现不仅与它固有的

空间性有关，而且与它具有活跃的属性有关；物质是动态的。存在就是活动，活动产生的作品就是作品的物质。因此，物质是一种活动。所以，我们必须重新思考物质的作品（将作品视为物质的一种状态），因为它总是动态的。由此赫尔德提出卓见，"雕塑对我们来说是一种行为"。[15]固态获得了一种潜在性，因此，物质性现在以一种潜在性的形式一直存在。这很重要。回归到这一点至关重要。在这里重申已经提到的点，它所体现的是客体在迈向触摸中心的过程中发生的转变。因此，我们需要的是对物质存在的另一种解释，一种将可能性和物质性联系在一起的描述，即起作用的既是一种非物质力量的存在，也是一种物质动态概念的存在。[16]二者的共同存在要求术语的转变。静态含义的术语需要让位给那种赋予艺术作品起艺术作用这种属性的术语，由此物质变得有物质的重要性。[17]

雕塑不是投射光线的平面，而是捕捉和反射光线，将其保持和传递。捕捉它，是因为一张脸沐浴在光之中；传递它，是因为有阴影的投射。光线照着面颊，在面部的移动，在某种程度上，是一种动作。这种动作既是标记眼睛运动的过程亦是眼睛进行触摸的过程。眼睛变成了手。而不仅仅是物体让一种无限形式发挥作用，用一种行为来定义雕塑，以在物体的表现方式中定位无限，就像它在反应条件下定位无限一样。艺术，以雕塑为范式的话，可以作为它存在（艺术的存在）的一个条件，永远不会终止。无限崇高不仅仅是雕塑的真理。在无限的进程中，它表现为艺术客体的存在：重要的存在。这里细节是必不可少的，因为对于赫尔德来说，崇高可以让神和英雄的"真实形象"发挥作用。[18]因此，有必要对这些阐述方式进行研究，而不是将它们作为已经确定和结构化的研究领域。于是，就有了赫尔德对它们的再造。

赫尔德从他对无限崇高的处理开始，他认为雕塑没有单一方向性，而是在探索黑暗中的一切。[19]与光美学（光线认识论和限定奇异性本体论）相反，正如已经指出的那样，这个方向与笛卡尔"清晰和独特的感知"对象有着重要的联系，赫尔德的美学中黑暗里有良好的条件，有黑暗中触摸的条件。当然，这里所说的，需要理解为一种盲目的形式，发挥着字面意义之外的作用。本书写到这里出现的这一部分论证，回到了崇

高的一般概念，如果不是更像一个传统概念的话，也就是说，它是已经阐述过剩的概念。赫尔德带来了重要的改变。在这里，它是与另一个永无止境或无限的概念相联系的，而不是制造必定过剩的先验领域。无限不具代表性，涉及的一切都像是对客体理解的限制，这当然只是康德的立场，对于赫尔德来说，无限是一个根本不同的状态。在赫尔德看来，限制是物体的存在给予的。从主体到客体的转移已完成。在本文中，另一种无限出现了。当然赫尔德未用强调对象中心性取代主体的术语来表达它，见下文：

> 手永远不会碰到整个物体。它无法一次抓住整个形状，球体除外，球体是净值的形式，它本身包含着完美。手可以放在球上，球也可以放在手上。但是有了相连的形状，手的工作就永远不会完成：它会无限地继续感知。[20]

与任何意义上的封闭空间相对的不是那种总有人声称可以在里面找到其他元素的开口。这样的回应，只不过是对一个诠释计划的掩饰，该计划源于对意义的执着，这种执着使对象保持原封不动。它不附属于对象，也不会按对象状态转换所要求的关系来定义。更确切地说，尽管这可能很困难，但还是需要保持"模糊"，从而保持"黑夜"。[21] 这两个术语都不能削弱对象，事实上它们接近于真相。这两个术语都不模糊，它们确定意义的条件。夜是永恒的时间，是抗拒结束的时间，是手在黑暗中永无止境地创作的时间。手创作着的东西不受控制，因为无限性从中干涉，几乎挡在中间。这样动作的连续性、手的盲目操作能展现更多，且保持场地持续展现。这是"灵魂"实现的连续性，但前提是灵魂的存在被定义为可操作、可作用的内在。

如前所述，赫尔德对"灵魂"的保留将其作品定位在唯心主义的历史中。然而，这历史需要重新思考。这个定位没有明显的区别。唯心主义最有成效的是，它首先可以被理解为坚持物质存在对经验存在的不可约性；其次，它坚持非物质和物质的共存作为物体的组成部分。因此，同柏拉图和歌德的理想会有一个重大差别，对于他们来说，细节（"形式"和

"原型现象")之外的理想,一方面与细节的特征有因果关系,另一方面与在黑格尔和赫尔德作品中发挥作用的唯心主义形式有因果关系。[22] 当它以不同的方式发生时,在这两种情况下,"理想"是作品本身的组成部分。[23] 在赫尔德这里,重申上述的一般观点,物质与经验的不可约性首先涉及一种非物质存在的引入,这种非物质存在影响着物质;其次,物质与非物质之间的相互作用解释了无限性如何在赫尔德的艺术对象概念中发挥作用。在这种设定下,唯心主义获得了不一样的特点。它成为中间性和非物质性之间相互作用的解释。这种设定回避的东西可以描述为直接和经验的反定位(它本身是一种定位,与已确定的眼睛和手的自由化紧密相连)。为了使这种唯心主义的再加工更进一阶,需要回归"精神"和"灵魂"。

狄德罗的书中提到的关于"精神"不可避免的让步在赫尔德的书中再次出现。赫尔德没有仓促下任何灵魂的定义,而是用一种超然形式来描述灵魂的存在,这种超然形式既具外在性,又具因果性。灵魂是由生命和活力来定义的。赫尔德的构思既刻意又细致,以雕塑的特殊性为出发点。赫尔德的主张是,"雕塑应该创造的是让活着的灵魂渗透到整个物体中的形式"。[24] 因此,"艺术的任务是展现在物体中表现的灵魂"。[25] 正是与这种作用背景相关,才有可能定位美;对于赫尔德来说,"美……总是形式的闪光,完美的感性表达"。[26] 要通过这些复杂的关系开始创作,必须注意到赫尔德坚持艺术作品是物质作品这一中心,因此艺术作品是其"行为"。接受作品与行为之间的联系,就是认为艺术作品是具有强烈的存在感的"存在",那么这里所涉及的是艺术作品本体论产生影响的一种主张。因此,作品具有内在的活跃维度。将事物解释为作品需要诉诸动态事物。物质的作用是意义的基础。因此,意义的属性总是物质作用的后效。事实上,无论是否被承认,作用都是赋予意义的前提。在意义层面上,无法用相对性来解释为什么确定意义和最终性不可能。相反,意义缺乏最终性在"永无止境"所定义的对象概念中有其存在条件,这是赫尔德关于触摸与对象之间关系的观点:在这种关系中,它的构成要素发生了转变。因此,阐释的问题必须根据阐释决定的有限性与物质潜在无限性所定

义的作品之间的联系性质来重新定义，在这种情况下，物质被理解为始终并且已经是其自身活力的场所。（物质作为作用物质。）

　　赫尔德对这一背景的叙述既借助了"精神"，也借助了"灵魂"。然而，灵魂的存在不应被解释为后者在客体内的存在，客体让灵魂有存在的可能性，因此，也让它可能有一段它物化之外的历史。这就是黑格尔和谢林与赫尔德的区别。然而，也有一些模棱两可的地方。作为一个复杂论点的一部分，雕塑被当作固有的寓言，因为它涉及"一个事物通过另一个事物"呈现。[27] 事实上，赫尔德还接着说，雕塑作为他所说的"视觉艺术"（即一般视觉艺术）的一个实例，正处于他所说的永久寓言的状态，因为雕塑"通过物体反映灵魂"。[28] 然而，这还需要解释，根据已经提到的段落，有人认为，"内在感觉"的"手指"发现了"外形内在的灵魂的形状"。[29] "灵魂"和"精神"都对"美"敞开心扉。这里有一组重要的联系。灵魂渗透物质，它使物质焕发活力。美变成了形式的光辉。美不是形式。它是一种存在的方式，表现得光彩夺目。美与物质的固有的活动性紧密相连。美成为对象的一种品质，一种闪耀的品质。这种闪耀与物质的活力和灵魂的普遍存在真正一致。

　　虽然总有可能揭示"雕塑"中的某些时刻，在这些时刻中，可以辨别出对"精神"和"灵魂"角色的更传统的理解，因此上文提到赫尔德的模棱两可，但仍然有可能坚持赫尔德自身立场内物质作用的中心性。坚持这作用需要回归到触摸。触摸，在发挥感觉和认知之间对立的作用时，是以这种对立关系的传统认定不再在主体和对象的关系中起决定作用为基础的，主体和对象的关系是每一个对艺术作品的哲学关注的重点。一个新的哲学项目宣布诞生了。那些重新定位主体与对象性质，以及它们之间关系本质的方式，一旦与触摸结合起来，对"灵魂"的指向会从主体转移到对象，对象的性质也会随之改变。[30] 对象在抵制它的字面还原时获得一种宣告这种还原不可能实现的属性。因此，在引入一个不受即时性限制的时间维度时，在产生一个以事物作用为中心的概念时，触摸展现了唯物主义艺术哲学发展中至关重要的思想结构的不同维度。

注释

1. 虽然在这种情况下不能争辩，但康德和赫尔德与狄德罗所描述的本质区别是后两者关注客体的本质，与主体对客体的反应无关。关于涉及即时性的具体要求，这可以通过概念的缺乏来理解，也就是说概念的存在应理解为事先起媒介作用的中介决定了客体的美。为此，参见 *Critique of the Power of Judgment* 的第9节的论点判断，第6节中也声称 "做出判断的人对客体的贡献而感到满足，这是非常自由的[the person making the judgment feels himself to be completely free (*frei*) with regard to the satisfaction he devotes to the object]"。 "自由" 的状态是即时性结构的另一个实例。关于康德的提法，参见 *Critique of the Aesthetic Power of Judgment*, trans. Paul Guyer and Eric Matthews, Cambridge: Cambridge University Press, 2000 and I. Kant, 'Kritik der Urtheilskaft', in *Kants Werke, Akademie Textausgabe*, Berlin: Walter de Gruyter, 1968。为延伸讨论，本章提出的观点，特别是第1节中的内容，参见安德鲁·本杰明即将出版的 *Art's Philosophical Practice*。

2. Denis Diderot, *Lettre sur les aveugles* (1749), in Diderot, *Oeuvres philosophiques*, ed. Paul Vernière, Paris: Garnier, 1992, p.90.

3. Herder, Johann Gottfried, Sculpture: *Some Observations on Shape and Form from Pygmalion's Creative Dream*, ed. and trans. Jason Gaiger, Chicago, IL and London: University of Chicago Press, 2002, p.90; Johann Gottfried Herder, *Plastik: einige Wahrnehmungen über Form und Gestalt aus Pygmalions bildendem Traume*, in Johann Gottfried Herder, *Werke*, ed. Günter Arnold et al., vol. 3, *Schriften zu Philosophie, Literatur, Kunst und Altertum 1774–1787*, ed. Jürgen Brummack and Martin Bollacher, Frankfurt am Main: Deutscher Klassiker Verlag, 1994, p.311.

4. 'Chardin est entre la nature et l'art: il relègue les autres imitations au troisième rang. Il n'y a rien en lui qui sente la palette. C'est une harmonie au delà de laquelle on ne songe pas à désirer: elle serpente imperceptiblement dans sa composition, tout sous chaque partie de l'étendue de sa toile; c'est, comme les théologiens dissent de l'esprit, sensible dans le tout et secret en chaque point.' Denis Diderot, *Oeuvres esthétiques*, Paris: Classiques Garniers, 1994, p.495.

5. 因此，有必要将此处概述的定位与康德提出的定位区分开来，康德的定位是在《审美判断能力批判》第15章中提出。在该章节中，对客体的关注显然是哲学上不可能实现的品味判断。体现客体关注的判断——是受 "魅力" 和 "情感" 影响的判断（参见第13章），是允许客体存在的判断，因此，不是 "纯粹的品味判断"。在这种情况下， "不可能性" 必须按照主体与客体形式之间的关系来理解。康德的立场体现在以下他对审美判断的阐述中： "……审美判断是一种独特的判断，绝不提供对客体的认知（知识）（甚至不提供混乱的认知），只发生在逻辑判断中，相比之下，体现客体关注的判断是仅由主体赋予客体的表现形式，并没有引起我们对该客体任何属性的关注，而仅仅是对确定该客体表现力的目的性形式的关注。"（113页/228页）。

6. Herder, *Sculpture*, p.80; Herder, *Plastik*, p.300.

7. Plato, *Phaedo*, 100D.

8. 在这方面，参见我的 'A Missed Encounter: Plato's Socrates and Geach's Euthyphro', *Grazer Philosophische Studien*, 29, 1987, pp.145–70.

9. 有关触摸历史和手部历史的多种方法的两个例子，参见 Sander Gilman, 'Touch, Sexuality and Disease', in *Medicine and the Five Senses*, W.F. Bynun and Roy Porter, eds, Cambridge: Cambridge University Press, 1993, pp.198–225, 以及 *Manus Loquens: Medium der Geste – Geste der Medien*, Matthias Bickenbach, Annina Klappert and Hedwig Pompe, eds, Cologne: Dumont Buchverlag, 2003。此外，触摸历史和手部历史都不得不考虑基督教历史中的禁令，即基督对抹大拉的

玛莉亚说的话，参见*noli me tangere* (John 20:17)。拉丁语比原始希腊语更加强调触摸。对艺术史具有决定性作用的是拉丁语。因此，可以把狄德罗和赫尔德看作是通过坚持改变触觉来"消灭"艺术品的尝试。

10. Herder, *Sculpture*, p.35; Herder, *Plastik*, p.247.

11. 我提出表面问题化的问题，就像在瓦尔特·本雅明的早期艺术作品中出现的一样，参见 'Framing Pictures, Transcending Marks: Walter Benjamin's "Paintings, or Signs and Marks"', *Walter Benjamin and the Architecture of Modernity*, Andrew Benjamin and Charles Rice, eds, Melbourne: Re:press Books, 2009, pp.129–42。

12. Herder, *Sculpture*, p.38; Herder, *Plastik*, p.250.

13. Herder, *Sculpture*, p.42; Herder, *Plastik*, p.255.

14. Herder, *Sculpture*, p.93; Herder, *Plastik*, p.313.

15. Herder, *Sculpture*, p.80; Herder, *Plastik*, p.300.

16. 我与霍华德·凯吉尔合作，参与了一个关于力的概念的更综合的研究项目，编辑了一期名为《视差》（*Parallax*）的期刊，其中的论文提供了持续性的重新定位的开端，从而产生重新制造的力量。参见*Parallax*, 15 (51), 2009。此外，关于该问题，参见我们的"简介（Introduction）"："Of Force", pp.1–4。虽然它不属于上述项目的一部分，但显然，克里斯托弗·门克最近的作品也涉及对力的概念的重新思考。因此，这里所描述的为非物质内容。参见他的 "Force: Towards an Aesthetic Concept of Life", *MLN*, 125 (3), April 2010 (German Issue), pp.552–70。以下论点对门克的立场至关重要："审美的力量是表达的无限生成和消亡，是表达向不同表达的无限转化。因此，审美力量的作用在任何时候都超越它本身所产生的东西。审美的力量通过从以前的表现中脱离出来以创造新的表达。" [The aesthetic force is an endless generation and dissolution of expressions, an endless transformation of expression into different expression. The operation of the aesthetic force thus consists at any moment in transcending what it has itself engendered. The aesthetic force creates new expression by withdrawing from its previous expression (p.567)]。

17. 对物质含义的进一步解释是一个正在进行的项目。参见我的 "Colouring Philosophy: Appel, Lyotard and Art's Work", *Critical Horizons: A Journal of Philosophy and Social Theory*, 11 (2), 2010, pp.379–95。在此，作为对色彩问题总体探讨的一部分，我认为："艺术品的本体论，即恰当的艺术，是根据活动来定义的。制作艺术品，是一个动态的过程，总是有自己复杂的经济逻辑。意义始终且仅仅是对作品有影响的后效。这样，物质的运作是意义存在的前提。作品的这一方面可以理解为它的物质性。在物质唯美主义美学中，作为物质的作品是意义归因的必要条件。此外，坚持物质问题既要保持物质思想的中心性，即把它作为活动的源头而不仅仅是静止的事件，同时又要保持给定作品的特殊性。一件作品的重要性始终与另一件作品的重要性不同。"

18. Herder, *Sculpture*, p.93; Herder, *Plastik*, p.314.

19. Herder, *Sculpture*, p.93; Herder, *Plastik*, p.314.

20. Herder, *Sculpture*, p.94; Herder, *Plastik*, p.316. The translation in this instance has been slightly modified.

21. Herder, *Sculpture*, p.94; Herder, *Plastik*, p.316.

22. 瓦尔特·本雅明在这方面对歌德的艺术品概念的看法，恰恰是由于"原型现象"的外在性，它导致本雅明得出这样的结论：概念使艺术无可辩驳。然而，向批评的转变需要考虑作品的质量，不能将它等同于描述或评论，艺术品总是更多的。对于本雅明而

言，歌德的局限性显而易见。在他对歌德的表述中，艺术"本身并没有创造出它们在被创作之前就存在的原型。在艺术领域中，不是创造，是本质"（"itself does not create the archetypes they rest prior to all created work, in that sphere of art where is not creation but nature"），第180页。在这方面，参见"The Concept of Criticism in German Romanticism", in Walter Benjamin, *Selected Writings*, vol. 1, ed., 特别是Marcus Bullock and Michael W. Jennings, Cambridge MA: Harvard University Press, 1996, pp.180–82。

23. 关于黑格尔与赫尔德之间的关系是一个极富有成果的研究领域。重要的是如何理解"灵魂"问题。在这方面，参见Linda Walsh, 'The "Hard Form" of Sculpture: Marble, Matter and Spirit in European Sculpture from the Enlightenment through Romanticism', *Modern Intellectual History*, 5 (3), 2008, pp.455–86。关于黑格尔与赫尔德之间关系的讨论，参考第479—480页。有关如何理解这种关系的重要说明，参见Kristin Gjesdal, 'Hegel and Herder on Art History and Reason', *Philosophy and Literature*, 30, 2006, pp.17–32。吉斯达尔（Gjesdal）描述差异的核心是，它们不同的历史哲学，比如赫尔德缺少目的论，这意味着作品将具有不同的表达方式（与本文论点所表达的"非物质性存在"有关）。因此艺术品中将有一个在历史上确定的等级。换句话说，赫尔德与黑格尔之间的区别不仅在于赫尔德没有将希腊艺术转变为如此理想的艺术，而且他没有采取任何艺术形式对希腊文化的边界进行优先或范例式的表达。这期间既没有规范的等级体系，也没有给定的历史范式的美学表达形式。没有任何一种艺术能够如此表现出艺术的本质，并且将悲剧视为一种比雕塑更不完美的艺术形式（尽管现在更贴近现代精神），对于赫尔德来说这根本不是一种选择（第26页）。

24. Herder, *Sculpture*, p.45; Herder, *Plastik*, p.259.在这种情况下，翻译已稍做修改。

25. Herder, *Sculpture*, p.45; Herder, *Plastik*, p.259.

26. Herder, *Sculpture*, p.78; Herder, *Plastik*, p.297.

27. Herder, *Sculpture*, p.96; Herder, *Plastik*, p.318.

28. Herder, *Sculpture*, p.96; Herder, *Plastik*, p.319.在这种情况下，翻译已稍做修改。

29. Herder, *Sculpture*, p.90; Herder, *Plastik*, p.311.

30. Rachel Zuckert, 'Sculpture and Touch: Herder's Aesthetics of Sculpture', *The Journal of Aesthetics and Art Criticism*, 67 (3), Summer 2009, pp.285–99: 'Imaginative proprioceptive identification allows us, Herder suggests, to understand the expressiveness of the sculpture, the way in which the comportment of the sculpture can express fitness, health, strength, well-being, emotional states, or tendencies to action, that is, the way in which this (represented) body is "ensouled," "alive," active' (p.285). 扎克特继续指出，可以从一个新的具象化概念来理解这一定位。这里他的看法是视觉的概念转变让已经存在的具象主观感受得以呈现。

参考书目

Benjamin, Andrew, 'A Missed Encounter: Plato's Socrates and Geach's Euthyphro', *Grazer Philosophische Studien*, 29, 1987, pp.145–70.

——, 'Framing Pictures, Transcending Marks: Walter Benjamin's "Paintings, or Signs and Marks"', in *Walter Benjamin and the Architecture of Modernity*, Andrew Benjamin and Charles Rice, eds, Melbourne: Re:press Books, 2009, pp.129–42.

——, 'Colouring Philosophy: Appel, Lyotard and Art's Work', *Critical Horizons: A Journal of Philosophy and Social Theory*, 11 (2), 2010, pp.379–95.

Benjamin, Andrew and Howard Caygill, 'Introduction', *Parallax*, 15 (51), 2009, pp.1–4.

Benjamin, Walter, *Selected Writings*, vol. 1, ed. Marcus Bullock and Michael W.

Jennings, Cambridge MA: Harvard University Press, 1996.

Bickenbach, Matthias, Annina Klappert and Hedwig Pompe, eds, *Manus Loquens.*

Medium der Geste – Geste der Medien, Cologne: Dumont Buchverlag, 2003.

Diderot, Denis, *Oeuvres philosophiques*, ed. Paul Vernière, Paris: Garnier, 1992.

——, *Oeuvres esthétiques*, ed. Paul Vernière, Paris: Classiques Garniers, 1994.

Gilman, Sander, 'Touch, Sexuality and Disease', in *Medicine and the Five Senses*, W.F. Bynun and Roy Porter, eds, Cambridge: Cambridge University Press, 1993, pp.198–225.

Gjesdal, Kristin, 'Hegel and Herder on Art History and Reason', *Philosophy and Literature*, 30, 2006, pp.17–32.

Herder, Johann Gottfried, *Plastik: einige Wahrnehmungen über Form und Gestalt aus Pygmalions bildendem Traume*, in Johann Gottfried Herder, *Werke*, ed. Günter Arnold et al., vol. 3, *Schriften zu Philosophie, Literatur, Kunst und Altertum 1774–1787*, ed.

Jürgen Brummack and Martin Bollacher, Frankfurt am Main: Deutscher Klassiker Verlag, 1994, pp.243–326.

——, *Sculpture: Some Observations on Shape and Form from Pygmalion's Creative Dream*, ed. and trans. Jason Gaiger, Chicago, IL and London: University of Chicago Press, 2002.

Kant, Immanuel, 'Kritik der Urtheilskaft', in *Kants Werke, Akademie Textausgabe*, Berlin: Walter de Gruyter, 1968.

——, *Critique of the Aesthetic Power of Judgment*, trans. Paul Guyer and Eric Matthews,

Cambridge: Cambridge University Press, 2000.

Menke, Christophe, 'Force: Towards an Aesthetic Concept of Life', *MLN*, 125 (3), 2010 (German Issue), pp.552–70.

Walsh, Linda, 'The "Hard Form" of Sculpture: Marble, Matter and Spirit in European Sculpture from the Enlightenment through Romanticism', *Modern Intellectual History*, 5 (3), 2008, pp.455–86.

Zuckert, Rachel, 'Sculpture and Touch: Herder's Aesthetics of Sculpture', *The Journal of Aesthetics and Art Criticism*, 67 (3), 2009, pp.285–99.

第5章

触觉的分类：意大利文艺复兴时期的触觉体验

杰拉尔丁·A. 约翰逊

直到最近，都很少有艺术史学家从触觉的角度思考意大利文艺复兴时期或是大多数其他地方其他时期的艺术创作与接受情况。摄影艺术作为一门学科在艺术史发展过程中所起的作用，至少在一定程度上是一种遗产。即使是最具触感的雕塑对象，它们也必然趋向去物质化。[1]然而，触觉作为一个抽象概念，在艺术历史研究中有着引人注目的背景。从19世纪末20世纪初开始，就有阿道夫·冯·希尔德布兰德、伯纳德·贝伦森、阿洛伊斯·里格尔和海因里希·沃尔夫林的作品。[2]再近一点有哲学家和思想史家，如莫里斯·梅洛-庞蒂、米歇尔·福柯、露丝·伊里加拉和马丁·杰伊，他们也同样思考过触觉，特别是将其与视觉相对比。[3]在过去的十年里，人们对感官的兴趣，特别是对触觉的兴趣骤升，尤其是在人类学、社会学和文学研究等领域，这种现象有时被称为"物质转向"。[4]艺术史学家也开始重新思考触觉，不仅是抽象概念，而且是在特定的历史和物理环境中制造和遇到的真实物体的现象，这一点在本书和其他一些最近出版物的章节中很明显。然而，令人吃惊的是，除了少数几个例外，大多数早期现代艺术学者，很少谈及触摸的问题。[5]

然而，在15、16和17世纪的意大利，触摸这种感觉是非常有意思的。早期关于触觉的现代观念起源于一个可以追溯到古希腊的传统，在古希腊，柏拉图和亚里士多德都把触觉的相对尊严排在视觉之下。这种态度在文艺复兴时期仍然得到达·芬奇和阿尔贝蒂等人物的拥护。[6]事实上，

阿尔贝蒂不仅将其以视觉为中心的线性透视实践编入他影响深远的作品《德拉·皮图拉》中，甚至在为自己设计铜牌肖像时，还用了一只带翅膀的眼睛作为他的个人装备（美国华盛顿特区，国家美术馆）。

　　然而，一些文艺复兴时期的作家和艺术家抵制这种视觉范式。事实上，人文主义者马里奥·马奎科拉甚至宣称触摸是所有感官中最有尊严的。[7]尽管像达·芬奇这样的艺术家继续优先考虑视觉，但其他人却表现出对触觉的迷恋，包括15世纪的画家和雕刻家，达·芬奇的老师安德里亚·德尔·韦罗基奥。韦罗基奥为佛罗伦萨欧·圣·米歇尔公会教堂设计的两人铜像组就是这种迷恋的体现。这个铜像组描述了福音故事《圣托马斯的怀疑》，在这个故事中，使徒不相信基督复活，直到他用手触摸了基督的伤口（图5.1）。在福音书中，托马斯说，直到"我要……把我的手指放进指甲印里，把我的手插到他身侧，我才相信"（《约翰福音》，第20—25页）。正是雕塑的力量，给怀疑的旁观者以触觉证明，成为许多早期现代作家提出雕塑论点的关键主题。

　　其他艺术家，包括画家和雕刻家，同样探讨了触觉主题图像中触摸感的复杂含义，例如米开朗基罗·梅里西·达·卡拉瓦乔著名的绘画《圣托马斯的怀疑》（波茨坦，无忧宫），还有一些艺术家们描绘耶稣让玛丽·马格达伦不要碰他的画作，这些艺术家包括从15世纪的弗拉·安吉利科（意大利佛罗伦萨，圣马可教堂）到16世纪的阿格诺罗·布朗奇诺（法国巴黎，卢浮宫博物馆）。[8]事实上，布朗奇诺不仅对将触觉作为绘画主题感兴趣，而且也很关注更大范围的"比较论"争辩中雕塑与绘画相对价值的理论探讨，在这类绘画中触觉起至关重要的作用。[9]

　　在他们的作品中，布朗奇诺和其他绘画倡导者将雕塑的触觉特征用作其地位较低的证据，而那些喜欢雕塑的人则把触觉作为一个非常积极的属性。例如，16世纪的雕塑家尼科洛·特里波洛支持雕塑的论据的中心部分就是触摸：

　　　　如果一个盲人，只有触觉……他遇到一个大理石、木头或泥塑的人，他能说出这是一个男人，女人或孩子，相反，如果这是一幅画，

图5.1　安德里亚·德尔·韦罗基奥，《圣托马斯的怀疑》（托马斯的手指即将触及基督伤口的细节），部分镀金青铜，1467—1483年，欧·圣·米歇尔公会教堂，意大利佛罗伦萨。［公共领域，最初发布在里奥·普兰尼斯西格的《安德里亚·德尔·韦罗基奥》，维也纳：A.施罗尔，1941年］

他就什么也没发现，（因为）雕塑是真实的，绘画是谎言。[10]

人文主义者贝内代托·瓦尔奇也有同样的看法：

> 经常欺骗……（而）最可靠的感觉是触摸……（当）我们看到一个东西，怀疑它时，就用触摸来验证它。这样，每个人都知道，触摸一尊雕像能证实眼睛所看到的一切……因此，雕刻家们说他们的艺术是真实的，而绘画不（是）。[11]

相反，那些想要证明绘画优越性的作家们却对雕塑的触觉属性持负面之辞。比如，在16世纪，佛罗伦萨设计学院院长文森佐·博吉尼就曾表示，触摸是"最粗糙的感觉"，并嘲笑了特里波洛举盲人的例子。[12]伽利略·伽利雷在1612年声称只有"头脑简单的人才会认为雕塑可以欺骗触觉。谁会相信一个人在触摸一座雕像时会认为它是一个活生生的人呢"？[13]很明显，触觉是"比较论"辩论中争论的焦点，但与其集中在这种抽象的讨论上，不如思考实践中的触觉，即它在文艺复兴时期艺术作品的创作与接受中是如何通过实物体现的，这也许同样有趣。因此，接下来要探讨的是触觉分类，因为它是现代早期意大利艺术家、赞助人和观众实际经历的。

无论对富人还是穷人、男人还是女人、普通教徒还是神职人员来说，最常见的接触可能都是宗教性质的接触，从家庭中对小雕像、浮雕甚至宗教绘画的触摸，到教堂和修道院里更公共的仪式中对雕刻物品的展示，这种宗教性质的触摸都随处可见。在"公共"范畴中，还应包括朝圣者触摸和亲吻圣像或亲吻雕刻铸造的圣物容器。在像杰恩泰尔·达·法布里亚诺的《朝圣者参拜圣尼古拉斯巴里神殿》（美国华盛顿特区，国家美术馆）的绘画中，病人和残疾朝圣者抚摸雕刻的圣墓，触摸的护身符属性就暗含在他们伸长的渴切的双手中。而中世纪晚期梵蒂冈出自阿诺夫·坎比奥之手的圣彼得铜像则仍然是当今朝圣者触觉崇拜的对象。

在这一时期，甚至更早的时候，宗教性触摸不断发展，从触摸圣人本

人身体或遗物，到触摸一座坟墓或存放这些遗物的圣物箱，到最后触摸一座作为圣人替代品的雕像。因此，雕塑提供了一种调解与控制真实圣体及模拟圣体触摸的方式。但是中世纪晚期和现代早期的观光者不必为了触摸圣人圣物而朝圣。例如，据我们所知，在整个意大利及更远的教堂中发现的几十个（如果不是几百个）真人大小的耶稣受难木雕中，就有许多在圣周仪式中被触摸过。与朝圣者的触摸一样，这种三维人像可以消除现实与虚拟、活人（或尸身）与其雕像之间的区别，这些三维人像可能还含有用真人头发制成的假发和用真人衣服布料做成的腰布。

在耶稣受难日，这些雕像中有许多被人工从支撑的十字架上取下，象征性地"埋葬"在他们教堂其他地方的临时祭坛墓中。其中有一些雕像——包括15世纪早期多纳泰罗为佛罗伦萨圣克罗斯教堂雕刻的一个雕像——拥有可移动的手臂，以便牧师及其随从用非常触觉式的方式重现基督的供词与埋葬（图5.2）。耶稣受难节时有下跪、触摸甚至亲吻这些雕像的仪式，普通信徒们也可以身体接触这些雕像来表达崇拜。这些对雕塑的身体接触和崇敬表明，许多描绘卸下圣体与哀悼的绘画和雕塑，例如罗索·菲奥伦蒂诺（意大利沃尔泰拉，画廊）或埃尔科莱·德·罗伯蒂（英国利物浦，沃克美术馆）的作品，也许不仅仅应该把它们理解为对远古圣经故事的想象描绘，还应该理解为它们时刻提醒着非常真实的当代触摸与崇拜仪式的存在。

不仅只有死去的成年基督雕像供信奉者触摸。活着的婴儿基督雕像，通常由木头或灰泥制成，也是受手"摆弄"的，特别是圣诞节期间基督诞生场景展示的时候——这一习俗在14世纪早期意大利阿西西被叫作"格雷西奥奇迹"的圣弗朗西斯科上教堂的壁画中就已开始，这表明这类雕塑在圣弗朗西斯的手中有了生命。也有文献资料描述修女们抱着幼年基督的雕像，这些雕像偶尔看起来像活了一样，有的甚至看起来就像是在吮吸修女的乳房。[14]

德西德里奥·达·塞蒂尼诺在15世纪中期为佛罗伦萨圣洛伦佐教堂一个壁龛顶制作的幼年基督大理石像同样受到了虔诚的触摸。[15]1497年，四个男孩手持这样的幼年基督雕像，参加了佛罗伦萨街道上一场情绪激烈

图5.2　多纳泰罗，《被钉在十字架上的基督》（注意肩膀处关节可移动），约168cm（高）
×173cm（宽）［约66英寸（高）×68英寸（宽）］，多彩梨木，约1415年，圣克罗斯教
堂，意大利佛罗伦萨。［© 赛奥科（http://commons.wikimedia.org）］

的游行。二十年之后，德西德里奥制作的这个大理石雕像，于圣诞节的时候在一个地面祭坛上展出，被未来的美第奇教宗利奥十世温柔拥抱，他情绪激动得不能自已，都不知道该笑还是该哭，这表明与雕塑接触的力量是多么的强大，即便是对于受教育程度最高的精英观者。欣赏圣母玛利亚与孩子主题的当代绘画时，这些邂逅亦值得铭记在心，因为有些作品可能很好地反映了当代观者与婴儿耶稣雕像之间真实的互动。

这些邂逅不限于像教堂这样的公共场合，也不限于像教皇这样的精英观者。事实上，圣母玛利亚和孩子的形象可能是文艺复兴时期在各个社会阶层的人的家中都可以发现的最常见的艺术品类型。富裕的人越不会将触摸体验仅限于触摸批量生产的圣母玛利亚与孩子的印刷品，他们买相应的绘画甚至雕像就会越多，因为与后者尤其可以有各种身体接触。

一些雕刻的作品，比如基于洛伦佐·吉贝尔蒂流行设计的半身玛丽安浮雕，现藏于英国牛津阿什莫尔博物馆，她手腕和脖子上的钩子表明她可能曾经穿着衣服或戴着珠宝，后被脱下或取下。由于雕塑作为媒介的三维性，这种内部的触摸互动既是可能的，也是合法的。[16]

虔诚触摸的合法与非法问题值得进一步考虑。在15世纪初，乔瓦尼·迪·帕戈洛·莫雷利就曾真切地描述了他在为爱子的逝去深感悲痛时热切地拥抱、亲吻和触摸耶稣受难像的情景，这暗示了在这一时期，对艺术品的合法信仰行为几乎都是触摸行为。[17]相比之下，17世纪马安东尼奥·贝拉维亚创作的玛丽·马格达伦倾情抚慰跟真人极度相似的受难基督雕像的作品（纽约公共图书馆），就备受指责，这暗示了在信仰的语境中，合法触摸可能会带来的危险，尤其是基督对马格达伦下过明确命令，不要触摸他。[18]

合法和非法触摸的问题，特别是受性别和欲望影响的问题，也与第二种触摸有关，即收藏家和鉴赏家的触摸，他们拥有的手与宗教信徒的触摸形成了长期的对立，特别是15世纪之后的触摸。[19]例如，在洛伦佐·洛托1527年绘威尼斯收藏家安德里亚·奥多尼的画像（英国伦敦，皇家收藏）中，画面中的奥多尼戏剧化地将一个经典女性小雕像递给一个暗含的外部旁观者（图5.3）。而更多的触觉接触则被嵌入作品之中，首先也是最

图5.3　洛伦佐·洛托，《安德里亚·奥多尼肖像画》，104.6cm×116.6cm（41.2英寸×45.9英寸），布面油画，1527年，皇家收藏，英国伦敦。［英国皇家收藏©2010年，伊丽莎白二世女王陛下］

重要的体现是奥多尼另一只手里的金十字架，这只手紧压着自己的心脏。书、硬币和宝石散落在他旁边的绿色毡毛桌布上，就在他手边的一些雕像也暗示着之前的和潜在的触觉接触。即便是奥多尼弯曲的肘部上方的阴影里苏珊娜走进浴缸的青铜雕像，很可能被用作墨水架，也有一种隐含的触觉功能。

　　这位人文主义收藏家的书房或工作室有许多引人注意的触觉物体，从皮尔·雅各布·阿拉里·博纳科尔西（或称安蒂科更为人知）或詹博洛尼亚等艺术家精心设计的青铜雕像，到介于艺术品与物品之间的雕塑作品，如精致的门环或手铃，以及天然珍品，如珊瑚树，甚至绘画、绘画复制品

和书籍等，所有这些都可以受到鉴赏家的触摸。这样的物品会以多种方式储存和呈现。例如，在维托·卡帕奇奥斯19世纪早期描绘书房中的圣奥古斯丁的小说中，在凸起的壁架上陈列着象征性的雕像，而一个青铜手铃、书籍和其他与学术活动相关的物品则放在书桌上伸手可取的地方。

当洛伦佐·德·梅迪奇亲切地向来访的红衣教主展示从他父亲皮耶罗那里继承来的几件精藏品时，我们知道这些书房中储存的雕塑和其他物品都会被主人用手触摸过。[20]

但是，与雕塑的触觉接触可能尤其可以从更消极的角度来看。例如，艺术理论家保罗·皮诺为了嘲讽雕塑诱人的触感还引用过一个古雅典年轻人的故事，故事中这个年轻人性侵过维纳斯的雕像。[21]这种反应也证实了人们对不当处理雕刻物体潜在危险的普遍担忧，尤其是让它们成为我们性欲望对象的话。这在女性雕像经由男性之手描绘时尤为明显。例如，在提香约1567年为收藏家及艺术经销商雅各布·斯特拉达作的画像（维也纳艺术史博物馆）中，坐着的人手里抓着一个女性雕像，但他似乎没有胆量去看她。显然，男性对女性身体的占有欲和性权利这一早期现代文化中普遍存在的特点在这些图像中很明显，但同样明显的是如此积极与雕刻艺术作品互动的潜在的感官危险（以及快乐）。

在一篇引人入胜的文章中，雕刻家和艺术理论家洛伦佐·吉贝尔蒂生动地描述了他自己与各种真人大小的雕像的手头接触。在写关于雕塑的摘要时，吉贝尔蒂强调了视觉、光学和照明效果的展示与诠释。但是，当他开始讨论他个人邂逅过的真实雕像时，吉贝尔蒂经常被唤起触觉。例如，吉贝尔蒂在描述他与一座古典女性雕像相遇时说仅用眼睛盯着它是不够的，因为它的美只有"触摸它的手"才能完全欣赏到。在其他地方，吉贝尔蒂记录了他遇到一座雌雄同体人赫马佛洛狄忒斯的古代雕像，这件作品是"最精致的作品，（但是），如果没有手的探寻，脸（也就是说用眼睛看）是看不到的"。[22]因此，在吉贝尔蒂看来，评估和欣赏雕塑，触摸比光或视觉更重要。

在谈收藏家和鉴赏家的触摸时虽然援引了吉贝尔蒂，但他当然也是一位雕刻从业者，这就暗示了另一种类型的触摸，即艺术家的触摸。在讨论

画家与雕刻家的相对地位时，雕刻家的触摸是一个谈论的重点。尽管经常有人描述雕刻家用手处理雕刻物体，但具有社会抱负及知识渴望的艺术家使用各种策略试图淡化雕塑实际制作过程中非常手工化的劳动，是为了证明他们作为绅士艺术家的地位而不是作为纯工匠的地位。例如，西吉斯蒙多·范蒂斯的绘画复制品《福尔图纳三重奏》（美国马萨诸塞州剑桥市，哈佛大学，霍顿图书馆），是为一本1527年出版的算命书作的插画，它描绘了伟大的米开朗基罗本人在雕刻他那大理石雕像《黎明》，在经典的背景中他穿着古典雕刻家的腰布出现。然而，尽管场景中的典故大有学问，但还是不可避免地突出了大理石雕刻的剧烈体力劳动，雕刻家有力地举起手臂，锤子如雨点般砸落在他身下的大理石雕像上。[23]

在另一幅绘画复制品中，16世纪的雕刻家巴西奥·班迪内利非常不自然地试图表现自己不是一个老派雕刻家，而是一个很快会被查理五世皇帝授予爵士的当代绅士与艺术学者（英国伦敦，大英博物馆）（图5.4）。[24]在这幅班迪内利亲自设计的图像中，雕刻家乍一看似乎成功摆脱了雕塑学院那种艰苦体力劳动的痕迹。

在画面构图中，他反而靠近中央，他的周围都是穿着考究的学徒在按照仿古风格的小雕像作图。然而，在无意中的细节上，我们看到班迪内利尽管在社会和学术上自命不凡，却还是无法让自己的手远离雕塑。他所实践的艺术那令人无法抗拒的触觉诱惑反而表现在他紧攥裸体女性小雕像的手上。

对于雕刻家触摸的重要性也有实物证据。例如，米开朗基罗因为留下了许多未完成的雕塑作品而出名了（或者更确切地说，声名狼藉了），尽管他之所以未完成作品通常是因为环境变化和过于紧急的最后期限。在一些作品中，米开朗基罗留着大理石表面不处理是为了证明他的手的存在和力量。而安蒂科或者詹博洛尼亚这样的雕刻家创作的青铜雕像，轮廓完美光滑，似乎这样设计就是为了清除制作者手的痕迹，从而吸引收藏鉴赏家们好奇且贪婪的手。而米开朗基罗作品粗糙的表面就是为了保留雕刻家触摸的痕迹。

米开朗基罗对触摸的兴趣在他的诗歌中也很明显。例如，在他的一些

图5.4　巴西奥·班迪内利（设计师）与斯蒂洛·韦内兹艾诺（雕刻师），《巴西奥·班迪内利学院》，27.4cm×29.8cm（10.8英寸×11.7英寸），雕刻，1531年，大英博物馆，英国伦敦。［©大英博物馆托管人］

十四行诗中，雕刻家上帝般的手有着强大的能赋予雕塑生命的力量，能让所雕刻的人物活起来。[25]米开朗基罗在他的许多雕像中也同样是以手为主题的。比如说，《垂死的奴隶》（法国巴黎，卢浮宫博物馆）（图5.5）那自我抚慰的摸索之手，就会让人想起他诗中的雕刻家情人之手。同样，米开朗基罗的《摩西》，坚持用手指触摸他那飘逸的胡须，甚至未低头看一眼，再次暗指雕塑内在的触摸性。因此，米开朗基罗的许多作品中对手的突出表明，在某种程度上，手可能为雕刻家起到了视觉上的协同作用，也就是说，手作为一个部分象征性地代表雕刻家，或许代表整个雕塑。

图5.5　米开朗基罗·布纳罗蒂，《垂死的奴隶》（细节），大理石，1513年起，卢浮宫博物馆，法国巴黎。［©玛丽·兰恩古严（http://commons.wikimedia.org）］

本章重点介绍的三种触摸方式，信仰者的、收藏家的和艺术家的，依次进一步受它们的创造者和旁观者的性别、他们的公共和私人角色、他们的社会和经济环境，以及他们是世俗人员还是神职人员的影响。这一时期的雕塑触觉也可能是一种真实的实物现象，或者是一种理论构想，一个诗意的隐喻或一个隐含的欲望。也许最有趣的是思考意大利文艺复兴时期的触觉，我们可以开始重新思考雕塑本身的范畴。在理论和实践中，触觉都被用来定义像米开朗基罗这样的艺术家创作的"高级"雕塑艺术。同时，从青铜雕像到小金匾，再到更明显的"功能性"家用物品，从三维雕刻物体到二维平面艺术如绘画和版画，都不可避免地拥有触觉特征。因此，在绘画与雕塑比较这样的精英理论辩论中，显然，触摸被用来区分绘画和雕塑。而实践中，用手触摸及操作创作各种雕刻及其他手工图像以及常常不符合传统艺术历史定义的雕塑表明，也许雕塑本身作为一个类别仍然在文艺复兴中不断变化，至少从触摸的意义上来说是如此。

注释

1. 有关本章所提的许多观点的扩展讨论，参见 Geraldine A. Johnson, 'The Art of Touch in Early Modern Italy', in *Art and the Senses*, F. Bacci and D. Melcher, eds, Oxford: Oxford University Press, 2011, pp.59–84。另参见 Geraldine A. Johnson, 'Touch, Tactility and the Reception of Sculpture in Early Modern Italy', in *A Companion to Art Theory*, P. Smith and C. Wilde, eds, Oxford: Blackwell Publishers, 2002, pp.61–74。关于照片在艺术史上的作用，尤其是对意大利文艺复兴时期的雕塑的作用，参见 Geraldine A. Johnson, 'Using the Photographic Archive: On the Life (and Death) of Images', in *Photo Archives and the Photographic Memory of Art History*, C. Caraffa, ed., Berlin and Munich: Deutscher Kunstverlag, 2011, pp.145–56, 以及 Geraldine A. Johnson, '(Un)richtige Aufnahme: Renaissance Sculpture and the Visual Historiography of Art History', *Art History*, 36, 2013, pp.12–51。

2. Adolf von Hildebrand, *Das Problem der Form in der bildenden Kunst*, Strasbourg: J.H.E. Heitz, 1893; Bernard Berenson, *The Central Italian Painters of the Renaissance*, New York: G.P. Putnam's Sons, 1897; Alois Riegl, *Die spätrömische Kunst-Industrie, nach den Funden in Österreich-Ungarn*, Vienna: K.K. Hof- und Staatsdruckerei, 1901, vol. 1; and Heinrich Wölfflin, *Kunstgeschichtliche Grundbegriffe: Das Problem der Stilentwicklung in der neueren Kunst*, Munich: F. Bruckmann, 1915.

3. Maurice Merleau-Ponty, *Phenomenology of Perception*, trans. C. Smith, London: Routledge and Kegan Paul, 1962; Michel Foucault, *The Birth of the Clinic: An Archaeology of Medical Perception*,

trans. A.M. Sheridan Smith, New York: Pantheon Books, 1973; Luce Irigaray, *Ce sexe qui n'en est pas un*, Paris: Éditions de Minuit, 1977; and Martin Jay, *Downcast Eyes: The Denigration of Vision in Twentieth-Century French Thought*, Berkeley, CA: University of California Press, 1993.

4. 例如，参见Laura U. Marks, *Touch: Sensuous Theory and Multisensory Media*, Minneapolis, MN: University of Minnesota Press, 2002; Susan Stewart, *Poetry and the Fate of the Senses*, Chicago, IL: University of Chicago Press, 2002; David Howes, *Sensual Relations: Engaging the Senses in Culture and Social Theory*, Ann Arbor, MI: University of Michigan Press, 2003; Constance Classen, ed., *The Book of Touch*, Oxford: Berg, 2005; Mark M. Smith, *Sensory History*, Oxford: Berg, 2007; Tony Bennett and Patrick Joyce, eds, *Material Powers: Cultural Studies, History and the Material Turn*, London and New York: Routledge, 2010; and Dan Hicks and Mary C. Beaudry, eds, *The Oxford Handbook of Material Cultural Studies*, Oxford and New York: Oxford University Press, 2010.

5. 关于早期现代文化中的艺术和感官，特别参见François Quiviger, *The Sensory World of Italian Renaissance Art*, London: Reaktion Books, 2010, 以及Alice E. Sanger and Siv Tove Kulbrandstad Walker, eds, *Sense and the Senses in Early Modern Art and Cultural Practice*, Aldershot: Ashgate, 2012.

6. David Summers, *The Judgment of Sense: Renaissance Naturalism and the Rise of Aesthetics*, Cambridge: Cambridge University Press, 1987, pp.32 ff.

7. Stephen J. Campbell, *The Cabinet of Eros: Renaissance Mythological Painting and the Studiolo of Isabella d'Este*, New Haven, CT: Yale University Press, 2004, p.110.

8. 关于"别碰我"概念，参见最近发表的论文：Lisa M. Rafanelli, 'Thematizing Vision in the Renaissance: The *Noli Me Tangere* as a Metaphor for Art Making', in *Sense and the Senses in Early Modern Art and Cultural Practice*, A.E. Sanger and S.T. Kulbrandstad Walker, eds, Aldershot: Ashgate, 2012, pp.149–68.

9. 关于"比较论"辩论，参见Leatrice Mendelsohn, *Paragoni: Benedetto Varchi's Due Lezzioni and Cinquecento Art Theory*, Ann Arbor, MI: UMI Research Press, 1982; Ben Thomas, 'The *Paragone* Debate and Sixteenth-century Italian Art', D.Phil., University of Oxford, 1996, 2 vols; and Simonetta La Barbera Bellia, *Il paragone delle arti nella teoria artistica del Cinquecento*, Bhageria: Cafaro, 1997.

10. Paola Barocchi, ed., *Scritti d'arte del cinquecento: Pittura e scultura*, Milan and Naples: Riccardo Ricciardi editore, 1971, vol. 3, p.518.

11. Barocchi, *Scritti d'arte*, pp.533–4.

12. Barocchi, *Scritti d'arte*, p.637.

13. Erwin Panofsky, *Galileo as a Critic of the Arts*, The Hague: Matinus Nijhoff, 1954, p.35.

14. 关于这种现象，特别参见Christiane Klapisch-Zuber, 'Holy Dolls: Play and Piety in Florence in the Quattrocento', in *Women, Family, and Ritual in Renaissance Italy*, trans. L.G. Cochrane, Chicago, IL: University of Chicago Press, 1985, pp.310–29.

15. 关于这尊雕像，参见Andrew Butterfield and Caroline Elam, 'Desiderio da Settignano's Tabernacle of the Sacrament', *Mitteilungen des Kunsthistorischen Institutes in Florenz*, 43, 1999, pp.333–57.

16. 关于半身玛丽安浮雕，参见Geraldine A. Johnson, 'Beautiful Brides and Model Mothers: The Devotional and Talismanic Functions of Early Modern Marian Reliefs', in *The Material Culture of Sex, Procreation, and Marriage in Premodern Europe*, A.L. McClanan and K.R. Encarnación, eds,

New York: Palgrave, 2002, pp.135–61.

17. 关于乔瓦尼对耶稣受难像的崇拜和他的相关想象，参见Giovanni di Pagolo Morelli, *Ricordi*, ed. V. Branca, Florence: Felice Le Monnier, 1956, pp.476–516.

18. 图片在如下作品中进行了说明：Debora Kuller Shuger, *The Renaissance Bible: Scholarship, Sacrifice, and Subjectivity*, Berkeley, CA: University of California Press, 1994, figs 3a and 3b.

19. 有关收藏家的触觉的详细讨论，参见Geraldine A. Johnson, 'In the Hand of the Beholder: Isabella d'Este and the Sensory Allure of Sculpture', in *Sense and the Senses in Early Modern Art and Culture Practice*, A. Sanger and S.T. Kulbrandstad Walker, eds, Farnham: Ashgate, 2012, pp.183–97.

20. Luke Syson, 'The Medici Study', in *At Home in Renaissance Italy*, M. Ajmar–Wollheim and F. Dennis, eds, London: V&A, 2006, p.288.

21. Barocchi, *Scritti d'arte*, p.550.

22. Lorenzo Ghiberti, *I commentari*, ed. O. Morisani, Naples: Riccardo Ricciardi editore, 1947, pp.54–5.

23. 如下作品讨论了雕刻：Geraldine A. Johnson, 'Michelangelo, Canon Formation and Fortune Telling in Fanti's *Triompho di Fortuna*', in *Coming About: A Festschrift for John Shearman*, L. Jones and L. Matthew, eds, Cambridge, MA: Harvard University Art Museums, 2002, pp.199–205.

24. 关于绘画复制品，参见Ben Thomas, 'The Academy of Baccio Bandinelli', *Print Quarterly*, 22, 2005, pp.3–14。我想感谢托马斯博士将这篇文章的副本发送给我。

25. James M. Saslow, *The Poetry of Michelangelo: An Annotated Translation*, New Haven, CT: Yale University Press, 1991, *passim*.

参考书目

Barocchi, Paola, ed., *Scritti d'arte del cinquecento: Pittura e scultura*, Milan and Naples: Riccardo Ricciardi editore, 1971, vol. 3.

Bennett, Tony and Patrick Joyce, eds, *Material Powers: Cultural Studies, History and the Material Turn*, London and New York: Routledge, 2010.

Berenson, Bernard, *The Central Italian Painters of the Renaissance*, New York: G.P. Putnam's Sons, 1897.

Butterfield, Andrew and Caroline Elam, 'Desiderio da Settignano's Tabernacle of the Sacrament', *Mitteilungen des Kunsthistorischen Institutes in Florenz*, 43, 1999, pp.333–57.

Campbell, Stephen J., *The Cabinet of Eros: Renaissance Mythological Painting and the Studiolo of Isabella d'Este*, New Haven, CT: Yale University Press, 2004.

Classen, Constance, ed., *The Book of Touch*, Oxford: Berg, 2005.

Foucault, Michel, *The Birth of the Clinic: An Archaeology of Medical Perception*, trans. A.M. Sheridan Smith, New York: Pantheon Books, 1973.

Ghiberti, Lorenzo, *I commentari*, ed. O. Morisani, Naples: Riccardo Ricciardi editore, 1947.

Hicks, Dan and Mary C. Beaudry, eds, *The Oxford Handbook of Material Cultural Studies*, Oxford and New York: Oxford University Press, 2010.

Hildebrand, Adolf von, *Das Problem der Form in der bildenden Kunst*, Strasbourg: J.H.E. Heitz, 1893.

Howes, David, *Sensual Relations: Engaging the Senses in Culture and Social Theory*, Ann Arbor, MI: University of Michigan Press, 2003.

Irigaray, Luce, *Ce sexe qui n'en est pas un*, Paris: Éditions de Minuit, 1977.

Jay, Martin, *Downcast Eyes: The Denigration of Vision in Twentieth-Century French Thought*, Berkeley, CA: University of California Press, 1993.

Johnson, Geraldine A., 'Beautiful Brides and Model Mothers: The Devotional and Talismanic Functions of Early Modern Marian Reliefs', in *The Material Culture of Sex, Procreation, and Marriage in Premodern Europe*, A.L. McClanan and K.R. Encarnación, eds, New York: Palgrave, 2002, pp.135-61.

——, 'Michelangelo, Canon Formation and Fortune Telling in Fanti's Triompho di Fortuna', in *Coming About: A Festschrift for John Shearman*, L. Jones and L. Matthew, eds, Cambridge, MA: Harvard University Art Museums, 2002, pp.199-205.

——, 'Touch, Tactility and the Reception of Sculpture in Early Modern Italy', in *A Companion to Art Theory*, P. Smith and C. Wilde, eds, Oxford: Blackwell Publishers, 2002, pp.61-74.

——, 'The Art of Touch in Early Modern Italy', in *Art and the Senses*, F. Bacci and D. Melcher, eds, Oxford: Oxford University Press, 2011, pp.59-84.

——, 'Using the Photographic Archive: On the Life (and Death) of Images', in *Photo Archives and the Photographic Memory of Art History*, C. Caraffa, ed., Berlin and Munich: Deutscher Kunstverlag, 2011, pp.145-56.

——, 'In the Hand of the Beholder: Isabella d'Este and the Sensory Allure of Sculpture', in *Sense and the Senses in Early Modern Art and Culture Practice*, A. Sanger and S.T. Kulbrandstad Walker, eds, Farnham: Ashgate, 2012, pp.183-97.

——, '*(Un)richtige Aufnahme*: Renaissance Sculpture and the Visual Historiography of Art History', *Art History*, 36, 2013, pp.12-51.

Klapisch-Zuber, Christiane, 'Holy Dolls: Play and Piety in Florence in the Quattrocento', in *Women, Family, and Ritual in Renaissance Italy*, trans.

L.G. Cochrane, Chicago, IL: University of Chicago Press, 1985, pp.310-29.

La Barbera Bellia, Simonetta, *Il paragone delle arti nella teoria artistica del Cinquecento*, Bhageria: Cafaro, 1997.

Marks, Laura U., *Touch: Sensuous Theory and Multisensory Media*, Minneapolis, MN: University of Minnesota Press, 2002.

Mendelsohn, Leatrice, *Paragoni: Benedetto Varchi's Due Lezzioni and Cinquecento Art Theory*, Ann Arbor, MI: UMI Research Press, 1982.

Merleau-Ponty, Maurice, *Phenomenology of Perception*, trans. C. Smith, London: Routledge and Kegan Paul, 1962.

Morelli, Giovanni di Pagolo, *Ricordi*, ed. V. Branca, Florence: Felice Le Monnier, 1956.

Panofsky, Erwin, *Galileo as a Critic of the Arts*, The Hague: Matinus Nijhoff, 1954.

Quiviger, François, *The Sensory World of Italian Renaissance Art*, London: Reaktion Books, 2010.

Rafanelli, Lisa M., 'Thematizing Vision in the Renaissance: The *Noli Me Tangere* as a Metaphor for Art Making', in *Sense and the Senses in Early Modern Art and Cultural Practice*, A.E. Sanger and S.T.

Kulbrandstad Walker, eds, Aldershot: Ashgate, 2012, pp.149–68.

Riegl, Alois, *Die spätrömische Kunst-Industrie, nach den Funden in Österreich-Ungarn*, Vienna: K.K. Hof- und Staatsdruckerei, 1901.

Sanger, Alice E. and Siv Tove Kulbrandstad Walker, eds, *Sense and the Senses in Early Modern Art and Cultural Practice*, Aldershot: Ashgate, 2012.

Saslow, James M., *The Poetry of Michelangelo: An Annotated Translation*, New Haven, CT: Yale University Press, 1991.

Shuger, Debora Kuller, *The Renaissance Bible: Scholarship, Sacrifice, and Subjectivity*, Berkeley, CA: University of California Press, 1994.

Smith, Mark M., *Sensory History*, Oxford: Berg, 2007.

Stewart, Susan, *Poetry and the Fate of the Senses*, Chicago, IL: University of Chicago Press, 2002.

Summers, David, *The Judgment of Sense: Renaissance Naturalism and the Rise of Aesthetics*, Cambridge: Cambridge University Press, 1987.

Syson, Luke, 'The Medici Study', in *At Home in Renaissance Italy*, M. Ajmar–Wollheim and F. Dennis, eds, London: V&A, 2006, p.288.

Thomas, Ben, 'The Paragone Debate and Sixteenth-century Italian Art', D.Phil., University of Oxford, 1996, 2 vols.

——, 'The Academy of Baccio Bandinelli', *Print Quarterly*, 22, 2005, pp.3–14.

Wölfflin, Heinrich, *Kunstgeschichtliche Grundbegriffe: Das Problem der Stilentwicklung in der neueren Kunst*, Munich: F. Bruckmann, 1915.

第6章

被忽视的触摸力量：
认知神经科学能告诉我们触摸在艺术交流中的重要性

阿尔贝托·加莱士和查尔斯·斯彭斯

> 触摸在人身上达到了最大的辨别精度。虽然在所有其他感官方面，我们都低于许多动物物种，但在触觉方面，我们在辨别力的精确性上是远远优于所有其他物种的。这就是人类在所有动物中最聪明的原因，人与人之间在自然禀赋方面的差异是由触觉器官的差异而非其他原因造成的就证明了这一点。肉体坚硬的人天生愚钝，肉体柔软的人天赋异禀。
>
> 亚里士多德，《论灵魂》，第2卷，第9部分（421a 20-25）

导言

有人认为，在所有感官中，触摸是最能体现情感内容的。[1]触觉的重要性已被古代世界的许多文化所认识（例如，见以上亚里士多德的引述）。在过去，触摸经常被描述为人与神之间的自然屏障。拉丁语"别碰我"（noli me tangere），是复活的耶稣在到达更高的灵性世界之前所说的话，是中世纪时期经常被反复提及的概念。这个表达被用来加强这种观念，即触摸是"人类"的感觉。当然，如果没有一系列或多或少的明显的后果，这是不可能的。从那时起，触摸就与罪、恶、性、变态，甚至不洁有着不可分割的联系，与视觉的神圣和纯洁相对。

天主教会一直都认为，触觉接触可能会导致情欲高涨，即使是最无辜

的接触也可能被带上肉欲的特点（见《摩切亚》）。[2]事实上，在人类历史的某些时刻，妇女甚至不可以触摸祭坛布或裸手接受圣餐（见《欧提西奥多教令》，公元578年，分别见于正经37条和36条）。[3]换句话说，多年来，宗教和社会的限制主要是针对触觉，而不是视觉或听觉。在当代社会，对人们接触某些物体也有这样的限制。[4]

正如我们的开篇引文所述，亚里士多德将触觉定义为人类与其他动物区别的特征。作为我们感官中最人性化的一种，触摸不知何故被当作一种"情感化"的感觉。愤怒、恐惧、爱、情感、性欲，所有这些情感通常通过触觉都更容易被表达与理解。[5]基于这些考虑，多年来艺术家们（凭借他们不可思议的预测能力，他们常常在科学家之前了解到"自然的特性"）一直在利用触觉来达到交际和享乐的目的，也不足为奇了。[6]

如果按维基百科为这个目的所下的艺术的旧定义，艺术是"故意安排元素以影响感官或情感的产品"，那触摸当然可以被认为是更"艺术"的感官。正如罗莎琳·德里斯科尔所说，"没有什么比触摸更能唤醒你"。因此，令人惊讶的是，在历史的各个阶段，在某些方面，触摸都被"排除"在艺术领域之外（不仅在受到实际限制的情况下，还有在艺术创作集中在二维图像的情况下）。[7]具有讽刺意味的是，即使是为了被触摸而故意创造出来的作品，在后来的日子里，也常常被置于人类能触及的范围之外。[8]事实上，美术馆和博物馆购买为让人触摸而创作的艺术作品，禁止人们（尤其是公众）接触它们以达到保护它们的目的，这是很常见的。

在本章简要概述了艺术历史上使用触摸的几个关键时刻之后，我们接着讨论在特定对象的艺术欣赏中加入触觉接触的重要性，无论它是一件艺术作品，还是仅仅是一件家居用品。也就是说，我们试图回答这样一个问题：当触摸被阻止时，究竟失去了什么（或者换句话说，触摸感的特殊或独特之处是什么）。为了做到这一点，我们简要总结了一些关于人类触觉信息处理的认知与神经科学方面的关键研究，这些研究与本课题尤其相关。这些证据明确地表明，触觉接触对我们的认知和情感有着极其重要的影响。我们的结论是，阻止人们接触雕塑（或至少是艺术作品的复制品）以及那些专门做来给人触摸的物体，严重影响了博物馆的教育利益，这些

利益是博物馆早期发展中的一个关键因素，也是美术馆早期发展中的重要因素。也就是说，展示雕塑而不允许人们触摸，可能就好比让顾客坐在餐馆里但不允许他们品尝自己的食物。

触觉艺术

艺术家和设计师喜欢实物，尤其是他们参与制作的东西。当人们亲自触摸一件艺术品，真正把它握在手中时，他们就会理解艺术家在创作它时的想法。[9]

很难追溯到触觉艺术（或者至少是为了艺术表达而刺激触觉的欲望）的起源，尤其是人类学家的作品通常被他们的发现所具备的视觉特征与品质所主导（很少有例外，但请参见本书前文道格·贝利一章）。[10]然而，根据一些现存的最早时期的艺术作品，我们仍然可以提出一些初始点。例如，《维伦多夫的维纳斯》（奥地利维也纳，自然历史博物馆）这个小雕像，估计是在公元前24000—公元前22000年左右创造的，是一个具有大胸部和大臀部的女性形象。这个作品似乎就是供人触摸的，它的尺寸（11.1厘米高），甚至它的形状，都意味着它可以正好放在手中。与这一说法更相关的是，这个雕像的脚是没法让它自己站立的。换言之，要好好欣赏这个维纳斯，我们的祖先就必须把她握在手上。而且，这个作品是用石灰石制成的，这是一种非常重的材料，很有可能是作品的创造者为了表达它的地位（甚至是传达地位本身的概念）而明确地使用了这种材料的触觉质感（即它的重量）。[11]因此，尽管这件雕塑（以及其他类似的旧石器时代的雕塑）的意义仍然是许多争论的对象（可能的解释有从安全感和成功的表现、生育标志、色情雕像，到妇女或女神的直接表现，甚至是自画像），但它与触觉的紧密联系仍然显得很重要。[12]因此，这些作品的存在可能表明，触觉在一些早期人类文化的艺术表达和欣赏中（更宽泛地说，在人们的生活中）起着重要作用。[13]

至少从文艺复兴开始，雕塑的媒介就明确地与触觉联系在一起。[14]

一些艺术家强调了触摸在他们作品中的重要性。例如，布朗库西就提议"雕塑必须摸起来舒服，处起来友好，而不仅仅只是做得好"。[15]事实上，有轶事报道曾说这位艺术家喜欢让他的蛋形雕塑《世界的开始》躺在垫子上或沙发上，或者是放在膝盖上则更好，这样他就可以闭上眼睛触摸它了。[16]这里还应该注意到，布朗库西自己创造了一件影响深远的雕塑作品，名为《盲人雕塑》（见本书第9章中巴拉西的详细论述）。这件艺术作品最初于1917年在纽约展出，据说是用一个有两个孔的袋子装着，以供博物馆的参观者把手伸进去触摸。这件蛋形作品（布朗库西作品中常见的一种形式）被认为代表了内在的深刻性和创作的神秘性。[17]因此，在布朗库西的作品中，触觉似乎与原始而深刻的情感内容联系在了一起。

触摸的使用构成了20世纪"未来主义"艺术运动的一个特别重要的方面。菲利波·托马索·马里内蒂将"塔蒂利斯莫"（或"触觉艺术"）定义为他新创立的运动的核心，该运动是未来主义的"多元感觉"进化版。[18]马里内蒂甚至认为，人类可以通过"塔蒂利斯莫"的方式"渗透"物质的本质，而无需借助任何科学知识。例如，人们被邀请在未来主义艺术家制作的触觉板上跟踪彩色轨迹。通过不同材料（如海绵、砂纸、羊毛、毛刷、锡纸和天鹅绒）的连续来引出不同的感觉和节奏。

在马里内蒂一个题为《苏丹—巴黎》的触摸板（图6.1）上，苏丹通过不同的材料和质地（如砂纸和金属刷）来展现，触摸时会产生粗糙的触感。海洋以与"金属"感觉相关的材料（如金属箔）来展现，而巴黎则以柔软的材料（包括天鹅绒、丝绸和羽毛）来展现。请注意，这些物体及其表面所传达的大部分意义，如果不参照触摸这些材料本身所产生的触觉，光凭视觉是无法完全理解的。

触摸（和触觉刺激）是未来主义者运动的一个关键内容。他们甚至还创建了一个"触觉剧场"，在这个剧场里，观众们能感受到融合视觉、听觉、嗅觉刺激的触觉刺激（通过传送带）。[19]差不多在马里内蒂发表《塔蒂利斯莫》"宣言"（并带领人们进行"手之旅行"[20]）的同一时期，一种新的教育潮流在意大利发展了起来，使触觉体验成为学习和创造过程的重要组成部分。在意大利蒙台梭利学校里，老师要求幼儿用指尖沿

图6.1　菲利波·托马索·马里内蒂，《苏丹—巴黎》，混合材料，1922年，私人收藏，日内瓦。［©设计与艺术家版权协会（DACS），2013年］

三维字母的边缘滑动，以提高他们的阅读和写作能力。[21] 最近有研究表明，在蒙台梭利学校接受教育的学生（现在可能已遍布全球）在测试条件下的阅读和数学能力、执行能力、社会能力和创造力明显优于没有接受过这些方法教育的儿童。[22] 换言之，在教育背景下，触摸的引入以及大量不同感官体验的引入，似乎能增强人类的学习能力和创造力。[23]

超现实主义似乎也对触摸感在教育和艺术表达中日益流行做出了反

图6.2 阿尔贝托·贾科梅蒂,《令人讨厌的物体》,木质,1931年,现代艺术博物馆,美国纽约(私人收藏,承诺赠送给现代艺术博物馆,以纪念柯克·瓦米多,授权号PG2467.2001.0)。〔©2013.数字图像,纽约现代艺术博物馆/斯卡拉,佛罗伦萨。©阿尔贝托·贾科梅蒂遗产(巴黎贾科梅蒂基金会和巴黎阿达普基金会),2014年于英国伦敦获艺术家集体协会(ACS)及设计与艺术家版权协会(DACS)许可〕

应。这一点可以从这一艺术和文化运动的作品中看到,其作品中有人类手的表现(在雕塑中,就像在绘画中一样)或手的拟象手套的表现(通过不假思索的动作找到一个与有意识和无意识自我真实表达相关的概念)。[24]

1930年,大概在意大利未来主义运动蓬勃发展的同一时期,法国先锋派中一个更为"极端主义"的群体开始创作艺术作品,旨在首先吸引人的触摸。该活动中的一个典型例子是《令人讨厌的物体》(1931年),它是一个阳具形状的雕塑(图6.2),其创造者阿尔贝托·贾科梅蒂希望它被触摸。在这个雕塑中,就像在这位艺术家的许多其他作品中一样,总是有一种暗示:手是"感官感知的重要器官"。[25]在这里,触摸再一次被用来强调感官的概念,更普遍来讲,强调身体感觉对我们的审美体验的重要性

图6.3　埃内斯托·内图，《细胞殿》，混合材料，布伊曼·范博宁博物馆，荷兰鹿特丹［©尼尔斯（http://commons.wikimedia.org）］

（另见迈克尔·佩特里的《1号派对》）。[26]

　　更近些时候，触摸（或者现在称之为触觉，以强调最有意义的触觉刺激的主动性而非被动性）再次吸引了新一代艺术家的兴趣。例如，在巴西艺术家埃内斯托·内图的作品中，气味和触觉跟视觉一样重要。[27]事实上，他使用的材料吸引了许多感官。在他的某些作品中，他创造了半透明的房间和柔软的立方体，让人想起皮肤般的薄膜（比如，参见他的装置艺术作品《赤裸的原生质》）。这些环境让游客想起了身体的内部，这是绝对"有机"的。观众进入这些房间，在穿过并探索这个空间时推拉这些材料，真正意义上地接触这些作品。这种织物感觉几乎就像柔软的肌肤，需要与观众身体接触。在内图的作品中，触觉主导积极的"互动"，旨在建立艺术品和观众之间更亲密的关系（图6.3）。

德国艺术家莉莉·穆勒也要求她的观众与她的艺术作品进行互动和接触。[28] 它们描绘了畸形的形状，部分是人，部分是植物，让人联想到抽象的四肢和其他身体部位，以及肠道和性器官。她的雕塑和装置艺术品通常由巨大的泡沫球组成，她希望观众通过与她的作品互动，开始"看到"不引人注意的东西，这些东西只有通过触摸或摸弄才能变得明显。因此，莉莉·穆勒的作品和埃内斯托·内图的作品一样，可以被视为突出了触觉作为深层情感知识来源的重要性（通过与艺术作品的直接接触）。

另一位以触摸作为艺术标签的艺术家是罗莎琳·德里斯科尔。[29] 触摸对这位艺术家的重要性是显而易见的："身体的语言就是触摸。我做的雕塑，可以供人触摸或唤起人触摸的感觉。审美触觉产生的联系、意识和洞察力不同于视觉。就像有人说的，'当你看一件艺术品时，它是一个物体，但当你触摸它时，它是一段旅程'。"德里斯科尔的作品，通常由不同的纹理材料组成阵列，如石头、金属、绳子和手工纸等，观众可以沿着她的雕塑轮廓摸索，感受其材料，并以类似于艺术家创作作品的方式接触作品。她认为，以触感为中心的作品，接触时会给人带来更多的维度，并在这个接触的过程中创造更多的意义来源。[30] 确实，必须强调这里的触摸包括皮肤接触、没有知觉和本体感觉，因此，在某种意义上，包括整个身体。[31]

最后，另一位认为触摸是她艺术作品的重要组成部分的当代艺术家是米浩·苏加娜米。[32] 在她的一个题为"你触摸双手了吗"的项目中，观众代表制作了自己的手模。米浩随后用石膏做了每个人手模的铸件。然后，这些石膏手被挂在墙上，观众受邀请去触摸它们。在另一个不同的环节中，手的主人必须蒙着眼睛，试着从众多的手中辨认出自己的手。这里的目的是让参与者重新发现自己的身体，并证明视觉并不一定总是我们感官中最重要的。

本节所谈到的当代艺术家作品清楚地表明，触觉在艺术创作中的重要性日益增强。[33] 这一趋势可能会继续下去，原因有很多，包括：1. 一种渴望，想要突破那种社会强加给人们的限制，这种限制会让许多人遭受菲尔德所定义的"触摸饥渴"症；[34] 2. 一种信念，他们相信触摸的感

觉（更宽泛地说是多感官刺激）可以带来与艺术更深刻的以及情感的接触，而不像单一的视觉刺激；3. 让视障博物馆参观者能够接触到艺术的重要性。

尽管不同时代的不同文化或多或少都明确地规定了禁止触摸（博物馆、美术馆、商店等地的"请勿触摸"标志只是最近的例子罢了），[35] 但令人安心的是，来自不同文化的艺术家总能够设法利用触摸来达到他们的艺术目的（即使是在苏加娜米的这种情况下，她创作的艺术品由一块温暖的砖组成，上面刻有"不要触摸"的信息）。相比之下，很不幸的是，博物馆和艺术机构收购的艺术品，即使是明确要求接触的艺术品也会被禁止触摸。[36] 总之，本节中所举的例子表明，每当要传达非常深刻、原始、情感的和感官的想法时，触摸感（可能是因为它与身体感觉的紧密联系）往往是被选择的。考虑到这一点，人们可能有理由怀疑被禁止触摸艺术品时会失去什么。

当触摸被禁止时，在审美欣赏中会失去什么？

当我的指尖沿着直线和曲线移动时，它们发现了艺术家所描绘的思想和情感。我能在众神和英雄的脸上感受到仇恨、勇气和爱，就像我能在活生生的脸上感受到的一样……有时候我想知道手对雕塑的美的感知是否比眼睛更敏感。我应该认为触摸相比视线能更微妙地感受到线条和曲线的美妙而又有节奏感的流动……我知道我能在大理石神像中感受到古希腊人的心跳。[37]

大量的研究表明，触觉接触可以对我们的情感和认知过程以及我们的整体幸福感产生积极影响。这一证据部分来源于有关人际接触（即人与人之间的接触）的文献，在此不做讨论（部分原因是，目前还不清楚人际接触与无生命或物体之间的接触有多相似）。[38] 但人与物体的触觉接触，即无生命的接触，有多重要？我们在这些方面的感知本质上就是重要的，还是所有有价值的东西都只能被眼睛欣赏（也就是说，通过观察感知物

体）？

无论是实地研究还是实验室研究都表明，触觉在塑造和影响我们的体验，即在我们对许多物体的审美体验方面都起着重要作用。[39]例如，允许人们触摸物体（例如放在科学博物馆或美术馆的触摸台上的物体）吸引了更多博物馆参观者的注意力，并加强了他们随后回忆这次体验的能力。[40]这一结果与一组实验室的结果相吻合，该实验结果显示如果信息来自多个感官途径的话，人们可以更好地记住这个给定的物体或情境。[41]在麦克格雷戈对一组苏格兰雕刻石球的触觉感官分析中，大家可以略知当我们不能通过触摸体验一个物体时所错过的信息量：

> 当你的手靠近石球时，你注意到的第一件事就是它们摸起来会很凉爽。随着手指的横向运动探索它的形状，石球的纹理很快变得明显。手最初触摸的形态迅速建立了这些石球的亚球形形状，并通过追踪它们的轮廓快速确定了它们的确切形状。如果球的旋钮数量有限，则可以快速确定球的数量。当出现更多旋钮时，单靠触摸就很难确定确切的数字了。[42]

吉贝尔蒂在他15世纪中叶的文章中更明确地表达了这一观点，即视觉本身不足以欣赏雕塑的某些品质："我从漫射的光线中看到了一个赫马佛洛狄忒斯的雕像，这是用令人钦佩的技巧制作的……这个（雕像）有着极致的文雅，如果不用手去发掘，眼睛是发现不了的。"[43]

有趣的是，最近的一系列心理实验表明，触摸一个无生命的物体甚至可以影响到对不相关的人或情况的印象与决策。[44]基于这些结果，我们可以很容易地得出结论，一个给定的物体要给人以比其他物体更重要或更深刻的体验，仅需要通过改变它的触觉感知温度或重量（或者，更令人惊讶的是，基于参与者对他们写评级结果的带夹写字板感知重量的变化）。

结果发现，在人类的非无毛皮肤中有一些感受器，它们似乎是令人愉快的触摸代号，[45]对皮肤上的缓慢抚摸有着强烈的反应。[46]更重要的是，有研究表明，大脑的某些区域，如眶额皮质，对"愉快的触摸"（与

图6.4　人脑眶额皮质位置的示意图。〔©保罗·威克斯（http://commons.wikimedia.org）〕

中性触摸相比）有反应，比如皮肤对天鹅绒的感觉。[47]

　　神经影像学研究表明，眶额皮质与感官刺激的奖赏价值及主观快感表现有关。[48]值得注意的是，对动物的神经生理学研究表明，眶额皮质从感觉皮质和杏仁核（一种参与情绪刺激处理的大脑结构）接收强大的信息，并将运动和边缘叶输出发送到纹状体和伏隔核。[49]也就是说，在评估感官体验的情感价值并对其做出可能的反应方面，这种结构似乎是理想的候选者。[50]此外，在人类中，眼眶前额、岛叶和其他边缘叶区域皮质活动的破坏已被证明与"快感缺乏症"（一种通常与抑郁症有关的疾病）有关。[51]

　　最后，眶额皮质（以及前扣带回皮质、岛叶皮质、杏仁核、伏隔核和相关纹状体、腹侧苍白质和脑干部位）中的活动似乎是人类和动物快乐发生的编码（见图6.4，表示眶额皮质在人脑中的位置）。[52]因此，这种结构可能在调节我们对触觉刺激的情感反应中起到重要作用。这里的一个重要问题是：当一个多感官刺激出现时，触觉信息在多大程度上促进了眶额皮质的激活？光是视觉刺激引起的眶额皮质的激活就足以激活那些负责我们审美评价的神经网络吗？最后，还有人可能想知道，当只能被看到而无法被触摸时，为触摸而设计的刺激对眶额皮质的激活程度是否会减少？我

们相信，这些问题的答案肯定同样也能从神经的角度来帮我们确定当人们不能接触某件特定的艺术品时，真正失去的是什么。

触摸有什么特别之处？活动的作用或"当观众（用户）成为艺术家"

> 我们周围物体的触觉特征不像它们的颜色那样会自己对我们说话；在我们让它们说话之前它们一直保持沉默。我们通过肌肉活动，产生粗糙感和光滑感，还有硬度和柔软度等特征，我们真的是这些特征的创造者。[53]

这些话，卡茨指的是触摸感和身体的空间活动能力之间的密切关系。我们还要注意的是，我们通过触摸探索到刺激的某些特性（例如它们的重量和形状）主要是由我们的肌肉对给定物体施加的力决定的。[54]事实上，当涉及触觉时，我们必须积极地探索一个给定物体，这让艺术家和感知者之间的关系更加微妙。也就是说，正如卡茨在上面的引言中所暗示的那样，我们做出如何探索一件给定艺术品的决定时，与该艺术品本身的创造者是相似的。此外，与特定形状相关的无限触觉探索模式意味着，任何两个触摸探索同一物体的人都不会有完全相同的体验。这种触摸的特殊性体现在一个著名的古印度故事中——一群盲人（或被蒙住眼睛的人）触摸一头大象了解它是什么样子。他们每个人摸不同的部分，例如腿或躯干。然后，他们比较自己对自己所感知部分的看法，最后发现他们各自的看法完全不同（见图6.5）。换言之，在触觉体验方面，艺术作品不仅在创作上是独一无二的，在探索方式上也是独一无二的。

触摸和活动之间的紧密联系是科学研究界对人类信息处理研究中一个更广泛的研究（尽管仍然是最不了解的）方面。例如，在20世纪60年代，研究人员在研究通过触觉界面向盲人提供远端视觉信息的可能性时，开始认真考虑这一联系。特别是，从这一课题的研究开始，已经表明，试图使用触觉—视觉—感觉替代系统的盲人参与者，只有在他们自由移动将视觉结果输入系统的摄像机时，才能够识别"翻译"成触觉图像的视觉

图6.5　《盲人摸象》故事的插图（详情见正文）。［©埃琳娜·切里奥蒂］

对象。[55]得到的结论似乎是复杂的触觉刺激的感知总是需要活动（或扫描）才有效。

　　有趣的是，触摸和运动之间的关系也起相反作用。特别是对"感觉抑制"的研究表明，当我们在空间中移动身体时，我们检测触觉刺激存在的敏感性就会降低。[56]也就是说，我们对触摸的感知和我们的动作之间似乎又有一种基本的关系。对触觉信息处理的神经研究也突出了这一关系。事实上，大脑的触觉和运动区域是特别紧密相连的（在这里，我们不得不指出在大脑的前中央回和后中央回的触觉和运动图谱之间严格的点对点解剖对应关系）。[57]

　　这些观察加强了这样一种说法，即触觉感知不是被动的，不是主要由我们所经历的物体性质决定的，而是一个更为主动的过程，不能完全与我们对它的主动（或触觉）探索分开。这就是为什么触觉接触减少了艺术家和感知者之间的界限。考虑到触觉这一独特方面，人们可能会想，我们的社会到底在多大程度上愿意放弃在博物馆或美术馆的触觉接触。也就是

说，我们将在多长时间内限制艺术家、观众（或者应该说是用户）和艺术之间这种亲密而独特的关系？

结论

触摸对艺术表现一直很重要，即使几个世纪以来那些解读艺术作品的人都选择关注它们的视觉属性。有趣的是，雕刻家和艺术家们也许已经准确地靠直觉知道了触摸传达情感和影响我们审美判断的非凡力量。然而，直到现在，这些直觉才能与实验室研究中提出的指导方针相辅相成。例如，认知神经科学研究表明，我们对重要性、体重、吸引力等的判断都会受到我们手中所握物体的影响。[58]事实上，现有的神经科学研究都支持这样一种说法："重大问题"不仅仅是一个隐喻！

神经科学的研究还表明，某些触觉刺激（如皮肤上的丝绒感觉）在调节大脑某些区域感知快感的激活方面是有效的。最后，在许多研究中强调了触摸和积极运动之间的重要联系，这种联系有助于使一个人和一件艺术品之间的关系更加亲密（同时也减少了观察者和被观察对象之间的物理距离）。鉴于上述考虑，我们认为，尽管在触摸和雕塑方面存在明显的政治、策展和保护性问题，但遗憾的是，我们并没有让人们更多地接触艺术作品。[59]

当然，人们不能回避这样一个事实：触摸会缓慢地破坏被触摸的物体，美术馆显然需要尽到他们的责任来为后代保存艺术作品。解决这个问题的另一个方法是为那些通过触摸能带来更好体验的艺术品提供精确复制品（在材料属性和理想尺寸方面都是精确的）。在这里，认知神经科学的研究可能有助于为这些复制品的构建提供指导。[60]例如，人们可能会选择一些特征，这些特征会引发类似的神经活动模式，就像被真实物体触摸时所激发的那样。我们认为，认知神经科学家和艺术馆馆长之间的合作可能会为博物馆和美术馆更完整和更具教育意义的艺术体验方式的发展带来重要契机。

注释

1. 为了回顾，参见T. Field, *Touch*, Cambridge, MA: MIT Press, 2001 and A. Gallace, and C. Spence, 'The Science of Interpersonal Touch: An Overview', *Neuroscience and Neurobehavioral Reviews*, 34, 2010, pp.246–59.

2. H. Ellis, *Studies in the Psychology of Sex*, New York: Random House, 1936.

3. O.J. Reichel, *A Complete Manual of Canon Law*, London: John Hodges, 1896.

4. 例如，参见F. Candlin, 'Blindness, Art and Exclusion in Museums and Galleries', *Journal of Art and Design Education*, 22, 2003, pp.100–110; F. Candlin, 'Don't Touch! Hand Off! Art, Blindness and the Conservation of Expertise', *Body and Society*, 10, 2004, pp.71–90; F. Candlin, 'Touch and the Limits of the Rational Museum', *The Senses and Society*, 3, 2008, pp.277–92.

5. 参见M.J. Hertenstein, J.M. Verkamp, A.M. Kerestes and R.M., Holmes, 'The Communicative Functions of Touch in Humans, Nonhuman Primates, and Rats: A Review and Synthesis of the Empirical Research', *Genetic, Social, and General Psychology Monographs*, 132 (1), 2006, pp.5–94.

6. 例如，R. Driscoll, *Aesthetic Touch/Haptic Art: Proceedings of the Eurohaptics 2006 Conference*, Paris, 2006; F.T. Marinetti, *Il manifesto del tattilismo* [The Futurist Manifesto], Milano: Comoaedia, 1921.

7. 参见 J. Hall, *The World as Sculpture*, London: Random House, 1999.

8. 参见 Candlin, 'Blindness', Candlin, 'Don't Touch!' and F. Bacci, 'Sculpture and Touch?', in *Art and the Senses*, F. Bacci and D. Mecher, eds, Oxford: Oxford University Press, 2011, pp.133–48.

9. R. Munoz, 'Foreword', in *Touch Graphics: The Power of Tactile Design*, R. Street and F. Lewis, eds, Gloucester, MA: Rockport, 2001, p.9.

10. 另参见G.A. Johnson, 'Touch, Tactility, and the Reception of Sculpture in Early Modern Italy', in *A Companion to Art Theory*, P. Smith and C. Wilde, eds, Oxford: Blackwell, 2002, pp.61–74.

11. J.M. Ackerman, C.C. Nocera and J.A. Bargh, 'Incidental Haptic Sensations Influence Social Judgments and Decisions', *Science*, 328, pp.1712–15.

12. L . McDermott, 'Self–representation in Upper Paleolithic Female Figurines', *Current Anthropology*, 37, 1996, pp.227–76; V.S. Ramachandran and W. Hirstein, 'The Science of Art: A Neurological Theory of Aesthetic Experience', *Journal of Consciousness Studies*, 6, 1999, pp.15–51.

13. 可能比现在要多得多；参见T.R. Williams, 'Cultural Structuring of Tactile Experience in a Borneo Society', *American Anthropologist*, 68, 1966, pp.27–39，对婆罗洲一个部落的人类学研究表明，触摸对这些"原始"文化的人的日常生活至关重要。

14. 例如，参见B. Berenson, *The Venetian Painters of the Renaissance: With an Index to Their Works*, New York: G. Putnam's Sons, 1894; R. Etlin, 'Aesthetics and the Spatial Sense of Self ', *The Journal of Aesthetics and Art Criticism*, 56 (1), 1998, pp.1–19; Johnson, 'Touch and Tactility'; M. Merleau–Ponty, *Phenomenologie de la Perception* [The Phenomenology of Perception], Paris: Gallimard, 1945; though see also Hall, *World as Sculpture*.

15. 参见A.C. Tacha, 'Brancusi: Legend, Reality and Impact', Art Journal, 22, 1963, pp.240–41.

16. Tacha, 'Brancusi'.

17. Tacha, 'Brancusi'.

18. Marinetti, *Tattilismo*.

19. Marinetti, *Tattilismo*.

20. 参见Bacci, 'Sculpture and Touch?'.

21. 参见M. Montessori, *Il Metodo della Pedagogia Scientifica applicato all'educazione infantile nelle Case dei Bambini*, Lapi: Città di Castello, 1909（1912年，*The Montessori Method*首先以英文出版）; M. Montessori, *Come educare il potenziale umano* [How to Educate the Human Potential], Milano: Garzanti, 1943; M. Montessori, *Educazione per un mondo nuovo* [Education for a New World], Milan: Garzanti, 1991; A.S. Lillard and N.M. Else-Quest, 'An Evaluation of Montessori Education', *Science*, 313, 2006, pp.1893-4.

22. Lillard and Else-Quest, 'Montessori'.

23. 另参见J. Minogue and M.G. Jones, 'Haptics in Education: Exploring an Untapped Sensory Modality', *Review of Educational Research*, 76, 2006, pp.317-48.

24. 参见K.H. Powell, 'Hands on Surrealism', *Art History*, 20, 1997, pp.516-33.

25. A. Jolles, 'The Tactile Turn: Envisioning a Postcolonial Aesthetic in France', *Yale French Studies*, 109, 2006 (*Surrealism and Its Others*), pp.17-38).

26. Bacci, 'Sculpture and touch?'.

27. D. Ebony, 'Ernesto Neto at Bonakdar Jancou', *Art in America*, 87, 1999, p.11.

28. http://lillimuller.com/（2010年5月1日访问）

29. http://www.rosalyndriscoll.com/（2010年5月1日访问）

30. D riscoll, *Aesthetic Touch*.

31. R.L. Klatzky and S.J. Lederman, 'Touch', in *Experimental Psychology*, A.F. Healy and R.W. Proctor, eds, vol. 4 in *Handbook of Psychology*, I.B. Weiner, ed., New York: Wiley, 2002, pp.147-76.

32. http://www.suganami.freeserve.co.uk/（2010年5月1日访问）

33. 另参见M. Diaconu, 'The Rebellion of the "Lower" Senses: A Phenomenological Aesthetics of Touch, Smell, and Taste', in *Essays in Celebration of the Founding of the Organization of Phenomenological Organizations*, H. Chan-Fai, I. Chvatik, I. Copoeru, L. Embree, J. Iribarne and H.R. Sepp, eds, 2003; [互联网] 可搜索 www.o-p-o.net (2014年3月3日访问); M. Diaconu, 'Reflections on an Aesthetics of Touch, Smell and Taste', *Contemporary Aesthetics*, 4, 2006; [互联网] 可搜索 www.contempaesthetics.org (2014年3月3日访问).

34. Field, *Touch*.

35. Candlin 'Blindness'和Candlin 'Don't Touch!'.

36. Candlin 'Blindness', Candlin, 'Don't Touch!'和Candlin, 'Touch and the Limits'.

37. H. Keller, *The Story of My Life*, London: George G. Harrap, 1923, pp.126-7.

38. 参见Gallace and Spence, 'Interpersonal Touch' for a review of this topic.

39. C. Jansson-Boyd and N. Marlow, 'Not Only in the Eye of the Beholder: Tactile Information Can Affect Aesthetic Evaluation', *Psychology of Aesthetics, Creativity, and the Arts*, 1, 2007, pp.170-73.

40. C. Spence and A. Gallace, 'Making Sense of Touch', in *Touch in Museums: Policy and Practice in Object Handling*, H. Chatterjee, ed., Oxford: Berg, 2008, pp.21-40.

41. 作为回顾，参见A. Gallace and C. Spence, 'The Cognitive and Neural Correlates of Tactile Memory', *Psychological Bulletin*, 135, 2009, pp.380-406.

42. G. MacGregor, 'Making Sense of the Past in the Present: A Sensory Analysis of Carved Stone Balls', *World Archaeology*, 31, 1999, pp.258-71, 尤其是p.265。

43. L . Ghiberti, *I Commentari* [The Commentaries], ed. O. Morisani, Naples: Riccardo Ricciardi Editore, 1947, pp.54–5.

44. Ackerman, Nocera and Bargh, 'Haptic Sensations'.

45. F. McGlone, A.B. Vallbo, L. Loken and J. Wessberg, 'Discriminative Touch and Emotional Touch', *Canadian Journal of Experimental Psychology*, 61, 2007, pp.173–83.

46. 例如，P. Bessou, P.R. Burgess, E.R. Perl and C.B. Taylor, 'Dynamic Properties of Mechanoreceptors with Unmyelinated (C) Fibers', *Journal of Neurophysiology*, 34, 1971, pp.116– 31.

47. S. Francis, E.T. Rolls, R. Bowtell, F. McGlone, J. O'Doherty, A. Browning, S. Clare and E. Smith, 'The Representation of Pleasant Touch in the Brain and Its Relationship with Taste and Olfactory Areas', *Neuroreport*, 25, 1999, pp.453–9.

48. 例如，E.T. Rolls, 'The Orbitofrontal Cortex and Reward', *Cerebral Cortex*, 10, 2000, pp.284– 94.

49. G. Schoenbaum, M.R. Roesch and T.A. Stalnaker, 'Orbitofrontal Cortex, Decision–making and Drug Addiction', *Trends in Neurosciences*, 29, 2006, pp.116–24.

50. A. Dickinson and B. Balleine, 'Hedonics: The Cognitive–Motivational Interface', in *Pleasures of the Brain*, M.L. Kringelbach and K.C. Berridge, eds, Oxford: Oxford University Press, 2009, pp.74–84.

51. P .A. Keedwell, C. Andrew, S.C. Williams, M.J. Brammer and M.L. Phillips, 'The Neural Correlates of Anhedonia in Major Depressive Disorder', *Biological Psychiatry*, 58, 2005, pp.843–53.

52. 作为回顾，参见K.C. Berridge and M.L. Kringelbach, 'Affective Neuroscience of Pleasure: Reward in Humans and Animals', *Psychopharmacology*, 99, 2008, pp.457–80.

53. D . Katz, *The World of Touch*, Hillsdale, NJ: Erlbaum Associates, 1989, p.240.

54. S.J. Lederman and R.L Klatzky, 'Multisensory Texture Perception', in *The Handbook of Multisensory Processes*, G.A. Calvert, C. Spence and B.E. Stein, eds, Cambridge, MA: MIT Press, 2004, pp.107–22.

55. 例如，参见P. Bach–y–Rita, *Brain Mechanisms in Sensory Substitution*, New York: Academic Press, 1972; P. Bach–y–Rita, C.C. Collins, F. Saunders, B. White and L. Scadden, 'Vision Substitution by Tactile Image Projection', *Nature*, 221, 1969, pp.963–4.

56. 参见Gallace and Spence, 'Interpersonal Touch' and G. Juravle, H. Deubel, H.Z. Tan and C. Spence, 'Changes in Tactile Sensitivity over the Timecourse of a Goal–directed Movement', *Behavioural Brain Research*, 208, 2010, pp.391–401.

57. D .J. Felleman and D.C. Van Essen, 'Distributed Hierarchical Processing in Primate Cerebral Cortex', *Cerebral Cortex*, 1, 1991, pp.1–47; W. Penfield and E. Boldrey, 'Somatic Motor and Sensory Representation in the Cerebral Cortex of Man as Studied by Electrical Stimulation', *Brain*, 60, 1937, pp.389–443.

58. 例如L.E. Williams and J.A. Bargh, 'Experiencing Physical Warmth Promotes Interpersonal Warmth', *Science*, 322, 2008, pp.606–7.

59. 另参见Bacci, 'Sculpture and Touch?'.

60. Spence and Gallace, 'Making Sense' and M. Karlsson and A.V. Velasco, 'Designing for the Tactile Sense: Investigating the Relation between Surface Properties, Perceptions and Preferences', *CoDesign*, 3 (Supplement 1), 2007, pp.123–33.

参考书目

Ackerman, J.M., C.C. Nocera and J.A. Bargh, 'Incidental Haptic Sensations Influence Social Judgments and Decisions', *Science*, 328, 2010, pp.1712–15.

Bacci, Francesca, 'Sculpture and Touch', in *Art and the Senses*, Francesca Bacci and David Melcher, eds, Oxford: Oxford University Press, 2011, pp.133–48.

Bach−y−Rita, P., *Brain Mechanisms in Sensory Substitution*, New York: Academic Press, 1972.

Bach−y−Rita, P., C.C. Collins, F. Saunders, B. White and L. Scadden, 'Vision Substitution by Tactile Image Projection', *Nature*, 221, 1969, pp.963–4.

Berenson, B., *The Venetian Painters of the Renaissance: With an Index to Their Works*, New York: G. Putnam's Sons, 1894.

Berridge, K.C. and M.L. Kringelbach, 'Affective Neuroscience of Pleasure: Reward in Humans and Animals', *Psychopharmacology*, 99, 2008, pp.457–80.

Bessou, P., P.R. Burgess, E.R. Perl and C.B. Taylor, 'Dynamic Properties of Mechanoreceptors with Unmyelinated (C) Fibers', *Journal of Neurophysiology*, 34, 1971, pp.116–31.

Candlin, Fiona, 'Blindness, Art and Exclusion in Museums and Galleries', *Journal of Art and Design Education*, 22, 2003, pp.100–110.

——, 'Don't Touch! Hands Off! Art, Blindness and the Conservation of Expertise', *Body and Society*, 10, 2004, pp.71–90.

——, 'Touch and the Limits of the Rational Museum', *The Senses and Society*, 3, 2008, pp.277–92.

Diaconu, M., 'The Rebellion of the "Lower" Senses: A Phenomenological Aesthetics of Touch, Smell, and Taste', in *Essays in Celebration of the Founding of the Organization of Phenomenological Organizations*, H. Chan−Fai, I. Chvatik, I. Copoeru, L. Embree, J. Iribarne and H.R. Sepp, eds, 2003 [online] available at www.o−p−o.net (accessed: 3 March 2014).

——, 'Reflections on an Aesthetics of Touch, Smell and Taste', *Contemporary Aesthetics*, 4, 2006 [online] available at www.contempaesthetics.org (accessed: 3 March 2014).

Dickinson, A. and B. Balleine, 'Hedonics: The Cognitive−Motivational Interface', in *Pleasures of the Brain*, M.L. Kringelbach and K.C. Berridge, eds, Oxford: Oxford University Press, 2009, pp.74–84.

Driscoll, Rosalyn, *Aesthetic Touch/Haptic Art: Proceedings of the Eurohaptics 2006 Conference*, Paris, 2006.

Ebony, D., 'Ernesto Neto at Bonakdar Jancou', *Art in America*, 87, 1999, p.11.

Ellis, H., *Studies in the Psychology of Sex*, New York: Random House, 1936.

Etlin, R., 'Aesthetics and the Spatial Sense of Self', *The Journal of Aesthetics and Art Criticism*, 56 (1), 1998, pp.1–19.

Felleman, D.J. and D.C. Van Essen, 'Distributed Hierarchical Processing in Primate Cerebral Cortex', *Cerebral Cortex*, 1, 1991, pp.1–47.

Field, T., *Touch*, Cambridge, MA: MIT Press, 2001.

Francis, S., E.T. Rolls, R. Bowtell, F. McGlone, J. O'Doherty, A. Browning, S. Clare and E. Smith, 'The Representation of Pleasant Touch in the Brain and Its Relationship with Taste and Olfactory Areas', *Neuroreport*, 25, 1999, pp.453–9.

Gallace, Alberto and Charles Spence, 'The Cognitive and Neural Correlates of Tactile Memory',

Psychological Bulletin, 135, 2009, pp.380–406.

——, 'The Science of Interpersonal Touch: An Overview', *Neuroscience and Neurobehavioral Reviews*, 34, 2010, pp.246–59.

Ghiberti, Lorenzo, *I commentari*, O. Morisani, ed., Naples: Riccardo Ricciardi Editore, 1947.

Hall, James, *The World as Sculpture*, London: Random House, 1999.

Hertenstein, M.J., J.M. Verkamp, A.M. Kerestes and R.M. Holmes, 'The Communicative Functions of Touch in Humans, Nonhuman Primates, and Rats: A Review and Synthesis of the Empirical Research', *Genetic, Social, and General Psychology Monographs*, 132 (1), 2006, pp.5–94.

Jansson–Boyd, C. and N. Marlow, 'Not Only in the Eye of the Beholder: Tactile Information Can Affect Aesthetic Evaluation', *Psychology of Aesthetics, Creativity, and the Arts*, 1, 2007, pp.170–73.

Johnson, Geraldine A., 'Touch, Tactility, and the Reception of Sculpture in Early Modern Italy', in *A Companion to Art Theory*, P. Smith and C. Wilde, eds, Oxford: Blackwell, 2002, pp.61–74.

Jolles, A., 'The Tactile Turn: Envisioning a Postcolonial Aesthetic in France', *Yale French Studies*, 109, 2006 (*Surrealism and Its Others*), pp.17–38.

Juravle, G., H. Deubel, H.Z. Tan and C. Spence, 'Changes in Tactile Sensitivity over the Timecourse of a Goal–directed Movement', *Behavioural Brain Research*, 208, 2010, pp.391–401.

Karlsson, M. and A.V. Velasco, 'Designing for the Tactile Sense: Investigating the Relation between Surface Properties, Perceptions and Preferences', *CoDesign*, 3 (Supplement 1), 2007, pp.123–33.

Katz, D., *The World of Touch*, Hillsdale, NJ: Erlbaum Associates, 1989.

Keedwell, P.A., C. Andrew, S.C. Williams, M.J. Brammer and M.L. Phillips, 'The Neural Correlates of Anhedonia in Major Depressive Disorder', *Biological Psychiatry*, 58, 2005, pp.843–53.

Keller, H., *The Story of My Life*, London: George G. Harrap, 1923.

Klatzky, R.L. and S.J. Lederman, 'Touch', in *Experimental Psychology*, A.F. Healy and R.W. Proctor eds, vol. 4 in *Handbook of Psychology*, I.B. Weiner, ed., New York: Wiley, 2002, pp.147–76.

Lederman, S.J. and R.L. Klatzky, 'Multisensory Texture Perception', in *The Handbook of Multisensory Processes*, G.A. Calvert, C. Spence and B.E. Stein, eds, Cambridge, MA: MIT Press, 2004, pp.107–22.

Lillard, A.S. and N.M. Else–Quest, 'An Evaluation of Montessori Education', *Science*, 313, 2006, pp.1893–4.

MacGregor, G., 'Making Sense of the Past in the Present: A Sensory Analysis of Carved Stone Balls', *World Archaeology*, 31, 1999, pp.258–71.

Marinetti, F.T., *Il manifesto del tattilismo*, Milano: Comoaedia, 1921.

McDermott, L., 'Self–representation in Upper Paleolithic Female Figurines', *Current Anthropology*, 37, 1996, pp.227–76.

McGlone, F., A.B. Vallbo, L. Loken and J. Wessberg, 'Discriminative Touch and Emotional Touch', *Canadian Journal of Experimental Psychology*, 61, 2007, pp.173–83.

Merleau–Ponty, M., *Phenomenologie de la perception*, Paris: Gallimard, 1945.

Minogue, J. and M.G. Jones, 'Haptics in Education: Exploring an Untapped Sensory Modality', *Review of Educational Research*, 76, 2006, pp.317–48.

Montessori, M., *Il Metodo della Pedagogia Scientifica applicato all'educazione infantile nelle Case dei*

Bambini, Lapi: Città di Castello, 1909.

——, *Come educare il potenziale umano*, Milano: Garzanti, 1943.

——, *Educazione per un mondo nuovo*, Milan: Garzanti, 1991.

Munoz, R., 'Foreword', in *Touch Graphics: The Power of Tactile Design*, R. Street and F. Lewis, eds, Gloucester, MA: Rockport, 2001, p.9.

Penfield, W. and E. Boldrey, 'Somatic Motor and Sensory Representation in the Cerebral Cortex of Man as Studied by Electrical Stimulation', *Brain*, 60, 1937, pp.389–443.

Powell, K.H., 'Hands-on Surrealism', *Art History*, 20, 1997, pp.516–33.

Ramachandran, V.S. and W. Hirstein, 'The Science of Art: A Neurological Theory of Aesthetic Experience', *Journal of Consciousness Studies*, 6, 1999, pp.15–51.

Reichel, O.J., *A Complete Manual of Canon Law*, London: John Hodges, 1896.

Rolls, E.T., 'The Orbitofrontal Cortex and Reward', *Cerebral Cortex*, 10, 2000, pp.284–94.

Schoenbaum, G., M.R. Roesch and T.A. Stalnaker, 'Orbitofrontal Cortex, Decisionmaking and Drug Addiction', *Trends in Neurosciences*, 29, 2006, pp.116–24.

Spence, C. and A. Gallace, 'Making Sense of Touch', in *Touch in Museums: Policy and Practice in Object Handling*, H. Chatterjee, ed., Oxford: Berg, 2008, pp.21–40.

Tacha, A.C., 'Brancusi: Legend, Reality and Impact', *Art Journal*, 22, 1963, pp.240–41.

Williams, L.E. and J.A. Bargh, 'Experiencing Physical Warmth Promotes Interpersonal Warmth', *Science*, 322, 2008, pp.606–7.

Williams, T.R., 'Cultural Structuring of Tactile Experience in a Borneo Society', *American Anthropologist*, 68, 1966, pp.27–39.

第7章

当触摸消解意义：以仅供观赏雕塑为例

弗朗西斯卡·巴吉

触摸与雕塑的关系是丰富而复杂的。在雕刻的过程中，艺术家施加动作在无形物质的造型上，但也通过触摸接收到物质的反馈。物质对动作的反应会产生大量的信息。如果有经验的雕刻家（即在互动过程中对黏土、灰泥或石头有广泛了解的人）接收到这种触觉和感觉动作信息，那么它们将会被合理地修改，它们也会改变艺术家接下来在雕刻物质上进行的下一个动作。正是这种对材料的手工经验积累，最终极大地影响了艺术家的风格。

美国雕塑家马尔维娜·霍夫曼（1887—1966年）的报告值得借鉴。她认为这种现象对于用木头、黏土或大理石等传统媒介创作的雕塑家来说是显而易见的。1939年，她为年轻艺术家编写了一本指导手册，名为《雕塑内外》。她的方法有一个原则，就是坚持广泛的实践，这是学生掌握雕刻媒介的必要途径，可以"训练他们的手服从他们的思想"。[1]这并不是为了鼓励学生们随心所欲地控制物质，而是为了让他们自己的风格表达自由流动，不受手的无能阻碍。然而，这里最令人惊讶的一点是，这样的风格很大程度上是由雕塑媒介本身决定的。她写道：

当学生学习雕刻的第一原则时，最好理解为什么他们必须直接在石头上雕刻……石头的阻力控制着他们的思想；石头中浮现的形式样貌会向雕刻者再次证明，为什么石头需要一个坚实的形态。细节和个

人特征自动服从于材料的基本需求。仅限于用黏土做模型、用青铜铸作品的培训很容易将学生导向危险的表达方式。他可能会着迷于布料的细节、脸部的表情、动作的姿势等。黏土的塑性结持度会诱导学生塑造次要的东西……然而，石头和大理石对艺术家的约束，无疑是学生可拥有的最好的老师。石头是一个毫无偏见的监工，让每个学生，无论老少，无论古今，都面临同样的障碍，需要全神贯注，需要对目标坚持不懈，需要坚定有力的双手和无限的耐心。[2]

也就是说，霍夫曼认为在雕刻石头的过程中，对信息的触觉获取是艺术家风格选择的原因，专家们学会辨别的是"材料的需求"和"石头的阻力"，正是这种触觉学习塑造了雕刻家的形式思维。根据霍夫曼的观点，风格是在与原始物质的触觉互动中形成的，而不是通常人们所认为的视觉引导下的选择。

相应地，一些科学家开始相信视觉是通过将物体的视觉特征与来自触摸的感觉信息相匹配来识别物体的。正如亚里士多德在公元前4世纪已经注意到的那样，"……人类的这种感觉是极具辨识力的；在其他感觉上，人类落后于许多动物，但在触觉上，他比其他动物更具辨识力"。[3] 1709年，乔治·伯克利主教在他的论文《试探新视觉理论》中提出了触觉优于视觉的理论。他坚持认为是触摸教会人们观察，而且通过实证研究表明，空间不是通过视觉感知的，而是通过触觉感知的。[4] 1866年，德国科学家赫尔曼·冯·赫尔姆霍兹将视觉感知描述为来自感官数据和过去知识的无意识推论。[5] 最近，在冯·赫尔姆霍兹的带领下，视觉科学家理查德·格雷戈里写道："知识对于视觉来说是必要的，因为视网膜成像固有的模糊性（例如物体的大小、形状和距离等），还因为许多对行为至关重要的属性眼睛无法标识，例如硬度和重量、热或冷、可食用或有毒等。"此外，"知觉是一种假设，它预测物体未被感知到的特性，并且是及时预测，以补偿神经信号的延迟。"[6]

感知，尤其是视觉，不是一个被动的世界窗口，它需要基于知识的智能型解决问题的能力。在这一点上，格雷戈里一位名叫布拉德福德的病人

的经历对我们很有启发，这位病人失明了大半辈子，进行眼角膜移植手术后才获得了视力。令他吃惊的是，这位病人能立即读出墙上时钟的时间，尽管他以前从未见过时钟，但是他一辈子都在触摸时钟的指针。从技术上讲，患者表现出从触摸到视觉的跨模式转移，因此他能够解决他第一次所见物体的意义问题。"人们普遍认为视觉与其他感官是分离的，"格雷戈里写道，"而且现在的研究大多仍是单独研究视力的；而布拉德福德则表明，探索性的触摸以及味觉、声音和其他感官体验无疑都给视网膜图像赋予了丰富的色彩和意义。因为光学图像只是鬼魂，它通过对事物非视觉特性的感性体验而具体化为物体。"[7] 这些现代的发现似乎部分地证实了一个非常古老的假设。亚里士多德所称的"感官共通"是负责将个体感觉器官的输入结合成一种连贯的、可理解的表现形式的心灵的一部分。根据哲学家和神学家托马斯·阿奎那的观点，"感官共通"的基本依据是在触觉上找到的，正如他在对亚里士多德的《论灵魂》（卷3，第3章，第602页）的评论中所写的那样："（触摸）是第一个，它在某种程度上是一切感官的根源和基础……这种力量来自触觉，不是因为它是一种适当的感觉，而是因为它是一切感觉的基础，它最接近于所有感官的根部，这是常识。"[8]

同时，其他科学家也关注视觉对触觉感知的影响。[9] 早在1832年，大卫·布鲁斯特爵士就在他的著作《自然魔法》中讨论了感官支配的问题。他描述道：

> 视觉上左右反转的锯齿状物体（雕刻的手表密封件）会让密封件的凹面（或凹陷），看上去像凸面（或凸起）。根据布鲁斯特的说法，密封件实际上摸起来也"感觉"像凸起，从而说明视觉在与触觉或触感冲突时占主导地位。[10]

欧内斯特和拜恩克斯做过一个颇具影响力的研究。他们改变了视觉和触觉信息的可靠性，发现人类做出判断时会将两种感官的数据进行最佳组合，会对输入信息表现更准确的感官进行更大的权衡。[11] 但是，当来自

图7.1 布鲁斯·纳曼，《喷泉》，混合材料，2007年，威尼斯双年展，艾米·洛勒斯友情提供。

两种不同感官模式的信息不仅不同，而且相互矛盾时，会发生什么呢？如果在触摸那个物体的时候，我们意识中由视觉构造的这个物体的既有概念就算不是被破坏，也是被颠覆了呢？尽管触觉和视觉的相互联系紧密，且视觉输入具有强大的体现感，但还是有艺术作品用单一形式欣赏领悟才最佳，同时来自两种不同感官的信息可能会威胁到它们的审美效果。

在雕塑中，最引人注目的可能是负浮雕，即凹进去而不是凸出来的浅浮雕，它往里深入而不是向外突出。当看到带有三维形状印痕的石膏模具时，我们通常会看到这种浮雕。当有适当的照明时，这些负浮雕可以产生一种强烈的视觉错觉，使它们看起来像是向外突出的。这一现象被称为"空心面具错觉"，格雷戈里在他用查理·卓别林的面具做的一个绝妙实验中详细地描述了这一现象。两眼从面具空的一面观察它时，它看起来是凸出的。但如果旋转面具，或者观察者移动，它似乎在以与正常方向相反的两倍速度旋转。格雷戈里指出，我们对脸是凸面的这一经验战胜了感官数据，这些感官数据告诉我们所观察到的可能是空洞的，或者用他的话来说，"自上而下对面部的知识经验与自下而上的视觉信号信息相对立"。[12]触摸"面部"会干扰这种错觉，使大脑在整合两种形态时混淆。布鲁斯·纳曼的《喷泉》（图7.1）是利用这种效果进行艺术创作的一个装置，它于2007年在威尼斯双年展上展出。在一个巧妙命名为"用感官思考，用头脑感觉：现在时态的艺术"的展览中，这位艺术家组装了一个水池和一个上面挂着一张人脸模子的水桶，并用透明的塑料管将它们连接起来，这样水就可以从人脸的嘴里喷出来。这一细节强化了人们的印象，觉得那脸一定是凸出

的，因为所有真正的脸都是这样的。同时也巧妙地参照了纳曼最著名的作品之一《喷泉自画像》（1966年）。

凹面形式的凸面感效果很早就在艺术圈子中被注意到了，正如马尔维娜·霍夫曼1939年出版的书中的照片所展示的那样（在标题中，人们就可以读到："注意顶部照明对凹面形式的影响，它给人一种错觉，像是从底部照明的正浮雕"）。[13] 具体地说，在现代，对倒置雕塑空与实关系的兴趣可以追溯到建构主义艺术家纳姆·加波（1890—1977年）的实验。他发明了一种称为"立体建筑"的方法，即通过平面和中空空间的组合来传达体积的概念，而不是通过使用团块来描绘体积。1915—1920年的一系列头像和人像是该系统应用的范例（例如，1916年的《加波头像2号》，由考顿钢制成，目前收藏在英国泰特美术馆）。在这些雕塑中，人脸看起来像是画成三维的，轮廓线由实体平面的边缘构成，这些平面在形状的中心连接。人像的体积不再使用雕塑中常用的固态物体来显示，而是被只有空气填充的空心楔子所代替。显然，对这些雕塑的触觉处理会产生关于主体身份非常混乱的信息，而主体的身份在空间中能被有效地描绘出来。

有一个复杂实例利用了负面形态的艺术潜力，即雷切尔·怀特里德的作品。这位英国艺术家对没有被物体占据的空间进行了块状铸模，例如椅子下面或整个楼梯下面，她称之为"负空间"。这位艺术家所传达信息的重要意义是，那些通常不被承认的空间变成了固体存在，从而让它们的存在变得可见。在一篇关于怀特里德作品的文章中，大卫·巴吉勒认为这些铸模会引起一种"奇怪的熟悉感"：

> 我们必须再次学习如何将空洞看作凸出，将凸出看作空洞。通过这种方式，移动作品，检查细节，我们逐渐建立起一幅非常熟悉的图片——客厅。我们通常不会花太多时间或注意力去观察熟悉的事物。

然后，他将这些雕塑的创作过程与摄影进行了比较：

> 与摄影一样，铸件与原件的关系是指数关系而不是自成关系。每

一个都通过在一种材料上留下痕迹来表示……这个过程比起转换更接近于转移。在每个过程中，某些属性被转移，而其他属性则被省略。从这个意义上说，怀特里德的雕塑是单色单调的底片，完全忠实于但同时又完全不同于衍生它们的主题。[14]

触摸这些作品可以把它们变成新的对象去理解，而不是当作意想中可识别的凝固空间。对于公众来说，已经相当有说服力的是通过反转对象在其铸件中的视觉身份来重建作品，在铸件中凸面是凹面，反之亦然。在这种对等关系中添加触摸可能会破坏对作品的理解，然而，从概念上讲，触摸在这些作品中是非常具有存在感的，尽管是以升华的形式。我们，旁观者，身体进入一个空间，这个空间通常充满了别的东西，别的静止物体，缺乏空气——一个通过艺术家所做的倒置而释放给我们的空间，这个空间用我们的触摸通常无法穿透。

值得注意的是，有时艺术家可以将象征意义归因于物质的存在或不存在，威尼斯康科迪亚射手座大教堂青铜门上的《天使》塑像（图7.2）利用负浮雕手段来传达人物的精神实质，而这一本质并没有物质本体。相比之下，一旁在肉体和精神上复活的耶稣像，是以浅浮雕形式来表现的，以强调升天的还有他的身体，而不仅仅是他的灵魂。因此，艺术家创造了一个个人的肖像，虚空和体积的交替出现象征着耶稣的两个本质（精神和尘世或身体）。

一个令人感兴趣的例子是模糊的线条人像。当从超过一米的距离观看时，阿尔贝托·贾科梅蒂的雕塑《凌晨4点的宫殿习作》（1932年）揭示了一种类似的空间模糊性。在人物与整体结构碎片性的关系中，同时发生时间上和空间上的行为，体现在宫殿的视觉不稳定性上，这反映了超现实主义对象的梦幻般的品质。正如鲁思·马库斯所注意到的，"宫殿符合达利的超现实主义对象标准，即它包含相互矛盾的对象和并排存在的情况，位于一个非连续的空间中，在一个时间流中不可能来回流动"。[15]这种模棱两可不仅是有意的，而且确实是艺术表现力所必需的，并且可能会因为手一触摸而丧失。

图7.2　菲奥伦佐·巴吉，《天使》，青铜，射手座大教堂，意大利威尼斯康科迪亚。［©弗朗西斯卡·巴吉］

　　1928年左右，毕加索用了大量的绘画、模型和雕塑来探索这种空间模糊性。[16]在他的笔记本中，有许多水墨画底稿，他通过这些画为阿波利尼耶纪念碑精心设计了三维模型。从这些透视图中，我们无法分辨这些墨线代表的哪根实物线在哪一根的前面。这种模糊性在三维作品中几乎完整保留，需要从不同的角度观察，以在心里渲染三维空间。因为很明显，通过从不同的角度思考雕塑，观察者与作品之间的感觉——运动互动很容易解决这些模糊性。人们可以在正确的空间布局中组合不同的视觉信息。但是，尽管这些信息可以从视觉上收集，它所指的仍然是物体的固态性，指的是物体的物质存在，存在于其可触摸到的有形存在中。换句话说，指的是那些物体特有的可感受的特质，是通过触摸了解到的。

　　刚刚讨论过的贾科梅蒂和毕加索的作品让人联想到一个著名的模糊图像，它被视觉科学家广泛研究，被称为内克尔立方体。这是一个等角透

图7.3 杰普·海因，《火与水之间》，90cm×200cm×200cm，不锈钢、泵、喷嘴、传感器、丁烷、计算机控制机制，2006年。［由德国柏林约翰·柯尼格和美国纽约303画廊友情提供；图片来源：阿古斯蒂诺·奥西奥］

视立方体线条图，立方体的平行边在图中被绘制为平行线。当两条线交叉时，图片不显示哪条在前面哪条在后面。这使得图片模糊不清，因为它可以用两种不同的方式来解释。这个立方体也是在三维空间中产生的，它似乎保留了大量的知觉模糊性，即使它是一个完整的形状。[17]

除了艺术品保护工作者对历史艺术品处理不当可能造成的潜在损害的担忧，[18]还有许多情况下，我们被限制在视觉形态中，因为手的触摸可以通过改变雕塑的物理特征而立即威胁到雕塑的存在。比如杰普·海因的雕塑装置，名为《火与水之间》（2006年；图7.3和图7.4），这种例子在当代艺术品中更常见，因为可使用的新材料种类繁多。这位年轻的丹麦艺术家喜欢出乎公众意料和打破普遍的假设。在这个作品中，观察者面对两个从相反方向喷出的水柱，两个水柱相遇形成一个拱形。在它们相遇的地方，会产生一团燃烧的火焰。对立元素水和火的结合在自然界中不可能发

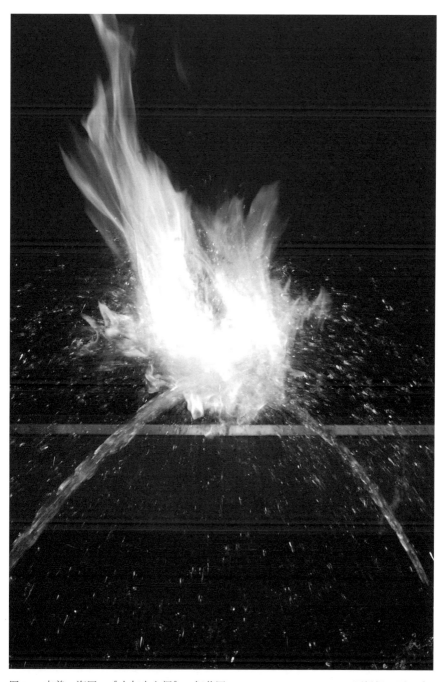

图7.4　杰普·海因，《火与水之间》，细节图，90cm×200cm×200cm，不锈钢、泵、喷嘴、传感器、丁烷、计算机控制机制，2006年。［由德国柏林约翰·柯尼格和美国纽约303画廊友情提供；图片来源：阿古斯蒂诺·奥西奥］

生，这种设想会使观察者想要触摸雕塑装置，进一步研究这是如何变为可能的，也许水中有什么感觉起来不同的东西。解决这个难题需要不同感官的共同努力，但实际上伸手触摸这个作品会导致喷水管中断。如果水中的易燃物质弄湿了手并着了火的话，观察者可能有被灼伤的危险。

最后一个，但也是使用最广泛的一个以感官方式在三维艺术作品中利用限制视觉的案例是雕塑照片。在某些情况下，艺术家希望采用的作为理想作品观看条件的精确灯光和角度，可以由雕塑的照片来展现。在《视觉艺术的形态问题》（1893年）中，阿道夫·冯·希尔德布兰德提出雕塑应该努力向观众呈现清晰的图像，这样就不用非得让人绕着一块石头走来走去来弄清楚它是什么。因此，他认为每一件雕塑都呈现了理想的视角，这种理想视角在浮雕中得到了最好的体现，而不是在圆雕中。

根据这一观点，雕刻家梅达多·罗索（1858—1928年）仔细地摆放了他的作品，以便展现出它们最好的一面，并要求观看者仅从规定的角度和距离观看雕塑。罗索把希尔德布兰德的想法充分发挥出来，创作了一个雕塑，他打算让这个雕塑只能从唯一一个独特的角度来观看，就像艺术家从这个角度得到他对这个作品的"第一印象"一样，这样观察者就可以感受到他的情感。这种观察方式在视觉上等同于观察一个平面物体，并且不包含太多的触觉信息。为了进一步限制对他的雕塑的触觉接触，罗索经常将它们放在玻璃器皿中展示，这也会使图像看起来像是二维的。这就解释了为什么有人会说这位意大利艺术家的作品（他拍摄了自己的雕塑的照片并且传播）[19]是为相机而创作的，通过这种手段，作品的表达潜力达到最高。罗索甚至要求观察者把他的雕塑当作一幅画来看待。"我的作品必须被视为一幅画，从光学的距离来看，在那里它通过与你的视网膜共同协作，重组自己。"[20]

一件雕塑作品不是为了被触摸而创造的，而是为了按照艺术家想要达到的效果在这样或那样的距离被观看而创造的。我们的手不会让我们认识到作品的价值、色调、颜色——简而言之，就是作品的生命。要把握艺术作品的内在意义，我们必须完全依靠视觉印象。[21]

通过确保身体接触不到雕塑，雕塑的摄影渲染可以强化艺术家控制三维环境所需的所有变量，从而达到雕塑的最终效果。罗索也很享受照片所传达出来的作品物质本质的模糊性。他出了名的一次经历是当德加误将他的一张《综合印象》（1884—1885年）的照片当成一幅画时，他竟觉得受宠若惊。这与他的理论观点一致，即"在艺术中重要的是让人忘却物质"。[22]

在当代作品中，通常照片是唯一剩下的证明雕塑装置存在的证据，因此视觉路径是检索作品记忆的唯一可用链接，即使这在本质上具有明显的触觉性。例如，安娜·门迪雅塔的《剪影》就是这样，她强烈认可我们的整个身体都能触摸。事实上，这种感觉最有趣的特点是它的相互作用，每当我们触摸时，我们也会被触摸，这是一种独特的感觉。这一概念几乎可以用"剪影"这一词的字面意义来表达，在"剪影"中，艺术品只不过是一个印记，一个互相触摸的行为的见证，在这种互相触摸的过程中，人们可以通过眼睛这一通道感受到两个外来物体之间的摩擦。艺术家赤裸的身体和地球之间的接触痕迹被自然元素进一步"触摸"，通过自然元素被缓慢但不可避免地消耗。这一过程，除了表达我们身体存在的短暂本质和时间的无情流逝之外，还因为它的感官与感知性能而具有人性化的效果。矛盾的是，尽管只能通过眼睛以照片的形式感知，因而"无法触及"，但门迪雅塔的雕塑干预直接吸引了我们的触觉敏感性，以充分表达与故土的身体联系、怀旧、缺席、衰老和衰败、熟悉和分隔的复杂感受，这些都是她作品的主要主题。雕塑家罗莎琳·德里斯科尔恰如其分地写道："触摸在客观和主观之间的连续统一体上发挥作用，不仅提供了关于对象物体的知识，而且还提供了关于我们自己的知识。触觉产生的意义既来自身体，也来自心灵。"[23]

触摸是一种自然的本能，而只通过视觉来理解艺术的单一模式做法则不然。除非另有说明，否则人们都会认为触摸是欣赏三维艺术作品的默认方法。然而今天，在世界各地的博物馆里，雕塑在制度上受到了保护，不能触摸。这一有趣且相对较新的事实主要是由于人类拒绝接受艺术的短暂

性，对艺术品的物理破坏就等同于经济利益的损失。我们无法触摸展出的艺术品，一些当代雕刻家利用这一点，选择通过创作靠感知模糊而成功的作品来克服这一限制，正如我们所看到的，考验我们以全新的方式使用所有感官的能力。

注释

1. Malvina Hoffman, *Sculpture Inside and Out*, New York: W.W. Norton, 1939, p.82.

2. Hoffman, *Sculpture*, pp.157–8.

3. Aristotle, *On the Soul; Parva Naturalia; On Breath*, W.S. Hett, trans., rev. ed., Cambridge, MA and London: Harvard University Press, 1957, p.121.

4. George Berkeley, *An Essay Towards a New Theory of Vision*, Dublin: 由Aaron Rhames印刷, for Jeremy Pepyat, 1709. 全文可在线查阅：http://www.gutenberg.org/files/4722/4722– h/4722–h.htm#sect136 (2014年3月3日访问).

5. Hermann von Helmholtz, 'Concerning the Perceptions in General', in *Treatise on Physiological Optics*, vol. 3, 3rd edn, 1866 (trans. J.P.C. Southall 1925 *Opt. Soc. Am.* Section 26, reprinted New York: Dover, 1962).

6. Richard L. Gregory, 'Knowledge in Perception and Illusion', *Philosophical Transactions of the Royal Society of London*, B, 352, 1997, pp.1121–8 [互联网] 可搜索 http://www.richardgregory.org/papers/brainy_mind/brainy-mind.htm（2014年3月3日访问）。

7. Richard L. Gregory, 'The Blind Leading the Sighted: An Eye-opening Experience of the Wonders of Perception', *Nature*, 430 (836), 19 August 2004, p.1.

8. Thomas Aquinas, *A Commentary on Aristotle's 'De anima'*, trans. Robert Pasnau, New Haven, CT: Yale University Press, 1999.

9. 例如，参见I. Rock and J. Victor, 'Vision and Touch: An Experimentally Created Conflict between the Two Senses', *Science*, 143 (3606), 1964, pp.594–6.

10. 关于对科学感官支配辩论的概述，请参考Charles Spence, 'The Multisensory Perception of Touch', in *Art and the Senses*, F. Bacci and D. Melcher, eds, Oxford: Oxford University Press, 2011, p.86.

11. M.O. Ernst and Martin S. Banks, 'Humans Integrate Visual and Haptic Information in a Statistically Optimal Fashion', *Nature*, 415, 24 January 2002, pp.429–33.

12. Gregory, 'Knowledge in perception'.

13. Hoffman, *Sculpture*, p.160.

14. D . Batchelor, 'A Strange Familiarity', in *Rachel Whiteread: Plaster Sculptures*, London: Karsten Schubert, 1993, pp.6–9.

15. Ruth Markus, 'Giacometti's "The Palace at 4 a.m." (1932–33) as a Stage Design', *Scenography International*, 8, 2004 [互联网]可搜索http://www2.tau.ac.il/InternetFiles/Segel/Art/UserFiles/

file/scenography%20-%20Giacometti%20Palace.pdf (2014年3月3日访问). Quoted from Salvador Dalí (1931-32), 'The Object as Revealed in Surrealist Experiment', in *Theories of Modern Art*, H.B. Chipp, ed., Berkeley, CA: University of California Press, 1968, pp.417-27.

16. 例如，参见1928年7月27日至12月17日玛丽娜·毕加索收藏品中素描簿的画作，特别是1928年8月3日，第20页。复制品发表在C. Lichtenstern, *Picasso, monument à Apollinaire: Project pour une humanisation de l'espace*, Paris: Adam Biro, 1990, p.48.

17. M. Bertamini, L. Masala, G. Meyer and N. Bruno, 'Vision, Haptics, and Attention: New Data from a Multisensory Necker Cube', Perception, 39 (2), 2010, pp.195-207 and N. Bruno, A. Jacomuzzi, M. Bertamini and G. Meyer, 'A Visual-Haptic Necker Cube Reveals Temporal Constraints on Intersensory Merging during Perceptual Exploration', *Neuropsychologia*, 45 (3), 1 February 2007, pp.469-75.

18. 关于此话题，参见Fiona Candlin, 'Touch and the Limits of the Rational Museum', *Senses and Society*, 3 (3), 2008, pp.277-92; Fiona Candlin, 'Museums, Modernity and the Class Politics of Touching Objects', in *Touch in Museums: Policy and Practice in Object Handling*, Helen Chatterjee, ed., London: Berg, 2008, pp.9-20; Fiona Candlin, 'The Dubious Inheritance of Touch: Art History and Museum Access', *Journal of Visual Culture*, 5 (2), 2006, pp.137-54.

19. 有关罗索使用照片的更多信息，参见F. Bacci, 'Impressions in Light: Photographs of Sculptures by Medardo Rosso (1858-1928)', New Brunswick, NJ: Rutgers University, 2005 (未发表的论文) and和F. Bacci, 'Sculpting the Immaterial, Moddeling the Light: Presenting Medardo Rosso's Photographic Oeuvre', *Sculpture Journal*, 15 (2), 2006, pp.223-38.

20. 我译自路易·沃克塞尔（L. Vauxcelles）的法语著作'Medardo Rosso', preface to Rosso retrospective in *Salon d'Automne, Catalogue des ouvrages de peinture, sculpture, dessin, gravure, architecture et art décoratif*, Paris: Grand Palais des Champs-Elysées, 1929, p.331.

21. M. Rosso, 'Impressionism in Sculpture, an Explanation', *The Daily Mail*, London, 17 October 1907. Republished in L. Caramel, ed., *Mostra di Medardo Rosso (1858-1928)*, Milan: Società per le Belle Arti ed Esposizione Permanente, 1979, pp.68ff.

22. 'Ce qui importe pour moi en art, c'est de faire oublier la matière', in E. Claris, *De l'Impressionisme en sculpture - Auguste Rodin et Medardo Rosso*, Paris: Éditions de 'La Nouvelle Revue', 1902, p.51.

23. Rosalyn Driscoll, 'By the Light of the Body', 2009（未出版的手稿）.

参考书目

Aquinas, Thomas, *A Commentary on Aristotle's 'De anima'*, trans. Robert Pasnau, New Haven, CT: Yale University Press, 1999.

Aristotle, *On the Soul; Parva Naturalia; On Breath*, W.S. Hett, trans., rev. ed., Cambridge, MA and London: Harvard University Press, 1957.

Bacci, Francesca, 'Impressions in Light: Photographs of Sculptures by Medardo Rosso (1858-1928)', New Brunswick, NJ: Rutgers University, 2005 (unpublished dissertation).

——, 'Sculpting the Immaterial, Modelling the Light: Presenting Medardo Rosso's Photographic Oeuvre', *Sculpture Journal*, 15 (2), 2006, pp.223-38.

Batchelor, D., 'A Strange Familiarity', in *Rachel Whiteread: Plaster Sculptures*, London: Karsten Schubert, 1993, pp.6-9.

Berkeley, George, *An Essay Towards a New Theory of Vision*, Dublin: printed by Aaron Rhames, for Jeremy Pepyat, 1709. Full text available online at http://www. gutenberg.org/files/4722/4722-h/4722-h.htm#sect136 (accessed: 3 March 2014).

Bertamini, M., L. Masala, G. Meyer and N. Bruno, 'Vision, Haptics, and Attention: New Data from a Multisensory Necker Cube', *Perception*, 39 (2), 2010, pp.195–207.

Bruno, N., A. Jacomuzzi, M. Bertamini and G. Meyer, 'A Visual–Haptic Necker Cube Reveals Temporal Constraints on Intersensory Merging during Perceptual Exploration', *Neuropsychologia*, 45 (3), 1 February 2007, pp.469–75.

Candlin, Fiona, 'The Dubious Inheritance of Touch: Art History and Museum Access', *Journal of Visual Culture*, 5 (2), 2006, pp.137–54.

——, 'Museums, Modernity and the Class Politics of Touching Objects', in *Touch in Museums: Policy and Practice in Object Handling*, Helen Chatterjee, ed., London: Berg, 2008, pp.9–20.

——, 'Touch and the Limits of the Rational Museum', *Senses and Society*, 3 (3), 2008, pp.277–92.

Caramel, L., ed., *Mostra di Medardo Rosso (1858–1928)*, Milan: Società per le Belle Arti ed Esposizione Permanente, 1979.

Chipp, H.B., ed., *Theories of Modern Art*, Berkeley, CA: University of California Press, 1968.

Claris, E., *De l'Impressionisme en sculpture – Auguste Rodin et Medardo Rosso*, Paris: Éditions de 'La Nouvelle Revue', 1902.

Driscoll, Rosalyn, 'By the Light of the Body', 2009 (unpublished manuscript).

Ernst, M.O. and Martin S. Banks, 'Humans Integrate Visual and Haptic Information in a Statistically Optimal Fashion', *Nature*, 415, 24 January 2002, pp.429–33.

Gregory, Richard L., 'Knowledge in Perception and Illusion', *Philosophical Transactions of the Royal Society of London*, B, 352, 1997, pp.1121–8 [online] available at http://www.richardgregory.org/papers/brainy_mind/brainy-mind.htm (accessed: 3 March 2014).

——, 'The Blind Leading the Sighted: An Eye–opening Experience of the Wonders of Perception', *Nature*, 430 (836), 19 August 2004, p.1.

Helmholtz, Hermann von, 'Concerning the Perceptions in General', in *Treatise on Physiological Optics*, vol. 3, 3rd edn, 1866 (translated by J.P.C. Southall 1925 *Opt.*

Soc. Am. Section 26, reprinted New York: Dover, 1962).

Hoffman, Malvina, *Sculpture Inside and Out*, New York: W.W. Norton, 1939.

Lichtenstern, C., *Picasso, monument à Apollinaire. Project pour une humanisation de l'espace*, Paris: Adam Biro, 1990.

Markus, Ruth, 'Giacometti's "The Palace at 4 a.m." (1932–33) as a Stage Design', *Scenography International*, 8, 2004 [online] available at http://www2.tau.ac.il/Internet Files/Segel/Art/UserFiles/file/scenography%20–%20Giacometti%20Palace.pdf (accessed: 3 March 2014).

Rock, I. and J. Victor, 'Vision and Touch: An Experimentally Created Conflict between the Two Senses', *Science*, 143 (3606), 1964, pp.594–6.

Spence, Charles, 'The Multisensory Perception of Touch', in *Art and the Senses*, F. Bacci and D. Melcher, eds, Oxford: Oxford University Press, 2011, pp.85–106.

Vauxcelles, L., 'Medardo Rosso', preface to Rosso retrospective in *Salon d'Automne, Catalogue des ouvrages de peinture, sculpture, dessin, gravure, architecture et art décoratif*, Paris: Grand Palais des Champs–Elysées, 1929.

图像随笔 B：与火嬉戏

罗莎琳·德里斯科尔

　　每年冬天的早晨，我都玩火。我在木柴炉里生火取暖。为了确保火焰稳定，我调整了所有的条件：剩余的灰烬，原木的大小，间距和通风。我玩的这种元素——火，它可能是危险的，但在这里是控制得当和有益的。

　　有更快、更容易的方法来产生热量，但生火给我作为一个艺术家的工作提供食材，就像生火一样，制作一件艺术品需要观察和使用物质及心理上的元素和力量，它们的物质形式包括材料、重力、光、结构、颜色和关系；它们的心理形式包括记忆、情绪、激情、观点和想象力。

　　当你将触觉融入艺术的制作和体验中，你就会为艺术的宝库增添活力——这也是物质和心理上的。触摸是一种基本的、具体的认知方式。它也是亲密的、挑逗的和情感的。在艺术中加入触摸是为了玩火，它带来与元素和力量的互动，这些元素和力量是强大的，但却被控制在艺术作品之中。

　　在过去的20年里，我制作和展出了触觉雕塑。通过观察和记录人们对触摸我的作品的反应（尤其是当他们在用眼罩遮住视线的情况下进行触摸时），我形成了一种对审美触摸的理解。他们用斜体字表达的一些评论，说明了我的想法。我在这里提到的触摸是它火热的一面——它的感官物质性，它的无意识、情感维度。

　　触觉神经网络可以从皮肤表面一直延伸到身体内部。这个网络跨越了许多功能：与周围环境的接触、肌肉和骨骼的运动、存在感、平衡、压

力、温度、情感如恐惧的颤抖或愤怒的哽咽以及痛苦和快乐等。"触摸"这个词是所有这些身体感觉的简写。因此，触摸可以监控身心状况；它提供关于身体活动和身体如何受事物影响的信息，以及关于事物本身的信息。触摸通过它自己的结构和功能连接着我们存在的外部和内部维度，创造了感应、认知、行动和存在的动态循环。

因为触摸对身体是必不可少的，所以从最早的童年到我们死去的那一天，它仍然是人类生存和幸福的基础。触摸与快乐、痛苦、性、内心感觉和情感状态密不可分。

通过将触觉融入艺术的体验中，我们可以深刻地感受到这些通常是无意识的反应。身体的历史、习惯、驱动力和热情开始发挥作用。一位日本绅士触摸了我的雕塑后说：

这种经验是非常根本的、基础的、原始的，比智力经验更直接，因此更强大。

触摸是与世界互动的主要方式，所以它保留着孩童时期经历的色彩，而与母亲的触觉交流会带来自信和舒适。触摸，即使是触摸雕塑，也充满了童年时多姿多彩的快乐记忆。

有这样一种自由感：没有障碍，没有年龄，没有生存，只有幸福。许可！做个孩子！回到人类最开始的样子。回到童年。

雕塑往往是由感官的和吸引人的材料制成的陌生物体；触摸使我们能够像儿时那样了解事物。艺术家将孩子那充满趣味的、开放的探索与成人的辨别力结合在一起；触摸是一种让人们利用自由和意识的混合，重新与童年的触觉和活力联系起来，并与艺术家的创造力产生共鸣的方式。

我感到我的灵魂在强烈地震动，因为某种意义上我一直在隐藏着。

当我们成熟后，童年时触摸与被触摸的那种放松与频率就会降低。有意识地、涉及感官的接触最终会只限于性接触。触摸雕塑可以唤起性联想，即使艺术品不是比喻性的。

除了亲密的氛围，我从未想过触摸还能在别的氛围中进行。

触觉、性和快感三者可以结合在一起，排除其他降低触觉的敏感性和

开放性的触觉交流或感官快感类型。

观察是安全的，触摸是色情的。

这种状态使得触摸式雕塑有可能受到谴责，加剧观点的碰撞。触摸雕塑可以丰富多彩，因为它提供了一种在安全的审美体验中培养非性接触的方法。

性关系除了色情或愉悦方面，它们的相互性也传达了触摸的互惠性。我们触摸时也在被触摸。当我们触摸时，我们是亲密的，即便是与一件艺术品。

这全都是关系的建立。当我触摸这些雕塑时，我与我所触摸的物体建立了一种关系，我无法停留在对所触摸的物体的表面认知上。它在邀请我更深一步地了解它。

相互性与互惠性是触摸的基础。我们不能像观察时那样保持冷漠、分离、超然或保持距离。

当我触摸雕塑时，它们就是全世界。我在这体验之中。

如此亲密的接触会引发愉悦，也会带来不适。触摸会让我们接触到能伤害我们的事物，触摸雕塑的体验背后是风险性和脆弱性。

它有尖锐的地方吗？它会咬人吗？

这需要信任。我得相信不会有什么尖锐的东西。

当我们触摸的时候，我们在心理上也是脆弱的，触摸的感觉可以触发情感的感觉。在触摸雕塑时，我们也敞开了心扉，让自己感受令人不安的感觉和愉悦的感觉。我了解到，恐惧和兴奋都可能是由于人们在触摸雕塑时遇到了边缘、洞、突然的转变、意想不到的材料或开阔的空间。

这样一种充满活力的体验，充满了好奇和焦虑。

与艺术的邂逅给我们提供了一个在审美语境中注意到和感受到情感的机会，在这种审美语境中，我们可以克制自己不要对这种情感做什么，并且可以自由深入地探索它们。

有那么多的情感依附于亲密和纯真的触摸。

触摸雕塑可以让人感觉到情绪，给人一种直接和现实的感觉，让人更容易接近：钢制通道让人感觉寒冷，让我感到恐惧；木质区域让我感到温暖，所以我可以放松；皮革吊床让人安心；紧身衣会引起恐慌；尖锐的边缘让我担心。

重力！让我的胃和肠子都受到了影响。当我触摸包裹着垂直物体的布料时，我感到恶心。我喜欢物体被悬挂时的摆动方式。我喜欢蹲下。

它把我带回地球，回到我个人的心灵，用我自己的感官在我周围形成我的现实。

感觉就是相信。

动作是触觉体验的中心。触摸一个雕塑，把它的形式和空间转化为动作，激活了艺术品。我用动作将雕塑转化为身体体验，以获得更深刻的理解。

通过手指获取的信息具有触觉和空间感，但这是一种我以前从未体验过的空间感，因为没有视觉测量的限制，不会变得有限。

因为动作在身体中产生感觉，所以它能吸引人们注意存在的内在维度。

当我触摸时，我能感觉到我身体深处的感觉。当我用手探索时，我想起了早期的空间和房间。空气以及我的手一次次触摸到的空间变得可以感知。

当我们触摸一个雕塑时，我们会让通常无意识的动作和触摸进入我们有意的意识，甚至进入美学和意义领域。在这样做的过程中，我们在自我存在的有意识和无意识之间建立了联系，整合了更高和更低的功能。

它解除了封锁，解除了视线对我的阻碍。它把我带离了眼睛和大脑之间的高速通道，你甚至都不知道自己在这条道上。等一下，你说，还有另外一整条路要走。

触摸需要做的事情与观看不同：我们必须伸出手来，建立联系，探索未知，并向新发现敞开心扉。

起初，我很担心，我怎么能知道？然后，第一次触摸时，我就知道了

快乐，知道了一种不同的认识。

你不能就只看着一个东西，然后走开。

触摸深深地定义了一个人的自我意识，塑造了大脑中生成的身体地图。我通过我的动作和与世界的互动来了解我是谁，以及我是怎样的。当我触摸一个雕塑——一个复杂、清晰的物体时，我会学到更多。触摸雕塑能让我们与不寻常的材料接触，感受陌生的感觉，了解新的动作模式，以及获得移情和情感探索的机会。

加工过的铝表面比纸柔软。铜比木头更柔软，更易留下印痕。令人惊讶的是，这样的表面摸起来如此柔软，它似乎比我的皮肤更柔软。

通过表现不同的动作模式可创造我们在身体中感受到和了解到的意义。左右、高低、宽窄等动作方向，可产生不同的性质和意义。

由于狭小的空间，我的手被迫平放在表面上，这是我以前从未采用过的一种感受物体的方式，与用指尖感受完全不同。

我们能够表现甚至认同雕塑的品质，无论它是愉悦的、有用的、令人不安的还是具有挑战性的。

当我到达一个更深的地方时，我感觉它就像是一个无底的空洞，那感觉很危险。

在任何知觉行为中，我们都通过一个动态的、流动的、不断运动的过程来获得理解。用感性心理学家鲁道夫·阿恩海姆的话说，我们经历了：

……挑战、富有成效的混乱、充满希望的线索、部分解决方案、令人不安的矛盾、稳定解决方案的闪现，其充分性是不言而喻的。总体情况变化的压力带来的结构变化，不同模式之间的相似性……[1]

这种对感知的动态性质的描述适用于任何感官，尤其是触觉，它不以视觉的方式命名、分类和确定物体。

当你看一件艺术品时，它是一个物体，但当你触摸它时，它是一段旅程。

触觉感知比视觉慢得多，但也更容易被感知，因此我们可以追踪感知的过程。

图B.1 罗莎琳·德里斯科尔,《自然史》, 178cm×132cm×112cm (70英寸×52英寸×44英寸), 木材、石头、钢铁, 1998年。 [©罗莎琳·德里斯科尔]

我不仅试着了解它,还想找出它所占的空间。我越是触摸它,它在我头脑中成形就越多。起初,我会留下一边,这样它就不在那里了,但是当我不断地触摸时,另一边就会开始存在,然后我感觉到了物体的永久性。

接触我的雕塑的人会报告这样的挑战、富有成效的混乱、充满希望的线索、部分解决方案、矛盾、决心和变化的条件。触觉感知包括这种动态进化。

盖子看起来像是石头,所以当我触摸到它,发现它是皮革的时候,我觉得我都震惊了。我惊讶得把我的手拉开了。然后我发现影子其实是石头!

通过触摸了解雕塑为我们带来了一种对现实本身的变化性和流动性的具体体验,既是关于世界的,也是关于我们自己的。当我探索一个雕塑的时候,当我移动和改变位置时,我对艺术作品的印象也不断改变。没有

图B.2　罗莎琳·德里斯科尔，《解剖》，137cm×86cm×147cm（54英寸×34英寸×58英寸），木材、铜、皮革，1998年。［©罗莎琳·德里斯科尔］

图B.3　罗莎琳·德里斯科尔，《挽歌1》，135cm×79cm×127cm（53英寸×31英寸×50英寸），木材、大理石、片岩、钢、手工纸，1995年。[©罗莎琳·德里斯科尔]

图B.4　罗莎琳·德里斯科尔，《挽歌5》，132cm×81cm×132cm（52英寸×32英寸×52英寸），钢铁、石头、皮革、绳索、纱布，1996年。［©罗莎琳·德里斯科尔］

终结时刻。

我想知道雕塑的尺寸，一开始我以为它很小，但当我伸手越过它的时候，我的手臂不断地向前移动，它好像非常大。然后我围着它走了走，它好像小了一些。

通过触摸了解雕塑，会让它充满动作和转变，它们是体验、对象和自我的一部分。这种对易变性的感知反映了现实的根本真相，即现实是非永久的、不断变化的过程，而不是像火本身那样的不可变的、固定的形式。

注释

1. Rudolf Arnheim, *Visual Thinking,* Berkeley and Los Angeles, CA: University of California Press, 1969, pp.76–7.

图B.5 罗莎琳·德里斯科尔，《不打算打开的（也许打开了）》，25cm×48cm×36cm（10英寸×19英寸×14英寸），石头、木材、树脂、雪花石膏、铁、皮革、纱布、石膏、铜，2001年。[©罗莎琳·德里斯科尔]

第三部分
身份

第8章

超越触摸之旅

朱丽亚·卡西姆

背景

从1987年起的11年里，我在《日本时报》担任艺术专栏作家，专门报道日本及各地的博物馆行业新闻。在1960年至1992年间，日本经历了所谓的"第三次博物馆热潮"，各种类型的博物馆共建了5495座。[1]从小型私人经营的香水博物馆，如静冈县的"气味博物馆"——专为当地一位艺术家设计的奢侈香水博物馆，到大城市的大型公共博物馆、私人博物馆，应有尽有。当时的经济环境良好、增长潜力无限，推动了博物馆的大量建造活动和大规模的艺术品、手工艺品、现成收藏品的批发采购行为。在1981年，国际残疾人年制定的法规，使得2793座在此之后建造的博物馆，都设置了一流的无障碍访客通道，而在此之前建造的博物馆为了符合该通道规定，也进行了翻修。

然而，在日本博物馆行业迅速发展的情况下，存在的现实问题是，很多博物馆都是从零开始创建的，而不是从任何已有的私人、公共收藏，或历史活动演变而来。这也就意味着，人们对博物馆作为社区或教育机构的作用和潜力了解甚少。当人们对博物馆最初的新鲜感消失之后，艺术博物馆在很大程度上依赖于引进国外的重磅展览来持续吸引游客，像蓬勃发展的经济一样，有预算允许他们挑选世界各地的藏品，组织专题讨论会、策展人或艺术家讲座，偶尔举办音乐会，以配合临时展览和定期制作学术目录，但教育活动主要针对儿童，仅限于学校假期。[2]同时，博物馆里

很少有专业的教育工作者或管理员，也很少有对博物馆内永久藏品进行定期规划的人。不仅普通公众在教育方面得不到良好的服务，残疾游客也一样。除了古老的日本博物馆，没有先例可以借鉴，也没有残疾人权利组织来过问，这些"文化棺材"[3]几乎没有改变的压力。

英国的环境

英国的情况与日本形成了鲜明的对比。1988年，国民教育课程的引入，使得大英博物馆的学校访问量增加了400倍。[4]博物馆作为教育服务的提供者，向多元化的受众提供着教育服务，并扮演着愈发重要的角色，因此，博物馆正积极使节目和外联活动多样化。其主要的冲突在于如何协调保护历史建筑及其收藏品的完整性的需要，与残疾游客的出入需要。即使在大英博物馆、维多利亚和阿尔伯特博物馆以及泰特美术馆这些有着长期项目的博物馆，无障碍访客通道的问题也阻碍了计划的实施。继1985年的《人人享有艺术》之后，关于该主题的第二份主要报告被命名为《穿过前门》，这并非巧合，服务入口已成为残疾游客二等地位的象征。[5]

认知获取问题

定居日本时，策展人们常常要求我对日本和英国的博物馆实践进行比较。撇开表面上的相似和差异不谈，我强烈地觉得，需要让他们了解，人们在博物馆中取得的对文化遗产的精神认知，远比人们的身体如何进出博物馆更为重要。让人们从前门进入博物馆的确很关键，但这只是游客旅程的开始。人们能否在博物馆中获得对文化遗产的认知，才是博物馆能否发展成为充满活力的社区组织的关键，也是博物馆的价值能否超越所谓的"艺术殿堂"或"珍奇收藏品"这些因策展人的利益而存在的静态身份的关键。

问题在于，如何用明确而实际的方式来阐明这一点，这种方式的影响力，是不管发表多少新闻文章都无法比拟的。博物馆需要的是一个示范项目，其基本原则是，如果博物馆能找到一种方式，让其收藏品被最排斥它的受众（即视觉和学习障碍的参观者）所认知，那么这种方式很可能会受

到普通公众的欢迎。虽然普通公众的视力可能没有问题，但就非具象或当代艺术品而言，他们尚不能被称为具有视觉艺术欣赏素养的人，并且在概念解释上也有类似的困难。[6]

1994年10月，名古屋市美术馆邀请我与津田美子共同策划一场展览，这是他们针对视力障碍游客的双年度系列展览的一部分。这将在本章后面的章节中详细描述。

名古屋市美术馆的举措

"艺术与心灵之眼1号"是名古屋市美术馆自1988年开馆以来，举办的系列展览中的第三个，展出了由青铜和石头做成的、可以触摸的小雕像。这场展览由汤姆画廊的村上春树策展，汤姆画廊是东京的一家私人画廊，也是当时日本唯一一个永久性的触摸会场。[7]

名古屋市美术馆的第二场系列展览在1992年，由津田佳彦策划，是对七名当代日本雕塑家作品展览的延伸，通过委托他们创作或提供已有的作品，来进行触觉探索。然而大多数作品在规模、材料、概念或安全性方面被证明不合适，因此，新闻界和视障人士都对其提出了严厉的批评，认为策展人没有与他们协商，也没有以其他形式提供任何资料。

因此，第三场系列展对名古屋市美术馆来说是一次机会，在面向大众的触摸式的展览上，尝试和实践一种新的概念性方法，同时扩展它在日本甚至其他地方的艺术博物馆中成为标准化形式的危险边界——那就是小型的、主要由硬石或青铜制作而成的具象三维艺术作品都经过了严格的保护审查，可供视力障碍的游客进行触觉探索。

早期触摸秀与弱势群体服务

这种类型的触摸秀，不管它们展示的是什么，从概念上讲，都与早期的流派几乎没有什么不同。从各方面来看，它们都只是经过了美化处理的展览，是始于1864年英国维多利亚和阿尔伯特博物馆长期外借服务传统的产物。[8]到1913年，我们在英国桑德兰博物馆看到了J. A. C.迪亚斯为视障观众提出的第一个书面倡议。迪亚斯在偶然间听到一所盲人学校的老师说

他的盲人学生很难理解比例的概念，于是迪亚斯邀请他们通过触摸来探索博物馆藏品中的填充玩具动物，并让他们坐在一头狮子上。五周后，他们制作出了"杰出"的动物模型。[9]同年，在纽约大都会艺术博物馆，博物馆秘书罗伯特·W. 德·弗雷斯特下令举办两场关于美国雕塑和乐器的讲座，其中就包括了可以触摸的物品和盲文文本。[10]

伊顿的收藏品

　　该流派在概念和文献上的下一个飞跃是1955年艾伦·伊顿在美国收集了一批供公众使用的私人处理收藏品。他详细描述了自己对40件"美与奇迹"物品的体验，这些物品是从许多文化中挑选出来的，在"为视力障碍者和盲人提供美"[11]的展览中，被用作视障人士和视力正常的人之间交流的一种方式。它为视力受损和视力正常的博物馆参观者的触觉体验渠道主题提供了第一个分析研究。伊顿认为这项活动并非纯粹针对视障人士，而是不同感官词汇者之间分享体验的机会。这就是差异所在。他希望为观众提供尽可能广泛的触觉体验，他的收藏主要是从史前到当代的民族志或工艺品。它包括了史前手工具、苏美尔黏土片、纳瓦霍银项链、来自刚果的雕刻木制饮水杯和一套12个嵌套的俄罗斯娃娃。正如他所指出的那样，这些物品的最大的魅力不仅在于物体的触觉美感，而且在于每个物体中的文化或历史故事，因此触觉被视为包含身体、情感和概念的多层次体验。

静态触摸类型

　　从那时起，标准的博物馆触摸体验的重点，仍然是能够触摸以前被禁止触摸的艺术品或人工制品，它们既不是冒牌货也不是复制品，也不是质量较低的作品，而是永久性藏品中的标志性作品。除了触觉探索和时间安排之外，很少有什么包罗万象的主题或策展人讲解。这些展览以"特别"服务为中心，主要面向视障人士，而非主流观众，本身也不被视为一种有效的展览形式。

　　1976年，泰特美术馆与英国皇家盲人协会（RNIB）合作在泰特美术馆举办了首届"盲人雕塑"触摸展览后，1981年在泰特美术馆再次举办"盲

人雕塑"触摸展览时，它"弱势群体"这一面成了其最主要的诟病点。这次展览包括了亨利·摩尔、雅各布·爱泼斯坦、芭芭拉·赫普沃斯和德加的雕塑作品，从自然主义到抽象主义依次排列。[12]

因为在1976年的展览中，一些青铜雕塑的化学光泽因被手触摸而受损，所以出于保护雕塑的原因，1981年的展览成了一个专为视障人士而设的隔离展览。这引起了视力正常的参观者的强烈不满，他们只能从外面观看展览，但无法进入其中或触摸作品。在人们对让弱势群体观众获得机会的重要性还不太了解的时候，对于视力正常的参观者来说，这是一个及时的实践教训，让他们感受到残疾人士经常经历的歧视。然而，很明显，其目标应该是普及而不是限制访问，像1980年加拿大皇家安大略博物馆一个工作组建议的一样，他们还声明自己坚决反对在博物馆进行隔离体验的想法："我们拒绝特殊设施的概念，比如专为视觉障碍人士设置'芬芳花园'，或留出一些房间作为'触觉画廊'。应当尽一切努力把盲人服务与视力正常访客体验结合起来。"[13]

冻结计划

可以说，在这些建议提出后的30年间，尽管《残疾人歧视法》和《2010年平等法》的立法被有所推动，但情况几乎没有改变。英国的博物馆现在定期为残疾人提供服务，但对于视力受损的游客们往往采取的是触摸式游览、特殊设置环节或音频描述的形式，这些仍然属于特殊服务类别。特殊服务是教育部为一群被视为平等，但需要单独措施的访客而设计的附加服务。

因此，博物馆内的触摸展，在概念上已经演变为一种展览形式，或者说是主流的阐释方法也不足为奇，尽管20世纪90年代在国民教育课程以及多感官展览的增长和兴趣的双重推力似乎也为这种情况的发生提供了很大的空间。于是，传统的展示技术被抛弃，取而代之的是一种更为实际的方法和相关的展览，为的是能承受更多手的触摸与磨损，满足年轻思想的严谨求证和国民教育课程本身的教育需要，强调以资源为基础、多学科学习和接纳残疾儿童。

启动项目及"打破模具"

有两场开创性的展览，以认知可达性为出发点，从而开发了一种包含无障碍通道的展览形式，展示了如何将视障游客的需求和愿望融入主流展览形式当中，虽然这并不是展览的明确目的。

1995年始于英国沃尔萨尔博物馆暨美术馆（加曼·瑞恩收藏品所在地）的项目，将互动展览完全置于艺术博物馆的背景下，以这些收藏品为基础，面向三至五岁的儿童展出。它标志着博物馆对永久藏品采取整体性管理的开端。具有创造性的艺术家和设计师们被委托创作演示性的作品，以供年轻的观众们操作。[14] 1995年，英国国家肖像馆在"打破模具——材料及肖像雕塑方法"这样的开创性展览中，对所有观众采用了同样的亲身实践及头脑思考的方法。[15]

从那之后，对这些多感官或互动展览所带来的创意机会做出反应的博物馆展览就少之又少。2005年维多利亚和阿尔伯特博物馆的"触摸我：设计与感知"是近期一个罕见的例子，盲人艺术的活动也是如此。[16] 受过专业训练的视障艺术家的出现，比如萨利·布斯、乔纳森·赫胥黎、帕德雷格·诺顿、乔安娜·布伦登、琳恩·考克斯、玛丽亚·奥索迪以及其他从事现场安装或相关工作的人员等，对现状的影响并不大。他们的工作常常被归入残疾人艺术范畴，他们的专业知识和见解仍然没有被策展人或展览设计师利用起来，即使他们需要住所或工作室。

这甚至是以视觉感知和认知理解为核心的大型展览所存在的问题，其中视觉、感知影响的缺乏及其他感官词汇的存在，这几者之间的联系，似乎是一个显而易见的策展机会，不容错过。[17] 但乔纳森·米勒在英国国家美术馆的展览（米勒，1998年）"镜像—反思"肯定是错过它们了。这涉及了绘画与感知之间的关系，而"邂逅——从旧到新的艺术"（同样也是在英国国家美术馆展出）以当代著名艺术家的作品为主，包括雕塑家安东尼·卡罗、路易丝·布尔乔亚和克莱斯·奥登伯格的作品，这些作品都是为了满足永久收藏而创作的。[18]

它被留给了像环球展览"黑暗中的对话"雕塑装置这样的创意方案，将认知心理学研究和新兴触觉技术与博物馆触摸议题等联系起来，以便重

图8.1 德克斯特·迪莫克，《处女头像》，仿维多利亚和阿尔伯特博物馆收藏"不确定物品"系列《迪克诺伊》，对17世纪的一座小雕像进行了数字化改造和重新构思。迪莫克是一名皇家艺术学院雕塑专业的学生，他使用三维扫描技术对作品进行了数字化拍摄，然后使用快速原型制作工艺制作了自己的版本。[©朱丽亚·卡西姆]

新点燃人们对更广泛的多感官议程的兴趣。[19]在英国，这是否会转化为新的展览类型或博物馆项目，从而超越标准化的触摸之旅模式，还有待观察。2010年，在维多利亚和阿尔伯特博物馆的萨克勒中心举办的展览似乎提供了一个新的概念方向。皇家艺术学院雕塑专业的学生可以接触到这些永久性的收藏品，并可以选择"一些不确定的物品"，然后对它们进行数码拍摄、改造和重新想象。每一件物品都在x轴、y轴和z轴上扫描，经"虚拟"创作之后再使用三维快速原型技术"打印"。作为一种诠释手段，让有视力障碍和视力正常的艺术家、参观者进行互动对话，它好像很成熟了（图8.1）。

盲童艺术教育对日本博物馆触摸议程的影响

在日本，艺术博物馆部门对触觉探索和更广泛的多感官议程的兴趣根源在于别处。虽然博物馆为视障游客提供的服务还不完善，但日本为盲

人儿童提供的高质量艺术教育，已经激发了人们对这一主题的兴趣。1947年，美国占领军在日本实施的战后宪法保证了教育机会的平等，其中包括日本盲人学校，确保了盲人儿童获得与视力正常的儿童相同的教育机会。因此，课程设置是相同的，并聘请了专业的艺术教师，虽然没有设计任何教材来帮助他们。其中包括神户自由职业平面设计师富井四郎，尽管他并不情愿，但在劝说下，1950年他接受了在神户盲人学校任职。

由于没有盲人艺术教育的传统来指导他，富井从零开始创造了一种方法论。他在《我怎样才能创造我所看不到的东西》[20]一书中记录了他如何教学生并让他们相信他们的作品是多么美好的策略。富井这个榜样深深地影响了他在这一领域的继任者，其中许多人都是实践艺术家。这进而影响了许多博物馆的专业人士，尤其是那些对当代艺术感兴趣的人，比如雕塑家吉村阳平，他在千叶盲人学校当了不止23年老师后所创作的陶瓷作品即受到富井影响。

由富井四郎和吉村阳平所定义的艺术教育，并不是指获得特定的技术技能，这是主流艺术教育在日本学校层面的典范。他们的教学以儿童创造性人格的整体发展为基础，鼓励孩子全身心投入创作，让孩子们站着创作，并尽可能多地使用黏土。他们的角色是一个推动者，他们退后、观察、倾听并学习关于学生们的世界，并基于这些观察，通过提供音乐、节奏、动作等刺激，帮助孩子们开发自己的创造性才能。不存在把视力正常人的审美价值强加给他们，或敦促他们模仿正常视力者审美的问题。[21]这种方法，是在与感官残疾儿童协作后发展起来的，是日本艺术教育理论的前沿，并对有兴趣探索新的展览形式和解释方法可能性的其他艺术家、新一代博物馆教育家和策展人产生了深刻的影响。

"艺术与心灵之眼 1 号"的设计和管理

日本的博物馆文化，一方面是新的、开放的实验方法，而另一方面，是博物馆不愿意在游客外展服务方面改变舒适、资金充足的现状，在这种矛盾的环境下，"艺术与心灵之眼 1 号"[22]展览应运而生。在策划和设计展览时，我希望它能在不同的层面上发挥作用，并把重点放在认知和触觉接触上。

图8.2　1994年，在日本名古屋市美术馆举办的"艺术与心灵之眼1号"展览上，盲童在读高田吉郎雕塑的触觉图像。［©朱丽亚·卡西姆］

艺术品的选择标准

　　此次展览由来自日本、英国和美国的11位当代艺术家的作品组成。选择了三幅二维作品（乔纳森·赫胥黎、苏珊·芬顿、浅野雅彦）是因为它们具有强烈的联想意象，而浅野的画作则可以被触摸。浅野的技巧恰好与传统的微胶囊触觉图像相反。他会在厚厚的白色颜料涂层上刻入线条，等它变干后在上面涂上一层薄薄的黑色颜料，然后把这层颜料擦掉，这样刻入的线条就会被凸显出来。

　　选择另外八幅三维作品，是为了让人们了解当代艺术家所使用的材料和技术的多样性与范围。为展示不同的表层质感，艺术家在对比强烈的介质中制作了粗糙与光滑、冷与暖、传统的与非传统的作品，也就是泥、木和稻草（高田吉郎）（图8.2），黏土（小泉重松），烧结纸（吉村阳

平），玻璃纤维（福冈米修），不锈钢（新久野），各种纤维和纺织品（马萨富米·梅塔），工业或机械部件（藤本由纪夫）等。其中一个是有意通过触觉探索来进行一些破坏，以挑战过分被尊重的日本观众。吉村阳平的《1992年艺术年鉴》是一本备受鄙视的日本出版物，该年鉴根据艺术家的市场价值对他们进行了排名。吉村在1000度的高温下点燃了它，让它爆裂成一个巨大的扇形，石化但易碎，且所有文字都褪色了。在为期三周的展览期结束时，它已经碎成了一堆白色的灰烬，而这正是吉村的概念意图。

三维作品需要达到形式和规模的一致性，这样视觉障碍的参观者们才能无障碍地依靠触摸来了解作品的整体形状和尺寸，让普通的访客直接"了解"作品，而不需要通过先前的艺术史知识来接近它。展览在作品的选择上，纯粹是基于作品本身的触觉、概念和审美价值，而不是考虑艺术家的年龄、血统、相对知名度或国籍，其中就包括了一位视觉残疾的专业艺术家（乔纳森·赫胥黎）的作品，以消除那些认为视觉残疾者无法从事视觉相关职业或残疾人的作品本身就是业余作品，不值得与"高雅艺术"作品一起展示的偏见，这是当时在日本存在的严重误解。后来我们发现浅野雅彦是色盲，但一直保守着这个秘密，因为担心他的作品会被人以负面的眼光看待。他的绘画技巧直接反映了这一点。

认知接触举措

展览的信息内容丰富多样，涉及的介质也很广泛。展览的目录采用大字体印刷，有盲文和凸起的图像，并附有每件作品的彩色照片。目录的正文避免了使用学术或专业语言，并且是以一种激发读者想象力的方式，为那些对当代艺术一无所知的观众所写。音频指南包括了这部分文字内容，还有艺术家对作品的讲解。尽管它的音质和长度都很差，但还是很受欢迎，使得很多游客在展览区待了很长时间。

在为期三周的展览期间，共有220名视障人士和4082名视力正常的公众参观了展览，其中许多人来自日本各地。在这4302名参观者中，有1454

图8.3　1995年，接触视觉协会成员在日本爱知县艺术博物馆合影。［©朱丽亚·卡西姆］

人是免费入场，这表明有三分之一的参观者是老年人或残疾人。超过800人花时间填写了我们准备的详细问卷，包括印刷版、大字体印刷版、盲文版和英文版。

对视障访客来说，能够触摸到作品是非常受欢迎的，而视力正常的访客则把信息内容作为他们欣赏每一件作品的关键。通过纳入三幅不可触摸的作品——乔纳森·赫胥黎的一幅画和苏珊·芬顿的两幅画，我想验证这样一种假设，即没有必要通过身体触摸一件作品来欣赏它。如果只提供一个触觉图像和对作品的趣味描述，是否就足够了？答案是"是"和"不是"。由于作品可以被触摸的创意在日本还是一个比较新的概念，视力正常的公众对展览能做到这一点并不抱太大的期望，因此对于11幅作品中有3幅不能被触摸，他们并没有感到太失望。事实上，艺术作品不应该被触摸的观念是如此根深蒂固，以至于许多视力正常的观众需要在博物馆接待人员的积极鼓励下才会去触摸艺术品，他们用担心和试探的手法去触摸，

而不像许多视力受损的观众那样用系统、专业的手法去触摸。许多人在调查问卷中表达了对此的赞赏，即艺术品可以通过这种方式来接触，许多公众表示这应该成为博物馆展览的标准做法。

这次展览以大学妇女协会助学金的形式，获得了第20届"盲人学生义工奖"。这让我得以与曾在展览中合作过的名古屋体育康复中心视觉障碍科主任原田由纪美一起开始建立接触视觉协会。直到我1998年返回英国前，我们每个月都会组织26名不同年龄的视障人士参观博物馆和收藏品（图8.3），目的是为视障人士开发有效的解释材料，并向博物馆施加压力，使其开放服务。此外，我们还举办了创意研讨会，扩大视障人士对博物馆艺术品触觉和概念的理解。[23]

兵库县美术馆的发展理念

从那以后，日本针对视障人士参观博物馆的倡议缓慢拓展，在立法和博物馆管理者个人兴趣的混合驱动下，川口市博物馆、仙台媒体中心、岐阜县艺术博物馆和大阪国家民族学博物馆将视障人士博物馆参观计划纳入博物馆的日常规划中。

神户兵库县美术馆是一个很好的例子。自1987年以来，神户兵库县美术馆每年都会举办一场名为"艺术中的形式"的触摸展，旨在面向更广泛的公众。负责这些展览的馆长塔达什·哈托里告诉我："这个展览每年举办一次，旨在提出一种新的艺术欣赏的形式，并克服传统的以视觉为导向的欣赏。我们希望通过这一系列的展览，让所有的参观者都能去思考可见与不可见的、可触摸与不可触摸的，以及视障人士等等。"

这种一致性以及扩大以现代和当代艺术为重点的博物馆展览形式的需要，使得接触式展览的概念性发展成为可能。

有三场近期的展览，展示了兵库县美术馆在方法上的多样性。三岛高桥是一位毕业于接触视觉协会研讨会的盲人艺术家。他创作的浅浮雕画使用莱塔林纸胶带来表现线条，使用薄的彩色乙烯基纸材来表现体积。2004年，他以这种方式创作了一幅大型作品，用于我和吉村阳平在冈山的林原艺术博物馆合作策划的一场展览，该展览展出了来自日本、尼泊尔和

图8.4　2004年10月，在日本冈山的林原艺术博物馆，盲人艺术家三岛高桥（左）在玻璃柜上准备乙烯基浮雕画，这是"小井美鲁五感10"展览的一部分。［©朱丽亚·卡西姆］

英国的视觉障碍艺术家的作品。博物馆拥有着精美的传统艺术品和玻璃工艺品，三岛使用其中一个玻璃柜作为表面，创造了一个从后面照亮的四面"绘图"（图8.4）。

2002年，三岛受兵库县美术馆邀请，从永久收藏品中选择现代作品进行触觉探索，然后以这种方式在纸上进行诠释。这场展出是一种让视力正常的公众能够洞察到触觉美学的方式，这种触觉美学是由一个有着敏锐触觉素养的人（三岛是一名针灸师和按摩师）来进行诠释的，三岛在10岁时就失去了视力，因此对二维描绘的视觉惯例有了认识。

2005年和2007年，两名概念艺术家受邀创作了完整的触摸装置作品。第一个是由杉村隆雄创作的《人人摸索》，它给博物馆带来了健康与安全防范方面的噩梦，但公众热情地回应了这个噩梦。其中一个展厅装满了聚苯乙烯小珠，小珠堆积的高度到达了胸部，里面埋藏着被永久收藏的

图8.5　杉村隆雄，《把脸夹在三明治里》，混合材料，"艺术中的形式——人人摸索"展览，兵库县美术馆，日本，2005年。［©杉村隆雄］

青铜作品。儿童和身高低于120厘米的访客必须在他人的陪同下参观，观众们被邀请蹚过小珠堆，走到那些可以看到顶部的作品旁，并戴上眼镜巧妙地进行探索。在一间用于存放私人物品的更衣室里，游客们收到了令人毛骨悚然的提醒："请注意不要摔倒……因为我们找不到或救不出珠子下的人（原文如此）。"在"艺术中的形式——人人摸索"展览中展出的第二件作品是一个挂在墙上的铰链式木制陷阱状装置，参观者可以像夹三明治那样把脸夹在中间，体验一种幽闭恐怖的黑暗体验。（图8.5）

2007年，项目艺术家山村敬之的装置作品借鉴了1995年博物馆所在地——神户阪神大地震的经验。被大火摧毁得最严重的城市中心区，是许多小型的皮鞋制造厂的所在地，这些制造厂雇用的韩国或缅甸裔的日本居民——后者是封建时代被驱逐群体的后代，他们的职业，比如皮革制品制作，被人们视为被死亡或污秽的宗教仪式所"污染"的职业。这两个群体在日本都遭到了严重的社会歧视。因此，作为一种具有历史和社会共鸣的媒介，山村的作品将三个边缘化的群体联系起来，这也是一种高级的独立触觉和感官体验。山村邀请一群退休的皮革厂女工，用合成条纹皮革以他自己的手为原型做了一只张开的填充物大手，线条都一样。三件馆内永久收藏的青铜雕塑被放置在不同的手指上，视力正常的游客会被邀请戴上眼罩来探索这个装置。（图8.6）

这三个例子及英国皇家艺术学院展览都表明，触摸式参观未必是博物馆关注那些掌握了解读藏品新方法关键的观众的有限表达，如果我们回顾一下历史上的革新，尤其是在通信领域，会发现许多产品概念都源于感官障碍——从1808年佩莱格里诺·图里为他的盲人朋友卡罗莱纳·范托尼·达·菲维佐诺伯爵夫人发明了打字机，使她能够清晰地书写；到巴丁、布拉顿和肖克利首次将晶体管应用于助听器，将其作为一种更可靠、更强大、更灵活、更小、更便宜、更冷却的助听器电源。如果将博物馆视力障碍访客和艺术家的横向视觉、不同的感官词汇和理解进行释放，将触

图8.6　山村敬之，《手》，日本兵库县美术馆"艺术中的形式"展，2007年。［©山村敬之］

摸之旅的"特殊服务"转变为可供所有人享受的综合体验，那么同样的事情也可能发生在博物馆触摸式参观领域，这似乎是合乎逻辑的。

注释

1. 数据引自Tansei Sogo Kenkyujo, 'Cultural Coffins', *AERA*, 2 February 1993（日文）.

2. J. Cassim, 'Letting Kids Get a Feel for Art', *The Japan Times*, Tokyo, 21 July 1991; J. Cassim, 'Toyama Museum Constructed with Care', *The Japan Times*, Tokyo, 21 February 1993; J. Cassim, 'Summer Programs Keep Kids Busy', *The Japan Times*, Tokyo, 1 August 1993; J. Cassim, 'Keep the Kids off the Streets with Summer Art Workshops', *The Japan Times*, Tokyo, 14 July 1996.

3. Kenkyujo, 'Cultural Coffins'.

4. E. Hooper-Greenhill, *The Educational Role of the Museum*, London and New York: Routledge, 1994, p.324.

5. Museums and Galleries Commission, *Arts for Everyone: Guidance on Provision for Disabled People*, London: Centre for Accessible Environments and Carnegie UK Trust, 1985; and J. Earnscliffe, *In through the Front Door: Disabled People and the Visual Arts: Examples of Good Practice*, London: Arts Council of Great Britain, 1992.

6. 参见J. Cassim, *Into the Light: Museums and Their Visually-Impaired Visitors*, Tokyo: Shogakkan, 1998 (日文); J. Cassim, 'The Touch Experience in Museums in the UK and Japan', in *The Power of Touch: Handling Objects in Museum and Heritage Contexts*, E. Pye, ed., Walnut Creek, CA: Left Coast Press, 2007, pp.163–83; A. Housen, 'Validating a Measure of Aesthetic Development for Museums and Schools', *ILVS Review: A Journal of Visitor Behavior*, 2 (2), 1992, pp.1–19; A Housen and N.L. Miller, *MOMA School Program Evaluation Study: Report II*, New York: MOMA, 1992; P. Yenawine, *Writing for Adult Museum Visitors*, New York: Visual Understanding in Education, 1997.

7. Cassim, *Into the Light* and Cassim, 'Touch Experience'.

8. A. Whincop, '*Loan Services in Great Britain: Historical and Philosophical Account*', 未发表的论文, 1983, 可从英国的莱斯特大学博物馆系获得。

9. J.A.C. Deas, 'The Showing of Museums and Art Galleries to the Blind', *Museums Journal*, 13 (3), 1913–14, pp.85–109.

10. American Association of Museums, *The Accessible Museum: Model Programs of Accessibility for Disabled and Older People, Washington*, DC: AAM, 1992, p.13.

11. A. Eaton, *Beauty for the Sighted and the Blind*, New York: St Martin's Press, 1959.

12. Museums and Galleries Commission, *Art for Everyone*.

13. Royal Ontario Museum, *The Museum and the Visually Impaired*, Report, Toronto, Canada: Royal Ontario Museum, 1980.

14. Walsall Museum and Art Gallery, *Children Should Be Seen and Not Heard: Is There a Place for Young Children in the Art Gallery?*, Conference papers, Walsall, 1995.

15. Cassim, 'Keep the Kids off'.

16. S. Khayami, 'Touching Art, Touching You: Blindart, Sense and Sensuality', in *The Power of Touch: Handling Objects in Museum and Heritage Contexts*, E. Pye, ed., Walnut Creek, CA: Left Coast Press, 2007, pp.183–90.

17. O. Sacks, *An Anthropologist on Mars*, London: Picador, 1995; O. Sacks, 'A New Vision of the Mind from Nature's Imagination: The Frontiers of Scientific Vision', in *Nature's Imagination: The Frontiers of Scientific Vision*, John Cornwell, ed., Oxford: Oxford University Press, 1995, pp.101–21; Cassim, *Into the Light*; and Cassim, 'Touch Experience'.

18. R. Morphet, ed., *Encounters: New Art from Old*, London: National Gallery, 2000.

19. South Bank Centre, Darklight: BT *Dialogue in the Dark*, London: BT and Royal Festival Hall, 1995; A. Geary, 'Exploring Virtual Touch in the Creative Arts and Conservation', in *The Power of Touch: Handling Objects in Museum and Heritage Contexts*, E. Pye, ed., Walnut Creek, CA: Left Coast Press, 2007, pp.241–52; C. Spence, 'Making Sense of Touch: A Multisensory Approach to the Perception of Objects', in *The Power of Touch: Handling Objects in Museum and Heritage Contexts*, E. Pye, ed., Walnut Creek, CA: Left Coast Press, 2007, pp.45–61; D. Prytherch and M. Jefsioutine, 'Touching Ghosts: Haptic Technologies in Museums', in *The Power of Touch: Handling Objects in Museum and Heritage Contexts*, E. Pye, ed., Walnut Creek, CA: Left Coast Press, 2007, pp.223–40.

20. S. Fukurai, *How Can I Make What I Cannot See?*, New York: Van Nostrand Reinhold, 1974.

21. Y. Nishimura, *Mita koto nai mono*, Tokyo: Kaiseisha, 1984; Y. Nishimura, *Te no naka no uchu*, Tokyo: Kaiseisha, 1991; Y. Nishimura, *Te de miru katachi*, Tokyo: Hakusuisha, 1995.

22. Nagoya City Art Museum, *Art and the Inner Eye #1*, Nagoya, 1994（由日文译为英文，作者提供）。

23. Cassim, *Into the Light* and Cassim, 'Touch Experience'.

参考书目

American Association of Museums, *The Accessible Museum: Model Programs of Accessibility for Disabled and Older People*, Washington, DC: AAM, 1992.

Cassim, Julia, 'Letting Kids Get a Feel for Art', *The Japan Times*, Tokyo, 21 July 1991.

——, 'Toyama Museum Constructed with Care', *The Japan Times*, Tokyo, 21 February 1993.

——, 'Summer Programs Keep Kids Busy', *The Japan Times*, Tokyo, 1 August 1993.

——, 'Keep the Kids off the Streets with Summer Art Workshops', *The Japan Times*, Tokyo, 14 July 1996.

——, *Into the Light: Museums and Their Visually-Impaired Visitors*, Tokyo: Shogakkan, 1998 (in Japanese).

——, 'The Touch Experience in Museums in the UK and Japan', in *The Power of Touch: Handling Objects in Museum and Heritage Contexts*, E. Pye, ed., Walnut Creek, CA: Left Coast Press, 2007, pp.163–83.

Deas, J.A.C., 'The Showing of Museums and Art Galleries to the Blind', *Museums Journal*, 13 (3), 1913–14, pp.85–109.

Earnscliffe, J., *In through the Front Door: Disabled People and the Visual Arts: Examples of Good Practice*, London: Arts Council of Great Britain, 1992.

Eaton, A., *Beauty for the Sighted and the Blind*, New York: St Martin's Press, 1959.

Fukurai, S., *How Can I Make What I Cannot See?*, New York: Van Nostrand Reinhold, 1974.

Geary, A., 'Exploring Virtual Touch in the Creative Arts and Conservation', in *The Power of Touch: Handling Objects in Museum and Heritage Contexts*, E. Pye, ed., Walnut Creek, CA: Left Coast Press, 2007, pp.241–52.

Hooper–Greenhill, E., *The Educational Role of the Museum*, London and New York: Routledge, 1994.

Housen, A., 'Validating a Measure of Aesthetic Development for Museums and Schools', *ILVS Review: A Journal of Visitor Behavior*, 2 (2), 1992, pp.1–19.

Housen, A. and N.L. Miller, *MOMA School Program Evaluation Study: Report II*, New York: MOMA, 1992.

Kenkyujo, Tansei Sogo, 'Cultural Coffins', *AERA*, 2 February 1993 (in Japanese).

Khayami, S., 'Touching Art, Touching You: Blindart, Sense and Sensuality', in *The Power of Touch: Handling Objects in Museum and Heritage Contexts*, E. Pye, ed., Walnut Creek, CA: Left Coast Press, 2007, pp.183–90.

Morphet, R., ed., *Encounters: New Art from Old*, London: National Gallery, 2000.

Museums and Galleries Commission, *Arts for Everyone: Guidance on Provision for Disabled People*, London: Centre for Accessible Environments and Carnegie UK Trust, 1985.

Nagoya City Art Museum, *Art and the Inner Eye #1*, Nagoya, 1994 (in Japanese – English text available from Julia Cassim).

Nishimura, Y., *Mita koto nai mono*, Tokyo: Kaiseisha, 1984.

——, *Te no naka no uchu*, Tokyo: Kaiseisha, 1991.

——, *Te de miru katachi*, Tokyo: Hakusuisha, 1995.

Prytherch, D. and M. Jefsioutine, 'Touching Ghosts: Haptic Technologies in Museums', in *The Power of Touch: Handling Objects in Museum and Heritage Contexts*, E. Pye, ed., Walnut Creek, CA: Left Coast Press, 2007, pp.223–40.

Pye, E., ed., *The Power of Touch: Handling Objects in Museum and Heritage Contexts*, Walnut Creek, CA: Left Coast Press, 2007.

Royal Ontario Museum, *The Museum and the Visually Impaired*, Report, Toronto: Royal Ontario Museum, 1980.

Sacks, O., 'A New Vision of the Mind from Nature's Imagination: The Frontiers of Scientific Vision', in *Nature's Imagination: The Frontiers of Scientific Vision*, John Cornwell, ed., Oxford: Oxford University Press, 1995, pp.101–21.

——, *An Anthropologist on Mars*, London: Picador, 1995.

South Bank Centre, *Darklight: BT Dialogue in the Dark*, London: BT and Royal Festival Hall, 1995.

Spence, Charles, 'Making Sense of Touch: A Multisensory Approach to the Perception of Objects', in *The Power of Touch: Handling Objects in Museum and Heritage Contexts*, E. Pye, ed., Walnut Creek, CA: Left Coast Press, 2007, pp.45–61.

Walsall Museum and Art Gallery, *Children Should Be Seen and Not Heard: Is There a Place for Young Children in the Art Gallery?*, Conference papers, Walsall, 1995.

Whincop, A., 'Loan Services in Great Britain: Historical and Philosophical Account', unpublished paper, 1983, available from Department of Museum Studies, University of Leicester, Leicester.

Yenawine, P., *Writing for Adult Museum Visitors*, New York: Visual Understanding in Education, 1997.

第9章

雕塑家是一位盲人：
康斯坦丁·布朗库西为盲人制作的雕塑

塞巴斯蒂亚诺·巴拉西

20世纪早期，相当大一部分艺术深受同时代哲学和科学思想地震性转变的影响。从弗里德里希·尼采到亨利·柏格森，从阿尔伯特·爱因斯坦到欧内斯特·卢瑟福，那个时代许多最具创新精神的思想家（因此在艺术家中也最受欢迎）从根本上挑战了绝对、客观知识的可能性。尤其值得注意的是，由于理解自然现象的感官经验不足，许多哲学家和科学家也对视觉优于其他感官的观点提出了质疑，随着录音、摄影、电影技术的进步，这些技术为人们探索世界提供了新的视角。这些观点让理论家们提出的高度抽象的现实新描述与人们基于日常感官体验而得出的根深蒂固的描述之间的差距空前扩大。

为了对此做出回应，一些有远见的艺术家开始挖掘高度精细的新词汇来解释世界不断变化的形象，最显著的是抽象艺术，或者说是非具象艺术的诞生。在大多数情况下，这些回应不仅仅是将想法和理论翻译成一种视觉语言，而且是非常复杂的创造性阐述和解释。很明显，"抽象"这个标签被很多从事这项工作的人所抵触。例如，康斯坦丁·布朗库西有一句名言："那些称我的作品很抽象的人是愚蠢的，他们所谓的抽象是最现实的，因为真实的不是外在的形式，而是理念，事物的本质。" [1]

历史上很少有艺术家提出如此复杂的方法来了解和分析现实（无论是内在的还是外在的）。在他看来，考虑这些发展与当代教育思想的关系也许是有益的。从19世纪下半叶开始，除了传统的教育方法，一些更先进

的方法越来越流行，至少在知识分子精英中是这样。这里特别有意思的方法都基于瑞士教育家约翰·海因里希·佩斯塔洛齐的理论。受卢梭教育专著《爱弥尔》（1762年）的启发，佩斯塔洛齐阐述了一种鼓励感知性学习和实践活动而不是语言重复的教学体系，在这种体系中，触觉体验发挥了特别重要的作用。在整个19世纪，这些思想被许多教育家在欧洲发展和普及，其中就包括了在德国的弗里德里希·弗罗贝尔。和佩斯塔洛齐一样，弗罗贝尔相信触觉和视觉体验比完全基于语言的教学形式更有教育价值。他的理论在后来形成更具前瞻性的儿童教育体系方面也发挥了重要作用。例如，玛丽亚·蒙台梭利的方法就是建立在以感官学习为中心的基础上，并将其归功于"手的教育"。

20世纪早期，许多艺术和建筑领域的关键人物都是按照这些原则接受教育的，最著名的有瓦西里·康定斯基、皮埃·蒙德里安、保罗·克利、勒·柯布西耶和弗兰克·劳埃德·赖特。因此，几何抽象派等现代主义艺术流派的发展可以解释为：

> 卢梭教育模式的传播作为一种广泛的文化现象，与人们越来越相信的几何形式的力量相辅相成……这些和谐的观念和几何实体的基本实质，往往不仅仅是哲学上的，而就像神智学一样，在维度上是精神上的。事实上，历史上第一次出于变革的目的，将艺术升华为生活的先锋派运动，并非来自社会主义或共产主义的意识形态支持，而是来自唯心论和神学。康定斯基、保罗·克利、约翰内斯·伊滕、赖特、皮埃·蒙德里安，当然还有勒·柯布西耶都坚持认为，将艺术转向抽象的几何形式，将彻底引导社会进行精神化转型。[2]

在这么多有影响力的艺术家的教育下，通过扩大感知模式的范围来观察现实，也许会不可避免地出现马丁·杰伊描述的"反中心主义"的倾向。[3]尤其是在这种文化氛围中，触觉在审美体验中扮演的角色获得了新的关联，最初它是作为纯粹视觉的替代。20世纪20年代初就有几个这样的例子。在德国，拉兹洛·莫霍里-纳吉在包豪斯开设了他的初级课程，

旨在证明一种全面的感官教育，鼓励学生使用触觉、听觉和嗅觉来试验形式和材料。正如他后来所说：

> 我们用来记录身体位置的每一种感觉都有助于我们把握空间。空间首先是由视觉来认识的。这种与身体有着明显关系的体验可以通过运动，通过改变一个人的位置，通过触摸来检查。[4]

在意大利，菲利波·托马索·马里内蒂在1921年发表的《触觉主义宣言》中，拔高了触觉在直觉和心理价值方面的作用，宣称它是战后未来主义的核心主题。对于马里内蒂来说，"触觉主义的结局简单来讲必须是触觉的协调；它必须通过表皮间接协作，以完善人类之间的精神交流"。[5]达达主义和超现实主义也倡导将触觉元素融入艺术，同样受到"反视网膜"触摸价值和色情可能性的吸引。事实上，对于马里内蒂称自己发明了触觉主义的说法，弗朗西斯·皮卡比亚提出了质疑，他反而把这归功于雕塑家伊迪丝·克利福德·威廉姆斯——1917年，他的作品《触碰的石膏》（约1915年）刊登在唯一一本达达主义杂志《错错错》上。[6]

1917年，马塞尔·杜尚和他的朋友沃尔特·阿伦斯伯格、亨利-皮埃尔·罗奇以及比阿特丽斯·伍德在纽约出版了两本短命的杂志，《错错错》是其中之一（另一本是后来出版的《盲人》）。他们是纽约达达主义的核心和灵魂，并且对盲人艺术和触摸艺术非常感兴趣。当然，绘画中"视网膜依赖度"的问题对杜尚来说尤其重要。从他已有的作品来看，他的创作就一直围绕着存在的事物与表现形式间的张力展开，从根本上挑战了视觉在审美体验中的中心地位。事实上，他已有的作品中所涉及的激进姿态依赖于艺术行为的概念化，这将艺术品推到了一个纯视觉语境的架构之外。杜尚有一句名言，他感兴趣的是思想，而不是视觉产品，他的意图是让"绘画服务于心灵"。[7]他对"视网膜"的排斥是如此彻底，以至于在20世纪20年代的一段时间里，他放弃了绘画，转而喜欢下棋，这是一种他玩得相当好的游戏。

杜尚最亲密的伙伴之一是罗马尼亚雕塑家康斯坦丁·布朗库西。从

1912年左右他们第一次在巴黎见面，到1957年后者去世，他们一直是好朋友。他们的友谊建立在艺术和更实际的共同利益之上（比如，杜尚多次帮助布朗库西出售他的作品），两人都非常享受并激发彼此的幽默感。在20世纪的10年代和20年代，尽管有一些保留意见，但布朗库西依然明确表示了对达达主义的同情。而20世纪20年代，杜尚成为由这位罗马尼亚人制作的约30件雕塑作品的所有者之一，还监理了他在美国举办的一些展览的安装工作。

众所周知，布朗库西不愿直接参与到运动中去，也不愿在当代辩论中发表宏大的言论，他通常都拒绝对自己的作品进行长篇累牍的写作或演讲。然而，得益于他和杜尚及其朋友圈关系密切，他对达达理论的讨论了如指掌。

事实上，布朗库西至少有一件作品——《盲人雕塑》（图9.1），可以令人信服地解释他对这些辩论的贡献，或者至少是作为一个局外人对这些辩论的回应。值得注意的是，它仍然是布朗库西鲜为人所知的研究作品之一。这在一定程度上是因为，关于它的历史有着很多方面的不确定性，但也存在这样一个事实，如果从字面来理解它的标题和围绕其展开的一些故事，它提出了一个问题：失明与视觉艺术的关系。不过对一些人来说，这仍然是一个不太愉快的话题。

关于《盲人雕塑》，只有少数既定的事实。一开始存在了三个不同的版本。这种情况在布朗库西身上并不少见，因为他喜欢用不同的材料，或多或少地用实质性的变化来重新阐述一个主题。最早的版本（有纹路的大理石，17.5cm×29.5cm×18cm）直到1916年才问世，而最近的学者建议将其推迟到1920年左右。[8]1922年，布朗库西把它卖给了纽约收藏家兼艺术赞助人约翰·奎因。1935年，由马塞尔·杜尚作为中介，路易斯和沃尔特·阿伦斯伯格买下了它。1950年，阿伦斯伯格夫妇把这件作品连同他们的大部分收藏品一起捐给了现在的费城艺术博物馆。这个版本被认为与现在位于巴黎的布朗库西工作室的1920—1921年（17.5cm×32cm×24cm）的石膏版本是同时代的。现在也位于布朗库西工作室的第三个版本（雪花石膏，17.5cm×32.3cm×24cm）可以追溯到1925年，它于1926年在巴黎独立

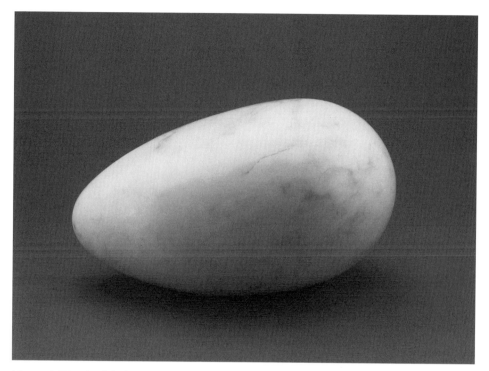

图9.1　康斯坦丁·布朗库西，《盲人雕塑》，有纹理的大理石，约1920年，费城艺术博物馆，路易斯和沃尔特·阿伦斯伯格收藏，1950年。〔©2013年，照片：费城艺术博物馆/艺术资源/斯卡拉，佛罗伦萨〕〔©绘画及造型作品作家协会（ADAGP），巴黎；设计与艺术家版权协会（DACS），伦敦，2013年〕

沙龙展出，1933年在纽约布鲁默画廊展出。正如测量结果所显示的，第二个和第三个版本比第一个版本稍微长一些。

　　尽管在过去，有人认为《盲人雕塑》只是《世界之初》（1920年）的一个替代版本，[9]而如今的事实是，布朗库西本人为其命名，并认为这是一件独特的作品，被人们所广泛接受。这是很重要的一点，正是因为这个标题，我们才能够确定布朗库西的意图，即把光滑简单的雕塑形式与失明联系起来，然后再与触觉联系起来。同样值得一提的是，尽管它与近乎完美的卵形作品《世界之初》相似，但《盲人雕塑》是一件不那么规则的作品，因为它的特征是浅平面，肉眼几乎看不见，但触摸起来相当明显。

　　由于有关其最基本的历史事实都存在着诸多不确定性，关于《盲

人雕塑》的其他信息则更加模棱两可，有的等同于猜测，甚至可能是神话。[10] 有一个恰当的例子，是亨利–皮埃尔·罗奇在1917年纽约中央大皇宫举办的第一届独立艺术家协会展览中对雕塑的解释。[11] 迄今为止，还没有其他关于展览中存在《盲人雕塑》的记录，而罗奇的故事（追记，仅在其过世后发表）与现在被普遍接受的作品的年代不符。但他的回忆非常具体，讲述了这件作品是如何被展示的——"装在一个密闭的袋子里，袋子留出两只手的袖孔……这是一个'手的启示'，独立于眼睛，尽管大多数人认为这是一个玩笑"。[12] 正如埃里奥·格拉齐奥利所指出的那样，大多数研究布朗库西的学者倾向于将这一论断视为罗奇创造的神话，[13] 或者仅仅是一种误记。或者，格拉齐奥利的另一种理解是，如果接受1916年作为第一个版本的日期，那么他认为用袋子展示作品的想法可能是马塞尔·杜尚的，可能是为了让布朗库西更坚定地站在达达派的阵营中。[14] 可以肯定的是，没有其他记录表明布朗库西或杜尚打算在纽约或其他地方以这种方式展出这件作品，因此，我们可以有把握地假设，如果这件事真的发生了，那也只是一次性的。

值得注意的是，独立派展览的日期（1917年4月10日—5月6日）几乎与达达主义期刊《盲人》（*The Blind Man*）［4月第一期，名为《盲人》（*The Blindman*）；5月第2期］在纽约出版的两期日期完全一致。两者都专注于对美国当代艺术的展示，尤其关注杜尚的作品《喷泉》被排除在独立派展览之外而引发的激烈讨论。因此，该期刊的标题既可以作为杜尚对艺术的非视网膜方面日益增长的兴趣的参考，也可以被视为对公众和评论家无法理解其作品真正含义的抨击。罗奇在将近40年后才写下这篇文章，似乎是有道理的，也许因为时间上的巧合，他把布朗库西的《盲人雕塑》与独立派的展览联系在了一起。也许文章中的事实，只是他后来对这件作品及其展出的一些想法或一种偶然的幽默评论。这些事件与纽约的展览以及艾迪丝·克利福德·韦莲司在《错错错》发表的《触摸石膏》的进一步巧合，也可能造成一些困惑。

不管这件轶事的历史准确性如何，通过他最亲密的伙伴之一，罗奇的文章为布朗库西的观点提供了一个启发性的解释。正如标题所示，文章

的重点是《世界之初》，从风格和年代上来看，这是与《盲人雕塑》最接近的作品——罗奇本人也提出了这一点，他把两件作品都放在了卵形系列作品中，两件作品都是头部卧倒。罗奇以独立派展览的故事为切入点，探索了布朗库西的这一部分作品，罗奇谈到了雕塑家们习惯在工作室里触摸和爱抚他们的创作，"跪在地上，用手触摸，闭上眼睛"。[15] 这不仅是他欣赏成品雕塑的方式，也是其制作过程中不可或缺的一部分。布朗库西对于完成作品是出了名的极度挑剔，他会非常小心地对作品进行打磨和抛光，直到获得他所渴望的完美的表面质感。因此，罗奇写道，布朗库西是一个双重失明的人，因为在雕塑的制作和体验中，触摸对他来说至关重要。

罗奇还引用了布朗库西自己关于《世界之初》以及其他"蛋形头盖骨"片段的话："我在里面放入了我对未知事物的好奇心，一个有小立方体在里面发酵的鸡蛋，一个人类的大脑……正如其名字所暗示的那样，它是对内部的深处研究。"[16] 然后，他描述了自己触摸《盲人雕塑》的经历，写下了"形式隐蔽的，矛盾的，'蛋'，细长的头盖骨，充满了棱角的结构，虚拟的，潜在的"。[17] 这些都是令人有些困惑的陈述，与雕塑的实际形式并不一致。即使考虑了作品表面的柔和起伏，布朗库西和罗奇却似乎更像是在表达他们的感觉和印象，而不是在描述作品，它起源于视觉（暗示一个人的头部）和触觉（使他们能感知到比头骨更深入的东西，就像"大脑"一样）的结合。这对"内在"和"潜在"的引用似乎特别有意义，因为它们将人们的注意力吸引到雕塑应该引起的那种非视觉的、表面之下的观察。那么，这就是布朗库西所认为的暂停视觉会带来的感知吗？这些纯粹的心理图像是从失明的黑暗中浮现出来的吗？它们是在不同的感官刺激下形成的不同类型的记忆结果吗？这似乎表明，通过触摸，我们能"看到"的东西比仅仅依靠视觉要多。那么，触觉能成为一种"母视觉"吗？

1957年布朗库西去世后不久，罗奇在其撰写的两篇文章中，再次讨论了触摸、手和闭眼体验的重要性。他在《布朗库西的葬礼》中提到了一些送礼的物品、鲜花和食物（这在罗马尼亚的葬礼习俗中很常见），并讲述

了布朗库西是如何"在他的工作室里欢迎美丽的女人，他会在她们的眼睛上盖上手帕，在她们的嘴里放上小洋葱和奶酪，说：'咬一口，猜猜它是什么'"。[18]在第二篇文章（简单命名为《康斯坦丁·布朗库西》）中，罗奇更是简洁地将这位雕塑家称为"双手有着'魔力'的巫师"，[19]介绍一种魔法的引入，很符合罗马尼亚人对神秘主义和精神领域的倾向。

罗奇所坚持认为的触摸和手在布朗库西的实践中所起的作用是合情合理的。它的起源可以追溯到这位雕刻家的职业生涯之初。1907年，布朗库西在奥古斯特·罗丹的工作室里做了几个月的助手，从那时起，他的许多雕塑作品都受到了罗丹主义的影响。在罗丹最著名的作品之一《地狱之门》中，有一个引人注目的群体雕塑，灵感来自但丁对吴哥利诺伯爵在地狱中遭受痛苦折磨的叙述。按照但丁文字中所描述的，罗丹描绘了吴哥利诺跪在地上，被饥饿蒙蔽双眼，摸索着他死去的孩子，捕捉到了"饥饿逼人做出悲伤中不会做的事"之前的最后一刻。[20]尽管布朗库西从来没有真正倾向于这种戏剧化的故事讲述，但他1906—1907年的一些作品（尤其是《迷失的安息》《红皮人》《熟睡的孩子》和三个非常罗丹式的《折磨》版本）是迄今为止他所作的最具表现力的作品，就像吴哥利诺一样，可以将它们视作同失明相关（尽管有些牵强）。

至关重要的是，这些作品介绍了布朗库西余下职业生涯中所保留下来的形式和主题。从形式上说，它们是雕塑家与卧式独立头部接触的最早例子，在这个主题下产生了一系列作品，《盲人雕塑》也属于其中。在《熟睡的孩子》（1908年）、《沉睡的缪斯》（1910年的第一个版本）、《普罗米修斯》（1911年）和《新生儿》（1915年）等作品中，布朗库西使用了躺着的头作为统一形式的解决方案，探索并融合了睡眠、童年和痛苦等多种多样的主题。《普罗米修斯》（存在着八个版本，制作于1911年至1917年之间）就是一个很好的例子。这件作品的名字来源于擎天神，他被宙斯判处了永久的折磨——每天都被老鹰吃掉肝脏，作为从众神那偷火的惩罚。西德尼·盖斯特指出了这些特征的孩子气，他写道：

> 头部向一边倾斜，是布朗库西在《折磨》和《红皮人》中用来表

示痛苦的姿势……实际上，这是一个背负着普罗米修斯命运的孩子的头部。这个头部是一个真实的孩子的画像，现在这个孩子已经长大成人了，他的头部看起来仍然保持相似。作品标题可能揭示了布朗库西对于孩子出生的真实困难的感受。[21]

布朗库西将这种痛苦与出生联系在一起——他曾说过，"新生儿来到这个世界上是愤怒的，因为他们是违背自己的意愿被带进这个世界的"[22]——从《新生儿》张大嘴巴的尖叫中明显可以看出，这件作品在形式上与《沉睡的缪斯》相当接近。随着1925年版的《盲人雕塑》（1926年在巴黎的独立沙龙展出时被命名为《沉睡的缪斯》）的面世，我们有了一个完整的系列。

在布朗库西的作品《盲人雕塑》中，这样一个复杂的参照网络经常出现，比如，它既可以被解读为平躺头部系列的一部分，结合了失明和睡眠的主题，也可以被解读为更抽象的陈述，为像《世界之初》这样的作品开辟了道路。睡眠与失明的关系尤其有意义。睡眠可以被视为暂时性失明的一种形式，就像闭上眼睛，在黑暗中向内看一样。在睡眠中，通过梦，我们经常看到肉眼看不到的东西，就像失明一样，它包括视觉感知的暂停，以及对不同意识模式的依赖。正如我们所看到的那样，放弃视觉会让人更加依赖其他感官。因为在布朗库西看来，失明需要触摸，而触觉又反过来为他提供了简单易读的形式。这很好地满足了他对表达事物本质形式的纯粹追求，这是他艺术的核心方面之一，被新柏拉图主义的现代主义版本所激活。顺便提一句，《世界之初》可以说是最能捕捉事物本质的一件作品。《世界之初》是万物诞生的蛋或种子，是布朗库西最不受限制、最简化的作品，正如我们所见，它也是最接近《盲人雕塑》的作品。

格拉齐奥利提到，当约翰·奎因购买《盲人雕塑》时，布朗库西给了他另外两件雕塑作为礼物，一件是由大理石制作而成的《波嘉尼小姐的手》（1920年），另一件是木质的《杯子1号》（1917年），以及《波嘉尼小姐》（1912年？）的一幅图纸。[23]这一点特别重要，因为布朗库西非常重视他的作品组合，正如他在巴黎的工作室所展现的那样。因此，思

图9.2 康斯坦丁·布朗库西，《波嘉尼小姐的手》，1920年，哈佛艺术博物馆/福克博物馆，由马克斯·沃瑟曼夫妇慷慨购买，1964.110。［图片：影像系，©院长及哈佛学院院士］［©绘画及造型作品作家协会（ADAGP），巴黎；设计与艺术家版权协会（DACS），伦敦，2013年］

考触摸在《盲人雕塑》中的作用时，它与《波嘉尼小姐的手》（图9.2）同框就充满了意义。据描述，后者所体现的"与其说是身体解剖的部件，不如说是爱抚的感觉"。[24] 两件作品都很光滑，没有手指或面部特征等自然细节的呈现。不同寻常的是，布朗库西并没有再次把手作为一个独立的主题，而是将其作为更精细的作品的一部分，最显著的是用它支撑着头部的作品，比如《波嘉尼小姐》的不同版本（最早的版本可以追溯到1912年）。

因此这样的礼物似乎是为了把群体所有的元素组合在一起，赋予其连贯性和意义，同时，鉴于布朗库西与奎因的友谊，也可以和赠送礼物联系起来，这种联系可能是由《杯子1号》这件具有深刻的精神和仪式感的作品所烘托的。

塞尔吉·福什罗也提到了《盲人雕塑》的触感，以及它与头部雕塑的联系。他观察到，这件作品是"用手来感觉的，它的圆状能唤起人们的回忆。盲人要首先摸到某个人的头和脸，才会对他的样子形成印象。一个好的雕塑，会让那些能看见它的人都想去触摸它、爱抚它"。[25] 福什罗对《盲人雕塑》的解读是，与其说它是创世之初中代表起源的蛋，或者说它是一幅完全通过心理构思出的图画，不如说它更像是一个在失明的黑暗中浮现，让人看到和感觉到的人头。

通过精心设计的参照物，在布朗库西所有的作品中，《盲人雕塑》最出色地定义了他的期望——将简约的形式与清晰的、具有深度的概念进行结合。尤其是这件作品集中体现了具象与抽象之间的张力，许多人认为这正是罗马尼亚艺术家最具吸引力的品质之一。《盲人雕塑》和《世界之初》代表了布朗库西最鲜明的态度之一——在作品形式上极度缩减和简化的追求。正如西德尼·盖斯特所说，这是"一种未来的形态"。[26] 有了它，布朗库西完全摒弃了模仿，而雕塑本身也与之不谋而合，雕塑的名字明显指的是作品的"功能"，而不是它的主题。那么，《盲人雕塑》能否成为布朗库西对抽象问题的回答呢？他把抽象艺术视为盲人的艺术吗？这比视觉感知探索得更深远？他是在邀请我们透过内心的眼睛去观察吗？他的意思是说我们需要失明，才能透过外在的表象，更接近事物的本质吗？布朗库西的真正非凡之处在于，他的艺术经常能提出开放性的问题，但没有一个是微不足道的。毫无疑问，并不是他所有的雕塑都是为了触摸而创作的——当然也不是那些表面完美无瑕的高度抛光金属作品。不过事实在于，他通过《盲人雕塑》邀请我们闭上眼睛去真正地看，这无疑是一个非凡的艺术成就了。

注释

1. Constantin Brancusi, 'Propos no. 22', in *Theories of Modern Art*, Herschel B. Chipp, ed., Berkeley, CA: California Studies in History of Art, 1968, p.365.

2. Kazys Varnelis, 'The Education of the Innocent Eye', *Journal of Architectural Education*, 51 (4), May 1998, p.214.

3. Martin Jay, *Downcast Eyes: The Denigration of Vision in 20th Century French Thought*, Berkeley, CA: University of California Press, 1993.

4. László Moholy-Nagy, *The New Vision and Abstract of an Artist*, New York: Wittenborn, 1947, p.57.

5. Filippo Tommaso Marinetti, '*Manifesto del tattilismo*', in *Archivi del futurismo*, Maria Drudi Gambillo and Teresa Fiori, eds, Milan: Mondadori, 1958, pp.56–61, 我的翻译。马里内蒂为了支持他所声称的触觉主义是未来主义发明，他提到了翁贝托·薄邱尼（Umberto Boccioni）的战前探索雕塑的触觉品质，特别是1911年发表的*Fusione di una testa e di una finestra*提到的并列的不同特性的材料（铁、瓷和人类头发）。

6. *Rongwrong*, 1, July 1917, p.3. 在皮卡比亚展示了《触碰的石膏》（*Plaster to Touch*）的照片后，纪尧姆·阿波利奈尔（Guillaume Apollinaire）在一篇文章和一次关于艺术触摸的演讲中加入了该作品（Guillaume Apollinaire, 'L'art tactile', *Mercure de France*, 16 February 1918）。

7. Marcel Duchamp, 'Painting at the Service of the Mind' (1946), in Chipp, *Theories*, p.395.

8. 对于1916年，参见Pontus Hulten, Natalia Dumitrescu and Alexandre Istrati, *Brancusi*, London: Faber & Faber, 1988, cat. 90, p.290; 以及Sidney Geist, *Brancusi*, New York: Grossman, 1968, p.56. 基于它与《世界之初》（*Beginning of the World*）、布朗库西工作室（Atelier Brancusi）里的石膏版本的相似性，如今，费城艺术博物馆和法国巴黎现代艺术博物馆的学者建议将1920—1921年作为更为可能的日期。

9. 例如，参见Athena C. Tacha, 'Legend, Reality and Impact', *Art Journal*, 22 (4), summer 1963, pp.240–41.

10. 参见Elio Grazioli, 'La *Scultura per Ciechi* di Brancusi', *Riga* (Constantin Brancusi), 19, 2001, pp.325–33. 我感谢格拉齐奥利慷慨地分享研究成果，这为本文提供了出发点。

11. Henri-Pierre Roché, 'Notice sur le "Commencement du Monde" de Brancusi' (1955), in Écrits sur l'art, Paris: André Dimanche, 1998, pp.129–31; 该书的所有翻译都是我做的。

12. Roché, 'Notice', p.129.

13. Grazioli, 'La *Scultura*', p.326.

14. Grazioli, 'La *Scultura*', p.326.

15. Roché, 'Notice', p.129.

16. Roché, 'Notice', p.129.

17. Roché, 'Notice', p.129.

18. Henri-Pierre Roché, 'L'enterrement de Brancusi' (1957), in *Écrits sur l'art*, p.138.

19. Henri-Pierre Roché, 'Constantin Brancusi' (1957), in Écrits sur l'art, p.141.

20. Dante Alighieri, *Divine Comedy*, 'Inferno', canto XXXIII.

21. Sidney Geist, *Constantin Brancusi, 1876–1957: A Retrospective Exhibition*, New York: Solomon R. Guggenheim Museum, 1969, p.47.

22. Hulten, Dumitrescu and Istrati, Brancusi, p.100.

23. Grazioli, 'La *Scultura*', p.329. 也许值得注意的是，于尔丹、杜米特雷斯库和伊斯特拉蒂（*Brancusi*, p.291, cat. 95; 和p.296, cat. 117）将这两个雕塑礼物的日期定为1920年。若正确的话，购买《盲人雕塑》就是完成了奎因的小组之时，而不是发起的时间。但是，时间

顺序上的差异并不减弱格拉齐奥利的观点。

24. Geist, *Brancusi*, p.76.

25. Serge Fauchereau, *Sur le pas de Brancusi*, Paris: Cercle d'art, 1995, p.76，我的翻译。

26. Geist, *Brancusi*, p.79.

参考书目

Apollinaire, Guillaume, 'L'art tactile', *Mercure de France*, 16 February 1918.

Chipp, Herschel B., *Theories of Modern Art*, Berkeley, CA: California Studies in History of Art, 1968.

Fauchereau, Serge, *Sur le pas de Brancusi*, Paris: Cercle d'art, 1995.

Geist, Sidney, *Brancusi*, New York: Grossman, 1968.

——, *Constantin Brancusi, 1876–1957: A Retrospective Exhibition*, New York: Solomon R. Guggenheim Museum, 1969.

Grazioli, Elio, 'La *Scultura per Ciechi* di Brancusi', *Riga* (Constantin Brancusi), 19, 2001, pp.325–33.

Hulten, Pontus, Natalia Dumitrescu and Alexandre Istrati, *Brancusi*, London: Faber & Faber, 1988.

Jay, Martin, *Downcast Eyes: The Denigration of Vision in 20th Century French Thought*, Berkeley, CA: University of California Press, 1993.

Marinetti, Filippo Tommaso, 'Manifesto del tattilismo', in *Archivi del futurismo*, Maria Drudi Gambillo and Teresa Fiori, eds, Milan: Mondadori, 1958, pp.56–61.

Moholy–Nagy, László, *The New Vision and Abstract of an Artist*, New York: Wittenborn, 1947.

Roché, Henri–Pierre, *Écrits sur l'art*, Paris: André Dimanche, 1998.

Tacha, Athena C., 'Legend, Reality and Impact', *Art Journal*, 22 (4), summer 1963, pp.240–41.

Varnelis, Kazys, 'The Education of the Innocent Eye', *Journal of Architectural Education*, 51 (4), May 1998, pp.212–23.

第10章

拥抱石头，手握画笔：
"一号组"照片中的不同触摸

菲欧娜·坎德林

　　在20世纪和21世纪的艺术写作中，触摸经常被用同质化的术语来讨论。评论者通常把触摸到的特殊质感或特征归因于触摸行为，而不是关注轻拍与抓住、抚摸与握住之间的差异，或者不同的触摸内容和触摸对象产生的不同效果之间的差异。这一趋势很重要的一个例子是尼古拉斯·布瑞厄德在《关系美学》中对触摸的描述，他认为关联性或参与性艺术提供了"如此多动手实践的乌托邦"，是"动手的文明"，为当今的社会交往状态提供了"有形的象征"，存在着一种"有形的维度，是连接个人和人类群体的工具"，进而为当今社会人情疏远的状况提供了另一种选择。[1]但布瑞厄德从来没有讨论过这些触觉的细节，也没有承认触觉接触可能是不对等的、压抑的或不友好的。

　　在触摸与女性艺术和体验的联系中，也经常能找到类似的触摸被同质化讨论的例子。在20世纪60年代和70年代，触摸和质感构成了以女性为中心的意象的一部分。尽管这些艺术行为遭到了女权主义者的坚决驳斥，她们反对"女性'本质'不变的概念"，但触摸与女性艺术和体验之间的某种平衡是存在的。[2]在这些情况下，当时的女权主义者们通常使用"触摸"作为一种战略手段，来驳斥男权主义"脱离实体视觉"的观念，尽管这种方法可能很强大，但它也会推导出一种假设——触摸与视觉一定是相反的，触摸总是被设想或体验为"具体化的"，并且它主要跟女性经历和女性概念有关。[3]

　　在这一章中，我将通过研究一系列的照片来展示触摸的具体表现和论述是多么的复杂、微妙和具有历史意义。这些图片来自展览目录《一号组——英国现代建筑、绘画和雕塑运动》，其中包括了参与运动的艺术家的手的照片。在1934年出版的这些作品中，艺术家们拿着画笔、铅笔或其他材料，双手优雅地摆着姿势，从事着创作，甚至拥抱着他们的雕塑。对这些图像的仔细分析表明，这些变化对于区分画家和雕塑家的做法、艺术家的性别角色的构建以及对其特定领域内权威的归属都具有重要意义。

艺术家的手

　　"一号组"艺术家团体，由画家保罗·纳什于1933年创办，由他与建筑师威尔斯·科茨和科林·卢卡斯、雕塑家芭芭拉·赫普沃斯和亨利·摩尔以及画家爱德华·沃兹沃斯、本·尼科尔森、弗朗西丝·霍奇金斯（后来被特里斯特拉姆·希利尔取代）、爱德华·布拉、约翰·比格和约翰·阿姆斯特朗组成。保罗·纳什以"非具象化"的标签和普遍致力于现代艺术创作的承诺，聚集了这样一个多元化的群体。[4]他在给《泰晤士报》的一封信中宣布了这个群体的成立，他写道，11名参与者避免了对拉斐尔前派或印象派风格的重复，并绕开了自然规律，倾向于将设计作为一种结构工艺进行实验，"探索文学或玄学之外的想象力"。[5]在纳什看来，这个团体代表着"一种真正的当代精神的表达，代表着今天在绘画、雕塑和建筑中被视为独特的东西"。[6]

　　赫伯特·里德在介绍这个团体的展览目录时，重申了他们对"推进现代主义和当代精神"的共同承诺。[7]虽然有许多的作品和作者参与，但目录的设计高度标准化，通过目录的设计，他们的集体议程也得到了进一步的构建和加强。团体中的每个成员分别负责他们各自的部分，包括艺术家的照片、他们的手和他们的作品以及一份书面声明。所有照片都是相同的大小，而且大多数都是从同一角度拍摄，是为了保持与艺术品或艺术家差不多相同的距离而进行拍摄或裁剪的。[8]这些照片之间的差异很小，但它们仍然很有趣，尤其是因为它们呈现出了艺术家的手的图像，他们拿着什么，以及他们如何拿着它。

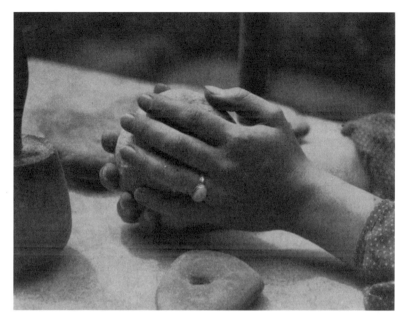

图10.1　芭芭拉·赫普沃斯的手，发表于《一号组》，摄影：保罗·莱布。［©鲍恩斯，赫普沃斯庄园］

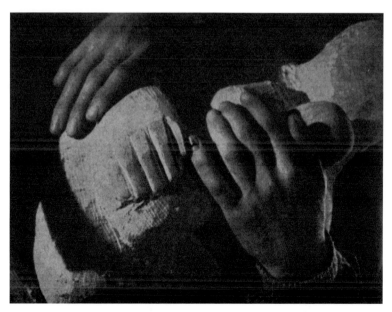

图10.2　亨利·摩尔的手，发表于《一号组》，摄影：西娅·斯特鲁夫。［经亨利·摩尔基金会许可使用］

一个关键的区别是，所有的画家都是在用画笔、调色刀、三角板、调色碗、钢笔和铅笔作画，而雕塑家则被拍到正在触摸他们的材料。赫普沃斯不像画家那样拿着工具，而是双手抓着一块巨大的球状卵石或是一件正在制作的雕塑（图10.1），摩尔则是双手抱着一件未完成的（无法辨认的）雕塑（图10.2）。[9]

照片上画家的手和雕塑家的手之间的差异不太可能是偶然的，因为赫伯特·里德评论说，"现代艺术运动的理想和意图"在目录中就已经阐明了，它的版面也强有力地表明了编辑的立场，也许更重要的是，画家和雕塑家这些手的姿势在其他地方也会重复出现。[10]摩尔就经常抱着他的雕塑出现，而赫普沃斯在她的《自传画册》中也有另一张照片，位置几乎完全相同。[11]那么这里讨论的问题是什么呢？拿着工具而不是抓住石头是什么意思？

1933年，也就是"一号组"成立的同一年，赫伯特·里德发表了《当代艺术》。很明显他的同事们都读过这本书并对其做出了回应，因为约翰·比格在他的"一号组"艺术家声明中就提到了这本书，保罗·纳什也直接引用了里德的结论。纳什提到的这段话谈到了艺术家笔迹的概念：

> 表达，这种艺术可能具有的能力，在艺术家身上是独一无二的。我所说的表达能力，字面上的意思是把脑海中的图像转换成线性符号的技术技巧。我指的是人们常说的一个非常贴切的比喻——艺术家的笔迹。这只是一个比喻，我们必须更广泛地使用这个词，这意味着这个行为表达的不仅仅是个人特质，还是一个完整的人。[12]

里德的文字直截了当，在艺术作品、艺术家和创造性作品之间省略了许多，因此需要进行一些分解。里德把艺术家的笔迹当作一种行为，它包含了艺术创作的活动，更具体地说，是将心理意象转换成线性符号（表达）。与此同时，短语"不仅仅是个人特质"意味着笔迹可以作为名词来读，指的是艺术品的线性符号（形式、笔触或图像）。因此，里德将艺术创作（笔迹）的活动与艺术作品（其笔迹）的风格结合起来，从而使艺术

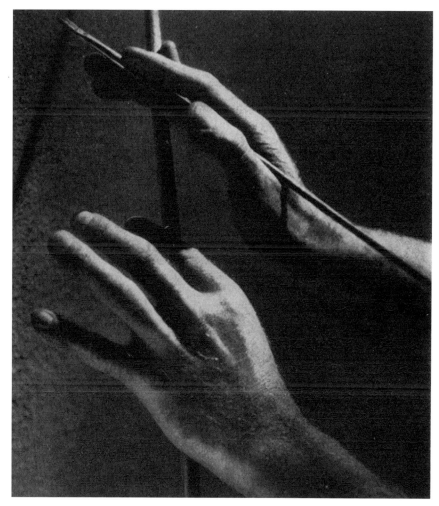

图10.3　约翰·比格的手，发表于《一号组》，摄影：保罗·莱布。［德·拉兹洛收藏的保罗·莱布的底片，威特图书馆，科陶德艺术学院，伦敦。©德·拉兹洛基金会］

家的行为与艺术作品呈现出同义关系。

　　反之，里德拉近了艺术家的想法和艺术作品之间的距离。心理意象被认为转换成了线性符号，表示完全成形的创意通过手和画笔从艺术家的脑中传递到画布上。艺术家的技巧在于他或她独特的表达行为的能力，还可能把思想转化为实物。因此，艺术家的想法和艺术作品是紧密关联的。最后，里德还表示，笔迹"只是一个比喻"，必须"更广泛地使用这个词，

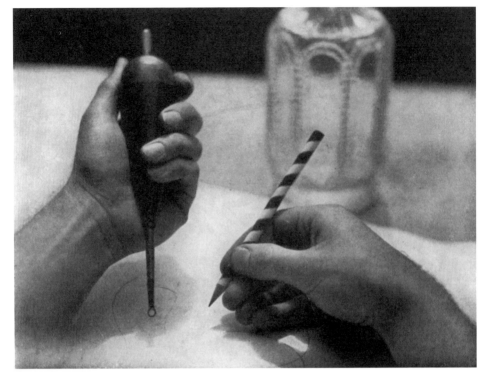

图10.4　本·尼科尔森的手，摄影：保罗·莱布。［德·拉兹洛收藏的保罗·莱布的底片，威特图书馆，科陶德艺术学院，伦敦。©德·拉兹洛基金会］

这意味着这个行为表达的不仅仅是个人特质"，还是"一个完整的人"。换句话说，笔迹（作为物质的东西）代表了艺术家的整体。

　　因此，在这段简短而复杂的文字中，"笔迹"代表了艺术家，代表了想法成为图像的过程，代表了艺术家全部作品和个人行事的独特风格，以及艺术创作的行为。手是艺术家的通灵符，是思想的管道，是技术技巧的中心，是把这些因素都转移到画布（或石头）上的手段。这是一种过度自信的大胆表现，但在这种背景下，它既不是特殊的也不是错误的。相反，它属于一个更悠久的鉴赏和艺术批评传统，"艺术家的手"既指一件艺术品的风格（通常是一幅画），也指画家实际的手，同样地，也是艺术家的手将用到的颜料浓缩到绘画活动之中。[13]

　　因此，为"一号组"展览目录拍摄艺术家的手，是一种表明艺术家主张自己拥有表达、风格和个性权利的方式，但这些特性的表达方式却千差

万别。根据画家手上拿的是什么，以及手拿的方式，"一号组"以略微不同的方式，拍摄了细微的创作和艺术活动。约翰·比格的照片显示，他用细长的笔刷和支腕杖作画，以防止他的手碰到画布，这是一种传统的，甚至（即便在当时）是老式的绘画方法（图10.3）。与此同时，他那不可思议的悬着的手与手指头并没有干什么实际的活，而是停顿了片刻。这张照片是一张精湛的照片——也许有些讽刺的是，查尔斯·哈里森后来写道："比格的作品看起来就像沃兹沃斯的笨拙

图10.5　保罗·纳什的手，发表于《一号组》，摄影：弗朗西斯·布鲁吉埃。

版。"[14]本·尼科尔森被拍到双手搭在自己肩上，它们看上去同样熟练。他左手拿着一个钓鱼浮筒，右手拿着一支带条纹的铅笔，背景里有一个玻璃花瓶，仿佛出自一幅早期静物画（图10.4）。照片中纳什一只手拿着三角板，另一只手拿着一支铅笔，坐在一张倾斜的建筑师的桌子旁。使用图形设备的他明显不再进行徒手绘画，但即便如此，他那轻盈平衡的双手还是营造出一种有控制力的、专业的、有技巧的画面（图10.5）。尽管这些照片具有超现实主义和抽象主题，但这些照片中工具的选择和手工表达却代表着传统的"艺术"角色。

在某种程度上，里德对笔述的概念及其所有相关假设，同时适用于画家和雕塑家的照片，但还存在着另一种与雕刻有关的明确论述。

雕刻家的爱抚

到1934年"一号组"举办他们的展览时，直接雕刻被广泛地认为是高级雕刻家的操作模式。[15]尽管他们也使用其他方法，但赫普沃斯和摩尔都是采用手工雕刻的，而且在《现代雕塑的意义》（1932年）中，R. H. 威尔恩斯基在这一基础上捍卫了他们和其他雕刻家的作品。在一篇题为《现代雕刻家信条》的文章中，威尔恩斯基重述了雅各布·伊普斯汀对塑像者的概念，即他们塑造"一件从无到有的物品"。[16]他解释说，塑像者有

图10.6 特里斯特拉姆·希利尔的双手，发表于《一号组》，摄影：西娅·斯特鲁夫。

一个想法，即用"柔韧的金属制作一个支架，然后在上面用黏土贴上一系列的块状物、虫状物和颗粒物，直到这个想法形成为止"。[17] 这些材料不会给艺术家提供灵感，而且在某种程度上会"转化为另一种物质"，因为黏土会被烘烤或模型会被用作最终雕塑的模板。这是铸模让威尔恩斯基和他的同时代人感到尤为不爽的一个方面，因为它使"大理石工人们"——"仅仅是助手、工人或石匠"就能够按比例生产出大量雕塑作品：雕塑变成了一种制造方式，而不是个人创作。[18]

与量产制造雕塑形成鲜明对比的是，威尔恩斯基表示，直接雕刻者是"从他手中的一块石头、大理石或木头开始"。[19]继米开朗基罗之后，他提出，最终的雕刻作品已经嵌入了这块材料之中，不像塑像者那样从零开始创作，雕塑家致力于"揭示该物质内在的形式意义，而不是其他"。[20]威尔恩斯基认为这个过程是雕塑家和石头之间的"合作"。然而，石头也给了雕刻家一个"明确的阻力"和"反对"，因为作品是"完全用他自己的手"制作的，它必然是缓慢的。[21]因此，比起铸模或绘画，直接雕刻有"更多的判断和困难、障碍及辛苦"，因为雕刻家不能把已经去除的东西变回原位，不能改变已经做出的决定，不能即兴创作，"也不能指望灵感会出现"。[22]对于威尔恩斯基来说，所有这些因素累积所得出的结果是"深思熟虑的、具有永久和普遍意义的概念表达"。[23]制作现代、严肃的重要雕塑的唯一方法就是直接雕刻。

在整部《现代雕塑的意义》中，威尔恩斯基都在强调雕刻家手下的石头，以及他们用于纯手工雕刻的手。基尼顿·帕克斯在他1931年出版的两卷《雕塑艺术》中也强调了雕刻家与石头之间的身体接触，但他并没有将其解释为合作和反抗的关系，而是将其描述为爱、温柔和嫉妒。他认为，虽然铸模"意味着与个人接触的某种中断，但直接雕刻在雕刻家和他或她的石头或木头之间建立了一种强烈的情感纽带"。

毫无疑问，艺术作品的创作者从头到尾地对其材料进行处理，必然会产生一种更为私人和亲密的表达……雕刻家对他的作品有一种感情……这使他嫉妒别人对其作品进行处理，直接雕刻的人也是如此。[24]

事实上，黏土模型可以只用手来制作，而直接雕刻如果没有凿子、木槌和钻头，是无法制作的，但是铸模已经与"身兼数职的绅士雕刻家"紧密联系在一起，他们的模型是由一组熟练的助手按比例放大后，用大理石或青铜制作的。其特征就是像机器一样，远离艺术家的身体。直接雕刻，因为它被设想为一个人的操作（尽管摩尔在《一号组》公布后不久，就有了第一个助手），所以与直接的手工制作和情感接触联系在了一起。

在照片中，摩尔和赫普沃斯用手拿着他们的雕刻品，而不是在上面进行创作，所以他们被明确地描述为直接雕刻者，因此被视为高级雕塑家，而不是一般意义上的艺术家或雕塑家。这种论述是如此有力，直接雕刻者的地位是如此崇高，甚至画家们也试图与之结盟。在《一号组》的书面陈述中，尼科尔森在他的雕刻画和直接雕刻之间做了一个类比，特里斯特拉姆·希利尔的目录照片也有类似的联系。照片中，他身穿法兰绒衬衫，袖口未扣，卷起盖在粗花呢夹克上，前臂裸露，弯曲突出的静脉醒目，营造出一种他在从事繁重体力劳动的错误形象（图10.6）。希利尔手里拿着一支铅笔，另一只手正用刀削着铅笔，把它削得锋利。希利尔的姿势、握法和工具与画家的风范截然不同，反而更像是在雕刻。[25]

性别化的接触

赫普沃斯和摩尔都拿着石头，赫普沃斯拿的是一块鹅卵石，而在摩尔手中的是一个未完成的雕刻作品，但是在他们拿着物品的时候有一个至关重要的区别。摩尔的肖像（图10.7）和他手部的照片（图10.2）都显示他正在拥抱他的雕塑。在他的近景肖像中，他向镜头右侧望去，靠在他肩膀上的雕塑出现在他手的照片下方。在第二幅图中，他将自己的"母子"雕塑靠在身上，他的姿势完全模仿了石头"母亲"的姿势。和摩尔一样，赫

图10.7　亨利·摩尔的肖像，发表于《一号组》，摄影：西娅·斯特鲁夫。［经亨利·摩尔基金会许可使用］

普沃斯也制作了"母子"雕刻品，《一号组》目录中描绘的四个雕刻品中有三个采用了这个主题，但与摩尔不同的是，赫普沃斯并没有对雕塑摆出以母亲对孩子的姿势。相反，赫普沃斯正坐着，她的胳膊从石头上略微移开，搭在桌子上，双手轻轻地抓住雕塑（图10.1）。可以说，摩尔的拥抱和赫普沃斯的散握之间的区别，涉及直接雕刻讨论中性别角色的归属。

阿德里安·斯托克斯在评论芭芭拉·赫普沃斯1933年在英国勒菲弗尔美术馆举办的展览时写道，真正的雕刻家会使尽浑身解数"处理他的材料"，"他哄着那石块"，用爱和崇敬打磨和爱抚着那块石头。[26]他还表示，"'高级'雕刻师，不仅对雕塑的石块有感觉，还对它潜在的果实有感觉，永远是女性化的"，这种对芭芭拉·赫普沃斯的阐述方式显然是有问题的。[27]斯托克斯认为赫普沃斯是"高级"的雕刻家之一，所以，若要和他的论点一致，她就应该与她的女性作品保持男性化的关系。因此，斯托克斯声称她的成功与她是女性直接相关，这多少有些令人惊讶："一个男人会让这个群体更加尖锐，没有人会以如此纯粹的自满来对待这件作品。这个创意本身就很精彩，但通过赫普沃斯小姐的手制作出来，它多了一种更确切的辛酸。"[28]

也许他意识到了这一点，在这篇虽然很短的评论中，斯托克斯也反驳了自己的观点，得出结论："她的雕刻非常成熟，而对雕塑的欣赏和批评是愚蠢的。"[29]

第二年，斯托克斯出版了《里米尼之石》——这在一定程度上是对拉斯金的《威尼斯之石》的回应，该书也将雕刻刻画为一种明显的男性追求。除去协商找到一个真正女性雕刻师的必要性，如果不是那么奇怪的话，他所引证的性别说明就更清晰了。斯托克斯和他的同时代人一样，对铸模和雕刻做出了明确的区分，铸模是把材料当作"非常合适的东西而已"，而雕刻是"已经存在于其中的东西的表达"。[30]斯托克斯进一步阐述了这一点，他声称，成功的雕刻"不是人像，而是石头通过人像，获得了生命"。在雕刻家的手下石头会"动起来"："抛光，当它是手工抛光而不是化学抛光时……给了石头生命和光明"，"手工抛光大理石的光芒能与血肉之光媲美"。[31]更极端的是，抛光石头"就像拍打新生婴

儿，让他呼吸"。[32]

　　至关重要的是，只有雕刻家才能赋予石头生命，而雕刻是"男人、男性"的特权。男性雕刻家追捧着那些女性特征的大理石，"表面坚硬发光，经历了所有的抚摸和磨光，接受所有我们的手和嘴赋予我们所爱的定义"，并"在他的工具下"感受生命，在这里斯托克斯所指的是"男性"的形态。[33]斯托克斯还表示，从女性特征的石块中浮现出来的雕塑"是她的孩子，证明了雕刻家对石头的爱"。[34]在与梅勒妮·克莱因进行分析后，斯托克斯大概意识到自己在构建一种创造性的幻想，但他在文章中仍然把以雕塑的形式赋予原材料生命，并创造后代归功于男人。相比之下，女性要么与石头原材料联系在一起，通过（男性）雕刻师的触摸而产生生命，要么与次等的铸模艺术联系在一起。斯托克斯写道，女人"用模具浇铸她的产品"，由于铸模不能赋予生命，只能复制它的形式与形象，因此铸模者们是没有价值的。[35]

　　与《里米尼之石》出版于同一年的《一号组》中摩尔和赫普沃斯的照片显示，摩尔有两种传统的与母亲有关的姿势：他把他用石头雕刻的孩子抱在怀里，紧贴在胸前。赫普沃斯简直就是在铸模，因为她的两个拇指在石头上方，仿佛即将开始压下模具并塑造材料。这里，还有两个细节是相关的。在《一号组》的照片中，她拿着一块浅灰色的鹅卵石，而她《自传画册》中的另一张照片显示她拿着一个更大、更暗的球体，类似黏土（图10.8）。[36]这一张有着明显信息的图像可能没有被选为最终刊登的照片，但她的姿势仍然微妙地暗示着铸模。此外，被拒用的照片显示她没有戒指，而在《一号组》的图像中，她的无名指上戴了一个大（猫眼石？）戒指，两张图片的不同表明这是有意戴的。这一决定可能是出于审美的考虑，因为它几乎恰好位于照片的中心位置，其闪烁的白色让人的目光集中在她的手上。尽管如此，这一点也提供了一个明确的提示——婚姻、她的女性气质，以及赫普沃斯（在这种情况下）是一个不寻常的女性雕刻家。[37]

图10.8　芭芭拉·赫普沃斯的手，刊登于《自传画册》，摄影：保罗·莱布。［©鲍恩斯，赫普沃斯庄园］

微妙的联系

　　反复讨论艺术家的手和直接雕刻家的触摸，解释了《一号组》照片的差异。对于画家来说，手是能力的焦点和管道，是艺术家与艺术作品之间的连接。在1934年，拿着一支铅笔或一把刷子对着纸或画布就足以表明你精通绘画；拿着石头或雕塑就表明照片的主角是一个直接雕刻者；拥抱它，就把摩尔纳入了男子气概优先作为一种创造力和繁衍力的话语同盟；"铸模雕塑"就能让赫普沃斯女性化，并把她归于次等雕塑的范畴中。因此，艺术家们拿着什么，以及如何拿着它至关重要，因为在这些照片中，一支平衡画刷、一把握住的刀或一件被拥抱着的雕塑，都能将艺术家们置于不同位置——被认为拥有更熟练的技巧，对现代艺术的参与程度更大，或者有着比其他人更先进的雕刻实践。

　　这些照片清晰地反映了一系列复杂而微妙的触摸论述。通过对它们

进行详细分析，展现了它们的含义是如何被高度分化的——这些不仅仅是艺术家的触摸，而且是雕塑家的不同于画家的、直接雕刻家的不同于铸模雕塑家的，男性的和女性的触摸，以及男性作为母亲形象的触摸。在这些照片中，触摸起到的作用在于——它是表达的渠道，是专业知识的证据，是诚信、真实性和创意的保证。如果我在这一章中讨论过的八张黑白小照片提供了这样的排列顺序，那么在一般的雕塑或艺术实践中，触摸的概念化、表现和表达还能找到多少呢？

指出触摸的细微差别，了解我们对有关触摸概念的各种论述间的差异，并不会使触摸、参与性艺术和广泛的社会互动之间的连接失效，也不意味着触摸不能与女性的体验关联在　起，更不意味着会用触摸作为策略去批判女权主义的艺术实践。而意味的是触摸不应该被描述为某个或另一个事物，触摸的细微差别应该被完全承认和检验。对于艺术史或视觉文化研究来说，这种定位于感官互动的方法并不新鲜，因为近几十年来，人们对视觉和可视性进行了许多精细的分析，但性别、历史、文化等方面的特殊性却经常被排除在触觉研究之外。也许具有讽刺意味的是，触觉的理论家们可能需要在视觉研究中更大程度地与他们的同事竞争，然后更具策略性和更具体地来描述触摸。

注释

1. Nicolas Bourriaud, *Relational Aesthetics*, Dijon: les presses du reel, 2002, pp.9, 15, 43.

2. Whitney Chadwick, *Women, Art, and Society*, World of Art, London: Thames & Hudson, 1996, p.323.

3. 例如，参见Jennifer Fisher, 'Tactile Affects', *Tessera*, 32, 2002, pp.17–28; Constance Classen 'Feminine Tactics: Crafting an Alternative Aesthetic in the Eighteenth and Nineteenth Centuries', in *The Book of Touch*, Constance Classen, ed., Oxford and New York: Berg, 2005, pp.228–39; 以及 essays in Rosemary Betterton, *Unframed: Practices and Politics of Women's Contemporary Painting*, London: I.B. Tauris, 2004。女性体验和触觉之间的当代联系通常源自Luce Irigaray, *This Sex Which Is Not One*, trans. Catherine Porter, Ithaca, NY: Cornell University Press, 1985。有关女权主义表演艺术中触感的细微差别的精彩讨论，参见Peggy Phelan, 'The Returns of Touch: Feminist Performances 1960–80', in *Wack! Art and the Feminist Revolution*, Lisa Gabrielle Mark, ed., Los Angeles, CA: Museum of Contemporary Art, 2007, pp.346–61。

4. 关于艺术家的多样性，参见Mark Glazebrook, 'Unit One: Spirit of the "Thirties"', in *Unit One: Spirit of the 30's*, London: The Mayor Gallery, 1984.

5. Paul Nash, 'Unit One', *The Times*, Monday 12 June 1933, p.10.

6. Nash, 'Unit One', p.10.

7. Herbert Read, ed., *Unit 1: The Modern Movement in English Architecture, Painting and Sculpture*, London: Cassell and Company, 1934, p.12.

8. 根据哈里森的说法，里德模仿了"一号组"在巴黎小组抽象创作（Abstraction Création）的带有艺术家表述的艺术品出版物。Harrison, *English Art and Modernism 1900–1939*, London: Allen Lane, 1981, p.249.

9. 赫普沃斯很可能拿着一块鹅卵石，因为纳什已经将她的作品比作这类东西。参见Paul Nash, 'A Painter and a Sculptor', *The Week-end Review*, 19 November 1932, p.613. 亨利·摩尔基金会的迈克尔·菲普斯（Michael Phipps），佩里·格林确认了摩尔的雕塑仍然无法辨认。

10. Read, *Unit 1*, p.15.

11. 赫伯特·里德1934年的摩尔卷其开篇就是雕塑家站在已完成的"母子"雕塑旁边，左臂搭在雕塑的肩膀上。

12. Herbert Read, *Art Now: An Introduction to the Theory of Modern Painting and Sculpture*, London: Faber & Faber Limited, 1933, p.144.

13. 虽然里德不是传统的鉴赏家，但他在1922年至1931年间担任维多利亚和阿尔伯特博物馆管理人的工作（这里是一些20世纪早中期英国最杰出的鉴赏家的住所），并从1933年起担任《伯灵顿鉴赏家杂志》的编辑，这意味着他沉迷于术语和实践。有关传记的详细信息，参见James King, *The Last Modern: A Life of Herbert Read*, London: Weidenfeld and Nicholson, 1990. 有关欧洲鉴赏的较好的概述，参见Mansfield Kirby Talley, 'Connoisseurship and the Methodology of the Rembrandt Research Project', *The International Journal of Museum Management and Curatorship*, 8 (2), 1989, pp.175–214。

14. Harrison, *English Art*, p.248.

15. 在英语艺术批评中，对徒手雕刻的强调源远流长。约翰·拉斯金广泛撰写了有关手工的道德和美学优势的文章，威廉·莫里斯对这些观点进行了详述。对此，里德和他的圈子都非常熟悉。在战争前，埃里克·吉尔、高迪耶-布雷斯卡（Gaudier-Breszka）和雅各布·爱泼斯坦曾在英国率先采用徒手雕刻技术。有关徒手雕刻在欧洲范围内的详细讨论，参见Penelope Curtis, *Modern British Sculpture: From the Collection*, Liverpool: Tate Gallery Publications, 1988, p.29。

16. R.H. Wilenski, The *Meaning of Modern Sculpture*, London: Faber & Faber, 1932, p.99.

17. Wilenski, *Meaning*, p.99.

18. Wilenski, *Meaning*, p.96.

19. Wilenski, *Meaning*, p.100.

20. Wilenski, *Meaning*, p.100.

21. Wilenski, *Meaning*, p.96.

22. Wilenski, *Meaning*, p.102.

23. Wilenski, *Meaning*, p.102.

24. Kineton Parkes, *The Art of Carved Sculpture*, 2 vols, vol. 1, London: Chapman and Hall, 1931, p.22.

25. 安妮·瓦格纳（Anne Wagner）将此照片解释为希利尔在削一块木头（这会进一步强调对雕刻的忠诚）。Anne Middleton Wagner, *Mother Stone: The Vitality of Modern British Sculpture*, New Haven, CT and London: Yale University Press, 2005, p.144.

26. Adrian Stokes, 'Miss Hepworth's Carving', in The *Critical Writing of Adrian Stokes, ed.* Lawrence Gowing, London: Thames and Hudson, 1978, p.309.

27. Stokes, 'Hepworth', p.310.

28. Stokes, 'Hepworth', p.310.

29. Stokes, 'Hepworth', p.310.

30. Adrian Stokes, 'The Stones of Rimini', in *The Critical Writings*, p.232.

31. Stokes, 'Stones', p.231.

32. Stokes, 'Stones', p.232.

33. Stokes, 'Stones', p.235.

34. Stokes, 'Stones', p.231.

35. Stokes, 'Stones', p.230.

36. Barbara Hepworth, *Pictorial Autobiography*, London: Tate Gallery, 1986, p.25.

37. 赫普沃斯当时还没有结婚。她和她的第一任丈夫约翰·斯凯平（John Skeaping）于1933年离婚。"一号组"展览于1934年4月举行。她于1938年和本·尼科尔森结婚。

参考书目

Betterton, Rosemary, *Unframed: Practices and Politics of Women's Contemporary Painting*, London: I.B. Tauris, 2004.

Bourriaud, Nicolas, *Relational Aesthetics*, Dijon: les presses du reel, 2002.

Chadwick, Whitney, *Women, Art, and Society*, World of Art, London: Thames & Hudson, 1996.

Classen, Constance, 'Feminine Tactics: Crafting an Alternative Aesthetic in the Eighteenth and Nineteenth Centuries', in *The Book of Touch*, Constance Classen, ed., Oxford and New York: Berg, 2005, pp.228–39.

Curtis, Penelope, *Modern British Sculpture: From the Collection*, Liverpool: Tate Gallery Publications, 1988.

Fisher, Jennifer, 'Tactile Affects', *Tessera*, 32, 2002, pp.17–28.

Glazebrook, Mark, 'Unit One: Spirit of the "Thirties"', in *Unit One: Spirit of the 30's*, London: The Mayor Gallery, 1984.

Harrison, Charles, *English Art and Modernism 1900–1939*, London: Allen Lane, 1981.

Hepworth, Barbara, *Pictorial Autobiography*, London: Tate Gallery, 1986.

Irigaray, Luce, *This Sex Which Is Not One*, trans. Catherine Porter, Ithaca, NY: Cornell University Press, 1985.

King, James, *The Last Modern: A Life of Herbert Read*, London: Weidenfeld and Nicholson, 1990.

Nash, Paul, 'A Painter and a Sculptor', *The Week-end Review*, 19 November 1932, p.613.

——, 'Unit One', *The Times*, Monday 12 June 1933, p.10.

Parkes, Kineton, *The Art of Carved Sculpture*, 2 vols, London: Chapman and Hall, 1931.

Phelan, Peggy, 'The Returns of Touch: Feminist Performances 1960–80', in *Wack! Art and the Feminist Revolution*, Lisa Gabrielle Mark, ed., Los Angeles, CA: Museum of Contemporary Art, 2007, pp.346–61.

Read, Herbert, *Art Now: An Introduction to the Theory of Modern Painting and Sculpture*, London: Faber & Faber, 1933.

——, ed., *Unit 1: The Modern Movement in English Architecture, Painting and Sculpture*, London: Cassell and Company, 1934.

Talley, Mansfield Kirby, 'Connoisseurship and the Methodology of the Rembrandt Research Project', *The International Journal of Museum Management and Curatorship*, 8 (2), 1989, pp.175–214.

Stokes, Adrian, *The Critical Writing of Adrian Stokes*, ed. Lawrence Gowing, London: Thames and Hudson, 1978.

Wagner, Anne Middleton, *Mother Stone: The Vitality of Modern British Sculpture*, New Haven, CT and London: Yale University Press, 2005.

Wilenski, R.H., *The Meaning of Modern Sculpture*, London: Faber & Faber, 1932.

第11章

洛伦佐·吉贝尔蒂和米开朗基罗，追寻那只感知之手

詹姆斯·霍尔

当我们讨论雕塑和触摸问题时，我们并没有给予触摸文化足够的重视。例如，在15世纪的意大利佛罗伦萨，在柔软和坚硬、纯洁和性欲、左手与右手之间的触摸中产生了微妙而新颖的区别。接触者的身份——他们的阶级、角色和性别——也很重要。在本章中，我想展示这种佛罗伦萨的触摸文化如何影响雕塑的理论和实践，尤其是洛伦佐·吉贝尔蒂和米开朗基罗的雕塑理论与实践。

* * *

佛罗伦萨触摸文化中最重要的一个方面是左手崇拜，其中最重要的一名艺术家是洛伦佐·德·美第奇，他发展了与之相关的详尽的开创性理论。

左手出众的美感和敏感性已经成为宫廷爱情传统的重要组成部分。在安德烈亚斯·卡佩拉努的经典指导书《宫廷爱情的艺术》（12世纪末出版）中，香槟伯爵夫人解释了左手的魅力：

> 我希望每一个爱的骑士都能知晓，如果一个爱人从他的伴侣那里接受了一枚戒指作为爱的象征，他应该把它戴在左手的小拇指上，并始终把戒指的主石藏在手心。这样做的原因是，左手通常不做任何不光彩和卑鄙的触摸行为。[1]

伯爵夫人的观点是，由于惯用右手的人使用左手的频率较低（而且似乎也不是为了卫生），左手不太可能被磨损、割伤或弄脏（尤其是指甲）。通过保持未受损的状态，左手维持了一种人类堕落前的纯洁和感性。这一特性也同样适用于女性的手，在文艺复兴时期的艺术刻画中，维纳斯左手小拇指上通常戴着一枚戒指。

洛伦佐·德·美第奇（1449—1492年）是文艺复兴时期左手崇拜的领袖人物，正是他将左手置于道德和文化的至高点。洛伦佐是一位颇有造诣的诗人，也是佛罗伦萨实际的统治者。对他来说，左手至高无上，它将右手牢牢地置于阴影之中。他对左手的偏爱也有政治方面的原因，因为右手选择战斗，是好战的，而左手则是爱人、和平主义者和治疗师〔美第奇家族非常清楚他们的名字（Medici）与医学（medical）之间的关系〕。他希望每个人，无论男女，都能培养左手。

他夫人的左手被给予了最高特权，正如在这首十四行诗中所写的：

> 她伸出左手，
> 对我说：——你还不知道这个地方吗？
> 这是爱神恳求我照你的旨意去做的地方！[2]

夫人伸出她的左手，既表示她喜欢洛伦佐，也表示她相信洛伦佐不会利用她。这是一种双人舞蹈中常见的姿势，在这些舞蹈中，女人和左边的男人站在一起，这是一个从属姿态，是对传统等级制度的颠覆（新娘在结婚仪式上仍然站在新郎的左边），这表明在舞蹈中，男人会"服务"于他的舞伴。

刺绣的袖子增添了夫人左手的美丽。中世纪袖子通常是可拆卸的，最精致、最昂贵的刺绣图案通常仅限于一个手臂——总是左臂，这就是为什么我们能在当代衣橱单里找到这么多单袖款。[3]肩胸针也放在左侧，[4]还有大部分保护性的吉祥饰物和护身符也放在左侧。[5]难怪人们的眼睛总被吸引到左边。

洛伦佐（他创作了几支舞蹈，他自己也是一位舞蹈爱好者）在对三首十四行诗的长篇评论中详细解释了左手对他的意义，在诗中，他爱人的手被褒扬。她用一双白皙、美丽、纤巧的手将他的心从胸膛掏出，用一千个结将它绑起来重塑，使他的心倾慕于她。他的文章中提到了她的左手。这只左手：

> 起源于心脏，它像是我爱人心灵可靠的信使和意图的见证：这是因为据说在无名指旁边，我们通常称为小拇指的手指，直接来自我们心脏的一根静脉，使之仿佛是我们心灵意图的信使。[6]

我们的一根神经或静脉直接从心脏传到左手无名指是普遍流行的观点，这一观点源自古代。在古罗马时代，结婚戒指佩戴在左手。但基督教会似乎更喜欢戴在右手，当婚礼仪式在艺术创作中被描绘出来时，通常遵循这一惯例。然而，罗马时代的礼仪似乎在15世纪早期的佛罗伦萨复兴。在佛罗伦萨画作《圣母的婚礼》和《圣凯瑟琳的神秘婚礼》中，一些与美第奇家族相关的艺术家史无前例地将婚戒佩戴在新娘的左手上。考古学的准确性（圣母和凯瑟琳都是古罗马帝国时期的艺术主题）与"发自内心的感受"进一步联系在一起。[7]

这些观点对卢克莱修在《回归自然》（第2册，第434—437行）中的观点起到至关重要的修正。他认为触摸"是整个身体的感受"，触摸表现了"维纳斯的生殖行为"。[8]洛伦佐想让我们相信左手的触摸是具有穿透性的，但这是一种心理和精神上的感觉，而不仅仅是性的感觉。他说，虽然他夫人的眼睛在他心中造成了第一个伤口，"然后，就像经常发生的那样，无论是在跳舞的时候，还是在以另一种同样诚实的方式，我又一次变得有资格去触摸她的左手"。他想让我们相信这是纯洁的、非性欲的触摸，他补充说，他触摸她的左手"是因为他一步一步地爬上爱的阶梯"。[9]他的意思是向上攀登——走向精神上的愉悦，而不是向下沉沦到她的下体。在公众的注视下，在舞会上表演这一动作（他想让我们相信），进一步保证了这一动作的纯洁性。

　　洛伦佐·德·美第奇并不是15世纪唯一一个对轻柔的抚摸着迷的佛罗伦萨人。在洛伦佐·吉贝尔蒂的著作《述评I》第三卷中也有对于理想中最精致而优雅的触摸方式的论述。这本著作从1447年左右开始创作，在作者洛伦佐·吉贝尔蒂去世时仍未完成。对于洛伦佐·吉贝尔蒂（1378—1455年）来说，精致的触感是他提升雕塑的社会和知识地位的重要策略之一。他想提醒他的读者，雕塑并不是简单地用流汗的蛮力和"锤子的撞击"制作出来的——莱昂纳多后来会声称这一点。它可以用最轻的——因此也是最优雅的触摸来制作和欣赏。

　　在致力于光学科学研究的第三卷著作中，吉贝尔蒂提到了一些他在漫射光中看到的古老雕塑。第一个是在罗马的下水道中发现的一个雌雄同体的雕像，"十三岁女孩大小"。它斜躺在一块铺在地上的亚麻布上，聪明地摆出让大家可以看到它男性和女性性特征的姿势。它伸出的一条腿的大脚趾被布"巧妙地"裹住。吉贝尔蒂深情地总结道："（这）是这一雕像最精致的地方。如果不通过手去触摸找到它，眼睛就什么也看不见。"[10]他对佛罗伦萨发现的一尊残缺不全的雕像也提出了类似的观点："它有许多精致之处，是在强光或中光下肉眼无法看到的，只有用手触摸才能发现。"[11]吉贝尔蒂关于"全视之手"的新颖概念，部分源于他对光学条件的解读，以及对光学幻象的讨论，强调了视觉的缺席。[12]因此，尽管他建议用强光来展示雕塑，但强光只会让"许多东西可见"（我加的斜体），而并不是所有东西。[13]对于吉贝尔蒂来说，不可靠的视觉必须通过可靠的触觉来补充和矫正。

　　尽管吉贝尔蒂将雌雄同体比作青春期的女孩，但他想让我们相信，雕刻家将这座不雅的雕像雕刻得如此精致，以至于它只能以一种极其优雅的、无害的方式被触摸。可以说，他是在为雕塑创作一个反皮格马利翁（译者注：希腊神话中爱上自己雕塑的痴情者）神话——与雕塑的爱的结合，而不是围绕着性或欲望。具有讽刺意味的是，如果雕刻变得过于精细和精致，"雕塑"的特质——尤其是它的三维性——可能会减弱。

　　吉贝尔蒂的话似乎更多地适用于浅浮雕，而不是圆雕，他对人类手指的敏感性的坚持，确实与他自己对第二组洗礼堂大门的浅浮雕和精美的镀

金装饰的偏爱相吻合。镀金制造了炫目的外表，确实欺骗了眼睛。吉贝尔蒂反对在绘画中过多地使用金箔，因为它"几乎蒙蔽了来自所有角度的观众的眼睛"。[14]但是吉贝尔蒂似乎认为他可以把炫目的外表变成雕塑家的优势，或者至少可以用它为他的理论提供说辞。

他似乎也为佛罗伦萨粉碎浮雕（压入式浮雕）提供了一种辩解，这一浮雕形式由他的前学徒多纳泰罗倡导：作品《克里斯升天给圣彼得钥匙》（维多利亚和阿尔伯特博物馆）正是如此细致的雕刻，依靠角度和外部照明的强度，作品的整个部分可以消失。[15]吉贝尔蒂的理论表示，这些浮雕需要用"看得见的手"来探索。出于同样的原因，在多纳泰罗近期的浮雕中，可能有一些对铸模的粗犷气势和强烈的阴影的含蓄的批评，比如旧圣器室的青铜门。

吉贝尔蒂对浅浮雕的偏爱表示出与东正教会的观点有趣的相似之处。希腊教会对宗教雕塑的形式有着严格的看法，如果你能一把抓住一个神圣人物雕塑的鼻子，那么这座雕塑就会被认为是不合适的。[16]对于吉贝尔蒂来说，抚摸比抓住似乎更易于接受。然而，与古老的雌雄同体相比，吉贝尔蒂似乎想要两方面都占据：一方面，他赞扬表面细微之处"肉眼看不见"，只有通过最柔和的触摸才能接触到；另一方面，他赞扬雕塑家毫无疑问并明显地捕捉且描绘出了男性生殖器和女性乳房。

从古至今，对视觉艺术的长期批判之一就是，它们与诗歌不同，它们只揭示事物的表面现象——表现肉体而不是灵魂。吉贝尔蒂认为，伟大的雕塑是一种超越"仅仅停留在"表面现象的艺术形式，因为它需要非常小心地触摸才能被完全理解，而不是仅凭视觉，因此，这是对塞尼诺·塞尼尼在他的绘画专著中所做的一个含糊评论的巧妙修正。对于1400年左右写作的塞尼尼来说，绘画不仅结合了理论（科学性）和灵巧的手艺，它还需要想象力（即兴作品），"是为了发现那些把自己隐藏在自然物体的阴影下、看不见的东西，用手塑造它们，把那些实际上不存在的东西呈现出来让人清晰地看到"。[17]吉贝尔蒂的理论认为，伟大的雕塑为我们提供了看不见的真实的东西，并将这些东西通过触摸传达给我们。

吉贝尔蒂并没有特别指出一只手比另一只手更敏感或更高雅，尽管作

为一个（可能的）右手雕刻家，他左手的皮肤可能没有那么粗糙，因此更敏感。尽管如此，他还是在第二组洗礼堂大门上描绘了这样一个场景：触摸取代了视觉成为第一感官，而"看得见的手"是左手。然而，具有讽刺意味的是，这一幕——部分失明的以撒［译注：《圣经》中的人物，亚伯拉罕（犹太教、基督教和伊斯兰教的先知，是上帝从地上众生中所拣选并给予祝福的人）和妻子撒拉所生的唯一儿子，是以扫和雅各的父亲，更是犹太人的列祖］错误地祝福了雅各——实际上证明了触觉的不可靠性。

雅各是以扫［译注：《圣经·创世记》记载，以扫与雅各是以撒和利百加所生的双生子。以扫为长子，雅各为幼子］的孪生兄弟，但以扫先出生。在雕刻中，雅各紧紧抓住他哥哥的脚后跟出生，我们从后面看到以扫和他的猎狗、他优雅的后背、他抬起的左脚，以及他的一双脚后跟突出盘成圆形，这一画面势必是对圣经故事的引用。当他们的母亲利百加听说以撒很快会给以扫祝福时，她就给她最爱的儿子雅各穿上以扫的衣服。因为以扫有毛，她就用山羊皮覆盖雅各的手和脖子。吉贝尔蒂呈现的以撒用整个左手"感觉"雅各覆盖着山羊皮的脖子，同时他举起右手祝福。正如吉贝尔蒂在第二卷评述的自传部分所解释的："以撒摸索着他的脖子，发现它毛茸茸的，并向他给予祝福。"

吉贝尔蒂的理论在18世纪晚期的复苏并非偶然，我们可以称之为"得体地触摸"，当时触摸雕塑（特别是在夜晚通过手电筒）风靡一时。赫尔德在他1778年的雕塑学论述《雕塑》中提到，触摸是最真实的感觉，也有可能是最令人震惊的：他相信，看到一个可怕的画面远不如触摸到一个可怕的雕塑吓人。这就解释了为什么希腊人（与巴洛克时期的雕塑家相比）曾避免表达过度和怪诞的主题，以及为什么现代雕塑家应该避免复杂的表面效果和夸张的凹凸面："大喊的嘴是手触摸的洞穴，而微笑时，脸颊是一条皱纹。"[18]因此，许多新古典主义雕塑相对光滑平淡的表面，以及诸如弗拉克斯曼等雕刻家对早期意大利浅浮雕（包括吉贝尔蒂的作品）兴趣的复苏，都是由于这种原因。[19]

现代艺术史学家误解了"看得见的手"对于吉贝尔蒂和新古典主义时代的意义。[20]克劳塞默斯一族在他们关于吉贝尔蒂的伟大著作中声称，

吉贝尔蒂对"看得见的手"的评论与雕刻家重新觉醒的对人体触觉的兴趣一致，这一兴趣自1401年以来在吉贝尔蒂的作品中不再出现，当时他为洗礼堂大门浮雕设计比赛卖力地塑造了献祭者以撒赤裸扭曲的身体。

> 在接下来的20年间，他再未如此直接地关注人体的触觉属性。只有创作天堂之门上的裸体雕塑时他才回归到与创作以撒时一样的铸模手法。确实，他只有在晚年谈及古代艺术时，才会强调手指的触摸，这"看得见的手"。[21]

他们认为，迎合"看得见的手"的雕塑将强调"触觉"，也就是说，用大量的表面摩擦和变化来留住眼睛和手。他们一定在某种程度上受到了教育改革者，如幼儿园运动和玛丽亚·蒙台梭利提出的广泛感官教育理念的影响，蒙台梭利让蒙住眼睛的孩子感觉喷射物以及具有不同质地、形状和形式的材料，包括钢、玻璃、丝绸和砂纸。[22]

然而恰恰相反的是，迎合"看得见的手"的前现代雕塑倾向于消除"触觉"铸模。这似乎有悖常理，但假设似乎是，一座精雕细琢的雕塑作品只有通过视觉才能更好地被理解，尤其是因为它的"洞穴"和"折痕"（许多有锋利的边缘）实际上会排斥手。在吉贝尔蒂看来，第二组洗礼堂大门上的裸体雕塑比浮雕设计比赛中以撒的裸体更形象化，浮雕也更浅。事实上，裸体以撒的第二个浮雕更为平坦，与亚伯拉罕相比规模更小，更为低调。

关于触摸，吉贝尔蒂的理想可能就像一个美丽的13岁女孩的身体：其最佳的雕塑形象必须是被复制最多的位于洗礼堂门上经由全新创造的夏娃的绝妙形象。她胸部小巧，赤裸着的身体线条柔和，身体左侧朝向我们——那正是"心脏"的一侧，由小天使的小手托举着向上帝靠近。总体上说，她被六只可见的手触摸，包括上帝的左手（他的右手祝福她）。我们可以想象吉贝尔蒂对这个画面的说法，从亚当的身边出现，就像一个保存完好的从地面挖出来的古董雕像："在夏娃这里体现了最精致的手艺。如果没有手的触摸找到它，那么眼睛就什么都感觉不到。"

米开朗基罗在1489年至1492年间（洛伦佐于1492年去世）是洛伦佐家族的一员，他早年很可能接触过洛伦佐的左手崇拜理论。正是在这几年，洛伦佐的诗歌手稿被整理和转录，可能是为了出版。米开朗基罗被认为是一个天生的左撇子，但他学会了用右手画画，所以他可能在用手习惯上下了功夫。[23]

米开朗基罗写了几首诗，其左右象征意义突出，其中包括写于16世纪40年代早期的两篇优秀的诗歌碑文，这两篇诗歌碑文围绕着女人美丽的左手展开。1543年，在诗人甘多尔福·波里诺的爱人福斯塔·曼西尼·阿塔万蒂（昵称曼西娜Mancina，在意大利语中是左撇子的意思）去世后，他把这两篇诗歌碑文送给了他，作为拒绝给他的爱人做肖像的部分补偿。

在诗歌中，米开朗基罗认为，这位女性至高无上的身体和道德之美体现在她的名字曼西娜（Mancina）中：

> In noi vive e qui giace la divina
>
> belta da morte anz'il suo tempo offesa.
>
> Se con la dritta man fece' difesa,
>
> Campava. Onde nol fe'? Ch'era mancina.

> ［在我们面前躺着的这条生命，生前是一名圣洁的美人，如今被死亡摧毁。她本可以用右手自卫，借此逃脱。为什么不这样做呢？因为她是曼西娜/左撇子（mancina）。］[24]

一些评论家认为米开朗基罗在这里是在批评她的道德，"mancina"的字面意思是"弯曲的""缺乏的"，这被称为"不雅的双关语"。[25]然而，由于波里诺是他的朋友（他曾在书中赞扬了《最后的审判》），并且米开朗基罗写了两篇墓志铭，探讨了同样的自负，因此很明显，他表示曼西娜的美丽无与伦比，正是因为她是"左撇子"，这种温柔的美使她对死亡敞开心扉，就像她以前对波里诺的爱那样。在他的标准参考著作《词源学》中，塞维利亚对"左手"的定义有一处与伊西多有关：伊西多认为，

表示"左手"的拉丁语单词sinextra源自"允许"（sinere）一词。他写道，左手被如此称呼，仿佛它"允许'某事发生'"。[26]在这里，左手是永远给予许可的那只手，总是友好的，甚至是至死不渝的。

米开朗基罗唯一得以保存的浅浮雕作品是《台阶上的圣母》（约1492年），作品中圣母左手伸出的无名指异常的长且膨胀，而且因为其他手指被隐藏或紧握着，它显得更长了。我相信，这是一个表达和象征性失真，而不是由于米开朗基罗的年轻和缺乏经验造成的偶然的不成比例（无论如何，它的大小很容易缩小）。这一浮雕显露出米开朗基罗技艺的成熟而不是稚嫩，因为它的袖子体现出了考古上的准确性。米开朗基罗不仅仅恢复了一种在半个世纪之前流行的浮雕形式，他还将圣母的坐姿塑造成侧影，就如同传统葬礼上浮雕作品中的女人一样。

赤身裸体的基督圣婴在吸吮着母亲的左乳时睡着了（预示着《圣母怜子图》的画面），所以他也许能听到母亲的心跳。米开朗基罗创作的圣母一直被认为有着相当的疏离感，甚至是没有母性的，因为她与孩子之间缺乏眼神交流，她的左臂和手无力地垂在膝盖上。[27]但米开朗基罗没有用传统的肢体语言来表达母性的纽带，而是用了超大的无名指来表达。这一超大尺寸的无名指不仅暗示我们正在见证一个"发自内心的"场景，而且表明圣女实际上嫁给了基督。出生于佛罗伦萨的阿戈斯蒂诺·迪·杜西奥存世的浮雕作品《圣女、圣婴和五天使》（约1450年至1460年，维多利亚和阿尔伯特博物馆）中，圣婴基督紧紧抓住他母亲左手的无名指，这清楚地暗示着他们神秘的婚姻。[28]

这种半自主的、悬空的手指也可能与吉贝尔蒂一致，是"雕刻大理石浮雕的灵魂之匙，在其中可体会作品的灵魂"。它表明我们正处于吉贝尔蒂有关轻触摸和感受手指触碰的认知领域。在弗朗西斯科·科隆纳的浪漫散文《寻爱绮梦》（1499年）中，维纳斯的女祭司让女主角波莉娅"伸展"她左手的无名指，抓紧别人，以便写下爱情咒语。因此，这一动作似乎在当时的民间传说中有着特殊的意义："然后（维纳斯神庙的女祭司）让（波莉娅）卷起左手的手指，伸出无名指，小心而准确地在圣灰上画下某些字符，就像是画在教皇仪式的卷轴上一样。"[29]米开朗基罗创作的

圣母的手指在空中"写下"了她对儿子的爱。在轻松的氛围中，这个有着精确而冷静的手势的母性领域与背景中站在台阶上喧闹的、毛手毛脚的丘比特们构成的世界形成了鲜明的对比。

我们可以将米开朗基罗《圣彼得的圣母像》（1498—1499年）作品中的圣母视为另一种光荣的"曼西娜"，她给了我们一种隐喻性的许可，让我们去触摸和被基督美丽的身体触摸。她的右手支撑着基督的身体，手指有意地在他的腋窝下展开到脱臼的程度，而左手则随意地垂着，脆弱的手指分开，仿佛在测试空气（手指部位过去曾被破坏，后来得到修复）。圣母的这一手势几乎是无意识地朝向迎面走进教堂的观众。这一手势是双重邀请——走近她，凝视她儿子的身体。我们被要求想象自己正在用左手轻轻地碰触并抚摸着基督的身体和圣母的左手（我怀疑米开朗基罗是想让人们真的触摸他的雕塑，通过触摸去感受它们冗杂的制作工艺，以及诸多被破坏的可能性）。[30]

16世纪30年代，米开朗基罗创作了三件作品，在这些作品中，我们发现了左撇子弓箭手，在这里，我们看到了他对劳伦特人左手崇拜最明显的探索。其中，未完工的《阿波罗》雕像（约1530年）也许是他最引人入胜而又毫无分量的雕像作品。[31] 年轻的太阳神将左手伸向右肩处，从他的箭袋里取出一支箭，这意味着他习惯用左手射箭。这肯定是对迪利安·阿波罗的描绘（之所以这么叫，是因为他的主要神庙在提洛岛），尽管米开朗基罗的这座阿波罗雕像的特点是不使用图像道具。它将以无情闻名的上帝塑造成仁慈且充满爱的形象。迪利安·阿波罗的形象出现在希腊硬币上，他左手拿着弓箭，右边是美惠三女神。根据马克罗比乌斯在《农神节》（公元400年）上的记载，阿波罗用他"较弱"的左手握着武器，表明他"对做出伤害更迟疑"；用他"较强壮"的右手握住美惠三女神，显示出他更愿意做好事。另一个例子是肖像学的先驱阿古斯蒂诺·迪·杜西奥为里米尼的寺庙塑造的一座迪利安·阿波罗（约1450年）的浮雕作品。[32]

当我们了解到米开朗基罗是为巴乔·瓦洛里雕刻这尊雕像时，对其解读就非常有意义了。巴乔·瓦洛里指挥支持美第奇家族的军队包围了佛罗

伦萨并成功推翻了共和国，取得胜利。瓦洛里即刻被任命为佛罗伦萨摄政王。根据瓦洛里的说法，米开朗基罗雕刻这座雕像是为了讨好他，因为他是佛罗伦萨共和党辩护的关键人物。在控制了这座城市之后，瓦洛里发出了暗杀米开朗基罗的命令，但艺术家躲藏了起来，并最终被美第奇家族出身的教皇克莱门特七世赦免。

　　米开朗基罗为瓦洛里塑造这座迷人雕塑的真相使部分学者感到困惑和失望，并导致对雕塑要反映的关键问题的忽视。一旦我们意识到它真正的主题，它就变成了最勇敢的政治艺术作品之一。它直截了当地表示瓦洛里和美第奇家族应该缓和他们的残暴行径，应该像米开朗基罗的第一个美第奇家族的赞助人洛伦佐那般高尚。

　　虽然洛伦佐从未特别提到迪利安·阿波罗总是用左手射箭，但这一点在米开朗基罗《为萨尔设计的盐窖》（1538年，大英博物馆）中得到验证。[33] 盐窖是由他的军人赞助人弗朗切斯科·德拉·罗维尔委托建造，众所周知，罗维尔"伤害他人的速度很快"。这件雕塑是一个左撇子的丘比特，他单脚立在盖子上，射出他的箭。[34] 洛伦佐进一步相信爱神的箭只能造成短暂的痛，就像阿喀琉斯和珀琉斯的标枪［译注：阿喀琉斯是荷马史诗《伊利亚特》特洛伊战争中第十年参战的半神英雄，珀琉斯和海洋女神忒提斯之子］能够治愈它自己造成的伤口，洛伦佐进一步提出了施虐狂的政治观点，这一观点在1530年对米开朗基罗特别有吸引力："如果说右手具有更多的价值或力量，这应该归因于个人习性而不是人类天性。"[35]

　　在米开朗基罗的雕像中，阿波罗望向他的左边，向人们展露出了他的左边身体，就好像要把它抬起来让人触摸。米开朗基罗后期对已故基督的许多描绘——包括维多利亚·科隆纳以及朗达尼尼·皮埃的耶稣受难像——都有类似的左倾倾向。这是不寻常的，因为钉在十字架上的基督的身体，传统上是朝向他的右边，朝向他救赎的伤口、善良的强盗和圣母玛利亚所在位置的方向。右边与光明、灵性、永生等概念相关联，而左边则与黑暗、俗事和人类的爱相关。因此，在耶稣受难像中，太阳常常出现在基督的右边，而月亮则在他的左边。

　　向左倾的基督最引人注目的例子是米开朗基罗为自己的坟墓雕刻的《圣母怜子像》（1547—1555年）。在这件作品中，基督的头急剧地向左倾斜，圣母玛利亚在他身后左边的位置，她的左手放在基督的左腋窝下，手指放在他的心脏的位置。这一幕由尼哥底母主持，他是一个高大的人物，站在基督身后，支撑着他的身体。瓦萨里在1565年的一封信中声称，尼哥底母的脸是这位艺术家的自画像。然而，米开朗基罗似乎遇到了问题，他砸毁了基督的手臂和左腿。随后，一名助手修复了一双手臂，但折断了的腿没有了。

　　这座雕塑消失的部分场景让人回想起中世纪德国埃尔夫塔神秘主义者圣格特鲁德描绘的基督的画面。1536年，一本她的拉丁文版启示录在科隆出版后，其著作被"重新发现"。米开朗基罗可能是从维多利亚·科隆纳那里了解到格特鲁德的。基督出现在格特鲁德面前告诉她，如果她想减轻他的负担，她应该站在他的左边，让他俯身倚靠在她的胸口："当我靠在左边时，"基督说道，"我躺着以消除我的疲倦，从那里我也可以直视你的心，享受你的欲望的悦耳召唤。"如果格特鲁德站在他的右边，这些感官上的亲密就不可能了，因为这是永恒的一面，听觉是主导的感觉。基督相信，如果格特鲁德站在他的右边，"那么我就失去了一切美好的东西：在靠耳朵活动的地方，眼睛看不到，鼻子闻不到，手也抓不住"。[36]

　　在米开朗基罗的《圣母怜子像》中，基督并没有躺在他母亲的胸前，而是面带微笑向下"看"向她的心脏。基督头上长长的浓密的头发，直接落在她的脸上，所以她似乎真的在通过她的鼻孔吸入他的味道。她用手紧紧地捂住他的心，但拇指却卡在他的腋窝里。当她看不见基督身体的正面时，那是一只摸索的"能看见的手"，无论如何，她的眼睛可能是闭着的，或者被泪水模糊了。相反地，跪在耶稣右边的女性形象截然不同——并且是向右倾的——即使她试图支撑他的身体。她一定是抹大拉的玛利亚〔译注：《圣经》中并没有花费太多的笔墨来描写抹大拉的玛利亚，而且因为她的传记在一名妓女的传记后面，所以她被误认为是一个被耶稣拯救的妓女，但是实际上抹大拉是当时权倾朝野的便雅悯家族成员〕，但她被塑造得几乎认不出来了。她移开她的头，不去看基督的身体，就好像她只

想倾听。她的表情和姿势几乎没有任何情感。

当米开朗基罗折断基督的左臂时，他也折断了与之相连在一起的圣母的左臂，我们仍然可以看到她手指上的裂缝。当我们思考这一关键领域时，我们同时体验到了两种截然不同的触摸：一种是绝望的、最后一搏的母性触摸，另一种是这位心烦意乱的艺术家打破传统、可以说是自毁的触摸。如果米开朗基罗是天生的左撇子，锤子应该在他的左手里。我们已经远离了理想化的劳伦特人"曼西娜"。

注释

* 本材料中的某些内容是从以前的出版物中改编而来的，这些出版物提供了更多的参考书目：*The World as Sculpture: The Changing Status of Sculpture from the Renaissance to the Present Day*, London: Chatto and Windus, 1999，尤其是第4章'Sight versus Touch', pp.80–103；'Desire and Disgust: Touching Artworks from 1500 to 1800', in *Presence: The Inherence of the Prototype within Images and Other Objects*, Robert Maniura and Rupert Shepherd, eds, Aldershot: Ashgate, 2006, pp.145–60; *The Sinister Side: How Left-Right Symbolism Shaped Western Art*, Oxford: Oxford University Press, 2008.

1. *Andreas Capellanus on Love*, ed. and trans. P.G. Walsh, London: Duckworth, 1982, Bk 2, xxi, #50, p.269.

2. Lorenzo de' Medici, *Comento de' Miei Sonetti*, ed. Tiziano Zanato, Florence: Leo S. Olschi, 1991, vol. 2, no. CXXXVII, ll. 9–11.

3. Jacqueline Herald, *Renaissance Dress in Italy 1400–1500*, London: Bell & Hyman, 1981, p.185.

4. Joanna Woods–Marsden, 'Portrait of the Lady', in *Virtue and Beauty*, exh. cat. National Gallery of Art, Washington, DC, 2001, p.69.

5. Ronald W. Lightbown, *Mediaeval European Jewellery*, London: Victoria and Albert Museum, 1992, pp.96–100.

6. *The Autobiography of Lorenzo de' Medici the Magnificent: A Commentary on my Sonnets*, trans. James Wyatt Cook, Binghamton, NY: Medieval and Renaissance Texts and Studies, 1995, p.123.我对其中的一些翻译稍做了改动。

7. 这些画作包括Fra Angelico, *Marriage of the Virgin* (1425–26), Prado, Madrid; Rosso Fiorentino, *Marriage of the Virgin* (1523), Florence, San Lorenzo.

8. 'tactus enim, tactus, pro divum numina sancta, corporis est sensus … aut iuvat egrediens genitalis per Veneris res'.

9. Lorenzo de' Medici, *Comento*, p.212.

10. 'In questa era moltissime dolceze; nessuna cosa il viso scorgeva, se non col tatto la mano la

trovava'. Lorenzo Ghiberti, *I Commentarii*, ed. Lorenzo Bartolini, Florence: Giunti, 1998, p.108, #III.2. Translation by Elizabeth Gilmour Holt, *A Documentary History of Art, Volume I: The Middle Ages and Renaissance*, Princeton, NJ: Princeton University Press, 1981, p.164. 就在之前吉贝尔蒂对于伸出的腿、大脚趾被布裹住感到惊奇，相同的图案出现在英国伦敦国家美术馆展出的波堤切利的《维纳斯和马尔斯》中的马尔斯的左腿。

11. Ghiberti, *I Commentarii*, p.108; Holt, *A Documentary History of Art*, p.165.

12. 参见Martin Kemp, *Behind the Picture: Art and Evidence in the Italian Renaissance*, New Haven, CT: Yale University Press, 1997, pp.104–5.

13. Ghiberti, I Commentarii, p.110, #IV.1.

14. Leon Battista Alberti, *On Painting*, trans. Cecil Grayson, ed. Martin Kemp, London: Penguin, 1991, p.85, # 49.

15. 在V&A collections网站上有几张以不同的光线拍摄的图像。

16. Edwyn Bevan, *Holy Images*, London: G. Allen & Unwin, 1940, p.148.

17. Cennino Cennini, *Il Libro dell'Arte*, ed. Franco Brunello, Vicenza: N. Pozza, 1971; *The Craftsman's Handbook*, trans. Daniel V. Thompson, New York: Dover, 1954, p.3.

18. Johann Gottfried Herder, *Werke*, ed. Wolfgang Ross, vol. 2, Munich: Hanser, 1987, p.523. Hall, *World as Sculpture*, pp.92–9.

19. 吉贝尔蒂第二组洗礼堂大门的雕塑于18世纪70年代发表。Hall, *World as Sculpture*, pp.75–6.

20. 例如，参见Jason Gaiger, 'Introduction', in Johann Gottfried Herder, *Sculpture: Some Observations on Shape and Form from Pygmalion's Creative Dream*, trans and ed., Jason Gaiger, Chicago, IL: University of Chicago, 2002。

21. Richard Krautheimer and Trude Krautheimer, *Lorenzo Ghiberti*, Princeton, NJ: Princeton University Press, 1982, pp.282–3.

22. Hall, *World as Sculpture*, pp.253–78.

23. *Vita di Raffaello da Montelupo*, ed. Riccardo Gatteschi, Florence: Polistampa, 1998, pp.120–21.

24. Michelangelo, *The Poems*, trans. and ed. Christopher Ryan, London: Dent, 1996, no. 177.

25. Michelangelo, *Poems*, p.306, n. 177.

26. *The Etymologies of Isidore of Seville*, trans. Stephen A. Barney et al., Cambridge: Cambridge University Press, 2006, xl: I: 68, p.235.

27. James Hall, *Michelangelo and the Reinvention of the Human Body*, London: Chatto and Windus, 2005, chapter 1, 'Mothers'.

28. 在卢浮宫，阿戈斯蒂诺的另一个浮雕，基督圣婴握住了他母亲的右手无名指，暗指了传统的基督教婚姻肖像。巴杰罗的一个浮雕上，他的手指轻轻触摸了她左手的拇指，但这似乎没有任何象征意义。

29. Francesco Colonna, *Hypnerotomachia Poliphili, trans.* Jocelyn Godwin, London: Thames and Hudson, 1999, pp.227–8.

30. 西斯廷天顶（1508—1512年）上，米开朗基罗在《创造亚当》中对手的刻画也有类似的二分法。尽管与上帝的启发的手指最接近，但亚当举起的左手仍然是慵懒却优雅的奇迹，而他依靠的右臂则更充满活力和紧绷感。同样，上帝的右手，伸出的食指更有目的性和工具性，而长得令人难以置信的左手食则是双节的，它华丽地展开在男性侍者的肩膀

和脖子上。对于我们来说它看起来很怪诞，但这显然是崎岖而优雅的象征。

31. I discuss the disagreements over the identification of the subject – Apollo or David? – in *The Sinister Side*, p.290.

32. Macrobius, Saturnalia, I: 17; Rudolf Pfeiffer, 'The Image of Delian Apollo and Apolline Ethics', *Journal of the Warburg and Courtauld Institutes*, 15, 1952, p.21.

33. Hall, *Sinister Side*, pp.300–302.

34. 第三个例子是出现在演示图《弓箭手》中的左撇子弓箭手，参见*The Sinister Side*, pp.303–4。

35. *The Autobiography of Lorenzo de' Medici*, p.131.

36. Gertrude d'Helfta, *Oeuvres Spirituelles*, trans. and ed. J-M. Clément, Paris: Editions du Cerf, 1978, vol. 4, pp.164–6. Cited by Nigel F. Palmer, '*Herzeliebe*, weltlich und geistlich: Zur Metaphorik vom "Einwohnen im Herzen" bei Wolfram von Eschenbach, Juliana von Cornillon, Hugo von Langenstein und Gertrud von Helfta', in *Innenräume in der Literatur des deutschen Mittelalters*, B. Hasebrink, H.-J. Schiewer, A. Suerbaum and A. Volfing, eds, Tübingen: De Gruyter, 2007, pp.220–21.

参考书目

Alberti, Leon Battista, *On Painting*, trans. Cecil Grayson, ed. Martin Kemp, London: Penguin, 1991.

Andreas Capellanus on Love, ed. and trans. P.G. Walsh, London: Duckworth, 1982.

Bevan, Edwyn, *Holy Images*, London: G. Allen & Unwin, 1940.

Cennini, Cennino, *The Craftsman's Handbook*, trans. Daniel V. Thompson, New York: Dover, 1954.

——, *Il Libro dell'Arte*, ed. Franco Brunello, Vicenza: N. Pozza, 1971.

Colonna, Francesco, *Hypnerotomachia Poliphili*, trans. Jocelyn Godwin, London: Thames and Hudson, 1999.

Ghiberti, Lorenzo, *I Commentarii*, ed. Lorenzo Bartolini, Florence: Giunti, 1998.

Hall, James, *The World as Sculpture: The Changing Status of Sculpture from the Renaissance to the Present Day*, London: Chatto and Windus, 1999.

——, 'Herbert Read's "The Art of Sculpture"', in *The A.W. Mellon Lectures in the Fine Arts: Fifty Years*, , Washington, DC: National Gallery of Art, 2002, pp.35–8.

——, *Michelangelo and the Reinvention of the Human Body*, London: Chatto and Windus, 2005.

——, 'Desire and Disgust: Touching Artworks from 1500 to 1800', in *Presence: The Inherence of the Prototype within Images and Other Objects*, Robert Maniura and Rupert Shepherd, eds, Aldershot: Ashgate, 2006, pp.145–60.

——, *The Sinister Side: How Left-Right Symbolism Shaped Western Art*, Oxford: Oxford University Press, 2008.

Herald, Jacqueline, *Renaissance Dress in Italy 1400–1500*, London: Bell & Hyman, 1981.

Herder, Johann Gottfried, *Werke*, ed. Wolfgang Ross, Munich: Hanser, 1987.

——, *Sculpture: Some Observations on Shape and Form from Pygmalion's Creative Dream*, ed. and trans. Jason Gaiger, Chicago, IL: University of Chicago Press, 2002.

Holt, Elizabeth Gilmour, *A Documentary History of Art, Volume I: The Middle Ages and Renaissance*, Princeton, NJ: Princeton University Press, 1981.

Kemp, Martin, *Behind the Picture: Art and Evidence in the Italian Renaissance*, New Haven, CT: Yale University Press, 1997.

Krautheimer, Richard and Trude Krautheimer, *Lorenzo Ghiberti*, Princeton, NJ: Princeton University Press, 1982.

Lightbown, Ronald W., *Mediaeval European Jewellery*, London: Victoria and Albert Museum, 1992.

Medici, Lorenzo de', *Comento de' Miei Sonetti*, ed. Tiziano Zanato, Florence: Leo S. Olschi, 1991.

Michelangelo, *The Poems*, trans. and ed. Christopher Ryan, London: Dent, 1996.

Palmer, Nigel F., '*Herzeliebe*, weltlich und geistlich: Zur Metaphorik vom "Einwohnen im Herzen" bei Wolfram von Eschenbach, Juliana von Cornillon, Hugo von Langenstein und Gertrud von Helfta', in *Innenräume in der Literatur des deutschen Mittelalters*, B. Hasebrink, H.-J. Schiewer, A. Suerbaum and A. Volfing, eds, Tübingen: De Gruyter, 2007, pp.197–224.

Pfeiffer, Rudolf, 'The Image of Delian Apollo and Apolline Ethics', *Journal of the Warburg and Courtauld Institutes*, 15, 1952, pp.20–32.

The Autobiography of Lorenzo de' Medici the Magnificent: A Commentary on my Sonnets, trans. James Wyatt Cook, Binghamton, NY: Medieval and Renaissance Texts and Studies, 1995.

The Etymologies of Isidore of Seville, trans. Stephen A. Barney et al., Cambridge: Cambridge University Press, 2006.

Virtue and Beauty, exh. cat. National Gallery of Art, Washington, DC, 2001.

Vita di Raffaello da Montelupo, ed. Riccardo Gatteschi, Florence: Polistampa, 1998.

图片版权声明

下面所列图片版权声明为文章作者所提供，若有未尽之处将在未来版本中更正或补遗。

序言

I.1 Handprint worn into the central column of the Pórtico de la Gloria, Santiago de Compostela [© Peter Dent]

I.2 Pilgrim placing hand in handprint, Pórtico de la Gloria, Santiago de Compostela [© William J. Smither/ Peregrinations]

I.3 Master Mateo, Pórtico de la Gloria, c. 1168–88, Santiago de Compostela [© William J. Smither/Peregrinations]

I.4 Schematic rendering of the parts of the Pórtico de la Gloria discussed in the text (V = Virgin; H = Handprint) [© Peter Dent]

I.5 The Virgin, detail from the top of the central column of the Pórtico de la Gloria [© Peter Dent]

第1章
触摸和史前小雕像 "上手" 的解读

1.1 Hamangia culture figurine (5200–4500 cal BC) [© Doug Bailey]

1.2 Hamangia culture figurine (5200–4500 cal BC) [© Doug Bailey]

1.3 Hamangia culture figurine (5200–4500 cal BC) [© Doug Bailey]

I.4 Palaeolithic handprints from the Castillo Cave, Cantabria, Northern Spain (c. 35,000 BC) [Photo courtesy and copyright of Meg Conkey]

第2章
触摸雕塑

2.1 Narcissus, fresco, third quarter of the third century AD, House of Marcus Lucretius Fronto, Pompeii [© Mimmo Jodice/Corbis]

2.2 Caravaggio, Narcissus, oil on canvas, 1597–1599, Galleria Nazionale d'Arte Antica, Rome (with author's additions) [© Araldo de Luca/ Corbis]

2.3 Alberti's window: the frontal and the oblique [© Hagi Kenaan]

图像随笔A：视线之外，脑海之中

A.1 Claude Heath, Willendorf Venus, 150 × 339.5 cm, alkyd resin, chalk powder, acrylic, on canvas, 1997, Walker Art Gallery, Liverpool [© Claude Heath]

A.2 Claude Heath's temporary studio at Museu Teleorman, Romania, 2010

A.3　Claude Heath, *Stone Age Flint Axe-Head*, 42 × 29.4 cm, 2010, incised paper, (residency at Museu Teleorman, Alexandria, Romania, with the Art Landscape Transformations European Commission project), Collection of Kupferstichkabinett, Museum of Prints and Drawings, Berlin, made with the Ernst Schering Foundation [© Claude Heath]

A.4　Claude Heath, *Stone Age Flint Axe-Head*, 60 × 45 cm, incised paper, 2010, (residency at Museu Teleorman, Alexandria, Romania, with the Art Landscape Transformations European Commission project), Collection of Kupferstichkabinett, Museum of Prints and Drawings, Berlin, made with the Ernst Schering Foundation [© Claude Heath]

A.5　Claude Heath, *Stone Age Flint Axe-Head*, 60 × 45 cm, incised paper, 2010, (residency at Museu Teleorman, Alexandria, Romania, with the Art Landscape Transformations European Commission project), Collection of Kupferstichkabinett, Museum of Prints and Drawings, Berlin, made with the Ernst Schering Foundation [© Claude Heath]

第5章
触觉的分类：意大利文艺复兴时期的触觉体验

5.1　Andrea del Verrocchio, *The Incredulity of St Thomas* (detail of Thomas' fingers about to touch Christ's wound), partiallygilded bronze, 1467–83, Or San Michele, Florence [public domain, originally published in Leo Planiscig, *Andrea del Verrocchio*, Vienna: A. Schroll, 1941]

5.2　Donatello, *Crucified Christ* (note moveable joints at the shoulders), c. 168 (h) × c. 173 (w) cm / c. 66 (h) × c. 68 (w) in., polychromed pear wood, c. 1415, Santa Croce, Florence [© Sailko (http:// commons.wikimedia.org)]

5.3　Lorenzo Lotto, *Portrait of Andrea Odoni*, 104.6 × 116.6 cm / 41.2 × 45.9 in., oil on canvas, 1527, Royal Collection, London [The Royal Collection © 2010, Her Majesty Queen Elizabeth II]

5.4　Baccio Bandinelli (designer) and Agostino Veneziano (engraver), *The Academy of Baccio Bandinelli*, 27.4 × 29.8 cm / 10.8 × 11.7 in., engraving, 1531, British Museum, London [© Trustees of the British Museum]

5.5　Michelangelo Buonarroti, *Dying Slave* (detail), marble, from 1513 onwards, Musée du Louvre, Paris [© Marie–Lan Nguyen (http:// commons.wikimedia.org)]

第6章
被忽视的触摸力量：认知神经科学能告诉我们触摸在艺术交流中的重要性

6.1　Filippo Tommaso Marinetti, *Sudan-Parigi*, mixed materials, 1922, private collection, Geneva [© DACS 2013]

6.2　Alberto Giacometti, *Disagreeable Object*, wood, 1931, The Museum of Modern Art, New York (Private Collection, promised gift to the Museum of Modern Art, in honour of Kirk Vamedoe Acc. n. PG2467.2001.0 [© 2013. Digital image, The Museum of Modern Art, New York / Scala, Florence. © The Estate of Alberto Giacometti (Fondation Giacometti, Paris and ADAGP, Paris), licensed in the UK by ACS and DACS, London 2014.]

6.3　Ernesto Neto, *Cellula Nave*, mixed materials, Museum Booijmans van Beuningen,

Rotterdam [© Niels (http://commons. wikimedia.org)]

6.4　A representation of the position of the orbitofrontal cortex in the human brain [© Paul Wicks (http://commons. wikimedia.org)]

6.5　A representation of 'the blind men and the elephant' tale (see the main text for details) [© Elena Ceriotti]

第7章
当触摸消解意义：以仅供观赏雕塑为例

7.1　Bruce Nauman, *Fountain*, mixed materials, 2007, Venice Biennale Courtesy Amie Lawless

7.2　Fiorenzo Bacci, *Angel*, bronze, Cathedral, Concordia Sagittaria, Venice [© Francesca Bacci]

7.3　Jeppe Hein, *Between Fire and Water*, $90 \times 200 \times 200$ cm, stainless steel, pump, nozzles, sensor, butane, computer control mechanism, 2006 [Courtesy Johann König, Berlin and 303 Gallery, New York / Photo credits: Agostino Osio]

7.4　Jeppe Hein, *Between Fire and Water*, detail, $90 \times 200 \times 200$ cm, stainless steel, pump, nozzles, sensor, butane, computer control mechanism, 2006 [Courtesy Johann König, Berlin and 303 Gallery, New York / Photo credits: Agostino Osio]

图像随笔B：与火嬉戏

B.1　Rosalyn Driscoll, *A Natural History*, $178 \times 132 \times 112$ cm / $70 \times 52 \times 44$ in., wood, stone, steel, 1998 [© Rosalyn Driscoll]

B.2　Rosalyn Driscoll, *Anatomy*, $137 \times 86 \times 147$ cm / $54 \times 34 \times 58$ in., wood, copper, leather, 1998 [© Rosalyn Driscoll]

B.3　Rosalyn Driscoll, *Elegy 1*, $135 \times 79 \times 127$ cm / $53 \times 31 \times 50$ in., wood, marble, schist, steel, handmade paper, 1995 [© Rosalyn Driscoll]

B.4　Rosalyn Driscoll, *Elegy 5*, $132 \times 81 \times 132$ cm / $52 \times 32 \times 52$ in., steel, stone, leather, rope, gauze, 1996 [© Rosalyn Driscoll] B.5 Rosalyn Driscoll, *What's not meant to be opened (may be opened)*, $25 \times 48 \times 35$ cm / $10 \times 19 \times 14$ in., stone, wood, resin, alabaster, iron, leather, gauze, plaster, copper, 2001 [© Rosalyn Driscoll]

第8章
超越触摸之旅

8.1　Dexter Dymoke, *Head of the Virgin*, digitally reformed and re-imagined version of a seventeenth-century statuette after Duquesnoy from the Victoria and Albert Museum's collection of 'uncertain objects'. Dymoke, an RCA sculpture student, digitally captured the work using 3-D scanning technology before producing his version using the rapid prototyping process [© Julia Cassim]

8.2　Blind child reading tactile image of sculpture by Yoshiro Takada at the *Art & the Inner Eye #1* exhibition at the Nagoya City Art Museum, Japan, 1994 [© Julia Cassim]

8.3　Access Vision members at the Aichi Prefectural Museum of Art, Japan, 1995 [© Julia Cassim]

8.4　Blind artist Takayuki Mitsushima (left) prepares vinyl relief drawings on glass cases at the Hayashibara Museum of Art, Okayama,

Japan as part of the *Gokan de Miru Kokusai ten* exhibition in October 2004 [© Julia Cassim]

8.5 Takao Sugiura, *Sandwich the Face* (*Ganmen Basamiki*), mixed materials, in the *Form in Art – Everybody Fumbles* exhibition, Hyogo Prefectural Museum of Art, Japan, 2005 [© Takao Sugiura]

8.6 Noriyuki Yamamura, *Hand*, in the *Form in Art* exhibition, Hyogo Prefectural Museum of Art, Japan, 2007 [© Noriyuki Yamamura]

第9章
雕塑家是一位盲人：康斯坦丁·布朗库西为盲人制作的雕塑

9.1 Constantin Brancusi, *Sculpture for the Blind*, veined marble, c. 1920, Philadelphia Museum of Art, The Louise and Walter Arensberg Collection, 1950 [© 2013. Photo: The Philadelphia Museum of Art / Art Resource / Scala, Florence] [© ADAGP, Paris and DACS, London 2013]

9.2 Constantin Brancusi, *Hand of Mademoiselle Pogany*, 1920, Harvard Art Museums / Fogg Museum, purchase through the generosity of Mr and Mrs Max Wasserman, 1964.110 [Photo: Imaging Department © President and Fellows of Harvard College] [© ADAGP, Paris and DACS, London 2013]

第10章
拥抱石头，手握画笔："一号组"照片中的不同触摸

10.1 Barbara Hepworth's hands as published in *Unit One*, photograph by Paul Laib [© Bowness, Hepworth Estate]

10.2 Henry Moore's hands as published in *Unit One*, photograph by Thea Struve [Reproduced by permission of The Henry Moore Foundation]

10.3 John Bigge's hands as published in *Unit One*, photograph by Paul Laib [The de Laszlo Collection of Paul Laib Negatives, Witt Library, The Courtauld Institute of Art, London. © The de Laszlo Foundation]

10.4 Ben Nicholson's hands, photograph by Paul Laib [The de Laszlo Collection of Paul Laib Negatives, Witt Library, The Courtauld Institute of Art, London. © The de Laszlo Foundation]

10.5 Paul Nash's hands as published in *Unit One*, photograph by Francis Bruguière

10.6 Tristram Hillier's hands as published in *Unit One*, photograph by Thea Struve

10.7 Henry Moore's portrait as published in *Unit One*, photograph by Thea Struve [Reproduced by permission of The Henry Moore Foundation]

10.8 Barbara Hepworth's hands as published in *Pictorial Autobiography*, photograph by Paul Laib [© Bowness, Hepworth Estate]

精选参考书目

此参考书目并不全面，仅可作一般性参考。更多参考文献请参见各章节后面所附的参考书目。

Bacci, Francesca, 'Sculpture and Touch', in *Art and the Senses*, Francesca Bacci and David Melcher, eds, Oxford: Oxford University Press, 2011, pp.133–48.

Baker, Malcolm. 'Some Object Histories and the Materiality of the Sculptural Object.'

In *The Lure of the Object*, edited by Stephen Melville, 119–34. New Haven and London: Yale University Press, 2005.

Bauer, Douglas F., 'The Function of Pygmalion in the Metamorphoses of Ovid', *Transactions and Proceedings of the American Philological Association*, 93, 1962, pp.1–21.

Bilstein, Johannes and Guido Reuter, eds, *Auge und Hand*, Oberhausen: Athena, 2011.

Boetzkes, Amanda, 'Phenomenology and Interpretation Beyond the Flesh', *Art History*, 32 (4), 2009, pp.690–711.

Bolland, Andrea L., 'Desiderio and Diletto: Vision, Touch, and the Poetics of Bernini's Apollo and Daphne', *The Art Bulletin*, 82, 2000, pp.309–30.

Braungart, Georg, *Leibhafter Sinn: Der andere Diskurs der Moderne*, Tübingen: Niemeyer, 1995

——, 'Die tastende Hand, die formende Hand: Physiologie und Ästhetik bei Johann Gottfried Herder', in *Hand, Schrift, Bild*, Toni Bernhart and Gert Gröning, eds, Berlin: Akademie Verlag, 2005, pp.29–39

Brook, Donald, 'Perception and Appraisal of Sculpture', *The Journal of Aesthetics and Art Criticism*, 27 (3), 1969, pp.323–30.

Candlin, Fiona, 'Blindness, Art and Exclusion in Museums and Galleries', *Journal of Art & Design Education*, 22, 2003, pp.100–110.

——, 'Don't Touch! Hands Off! Art, Blindness and the Conservation of Expertise', *Body and Society*, 10, 2004, pp.71–90.

——, 'The Dubious Inheritance of Touch: Art History and Museum Access', *Journal of Visual Culture*, 5 (2), 2006, pp.137–54.

——, 'Museums, Modernity and the Class Politics of Touching Objects', in *Touch in Museums: Policy and Practice in Object Handling*, Helen Chatterjee, ed., London: Berg, 2008, pp.9–20.

——, 'Touch and the Limits of the Rational Museum', *Senses and Society*, 3 (3), 2008, pp.277–92.

——, 'The Touch Experience in Museums in the UK and Japan', in *The Power of Touch: Handling Objects in Museum and Heritage Contexts*, E. Pye, ed., Walnut Creek, CA: Left Coast Press, 2007,

pp.163–83.

——, *Art, Museums and Touch*, Manchester: Manchester University Press, 2010.

Chatterjee, H., *Touch in Museums: Policy and Practice in Object Handling*, Oxford: Berg, 2008.

Classen, Constance, ed., *The Book of Touch*, Oxford and New York: Berg, 2005.

——, and David Howes. 'The Museum as Sensescape: Western Sensibilities and Indigenous Artefacts.' In S*ensible Objects: Colonialism, Museums and Material Culture*, edited by Elizabeth Edwards, Chris Gosden and Ruth Phillips, 119–222.

Oxford: Berg, 2006.

——, 'Museum Manners: The Sensory Life of the Early Museum', *Journal of Social History*, 40 (4), 2007, pp.895–914.

——, *The Deepest Sense: A Cultural History of Touch*, Urbana, Chicago and Springfield: University of Illinois Press, 2012

Claude Heath: Drawing from Sculpture, Leeds: Henry Moore Institute, 1999.

Cranny–Francis, A., 'Touching Skin: Embodiment and the Senses in the Work of Ron Mueck', in *Cultural Theory in Everyday Practice*, Nicole Anderson and Katrina Schlunke, eds, South Melbourne, Victoria: Oxford University Press, 2009, pp.36–46.

——, 'Semefulness: A Social Semiotics of Touch', *Social Semiotics*, 21 (4), 2011, pp.463–81.

——, 'The Art of Touch: A Photo–Essay', *Social Semiotics*, 21 (4), 2011, pp.591–608.

——, 'Sculpture as Deconstruction: The Aesthetic Practice of Ron Mueck', *Visual Communication*, 12 (1), 2013, pp.3–25.

Crowther, Paul, *Phenomenology of the Visual Arts: (Even the Frame)*, Stanford, CA: Stanford University Press, 2009.

Derrida, Jacques, *Memoirs of the Blind: The Self-Portrait and other Ruins*, Chicago: University of Chicago Press, 1993.

Deschênes, Michèle, 'De quelques definitions de la sculpture au XXe siècle', *Espace Sculpture*, 31, 1995, pp.32–5.

Diaconu, M., 'The Rebellion of the "Lower" Senses: A Phenomenological Aesthetics of Touch, Smell, and Taste', in *Essays in Celebration of the Founding of the Organization of Phenomenological Organizations*, H. Chan–Fai, I. Chvatik, I. Copoeru, L. Embree, J. Iribarne and H.R. Sepp, eds, 2003 [online] available at www.o–p–o.net (accessed: 3 March 2014).

——, 'Reflections on an Aesthetics of Touch, Smell and Taste', *Contemporary Aesthetics*, 4, 2006 [online] available at www.contempaesthetics.org (accessed: 3 March 2014).

Di Bello, Patrizia, 'Photography and Sculpture: A Light Touch', in *Art, History and the Senses: 1830 to the Present*, Patrizia Di Bello and Gabriel Koureas, eds, Farnham: Ashgate, 2010, pp.19–34.

——, ' "Multiplying Statues by Machinery" : Stereoscopic Photographs of Sculptures at the 1862 International Exhibition', *History of Photography*, 37 (4), 2013, pp.412–20.

Didi–Huberman, Georges, *La resemblance par contact: archéologie, anchronisme et mode nité de l'empreinte*, Paris: Ed. de Minuit, 2008.

Driscoll, Rosalyn, *Aesthetic Touch/Haptic Art: Proceedings of the Eurohaptics 2006 Conference*, Paris, 2006.

——, 'Aesthetic Touch', in *Art and the Senses*, Francesca Bacci and David Melcher, eds, Oxford: Oxford University Press, 2011, pp.107–14.

Fisher, Jennifer, 'Relational Sense: Towards a Haptic Aesthetics', *Parachute*, 87, 1997, pp.4–11.

Fisher, Jennifer, 'Tactile Affects', *Tessera*, 32 (Summer), 2002, pp.17–28.

Franzini, Elio, 'Art and the Body: A Philosophical Perspective', *Leitmotiv*, 0/2010, pp.27–49 [online] available at http://ledonline.it/leitmotiv (accessed: 6 March 2014).

——, 'Rendering the Sensory World Somatic', in *Art and the Senses*, Francesca Bacci and David Melcher, eds, Oxford: Oxford University Press, 2011, pp.115–31.

Freedberg, David, *The Power of Images: Studies in the History and Theory of Response*, Chicago, IL: University of Chicago Press, 1989.

Gallace, Alberto and Charles Spence, 'Tactile Aesthetics: Towards a Definition of Its Characteristics and Neural Correlates', *Social Semiotics*, 21 (4), 2011, pp.569–89.

Geary, A., 'Exploring Virtual Touch in the Creative Arts and Conservation', in *The Power of Touch: Handling Objects in Museum and Heritage Contexts*, E. Pye, ed., Walnut Creek, CA: Left Coast Press, 2007, pp.241–52.

Getsy, David J., *Body Doubles: Sculpture in Britian, 1877–1905*, New Haven, CT and London: Yale University Press, 2004.

——, 'Tactility or Opticality, Henry Moore or David Smith: Herbert Read and Clement Greenberg on "The Art of Sculpture", 1956', *The Sculpture Journal*, 17 (2), 2008, pp.75–88.

——, *Rodin: Sex and the Making of Modern Sculpture*, New Haven, CT and London: Yale University Press, 2010.

Goslee, Nancy M., 'From Marble to Living Form: Sculpture as Art and Analogue from the Renaissance to Blake', *The Journal of English and Germanic Philology*, 77 (2), 1978, pp.188–211.

Grazioli, Elio, 'La Scultura per Ciechi di Brancusi', *Riga* (Constantin Brancusi), 19, 2001, pp.325–33.

Greenberg, Clement, 'Roundness Isn't All: Review of the Art of Sculpture by Herbert Read', in *Clement Greenberg: The Collected Essays and Criticism*, John O'Brian, ed., Chicago and London: University of Chicago Press, 1993, pp.270–72.

Gross, Kenneth, *The Dream of the Moving Statue*, Ithaca, NY: Cornell University Press, 1992.

Hall, James, *The World as Sculpture: The Changing Status of Sculpture from the Renaissance to the Present Day*, London: Chatto and Windus, 1999.

——, 'Herbert Read's "The Art of Sculpture"', in *The A.W. Mellon Lectures in the Fine Arts: Fifty Years*, Washington, DC: National Gallery of Art, 2002, pp.35–8.

——, 'Desire and Disgust: Touching Artworks from 1500 to 1800', in *Presence: The Inherence of the Prototype within Images and Other Objects*, Robert Maniura and upert Sheperd, eds, Aldershot: Ashgate, 2006, pp.145–60.

Harvey, Elizabeth D., ed., *Sensible Flesh: On Touch in Early Modern Culture*, Philadelphia, PA: University of Pennsylvania Press, 2002.

Hetherington, Kevin, 'The Unsightly: Touching the Parthenon Frieze', *Theory, Culture, Society*, 19 (5/6), 2002, pp.187–205.

Hecht, Peter, 'The Paragone Debate: Ten Illustrations and a Comment', *Simiolus*, 14 (2), 1984, pp.125–36.

Hecker, Sharon, ' "Sealed Between Us": Wax and the Role of the Viewer in Luciano Fabro's *Tu*', *Oxford Art Journal*, 36 (1), 2013, pp.13–38.

Hemsterhuis, Frans, *Lettre sur la sculpture*, Paris: École nationale supérieure des Beaux–Arts, 1992.

Herder, Johann Gottfried, *Sculpture: Some Observations on Shape and Form from Pygmalion's Creative Dream*, ed. and trans. Jason Gaiger, Chicago, IL and London: University of Chicago Press, 2002.

Hersey, George L., *Falling in Love with Statues: Artificial Humans from Pygmalion to the Present*, Chicago, IL and London: University of Chicago Press, 2009.

Hildebrand, Adolf von, *Das Problem der Form in der bildenden Kunst*, Strasbourg: J.H.E. Heitz, 1893.

Hinz, Berthold, 'Statuenliebe: Antiker Skandal und mittelalterlich Trauma', *Marburger Jahrbuch für Kunstwissenschaft*, 22, 1989, pp.135–42.

Hohenemser, Richard, 'Wendet sich die Plastik an den Tastsinn?', *Zeitschrift für Ästhetik und allgemeine Kunstwissenschaft*, 6, 1911, pp.405–19.

Hopkins, Robert, 'Touching Pictures', *British Journal of Aesthetics*, 40 (1), 2000, pp.149–67.

——, 'Sculpture', in *Oxford Companion to Aesthetics*, J. Levinson, ed., Oxford: Oxford University Press, 2003, pp.572–82.

——, 'Sculpture and Space', in *Imagination, Philosophy, and the Arts*, M. Kieran and D. Lopes, eds, Abingdon and New York: Routledge, 2003, pp.272–90.

——, 'Painting, Sculpture, Sight and Touch', *British Journal of Aesthetics*, 44 (2), 2004, pp.149–66.

——, 'Molyneux's Question', *Canadian Journal of Philosophy*, 35 (3), 2005, pp.441–64.

——, 'Sculpture and Perspective', *British Journal of Aesthetics*, 50 (3), 2010, pp.1–17.

——, '*Re*–imagining, *Re*–Viewing and *Re*-Touching', in *The Senses: Classic and Contemporary Philosophical Perspectives*, Fiona Macpherson, ed., Oxford: Oxford University Press, 2011, pp.261–83.

Huber, Jörg, ed., *Taktilität: Sinneserfahrung als Grenzerfahrung*, Zürich: Institut für Theorie (ith), 2008.

Jansson–Boyd, C. and N. Marlow, 'Not Only in the Eye of the Beholder: Tactile Information Can Affect Aesthetic Evaluation', *Psychology of Aesthetics, Creativity, and the Arts*, 1, 2007, pp.170–73.

Johnson, Geraldine, 'Touch, Tactility, and the Reception of Sculpture in Early Modern Italy', in *The Blackwell Companion to Art Theory*, P. Smith and C. Wilde, eds, Oxford: Blackwell Publishing, 2002, pp.61–74.

——, 'The Art of Touch in Early Modern Italy', in *Art and the Senses*, Francesca Bacci and David Melcher, eds, Oxford: Oxford University Press, 2011, pp.59–84.

——, 'In the Hand of the Beholder: Isabella d'Este and the Sensory Allure of Sculpture', in *Sense and the Senses in Early Modern Art and Culture Practice*, A. Sanger and S.T. Kulbrandstad Walker, eds, Farnham: Ashgate, 2012, pp.183–97.

Jolles, Adam, 'The Tactile Turn: Envisioning a Postcolonial Aesthetic in France', *Yale French Studies*, 109, 2006, pp.17–38.

Jung, Jacqueline E., 'The Tactile and the Visionary: Notes on the Place of Sculpture in the Medieval Religious Imagination', in *Looking Beyond: Visions, Dreams, and Insights in Medieval Art and History*, Colum Hourihane, ed., University Park, PA: Penn State University Press, 2010, pp.203–40.

Kemske, Bonnie, 'Embracing Sculptural Ceramics: A Lived Experience of Touch in Art', *The Senses and Society*, 4 (3), 2009, pp.323–44.

Kessler, Hans−Ulrich, 'Pietro Bernini's Statues for the Cappella Ruffo in the Church of the Gerolamini in Naples', *The Sculpture Journal*, 6, 2001, pp.21–9.

Khayami, S., 'Touching Art, Touching You: Blindart, Sense and Sensuality', in *The Power of Touch: Handling Objects in Museum and Heritage Contexts*, E. Pye, ed., Walnut Creek, CA: Left Coast Press, 2007, pp.183–90.

Kluxen, Andrea, 'Plastisches Sehen: von Johann Gottfried Herder bis Adolf von Hildebrand', in *Ästhetische Probleme der Plastik im 19. und 20. Jahrhundert*, Andrea M. Kluxen, ed., Nürnberg: Aleph−Verlag, 2001, pp.23–45.

Koed, Erik, 'Sculpture and the Sculptural', *The Journal of Aesthetics and Art Criticism*, 63 (2) 2005, pp.147–54.

Kopania, Kamil, *Animated Sculptures of the Crucified Christ in the Religious Culture of the Latin Middle Ages*, Warsaw: Wydawnictwo Neriton, 2010.

Körner, Hans, 'Der fünfte Bruder: Zur Tastwahrnehmung plastischer Bildwerke von der Renaissance bis zum frühen 19. Jahrhundert', *Artibus et Historiae*, 21 (42), 2000, pp.165–96.

——, 'Die entäuschte und die getäuschte Hand: der Tastsinn im Paragone der Künste', in *Der stumme Diskurs der Bilder: Reflexionsformen des Ästhetischen in der Kunst der Frühen Neuzeit*, Valeska von Rosen, Klaus Krüger and Rudolf Preimesberger, eds, Munich: Deutscher Kunstverlag, 2003, pp.221–41.

——, 'Die Erziehung der Sinne: Wahrnehmungstheorie und Gattungsgrenzen in der Kunstliteratur des 18. und frühen 19. Jahrhunderts', in *Perception and the Senses:*

Sinneswahrnehmungen, Therese Fischer−Seidel, Susanne Peters and Alex Potts, eds, Tübingen: Francke, 2004, pp.125–42.

——, 'The Invisible Hand: Distant Touch and Aesthetic Feelings in the Late 18th Century', *Predella*, 29, 2011 [online] available at http://www.predella.it/archivio/ index0558.html?option=com_conte nt&view=article&id=177&catid=65&Itemid=94 (accessed: 6 March 2014).

La Barbera Bellia, Simonetta, *Il paragone delle arti nella teoria artistica del Cinquecento*, Bagheria: Cafaro, 1997.

Lamia, Stephen, 'Souvenir, Synaesthesia, and the "Sepulcrum Domini" : Sensory Stimuli as Memory Stratagems', in *Memory and the Medieval Tomb*, Elizabeth Valdez del Alamo with Carol Stamatis Pendergast, eds, Aldershot: Ashgate, 2000, pp.19–41.

Lichtenstein, Jacqueline, *The Blind Spot: An Essay on the Relations between Painting and Sculpture in the Modern Age*, trans. Chris Miller, Los Angeles, CA: Getty Research Institute, 2008.

Lopes, Dominic M.M., 'Art Media and the Sense Modalities: Tactile Pictures', *The Philosophical Quarterly*, 47 (189), 1997, pp.425–40.

——, 'Vision, Touch, and the Value of Pictures', *British Journal of Aesthetics*, 42, 2002, pp.187–97.

MacGregor, G., 'Making Sense of the Past in the Present: A Sensory Analysis of Carved Stone Balls', *World Archaeology*, 31, 1999, pp.258–71.

Malsch, Wilfried, 'Herders Schrift über die Skulpturkunst in der Geschichte der Unterschiedung des Plastischen und Malerischen oder Musikalischen in Kunst und Literatur', in *Johann Gottfried*

Herder: Language, History and the Enlightenment, Wulf Koepke, ed., Columbia, SC: Camden House, 1990, pp.224–35.

Maragliano, Giorgio, 'La visione che tocca: una metafora assoluta da Herder a Wölfflin', in *La polifonia estetica: specificità e raccordi*, Massimo Venturi Ferriolo, ed., Milan: Guerini, 1996, pp.129–38.

Marinetti, F.T., *Il tattilismo: manifesto futurista*, Milan: Direzione del Movimento Futurista, 1921.

Martin, F. David, 'The Autonomy of Sculpture', *The Journal of Aesthetics and Art Criticism*, 34 (3) 1976, pp.273–86.

——, 'On Perceiving Paintings and Sculpture', *Leonardo*, 11 (4), 1978, pp.287–92.

——, 'Sculpture, Painting, and Damage', *The Journal of Aesthetics and Art Criticism*, 37 (1), 1978, pp.47–52.

——, 'Sculpture and "Truth to Things"', *Journal of Aesthetic Education*, 13 (2), 1979, pp.11–32.

Mazzocut–Mis, Maddalena, *Voyeurismo tattili: Un'estetica dei valori tattily e visivi*, Genoa: il melangolo, 2002.

Mendelsohn, Leatrice, *Paragoni: Benedetto Varchi's Due lezzioni and cinquecento art theory*, Ann Arbor, MI: UMI Research Press, 1982.

Molesworth, Helen, 'Duchamp: By Hand, Even', in *Part Object Part Sculpture*, Helen Molesworth, ed., University Park PA: Pennsylvania University Press, 2005, pp. 179–201.

Mülder–Bach, Inka, 'Eine "neue Logik für den Liebhaber": Herders Theorie der Plastik', in *Der ganze Mensch: Anthropologie und Literatur im 18. Jahrhundert*, Hans–Jürgen Schings, ed., Stuttgart: J.B. Metzler, 1994, pp.341–70.

——, 'Ferngefühle: Poesie und Plastik in Herders Ästhetik', in *Im Agon der Künste: paragonales Denken, ästhetische Praxis und die Diversität der Sinne*, Hannah Baader, Ulrike Müller Hofstede, Kristine Patz and Nicola Suthor, eds, Munich: Fink, 2007, pp.451–65.

Museo Tattile Statale Omero, ed., *L'arte a portata di mano: Verso una pedagogia di accesso ai Beni Culturali senza barrier (Atti del convegno Portonovo di Ancona 21-23 ottobre 2004)*, Rome: Armando, 2006.

O'Rourke Bolye, Marjorie, *Senses of Touch: Human Dignity and Deformity from Michelangelo to Calvin*, Leiden: Brill, 1998.

Peña, Carolyn de la, 'Saccharine Sparrow (Circa 1955)', in *The Object Reader*, Fiona Candlin and Raiford Guins, eds, Milton Park, Abingdon, Oxon; New York: Routledge, 2009, pp.506–9.

Perricone, Christopher, 'The Place of Touch in the Arts', *Journal of Aesthetic Education*, 41 (1), 2007, pp.90–104.

Petrelli, Micla, *Valori tattili e arte del sensibile*, Florence: Alinea Editrice, 1994.

Pfotenhauer, Helmut, 'Gemeißelte Sinnlichkeit: Herders Anthropologie des Plastischen und die Spannungen darin', in Helmut Pfotenhauer, *Um 1800: Konfigurationen der Literatur, Kunstliteratur und Ästhetik*, Tübingen: Niemeyer, 1991, pp.79–102.

Pierre, Caterina Y., 'The Pleasure and Piety of Touch in Aimé–Jules Dalou's "Tomb of Victor Noir"', *The Sculpture Journal*, 19 (2), 2010, pp.173–85.

Pinotti, Andrea, 'Un'immagine alla mano: note per una genealogia dello spettatore tattile', in *Il luogo dello spettatore: forme dello sguardo nella cultura delle immagini*, Antonio Somaini, ed., Milan: Vita

e Pensiero, 2005, pp.119–40.

——, 'Guardare o toccare? Un'incertezza herderiana', *aisthesis*, 2 (1), 2009, pp.177–91.

Plunkett, John, ' "Feeling Seeing" : Touch, Vision and the Stereoscope', *History of Photography*, 37 (4), 2013, pp.389–96.

Podro, Michael, 'Herder's "Plastik" ', in *Sight and Insight: Essays on Art and Culture in Honour of E.H. Gombrich at 85*, John Onians, ed., London: Phaidon Press, 1994, pp.341–53.

——, 'Un traité de Herder: Plastik', in *Histoire de l'histoire de l'art*, Édouard Pommier, ed., Paris: Klincksieck, 1995, pp.327–43.

Potts, Alex, 'Male Phantasy and Modern Sculpture', *Oxford Art Journal*, 15 (2), 1992, pp.38–47.

——, *The Sculptural Imagination*, New Haven, CT and London: Yale University Press, 2000.

——, 'Tactility: The Interrogation of Medium in Art of the 1960s, *Art History*, 27 (2), 2004, pp.282–304.

Powell, K.H., 'Hands–on Surrealism', *Art History*, 20, 1997, pp.516–33.

Protzmann, Heiner, 'Die visuelle Ästhetik der Skulptur und das Problem der Wechselvertretung von Auge und Tastsinn', *Jahrbuch der Staatlichen Kunstsammlungen Dresden*, 13, 1981, pp.17–28.

Prytherch, D. and M. Jefsioutine, 'Touching Ghosts: Haptic Technologies in Museums', in *The Power of Touch: Handling Objects in Museum and Heritage Contexts*, E. Pye, ed., Walnut Creek, CA: Left Coast Press, 2007, pp.223–40.

Read, Herbert, *The Art of Sculpture*, London: Faber & Faber, 1956.

Russo, Luigi, ed., *Estetica della Scultura*, Palermo: Aesthetica, 2003.

San Juan, Rose Marie, 'The Horror of Touch: Anna Morandi's Wax Models of Hands', *Oxford Art Journal*, 34 (3), 2011, pp.433–47.

Schneider, Helmut J., 'The Cold Eye: Herder's Critique of Enlightenment Visualism', in *Johann Gottfried Herder: Language, History and the Enlightenment*, Wulf Koepke, ed., Columbia, SC: Camden House, 1990, pp.53–60.

Schwarte, Ludger, 'Taktisches Sehen: Auge und Hand in der Bildtheorie', in *Auge und Hand*, Johannes Bilstein and Guido Reuter, eds, Oberhausen: Athena, 2011, pp.211–28.

Segal, Naomi, 'Words, Bodies and Stone', *Journal of Romance Studies*, 6 (3), 2006, pp.1–18.

Smith, T'Ai, 'Limits of the Tactile and the Optical: Bauhaus Fabric in the Frame of Photography', *Grey Room*, 25, 2006, pp.6–31.

Sonderen, P.C., *Het sculpturale denken: De esthetica van Frans Hemsterhuis*, Leende: DAMON, 2000 [online] available at http://dare.uva.nl/document/82526 (accessed: 6 March 2014).

Spence, Charles, 'Making Sense of Touch: A Multisensory Approach to the Perception of Objects', in *The Power of Touch: Handling Objects in Museum and Heritage Contexts*, E. Pye, ed., Walnut Creek, CA: Left Coast Press, 2007, pp.45–61.

——, 'The Multisensory Perception of Touch', in *Art and the Senses*, Francesca Bacci and David Melcher, eds, Oxford: Oxford University Press, 2011, pp.85–106.

Spence, Charles and Alberto Gallace, 'Making Sense of Touch', in *Touch in Museums: Policy and Practice in Object Handling*, H. Chatterjee, ed., Oxford: Berg, 2008, pp.21–40.

Stewart, Peter, *Statues in Roman Society: Representation and Response*, Oxford: Oxford University

Press, 2003.

Stoichita, Victor I., *The Pygmalion Effect: From Ovid to Hitchcock*, trans. Alison Anderson, Chicago, IL and London: University of Chicago Press, 2008.

Thomas, Ben, 'The Paragone Debate and Sixteenth−century Italian Art', D.Phil., University of Oxford, 1996, 2 vols.

Van Vliet, Muriel, 'Phénoménologie de la perception et théorie de l'art chez Ernst Cassirer: l'ouverture d'un dialogue avec Maurice Merleau−Ponty', in *Ernst Cassirer et l'art comme forme symbolique*, Muriel Van Vliet, ed., Rennes: Presses Universitaires de Rennes, 2010, pp.117–44.

Verbeek, Caro, 'Prière de toucher!: Tactilism in Early Modern and Contemporary Art', *The Senses and Society*, 7 (2), 2012, pp.225–35.

Walsh, Linda, 'The "Hard Form" of Sculpture: Marble, Matter and Spirit in European Sculpture from the Enlightenment through Romanticism', *Modern Intellectual History*, 5 (3), 2008, pp.455–86.

Wenderholm, Iris, *Bild und Berührung: Skulptur und Malerei auf dem Altar der italienischen Frührenaissance*, Munich and Berlin: Deutscher Kunstverlag, 2006.

Winter, Gundolf, 'Skulptur und Virtualität oder der Vollzug des dreidimensionalen Bildes', *Skulptur − zwischen Realität und Virtualität*, Gundolf Winter, Jens Schröter and Christian Spies, eds, Munich: Fink, 2006, pp.47–74.

——, 'Bild – Raum – Raumbild: zum Phänomen dreidimensionaler Bildlichkeit', in *Das Raumbild: Bilder jenseits ihrer Flächen*, Gundolf Winter, Jens Schröter and Joanna Barck, eds, Munich: Fink, 2009, pp.47–63.

Winter, Gundolf, Jens Schröter and Christian Spies, eds, *Skulptur – zwischen Realität und Virtualität*, Munich: Fink, 2006.

Wood, Jon, David Hulks and Alex Potts, eds, *Modern Sculpture Reader*, Leeds: Henry Moore Institute, 2007.

Zeuch, Ulrike, *Umkehr der Sinneshierarchie: Herder und die Aufwertung des Tastsinns seit der frühen Neuzeit*, Tübingen: Niemeyer, 2000.

Zuckert, Rachel, 'Sculpture and Touch: Herder's Aesthetics of Sculpture', *The Journal of Aesthetics and Art Criticism*, 67 (3), 2009, pp.285–99.